图像学

形象、文本、意识形态

[美] W.J.T. 米歇尔 著

陈永国 译

北京大学出版社
PEKING UNIVERSITY PRESS

著作权合同登记 图字：01-2018-3756

图书在版编目（CIP）数据

图像学：形象、文本、意识形态／（美）W. J. T. 米歇尔著；陈永国译. —北京：北京大学出版社，2020.7
（雅努斯思想文库）
ISBN 978-7-301-31142-4

Ⅰ.①图… Ⅱ.①W… ②陈… Ⅲ.①构图学 Ⅳ.①J061

中国版本图书馆 CIP 数据核字（2020）第 042170 号

W. J. T. Mitchell
Iconology: Image, Text, Ideology
Copyright © 1986 by The University of Chicago. All rights reserved.
Licensed by The University of Chicago Press, Chicago, Illinois, U. S. A.
Simplified Chinese edition copyright © 2020 by Peking University Press.

书　　　名	图像学：形象、文本、意识形态 TUXIANGXUE: XINGXIANG、WENBEN、YISHIXINGTAI
著作责任者	［美］W. J. T. 米歇尔 著　陈永国 译
责任编辑	于海冰
标准书号	ISBN 978-7-301-31142-4
出版发行	北京大学出版社
地　　　址	北京市海淀区成府路 205 号　100871
网　　　址	http://www.pup.cn　新浪微博：@北京大学出版社 @阅读培文
电子邮箱	编辑部 pkupw@pup.cn　总编室 zpup@pup.cn
电　　　话	邮购部 010-62752015　发行部 010-62750672 编辑部 010-62750883
印　刷　者	天津联城印刷有限公司
经　销　者	新华书店
	880 毫米 ×1230 毫米　32 开本　10.375 印张　210 千字 2020 年 7 月第 1 版　2024 年 10 月第 5 次印刷
定　　　价	62.00 元

未经许可，不得以任何方式复制或抄袭本书之部分或全部内容。
版权所有，侵权必究
举报电话：010-62752024　电子邮箱：fd@pup.cn
图书如有印装质量问题，请与出版部联系，电话：010-62756370

致

约珥·施奈德

目 录

译者序　形象的旅行：从"圣像"到"图像"诗学 v

致谢 xxix

前言　图像学 xxxi

第一部分　形象的观念 001

1　什么是形象？ 004

第二部分　形象与文本：差异的比喻 053

2　画与段落：尼尔森·古德曼与差异的语法 061

3　自然与习俗：贡布里希的幻觉 089

4　空间与时间：莱辛的《拉奥孔》与文类的政治 114

5　眼与耳：埃德蒙·伯克与感性的政治 141

第三部分　形象与意识形态 183

6　偶像破坏的修辞：马克思主义、意识形态和物恋 195

参考文献 257

索引 271

译者序

形象的旅行：从"圣像"到"图像"诗学

图像学讨论形象问题。形象即意象。古今中外诗学尽皆论之。而《图像学》则把形象、文本和意识形态联结起来，建构了有关形象或意象的一种别开生面的图像诗学。

何为意象？中国古代诗学中，"意"指主体对自己、对世间万物的认识，所谓"得意而忘其言"（《庄子·外物》）。"象"则是被感知、被认识之事物的形态，所谓"见乃谓之象"（《易·系辞上》）。古代"圣人立象以尽意，设卦以尽情伪，系辞焉以尽其言"（《易·系辞上》），说的是确立形象是为了表达情意，设置卦爻来澄清万物之真伪，用有条理的文辞尽量说明所见物之实际情状，确立了言、意、象三者之间的辩证关系，即，"言"可达"意"，但不尽"意"，故以"象"通达，表示言语难以全部表达之情意思想，是为"立象以尽意"。在此，"象"已经具有摹仿、象征、表征、创

造之意。它不是由感触而使情生之"物",而是情物交融,经过主体"久用之思"(王昌龄)而使物象内化为主客体交融的映像,再通过"尽意"之"言"而达到"犹春于绿,明月雪时"(司空图)的审美境界。

朱光潜先生说:诗的创造的基础"必须见到一种诗的境界",便是言、意、象这三者的辩证结合;而且,"凡所见皆成境界",但能否成诗,还要靠"见"的作用。首先,"见"指的是物本身的形式(form,他谓之曰"形象"),这个形式在观者心中呈现出来,这便是"意象"(image)。第二是看这个"意象"(景)是否表现一种"情趣"(情),用克罗齐的话说,就是"把一种情趣寄托在一个意象里",也即二者相交融的一种"情景",此即诗的境界。于是,

> 诗的境界是情趣与意象的融合。情趣是感受来的,起于自我的,可经历而不可描绘的;意象是观照得来的,起于外物的,有形象可描绘的。情趣是基层的生活经验,意象则起于对基层经验的反省。情趣如自我容貌,意象则为对镜自照。二者之中不但有差异而且有天然难跨越的鸿沟。由主观的情趣如何能跳出这鸿沟而达到客观的意象,是诗和其他艺术所必征服的困难。(朱光潜,75)

然而,在实际创作过程中,所谓"诗与其他艺术必须要征服的困难",并不单单是由主观情趣向客观意象跳跃的过程,还必须有王昌龄所说的,经由主体的"久用之思"而使物象内化,进而演

化为"精神画面"的过程,也就是由"对基层经验的反省"而得的内心形象,外在的物象经由主体的主观情趣(情)和反省(思)而化为内在的精神映像(意象)的过程,即由内向外和由外向内之双向运动的综合。在现代西方诗学中,意象是由文字、色彩、形状等构成的"精神画面",它不简单是可描绘的客观事物的视觉再现,也不是不同物象的随意堆积,而是经过不同艺术手段处理的多种"意象母题"的有机组合,进而展现出直观物的物性或本质。这些艺术手段在诗歌中体现为明喻、隐喻、暗示、直叙等,对不同读者或观者,所感受到的视觉形象是不同的,因此,显现的物性或本质也是不同的。之所以不同,是因为对创作者而言,这是外物内化进而显现的过程;对观照者而言,这是与创作者灵魂碰撞的瞬间,即观照者的生活经验与物的"精神画面"的契合。而这一契合并不是任何随意的组合都可以做得到的,因为就内在肌理而言,意象不仅包括物的视觉特征,而且包括其他感觉因素、物质因素以及智性因素。

在西方形而上学传统中,关于形象的讨论同样与言(表达)、意(知性)、象(表征)密切相关,但一般都与"思"联系起来。"思"在古希腊语中即是"看"的意思(相近于朱光潜先生所说的"见"),常常与"可见的形象"相关(米歇尔,《图像学》,2),因此,相似于中国古代诗学中的"象"。自笛卡儿确立"我思"为主体存在之本后,意象则被视为有形体的物(而非中国诗学中的映像或意象)。在笛卡儿看来,意象是外部活动通过感官作用于身体的产物;人通过知性在大脑中产生物的印象;意象是大脑(思的活动)中有形体的实在(实存)。同样,在斯宾诺莎那里,意象也

被看作人体作用，表现为"思"的一种惰性形态，既与观念（思之结果）相异，但又作为观念总体的片断而存在（实存）；它与"思"既是分离的，又倾向于与之融合。而在莱布尼茨看来，意象与感觉一样也是身体的一种表达，是向心灵敞开的在场，其中渗透着理智，但对于"思"而言，它只作为一种符号（作为思之载体的物），起着单纯协助的作用，因此它所内含的观念是模糊的，而恰恰是在这些模糊的观念中包含着清晰的观念，也因此而使意象具有了无限的不透明性。意象同时含有模糊和清晰两种观念。然而，这些观念并非总是被意识的或被知觉的，也就是说，它们无意识地在大脑中实存或持存，等待着意识把它们唤醒，这是经验主义者休谟的观点。在他看来，心灵中存在着由身体活动而得来的印象，即由知觉而来的观念，它们就是意象，是"思"的全部，也就是说，在心灵中只存在着作为观念的物的印象，以及这些印象的摹本，因而知觉本身也就成为意象。萨特在分析了以上诸家观点之后批判道："只存在一些物：诸物彼此互相关联，并且构成所谓意识的某种集合。影像（image，即意象或形象——本文作者注）除了是物，不是其他，因为它和其他物保持某种类型的关系"（萨特，1—13）。把意象看作物，这是萨特所说的联想主义的错误观点，甚至连在立场上坚决反对联想主义的柏格森也未能脱离其窠臼，因为在他那里，即使"在意识中影像还是一个物"（萨特，74）。

然而，作为"物"的意象与其他"物"所保持的某种类型的关系并不是静止的，而是变化着的。"影像保留着一种同一结构。影像始终是一种物。唯有影像与思维的关系发生改变，这种改变是

依照人们对于人与世界、普遍与个别、作为对象的存在和作为表象的存在、灵魂与身体的关系的观点发生的"(萨特,16)。这意味着,纯粹的意象之间的关系是依据纯粹的"思"而变化着的,即根据人们对这些二元对立关系的不同看法而改变的。既然这种关系是变化着的、活动着的,它就不是具有某种结构或形式的心理事实的综合(如现代心理学家们所认为的),而必然是作为"思"的成分而活动着的"存在"。然而,如此理解的"存在"却并非就是世界中眼之所见的物,而是对物的意识。"影像是某种类型的意识。影像是一种活动,而不是一个物。影像是对某物的意识"(萨特,181)。最终,在萨特看来,是胡塞尔的现象学心理学为意象研究开辟了自由而通畅的路(萨特,179)。

总起来说,就意象与思的关系来看,萨特认为笛卡儿提出了意象以及纯粹的没有意象的思,休谟只保留了没有思的意象,而莱布尼茨则把意象当作与其他事实相类似的事实。在米歇尔看来,"不管形象是什么,思都不是形象"(米歇尔,《图像学》,3)。把形象与思区别开来的做法是典型的柏拉图传统。既然形象有别于思,也就必然有别于用以表达思之词语。那么,形象究竟是什么?它何以区别于词语?这就是米歇尔的《图像学》所要回答的问题。

究竟什么是形象?米歇尔在《图像何求?》一书于中国出版之际,给中国读者写了一篇说明,以澄清四个基本概念:图像转向、形象/图像、元图像和生命图像。在区别图像与形象时,他举例说:"你可以挂一幅画,但你不能挂一个形象"(米歇尔,《图像何

求?》,xii)。画是物质性的,可以挂在墙上,摆在桌上,或干脆烧掉;而画留下的印象,在观者头脑中产生的形象,却依然存在:"在记忆中,在叙事中,在其他媒介的拷贝和踪迹中"(米歇尔,《图像何求?》,xii)。作为实存的物的金犊消失了之后,它依然作为形象活在各种故事和无数描画中。金犊先以塑像(肖像)的形式出现,当塑像消失之后便留下了它的形象。于是可以说,塑像是金犊之形象的载体或媒介,是这个形象的实质性的物的支撑,在这个意义上,金犊的塑像便是它的图像。但图像不仅止于物的层面,它还介入精神层面,即作为"精神图像"或形象而跨越媒介,经拷贝而从雕塑到绘画到语言叙事到摄影等其他不同表现形式。反过来说,一个形象可以有两种表达,一种是物质性的表达,即塑像、画像、建筑、词语等,另一种是非物质性实体,高度抽象的表达,它进入人的认知或记忆或意识之中,一旦与相应的物质支撑相遇便会重获精神图像(米歇尔,《图像何求?》,xii—xiii)。

历史上,形象经历了从"偶像崇拜"到"偶像破坏"的历次宗教、社会和政治运动,又经过索绪尔、维特根斯坦、乔姆斯基、潘诺夫斯基和贡布里希等语言学家和艺术史家的符号化、理论化和"体系"化,形象已经不再是用于认识世界的透明窗口了,不再单纯是"一种特殊符号,而颇像是历史舞台上的一个演员,被赋予传奇地位的一个在场或人物,参与我们所讲的进化故事并与之相并行的一种历史,即我们自己的'依照造物主的形象'被创造,又依自己的形象创造自己和世界的进化故事"(米歇尔,《图像学》,6)。形象具有了历史性,因而也不同程度地具有了虚拟性,成为文学批评、艺术史、神学和哲学等领域中进行意识形态化和

神秘化的一个再现机制。如果按照"相似、相像、类似"的特征来划分，形象便可以按"家族相似性"（维特根斯坦）而进入图像、视觉、感知、精神和词语诸范畴（米歇尔，《图像学》，7），进而涉及心理学、物理学、生理学、神经学等生命科学和自然科学。而一旦我们从"物的秩序"（福柯）这一普遍原则来思考形象所内含的和谐、摹仿、类比、共鸣诸关系，那就不可避免地从"精神图像"的视角进入诗歌、绘画、建筑、雕像、音乐、舞蹈等艺术范畴。而最终，它必然会作为一个无意识深层结构从语言中浮现，成为把精神形象与物质形象相融合的一种"语言形象"。

　　语言中蕴含着形象。语言是思与诗对话的场所。诗的本质不是视觉上格律的对仗或听觉上音调的和谐，而是行为的摹仿和形象的再现；诗不是一种语言形式，而是一个故事，其成败与否全都依赖其故事的虚构。"如果诗歌和绘画可以相互比较，并不是因为绘画是一种语言，或绘画的色彩与诗歌的单词有相似性；而是因为二者都在讲述一个故事，这个故事为普遍的、基本的准则带来了选题和布局"（朗西埃，7）。毫无疑问，这就是米歇尔所说的人"依自己的形象创造自己和世界的进化故事"。在这个故事中，"词是思的形象，而思是物的形象"（米歇尔，《图像学》，22）。作为实存的人经过"物的形象"（原始印象）和"思的形象"（精神图像）而变成了故事中的词语，也就是从"流自物体自身的形象"变成了"来自语言表达的形象"（米歇尔，《图像学》，24），在这个过程中，诗人占了上风，给后者以更有力的笔触，使得描摹的美超过了自然的美，于是，语言的重要性被凸显出来：在浪漫主义文学和现代主义诗歌中，雨果的浪漫主义图景并不是由教堂的石块

而是由"物质性的"词语构筑的,福楼拜的现实主义并非是由实证性的生活数据而是由"华而不实"的言辞描写的,而马拉美的象征主义诗歌也并非是由隐喻性的词语而是由"沉默的言语"构成的。这些"物质性的"词语、"华而不实"的言辞和"沉默的言语"不是情感于瞬间的自然宣泄(华兹华斯),不是于瞬间呈现思想和情感的综合体(庞德),也不是没有思想而只有物的"流自物体本身的形象"(爱迪生),而是"由某一命题投射出来的'逻辑空间'里的'图画'"(维特根斯坦),是现实经过"思"之中介在语言中形成的"图画",也是既用语言也用图画的一种符号性的认知活动,以便于深入理解传统认识论中词、思、形象之间的关联,这种关联便是相似性。

从根本上说,"相似性"不但是西方创世传统的根基("依造物主自己的形象造人"),也是西方美学的思想基础(艺术首先依据相似性进行创造性摹仿)。相似性指的不是外形或形状的相似,而是灵魂的相似。偶像崇拜者所犯的错误在于把外形或物质形状当成了与灵魂的相似,甚至当成了灵魂自身;偶像破坏者也正是基于这个理由来破坏偶像的。那么,作为灵魂或"精神"相似性的形象究竟是什么呢?一棵树与另一棵树相似,但二者之间的相似绝不构成形象。"'形象'一词只有在我们试图建构我们如何认识一棵树与另一棵树的相似性的理论时,才与这种相似性有关"(米歇尔,《图像学》,35)。这涉及形象可见的图画意义与形象不可见的精神意义,也就是说,一幅画在可见的画框内描画了一个可见的世界,一个美的或丑的世界,但这个可见的世界同时也遮蔽着

一个不可见的世界，它或可是画框外的世界，或可是画面掩盖的世界，或可是画面在观者意识中激活的一个含有各种可能性的世界，而那正是作品的世界所回归之处，海德格尔称之为"大地"。

这意味着绘画并非像莱辛所说的那样不能讲故事。莱辛给出的理由是：绘画的摹仿是静态的，不是循序渐进的；也即，绘画是空间中的展示，而不是时间中的叙事。但绘画也同样在讲故事：就连莱辛用来开启和接受此番讨论的《拉奥孔》不也在讲述拉奥孔和他两个儿子如何被波塞冬惩罚的故事吗？就连莱辛本人不也在引用"希腊的伏尔泰"的话："画是一种无声的诗，而诗则是一种有声的画"吗？尽管这话中所含的道理如此明显，"以致容易使人忽视其中所含的不明确的和错误的东西"（莱辛，2）。而这不明确或错误的东西就是："画和诗无论从摹仿的对象来看，还是从摹仿的方式来看，却都有区别"（莱辛，3）。然而，对象也好，方式也好，无论区别有多大，它们都不涉及本质的相似性。"诗中有画，画中有诗"（苏东坡）。诗画同质。莱辛把同质的艺术分成专注于行动进程的"时间艺术"和只呈现瞬间凝滞的画面的"空间艺术"。前者是诗，即使把拉奥孔因哀号而变形的脸描写得丑陋可憎，惨不忍睹，却仍能由于不那么直观和明显而让人接受；后者是画或雕塑，其直观性会使人对丑陋产生反感，因此就只能把拉奥孔的"放声号叫"刻画成"轻微的叹息"，这样才不至于破坏"希腊艺术所特有的恬静和肃穆"（朱光潜，181）。在莱辛本人看来，这完全是由于古代艺术摹仿美和描画美的戒律：艺术是用来表现美的，即使在表现极度的扭曲的痛苦时也必须避免丑（莱辛，17）。而在艾柯看来，莱辛的意义恰恰就在于他以此开启了"丑的现象学"，

发动了浪漫主义对丑的拯救（艾柯，271）。

虽然莱辛坚持认为，丑在引起快感方面，诗和画的处理方式并不完全相同，但他已然承认"无害的丑在绘画里也可以变成可笑的，……有害的丑在绘画里和在自然里一样会引起恐怖"（莱辛，150），因为丑同样可以触及灵魂。这意味着，丑与美一样，也可以实现艺术的崇高，也可以使灵魂升华。实际上，在莱辛所生活的 18 世纪，"崇高"已经成为思想家和艺术家们经常讨论的话题，并由此而改变了人们对丑陋和恐怖事物的看法，也就是说，在美的问题上，重点讨论的已经不再是美的规则，而是美（丑）对人的作用。埃德蒙·伯克提出，我们在目睹暴风雨、汹涌的海浪、危险的悬崖、深渊绝谷、空寂荒凉、阴森洞窟等恐怖事物时，只要它不危及我们、不伤害我们，我们就会产生快感。康德把感官无法掌控、但想象却可以拥抱的事物，如星空和远山，称作数学式的崇高，把震撼我们灵魂、使我们自感渺小，并因此用道德的伟大来弥补的自然威力（如暴风雨和霹雳）称作力学式的崇高。希勒认为，崇高产生于我们对自身的局限之感，而黑格尔却认为，我们由于在现象界找不到足以表现无限之物，所以才产生崇高之感。丑进入了审美的范畴，进入了基督教圣像学，而这正是从黑格尔所发现的美与丑的冲突开始的（艾柯，276—279）。这一切都离不开诗画所共享的形象；这形象就在语言和色彩之中，我们既能再度尊崇形象表达的词语的雄辩力，同时，也看到词语中图画的再现力。"想象力的救赎就在于接受这样一个事实，即我们是在词语与图像再现之间的对话中创造了我们的世界"（米歇尔，《图像学》，51）。

被莱辛誉为"希腊的伏尔泰"的人就是克奥斯的西蒙尼德斯。他的那句话"画是一种无声的诗,而诗则是一种有声的画"引起了西方古今关于诗画的这场论争。然而,这场论争"绝不仅仅是两种符号之间的竞争,而是身体与灵魂、世界与精神、自然与文化之间的一场斗争"。用以标志诗与画之间差异的符号是"文本与形象、符号与象征、象征与语象、换喻与隐喻、能指与所指",它们之间并不构成尖锐的二元对立,而呈现互补对仗的形式(米歇尔,《图像学》,58)。这要经过复杂的推演才能从对仗中见出互补。这种推演开始于达·芬奇的《绘画论》:"如果你,诗人,描写某些神的形体,那被写的神就不会与被画的神受到相同的待遇,因为画上的神将继续接受叩首和祷告。各地的人们将世世代代从四面八方或东海之滨蜂拥而至,他们将求助于这幅画,而不求助于书面的东西"(米歇尔,《图像学》,147)。出于对绘画的偏爱,达·芬奇强调眼睛与其他任何感官相比都不易受到欺骗。受到谁的欺骗?当然是形象。达·芬奇显然触及到一个不容否认的事实:感官印象并不可靠,里面掺杂着幻想的成分,因而具有欺骗性。无论是"眼见"还是"耳听",其实都不能"为"原初的"实",即使清晰准确的理想的语言表达也会受到相似性和形象的诱惑,而不足以控制"幻想的画面"。这是伯克的观点。在他看来,崇高需用词语来表达;而美需由绘画来描画。词语之所以是表达崇高的媒介,恰恰因为它们不能提供清晰的形象。对他来说,朦胧就是崇高,愉悦就是痛苦消失后或远离痛苦之时的感觉,而崇高与美在艺术上和身体上的区别就是词语与形象、痛感与快感、模糊与清晰、智力与判断之间的对立。

如果我们再次用伯克的观点来对应莱辛关于诗画的区分，那就可以得出：诗是用词语表现崇高的时间艺术；画是用描画来表现美的空间艺术。除了时间—空间、崇高—美的对应之外，莱辛还提出了另一组对应：身体（物体）—行动（情节）的对应，并指出：物体（身体）是绘画所特有的题材（对象）；行动（情节）是诗所特有的题材（对象）（莱辛，90；米歇尔，《图像学》，121）。一方面，"一切物体不仅在空间中存在，而且也在时间中存在"，"因此，绘画也能摹仿动作，但是只能通过物体，用暗示的方式去摹仿动作"。另一方面，动作也"并非独立地存在"，须依存于作为物体的人或物，"所以诗也能描绘物体，但是只能通过动作，用暗示的方式去描绘物体"。如此，诗与画就都采用暗示的方式摹仿，其唯一的区别在于，前者通过动作来摹仿，后者通过物体来描画。这是因为物体美源自杂多部分的和谐效果，画家可以同时将其并列于画面之上，而用词语进行描写的诗人则不然，他只能按次序一个一个地历数，以获得整体和谐的形象，"终于达到对整体的理解，这一切需要花费多少精力呀！"（莱辛，100）至此，关于时间艺术与空间艺术的问题被归结为"符号经济"的问题，即创造过程中要付出多大努力来捋顺这些用以标识时空关系的符号。实际上，"艺术品，与人类经验中所有其他物体一样，都是时空结构，而有趣的问题就是理解特殊的时空构造，而不是给它贴上时间或空间的标签"（米歇尔，《图像学》，124）。

然而，标签还是要贴的，关键是看贴得是否妥当。柏拉图的《克拉底鲁篇》主要讨论的就是如何正确标识或命名的问题，其结论是："词自然相似于它们所再现的对象。"（米歇尔，《图像学》，

91）这个结论的前提也是苏格拉底提出来的："由相似性所再现的被再现的物绝对完全优越于偶然符号的再现"。[1] 这里，"由相似性所再现的被再现的物"显然可以指基于形象的画，而与之相对的"偶然符号"则是由习俗所决定的语言符号。达·芬奇依据"自然相似性"之理道说"画高于诗"，因为画摹仿自然；而雪莱则断言"诗高于其他艺术"，因为诗的媒介是语言，而"语言是由想象力任意生产的，只与思想相关"（米歇尔，《图像学》，93）。然而，经过了许许多多的怀疑、辩解、论证，冈布里奇终于从忽左忽右的两难状态中走出来，认识到词语、图画、视觉形象不管包含什么，它们都是自然符号。画与诗之间的区别显然是形象与语言、自然符号与习俗符号之间的区别，但这个区别是不真实的，因为自然符号只在起点上才是自然的，如果没有这个起点，我们就永远不能获得使用词语或形象的技能。究其实，冈布里奇的形象论所说的"自然"是一种特殊的历史构成，一种特殊的意识形态，也是西方文化中特有的物恋或偶像崇拜。它告诉我们一个几乎每个论者都曾经否认或忽视的事实，即无论是词语还是形象、诗还是画，它们只是与所再现或命名的物"在起点上"有一种自然的相似关系，起点之后便都是通过习俗和约定运作的，因此都是不完善的，有偏差的，不能完整准确地反映或再现事物的真实。（米歇尔，《图像学》，110）

这就是说，诗与画都依赖相似性再现其客体，而相似性是无

[1] 此处出于叙述语境的方便，依米歇尔提供的英译文译出。请参照王晓朝的译文："用与事物相似的东西来表现事物比随意的指称要强得多。"见柏拉图：《克拉底鲁篇》，《柏拉图全集》（第二卷），王晓朝译，人民出版社，2003年，第125页。

所不包的，世界上的任何事物都可以根据相似性来描述，因此它不是艺术表现的必要的和充足的条件。诗或画，文本或图画，语言的图像理论或图画的图像理论，任何单一的一方都不能说明艺术或世界的"差异语法"，无法证明"世界存在的方式"，这是尼尔森·古德曼得出的结论。

> 对语言的图像理论的破坏性攻击是，一种描写不能再现或反映真实的世界。但是我们已经看到，一幅画也做不到这一点。我开始时就丢掉了语言的图像理论，结论时采用了图画的图像理论。我拒绝用语言的图像理论，理由是一幅画的结构与世界的结构并不一致。然后我得出结论，使某物与之相一致的或不一致的世界结构这种东西并不存在。你可以说语言的图像理论与图画的图像理论一样虚假或真实；或，另言之，虚假的不是语言的图像理论，而是关于图画和语言的某种绝对观念。（米歇尔，《图像学》，75）

用米歇尔的话说，古德曼似乎对绝对论者犯下了每一种可能的罪过：否定了用以检验语言和图画再现的一个世界的存在，颠覆了现实主义再现的地位，把几乎所有的象征形式和感知行为都简化为建构或阐释，而地图与画、形象与文本之间的严格区分并不是由共享的自然而是由共享的惯习决定的。（米歇尔，《图像学》，77）

这决定了古德曼独树一帜的"密度"论，即用有刻度的和无刻度的温度计来区分近乎确定的阅读和不确定的阅读。刻度等于

密度。在有刻度的温度计上，水银抵达之点都是确定的或近似于确定的，因此是确定的阅读。在无刻度的温度计上，水银抵达之点都是相关的和近似的，是一个无限数或系统内的一个记号。一幅画就好比一个没有刻度的温度计，线条、质地、色彩的每一次变化都具有潜在的意义，其象征性是超密度的、饱满的，具有无限的可能性。而在区分的符号系统（有刻度的温度计）里，一个标记的意义取决于它与所有其他标记的关系（如字母表中的任一字母），它是经过区分的，因此是没有密度的、断裂的和中断的。"图画在句法上和语义上是'连续的'，而文本则采用一组'不连贯的'、由没有意义的空隙构成的符号"（米歇尔，《图像学》，80）。重要的是，这两种温度计并不是截然区别开来的。也就是说，密度的有无取决于阅读的方式：一幅画可以被读作一种描写，可以放在字母表里按次序来读；而一段话（文本）也可以读作城市景观（图画），作为有密度的系统而建构或浏览；其阅读的方式是由起作用的符号系统来决定的，"而这通常是习惯、习俗和作者约定俗成的问题——因此也是选择、需要和兴趣的问题"（米歇尔，《图像学》，83）。

最终，米歇尔把上述讨论的文本—形象问题归结于这样一个话题："形象是某种或可获得或可利用的特殊权力的场所；简言之，形象是偶像或物恋"（米歇尔，《图像学》，184）。"偶像"和"物恋"这两个概念显然相关于位于图像学之核心的偶像崇拜与偶像破坏，因此不可避免地涉及意识形态性，也就必然与马克思主义文化批评密切相关。按照米歇尔的解释，任何"精神事实"和

"概念总体"都是"知觉和形象同化和转化为概念的结果",他同时规定了分析概念的步骤:"第一个步骤就是把有意义的形象简化为抽象的定义,第二个则通过推理而从抽象定义到具体环境的再造"(米歇尔,《图像学》,196)。从形象到抽象,再从抽象到具体,这是一个再生产的过程。米歇尔认为,马克思是通过"制造隐喻"来使概念具体化的,比如,用暗箱(camera obscura)中投射的非实质性幻影喻指精神活动,而作为精神活动的意识形态又将自身投射和铭刻到商品的物质世界上来。

暗箱指的是银版照相法的发明,也标志着一种新的形象产业的出现。有闲阶级可以用这种相机生产"新的收藏品",同时又可以将其用作人类理解的新模式,也就是马克思所说的一种虚假的理解的模式,因为暗箱里所呈现的影像是倒置的,恰如这个生活世界也是倒置的一样。之所以倒置,是因为那些唯心主义者们是"从人们所说的、所想象的、所设想的东西出发","从口头说的、思考出来的、想象出来的、设想出来的、想象出来的人出发,去理解有血有肉的人。我们的出发点是从事实际活动的人,而且从他们的现实生活过程中,我们还可以描绘出这一生活过程在意识形态上的反射和回声的发展。甚至人们头脑中模糊的东西也是他们通过经验来确定的、与物质前提相联系的物质生活过程的必然升华物"(《马克思恩格斯文集》,525)。简言之,唯心主义者的出发点是人的意识,而"存在于人的意识之中的不是物本身或它们的属性或关系,而是精神影像或这些影像的反映"(米歇尔,《图像学》,212)。也就是说,唯物主义者的出发点是现实生活中从事实际生活活动的人,他们的意识、甚至他们头脑中模糊的东西也

来自于物质生活及其经验。因此，矫正唯心主义者所倒置的形象的唯一办法就是将其置于时间之中，置于历史生活的进程之中，任何一位历史唯物主义思想家都必须自觉依照历史规律，从全人类的普遍利益出发，来批判虚假的意识形态，而全人类的利益，对于马克思而言，就是无产阶级的利益。

倒置不仅是物质生活与精神影像之间的形象倒错，它"也是意识形态自身的一个特征，把价值、先后顺序和真实关系倒置起来"。(米歇尔,《图像学》,218)在某种意义上，相机的倒置机制恰恰是浪漫主义文学中的一个艺术手段，也是视觉艺术中至关重要的一种技术。作为隐喻，它不但揭示出意识形态的幻觉，而且成为视觉艺术领域中"伦勃朗式"的现实主义媒介。按本雅明所说，它是"在革命世纪的门口挥舞的一种两用引擎"，是"第一个真正的革命的生产手段"，是"与社会主义的兴起同时发明的"、"能够使艺术的全部功能以及人的感觉发生一场革命"，是"终结意识形态的'历史生活过程'的象征"(米歇尔,《图像学》,222)。相机的倒置机制导致了作为艺术的摄影的问世。然而，对本雅明来说，"摄影既不是艺术，也不是非艺术（纯技术）：它是改造艺术整个性质的一种新的生产方式"(米歇尔,《图像学》,224)。这种生产方式既给第一批摄影师以及后来作为艺术家的摄影师带来了光晕，同时也驱散了传统艺术中萦绕在物周围的光晕，把物从光晕中解放了出来。

马克思本人对本雅明赞扬的摄影这个革命媒介始终保持沉默，这也许是由于他当时对人类学以及原始宗教发生了强烈的兴趣，因此无暇顾及摄影（也恰恰是这无暇顾及使他开始了更加宏大的

《资本论》的研究)。他从对人类学和原始宗教研究的阅读中抽象出商品拜物教的概念,与意识形态概念构成了互补:前者是物质的,是对经济基础的控制,后者是精神的,是对上层建筑的控制,而其功能都是进行偶像破坏的武器,都是理解艺术的理想手段。这并不是说艺术就是商品,或通过商品来研究艺术(尽管这二者在今天都已成为事实),而是说商品与艺术一样,作为透明的存在而被赋予了神秘的属性,其意义和历史属性也是需要破译的。马克思甚至用浪漫主义美学和诠释学的词汇来形容商品,认为"商品是一种很复杂的东西,充满形而上学的微妙和神学的诡辩"。(《马克思恩格斯全集》,64—65)其神秘性"不是来源于商品的使用价值,也不是来源于决定价值的性质",而源自下列三种形式:

> 人类劳动的等同性,取得了劳动产品的价值形式;用劳动持续时间来计量的个人劳动,取得了劳动产品的价值量的形式;最后,生产者之间的体现他们的劳动的社会性的关系,取得了劳动产品的社会关系的形式。正因为如此,这些产品变成了商品,也就是说,变成了既是可感觉的又是不可感觉的物或社会的物。(《马克思恩格斯全集》,66)

商品的双重面纱在于:它一方面在人们面前呈现为物与物的关系的虚幻形式;另一方面,它又表现为价值形式和劳动产品的价值关系。马克思认为,只有在宗教世界的幻境中才能找到一个适当的比喻。"在那里,人脑的产物表现为具有特殊躯体的、同人

发生关系并彼此发生关系的独立存在的东西。在商品世界里，人手的产物也是这样，这可以叫做拜物教。劳动产品一旦表现为商品，就带上拜物教的性质，拜物教是同这种生产方式分不开的"。(《马克思恩格斯全集》，66）可见，作为"虚幻形式"的商品与意识形态中"虚幻"的观念一样，是光在视觉神经中留下的印象，所不同的是，商品的虚幻性具有客观属性，光投在了劳动产品上；而意识形态的虚幻性则是主观投射的，如同原始宗教中的物质偶像也是一种主观投射。于是，"意识形态和商品，暗箱的'幻想形式'和拜物教的'客观属性'，就成了不可分离的抽象形象，是同一个辩证过程中相互维护的两个方面"。(米歇尔，《图像学》，233)

由于拜物教或物恋具有浓重的偶像崇拜性质，不仅把物质生产转换成人的幻觉，而且把活的意识变成死的、把无生命的物质变成有生命的崇拜物，在人之间生产一种物质关系，在物之间生产一种社会关系，因此是一种邪恶的交换。(米歇尔，《图像学》，234）这最典型地体现在货币这个价值符号上。马克思正确地看到，货币并不是交换价值的想象符号，而是商品已经实现的价值。"因此，货币的运动，实际上只是商品本身的形式的运动"(《马克思恩格斯全集》，111）。随着货币在商品交换的领域里无休止地流通，它已经取代了它自身作为价值符号的一些功能，成为物恋，成为物自身。货币由符号变成了物。它具有超自然的魔幻力量，以平凡的社会生活、自明的交换形式和纯粹的量化关系遮蔽了自身最深的魔力（乃至罪恶），使商品以及货币自身成了一个永恒的语码。在资本主义社会里，货币是妓院里的老鸨，金钱是人尽可夫的娼妇，具有为自身增加价值的属性，无休止地贪婪地生

产"金蛋",令货币繁殖货币,甚至连资本家自己也成了"人格化了的资本",成了剩余价值的意识表征(米歇尔,《图像学》,240),就仿佛当下的名人按"身价"来论社会地位的高低一般。

马克思在讨论商品拜物教时提到了象形文字和语言,并将其置于宗教的偶像崇拜和偶像破坏的语境之中。在米歇尔看来,这种讨论或许意在说明,商品拜物教也是进行偶像破坏的一种偶像崇拜,其悖论在于:不同的偶像崇拜中存在着一种相似性,不同的偶像破坏之间也存在一种相似性。偶像崇拜者总是幼稚的、受骗的、可怜的,因为他总是虚假宗教的牺牲品;偶像破坏者总是进步的、发达的、建构的,总是与偶像崇拜保持着历史的距离。然而,其荒谬之处在于,偶像破坏者在打破了旧的偶像的同时也确立了新的偶像,因此与偶像崇拜者一样犯了道德错误:忘记或抛弃了人性,把人性投射到新的偶像上去了,如新教与罗马天主教的分裂,或费尔巴哈所说的希伯来人从对偶像的崇拜到对上帝的崇拜,或拜金主义对任何宗教信仰的取代。颇为有趣的是,米歇尔认为,马克思为这种"偶像破坏的偶像崇拜"找到了"一个合适的象征",即拉奥孔(米歇尔,《图像学》,246)。[2] 马克思(抑或米歇尔)把拉奥孔比作新教徒,把蛇比作财神或商品;拉奥孔实际上并未努力抗争以摆脱正使他窒息的蛇,这是因为他崇拜

[2] 实际上,马克思在其卷帙浩繁的著作中,只有一次提到《拉奥孔》,即 1837 年 11 月 10—11 日给父亲亨利希·马克思的信中:"这时我养成了对我读过的一切书作摘录的习惯,例如,摘录莱辛的《拉奥孔》、佐尔格的《埃尔曼》,温克尔曼的《艺术史》、卢登的《德国史》,并顺便记下自己的感想。"见《马克思恩格斯全集》,第四十七卷,人民文学出版社,2016 年,第 11 页。

蛇，又被蛇所拥抱，因而将其当作偶像崇拜之，其结果，拉奥孔成了一个偶像崇拜者，而他自己也将（在莱辛的帮助下）成为一个偶像，因此也最终必然经由偶像破坏而被新的偶像所取代。由是观之，现代政治经济中的全部交流工具和视觉艺术中的"形象制造"，包括电视、电影、广告等名星崇拜、媒体崇拜或符号拜物教，实际上也把"艺术"变成了资本主义美学的物恋，使其具有了散发着浓浊的铜臭味的"光晕"，诚如波德里亚所说，甚至博物馆也成了银行，媒体也成了非交流的建构者。（米歇尔，《图像学》，251）这意味着，非但物没有被从"光晕"中解放出来，就连精神也仍然被物质的"光晕"所笼罩着。

潘诺夫斯基认为，被当作从属性或约定俗成的含义之载体的母题也是形象，把这种不同的母题综合起来就是作品，就是创作，"我们习惯上把它们称作故事和寓言"（潘诺夫斯基，35）。什么是母题？"由被当作基本或自然含义的载体的纯形式构成的世界"就是母题（潘诺夫斯基，34），即由形象、故事和寓言显示出的主题或由概念构成的世界，它们具有基本的自然的含义，但却不是基本的自然的题材。比如，看到一群人按一定方式排列、以一定姿势坐在餐桌前，这就是再现《最后的晚餐》的母题，《圣经》中耶稣与十二门徒的最后一次晚餐是题材，达·芬奇的画《最后的晚餐》则是对这个题材、故事、母题的再现，它前无古人的创造性就体现在把圣经故事中的"圣餐设立"和"宣告背叛"（概念）结合起来，体现了门徒们"无声的喧哗"与耶稣"最强的和声"之间的鲜明对比，歌德称之为"精神的有机体"，贡布里希称之为"哑

剧",沃尔夫林则盛赞其形式与内容的有机统一。然而,其历史性含义却要基于基督教的基本态度或原则来理解。当我们把这幅名画当作是被再现的"最后的晚餐",我们就仍然在与其故事本身打交道,将其构图和肖像画特点当作作品本身的特点;而当我们将其当作达·芬奇画风的转变或意大利文艺复兴时期文明或宗教态度的文献,那它就具有了符号价值,所表现的就是"某种别的东西"了(潘诺夫斯基,37)。对同一幅画的两个不同层面的解释构成了肖像学(Iconography)与圣像学(Iconology)之间的区别:前者指画法、写法以及描述性的内涵;后者指思想、理念以及解释性的内涵。"圣像学就是一种带有解释性质的肖像学",而"对形象、故事和寓言的正确分析也是对它进行正确的圣像学解释的前提"(潘诺夫斯基,39)。当圣像的从属性题材全部消失、内容直接过渡到风景、静物或风俗时,或者,当1200年左右,"维罗尼卡面纱"也即耶稣的"真实图像"被发现之后,据说是根据真实的、以生活为原型的耶稣的正面图像不断被复制时,圣像便进入了肖像画时代,此后至今,我们所面对的就只有作为图像的形象,或作为形象的图像了,于是,"圣像学"也就变成了包含"肖像学"在内的"图像学"。

参考文献

艾柯，翁伯托（编著）:《丑的历史》，彭淮栋译，中央编译出版社，2010 年。
柏拉图:《克拉底鲁篇》，《柏拉图全集》（第二卷），王晓朝译，人民出版社，2003 年。
莱辛:《拉奥孔》，朱光潜译，商务印书馆，2013 年。
朗西埃，雅克:《沉默的言语：论文学的矛盾》，臧小佳译，华东师范大学出版社，2016 年。
《马克思恩格斯全集》，第四十三卷，人民出版社，2016 年。
《马克思恩格斯文集》，第一卷，人民出版社，2009 年。
米歇尔，W. J. T.:《图像学》，陈永国译，北京大学出版社，2020 年。
米歇尔，W. J. T.:《图像何求？形象的生命与爱》，陈永国、高焰译，北京大学出版社，2018 年。
潘诺夫斯基，E.:《视觉艺术的含义》，傅志强译，辽宁人民出版社，1987 年。
萨特，让－保罗:《想象》，杜小真译，上海译文出版社，2014 年。
朱光潜:《诗论》，生活·读书·新知三联书店，2012 年。
《资本论》，第一卷，人民文学出版社，2012 年。

致　谢

如果要把所有与撰写此书相关的人聚集起来，那可能完全相像于霍佳思描画的一个群众场面：由要人、智者、翩翩少年、浪荡子、学者和学生构成的一群人。他们有些已经烂醉如泥，大部分心不在焉，一些人业已昏昏入睡，但还有一些人（所有人中最小的一群）专心而批判地聆听。对这个最小的人群我必须表示某种感激之情。没有他们的帮助，本书的撰写可能会没来得及细化而过早完成。我在芝加哥大学的学生们和同事们，尤其是1977年到1985年拉奥孔小组的成员，（有时）耐心地、（经常）批判地听我讲述，帮助本书从权威的"形象理论"（正当意义上的一种"肖像学"）分解成一系列历史性文章。1983年我在批评与理论学院主持的研讨班的成员，尤其是艾伦·爱斯洛克和赫伯特·拉邱伟克，向我指出了论证的缺失之处。詹姆斯·钱德勒和伊丽莎白·赫尔辛格通读了手稿，向我解释了本书的要义，以及为什么

要删除其三分之一内容的理由。詹姆斯·赫弗曼向我提供了前所未见的最详细、最周密的校读报告，以毫不留情的准确性纠正了文中的日期、事实、推理和拼写。芝加哥大学以及外校的其他同事读了本书的部分章节，给了我最令人烦恼的礼物，即"宝贵的建议"。查尔斯·阿尔蒂埃里、泰德·科恩、格里高利·克勒姆、尼尔森·古德曼、让·哈格斯特卢姆、罗伯特·尼尔森、迈克尔·立法特尔、理查德·罗蒂、爱德华·赛义德、大卫·辛普森和凯瑟琳·埃尔金都读了本书的不同章节，并提出了建议。毫无疑问，如果我采取了他们的全部见解，本书将会更加优秀。约珥·施奈德在本书的每一个好主意出现时都在场——精神和身体俱在，我也会为一些糟糕的想法而责怪他，而最好的责怪办法就是把此书题献给他。全国人文学科基金会给我提供了一年的学习机会，本书的撰写才因此而得以完成；约翰·西蒙·古根海姆纪念基金会给我提供了一年实际写作的时间。

第1章（"什么是形象？"）曾发表于《新文学史》15：3（1984年春），第503—537页，经编辑拉尔夫·科恩和约翰·霍普金斯大学出版社的允许而用于此书。第4章首先以《文类的政治：莱辛〈拉奥孔〉中的空间和时间》为题发表于《加利福尼亚大学董事会会刊》（1984），后经董事会允许重印于《再现》6（1984年春），第98—115页。

最后，我以无限感激之情感谢我的母亲，我曾在本书中尽力反映她的价值；感谢妻子詹尼斯和两个孩子卡门和加布列，他们都为这些对形象的盲目反映配上了各种悦耳的音乐。

前言　图像学

这是一本讨论形象的书；其主要关注的不是特殊的画及人们就这些画都说了些什么，而是我们讨论形象这一观念的方式，以及与画、想象、感知、比拟和摹仿相关的所有观念。因此，这本关于形象的书除了几个格式化的谱系表外没有插图，就仿佛是一个盲人作者为盲人读者写的关于视觉的书。如果书中含有关于真实、物质的画的真知灼见的话，那就是盲人听者可能从有视力的说话者讨论形象的谈话中偷听来的那种。我的前提是，这样一个听者可能在这种谈话中看到了有视力的参与者看不到的图案。

本书反映的是对这种谈话经常提出的两个问题的回答：什么是形象？形象与词之间有何不同？它试图根据在特殊情况下人类兴趣赋予这些问题的迫切性理解传统给予解答。"什么是形象"这个问题为何重要？涂抹形象与词之间差异的意义何在？有哪些权力体系和有价值的经典——即各种意识形态——参与了对这些问题的回答，使其成为争执不休的论战而非纯粹的理论兴趣？

我称这些为"图像学文章"是为了恢复"图像学"一词的直义。本书是关于"图像"(形象、画或相像性)的"标识"(词、思想、话语或"科学")的研究。因此,"形象的修辞"具有双重意义:首先是关于"就形象之讨论"的研究——可以回溯到斐洛斯特拉图斯的《想象》的"艺术写作"传统,主要关注对视觉艺术的描述和阐释。其次是关于"形象之所说"的研究——即形象自身通过劝说、讲故事或描述而言说自身的方式。我还用"图像学"这个术语把本研究与有关形象的观念的理论和历史反思的悠久传统联系起来,就其狭义而言,这个传统或许开始于文艺复兴时期出现的关于象征性形象的手册(第一本是塞萨尔·瑞帕1592年发表的非插图版的《图像》),以欧文·潘诺夫斯基对图像学的著名研究为巅峰。从广义上说,对图像的批评研究以"人类依其造物主的形象和相像性"而创造这一思想开始,以广告和宣传中"形象—制造"的现代科学而告终,尽管相比之下后者较为逊色。本书探讨的问题就在广义的图像学与狭义的图像学之间的某处,即狭义或字面意义上的形象(画、雕塑、艺术品)与诸如精神形象、词或文学形象等观念,以及人作为形象和形象之创造者的概念相关的方式。如果潘诺夫斯基把图像学(iconology)与肖像学(iconography)区别开来,即把对某形象的整个象征视域的阐释与对特殊的象征母题的编目区别开来,那么,本书的目的就是通过思考关于这样一种形象的观念而进一步概括图像学的阐释雄心。

如果所有这些听起来都不好理解,那么有所助益的则是注意本书研究的明确界限,所提出问题的界限和所考虑的有限文本。除第1章外,本书基本上是对阐述形象理论的几篇重要文本的

细读，这些细读是围绕两大历史核心进行的，一个是18世纪末（大体上是法国革命和浪漫主义兴起的时期），另一个是现代批评的时代。这些细读的目的是要表明形象的观念是如何成为把艺术、语言和精神与社会价值、文化价值、政治价值连接起来的一个驿站的。

这些连接将把我引到一些边道上去，它们初看起来似乎毫不相关：维特根斯坦关于意义的"图像理论"的批判与现代各种诗歌和精神形象的理论；尼尔森·古德曼关于符号之"图像性"的批判；恩斯特·贡布里希关于形象之自然性和作为意识形态范畴的"自然"的讨论；莱辛为把诗歌与绘画区别开来的普通法则而付出的努力以及德国的文化独立；伯克在对法国革命的批判中提出的关于崇高和美的美学；马克思对暗箱的利用以及把资本主义的心理和物质"偶像"比作物恋的比喻。这些看似五花八门的作者聚集起来，帮助我们看到了一些一般为思想史家所忽略的惊人的关联：充斥于西方批评中的"偶像破坏的修辞"与现代心理学关于精神形象之争论之间的关联；现代符号学理论与休谟的联想法则之间的联系；现代美学抵制"空间形式"中"法西斯主义"含义的论战与莱辛的《拉奥孔》的权威性；有关"画诗"（*ut pictura poesis*）的争论与自启蒙运动以来关于性、民族和宗教传统的斗争。

关于这些话题和文本之间的奇怪关联，我唯一的申辩就在于它们是作为最初激发这项研究的理论问题而提出来的。什么是形象？形象何以区别于词？这两个问题的每一个理论上的答案都似乎必然回到先前关于价值和兴趣的问题上来，而这些问题只能从历史的角度来回答。陈述这一点最简单的方式就是，承认以提出

一种合理的形象理论为意图开始的一部书，最终变成了描写形象的恐惧的一部书。"图像学"证明不仅是关于图像的科学，而且是关于图像的政治心理学，是关于图像恐惧、图像恋癖，以及偶像破坏与偶像崇拜之间斗争的研究。因此，本书的脉络是从确立真正的图像理论的现代尝试（贡布里希、古德曼和早期的维特根斯坦）到这些理论试图取代的关于形象的"经典"论述。在这个过程中，我的理论雄心必然经受我作为一个思想史家的狭隘局限的洗练。我希望本书批评所占据的理论与历史之间的空间将为其他学者开拓一个探讨的领域，将为任何尝试的必然界限提供一种关于象征实践的理论叙述。

本书的副标题是"形象、文本、意识形态"，因此有必要谈谈这几个术语。"形象"是全书的主要话题，所以我不想在这里为其下定义，而只想说我不想排除关于这个术语的任何广泛应用的意思。另一方面，对于"文本"这个术语我已经进行了相对磊落的、朴素的处理：本书中它只是作为"形象"的衬托，是再现的一个"重要他者"或对抗模式。最后，我故意采纳了"意识形态"的含混用法。正统观点认为意识形态是虚假意识，是反映由某一特殊阶级主导的某一历史环境的象征再现系统，用自然性和普世性掩盖那个系统的历史性质和阶级偏见。"意识形态"的另一个意思倾向于简单地将其与充斥于对现实的任何一种再现之中的价值和利益结构相认同；这个意思没有涉及这种再现是否是虚假或压抑的问题。在这种解释中，不存在意识形态之外的任何立场；甚至对意识形态"祛魅"最甚的批评家都不得不承认他持有某种价值和利益的立场，（例如）认为社会主义和资本主义一样都是一种

意识形态。

本书将使用意识形态的这两种意思，以便保留或者直面每一种意思所引发的价值。简单地使用作为信仰和利益体系的意识形态的中立性就等于舍弃这个观念的批评力度、其调动阐释的能力，以及对隐含意义的揭示。意识形态作为虚假意识的观念涉及一种有益的怀疑主义，即对清晰的动机、理性化以及关于各种自然性、纯洁性或必然性的主张的怀疑。另一方面，这一观念的不足之处在于它会引导意识形态批评家进入一种幻觉，即他没有幻觉，他置身历史之外，或把历史视为其不变法则的执行者。因此，我的意识形态观试图利用同一条街的两条边道，用意识形态分析的阐释程序揭示各种文本中的盲点，但也利用这些程序批评意识形态这个概念本身。如事实所示，意识形态这个观念深深根植于形象的概念之中，重新上演了偶像破坏、偶像崇拜和物恋的古老斗争。这些斗争将是本书最后一章的主题。

第一部分

形象的观念

> 把形象当作形象来直接理解……是一回事儿,而就形象的一般性质建构思想则是另一回事儿。
>
> ——让－保尔·萨特,《想象》(1962)

任何捕捉"形象的思想"的尝试都注定要与话语思维的问题进行一番殊死的斗争,因为关于"思"的观念是与形象的观念分不开的。"思"源自希腊语动词"看"(to see),常常与"可见的形象"(*eidolon*)的观念相关联,这是古代光学和感知理论的基础。避免根据形象来思考形象的诱惑的一个合理方法就是在讨论形象的时候用"概念"或"观念"等别的术语来代替"思",或在一开始就把"思"理解为与形象或画相当不同的东西。这是柏拉图传统采取的策略,这个传统把 *eidos* 区别于 *eidolon*,认为前者是"形式、种类或种属"的"超感觉现实",而后者则是一种感觉印象,只提供"相像"(*eikon*)或"相似"于"超感觉现实"的"幻想"(*phantasma*)。[1]

[1] 见 F. E. Peters,*Greek Philosophical Terms: A Historical Lexicon*(New York:New York University Press, 1967)。

一个不太谨慎但我希望更具想象力和生产力的处理这一问题的方式就是屈服于把思看作形象的诱惑，让话语问题充分发挥作用。这需要注意形象（和思）叠合自身的方式：我们描绘绘画行为的方式，想象想象活动的方式，用形象表示形象化的方式。这些叠合的画、形象和比喻（我将——尽可能少地——称其为"超形象"）是既屈服于又抵抗将思视为形象的诱惑的策略。柏拉图的洞穴、亚里士多德的蜡版、洛克的暗箱、维特根斯坦的象形文字，都是超形象的例子，除了通俗的"自然之镜"的比喻外，还为我们提供了思考各种形象——精神的、语言的、图画的和感知的形象——的模式。我将论证的是，它们还能提供给我们关于形象的焦虑以各种偶像破坏的话语得以自行表达的场所，并理性地认识这样一个主张：不管形象是什么，思都不是形象。

1

什么是形象？

"什么是形象？"这个问题曾经成为历史上某些时代迫切需要解决的问题。比如，在公元8—9世纪的拜占庭，你对这个问题的回答很快就会使你成为皇帝与大主教之间斗争的参与者，寻求清除教会中偶像崇拜的激进的偶像破坏者，或竭力保护传统礼拜仪式的保守的亲偶像派。关于图像性质和用法的争论，在表面上是关于宗教仪式和象征物的意义方面的分歧，而实际上如加罗斯拉夫·派里坎所指出的，是"一场伪装的社会运动"，"用教条的词汇合理地解决本质上属于政治的一场冲突"[1]。对比之下，在17世纪中叶的英国，社会运动、政治事业与形象的性质之间的关联是毫无伪装的。也许稍稍有点夸张地说，英国内战是由于形象的问题引发的，不仅仅是宗教仪式上雕像和其他物质象征的问题，还有不具物质形体的问题，如君主的"偶像"，以及位于这种偶像之

[1] 见 Pelikan, *The Christian Tradition*, 5 vols. (Chicago: University of Chicago Press, 1974—), vol.2, chap.3, 叙述了东部基督教关于偶像破坏的争论。

上的"精神偶像",这是宗教改良运动的思想家们力图在内部和在其他人中所要清除的。[2]

如果今天追问何为形象时所涉及的主要问题略微逊色,那不是因为形象已经失去了对我们的控制力,当然更不是因为我们清楚地理解了形象的本质。现代文化批评普遍认为形象在古代偶像崇拜者所梦想不到的当今世界上拥有权力。[3] 似乎同样明显的是,关于形象的本质的问题在现代批评的发展中仅次于语言的问题。如果语言学界有索绪尔和乔姆斯基,那么,图像学界就有潘诺夫斯基和贡布里希。但这些伟大综合者的在场不应该表明语言和形象的谜团最终将得以破译。情况恰恰相反:语言与形象已经不再是启蒙运动时期的批评家和哲学家所认为的东西了——用以再现并理解现实的、完美的、透明的媒介。对现代批评家来说,语言和形象已经成为谜团,是所要解释的问题,是把理解闭锁在世界

[2] 见 Christopher Hill's chapter on *Eikonoklastes* and Idolatry" in his *Milton and the English Revolution* (Harmondsworth: Penguin Books, 1977), 171—181, 是关于这个问题的介绍。

[3] 苏珊·桑塔格在《论摄影》(*On Photography*, New York: Farrar, Straus and Giroux, 1977)中对关于偶像崇拜的许多普通见解进行了有力的批判。该书应准确定名为"反摄影"。桑塔格开宗明义,指出"人类死不悔改地徘徊在柏拉图的洞穴之中,仍然恪守旧习惯而沉浸在真理的形象之中"(p.5)。桑塔格结论说,摄制的形象比柏拉图反对的艺术形象更加危险,因为"它们是颠倒现实——把现实变成影子——的潜在武器"(p.180)。关于现代形象和意识形态的其他重要批判见 Walter Benjamin's "The Work of Art in the Age of Mechanical Reproduction", in *Illuminations*, ed. Hannah Arendt (New York: Schocken Books, 1969), 217—251; Daniel J. Boorstin's *The Image* (New York: Harper & Row, 1961); Roland Barthes, "The Rhetoric of the Image", in *Image/Music/Text*, trans. Stephen Heath (New York: Hill & Wang, 1977, 32—51); and Bill Nichols, *Ideology and the Image* (Bloomington: Indiana University Press, 1981)。

之外的监狱。实际上，现代对形象的研究的平庸之处在于必须把形象理解为一种语言；形象不但不能提供认识世界的透明窗口，现在反倒被看作一种符号，呈现一种具有欺骗性的自然外表和透明性，而实际却掩盖着一个不透明的、扭曲的和任意的再现机制，意识形态神秘化的一个过程。[4]

　　本章的目的既不是提出对形象的理论理解，也不是为逐渐增多的关于偶像破坏的论战增添对现代偶像崇拜的另一种批判。我的目的是考察维特根斯坦所说的、我们用来玩弄形象的各种观念的"语言游戏"，并提出与维持这些游戏的历史生活形式有关的一些问题。因此，我不想就形象的本来性质提出新的或更好的定义，甚至不想检验特殊的画或艺术品。相反，我将检验我们在制度化话语中使用"形象"一词的方式，尤其是在文学批评、艺术史、神学和哲学话语中的应用方式，并对每一个学科利用从邻近学科借来的关于形象的观念的使用提出批评意见。我的目的是探讨我们对形象的"理论"理解何以置身于社会和文化实践中，置身于一种历史中，这个历史不仅是理解何为形象、而且是理解何为人性或人性何为的根本。形象不仅仅是一种特殊符号，而颇像是历史舞台上的一个演员，被赋予传奇地位的一个在场或人物，参与我们所讲的进化故事并与之相并行的一种历史，即我们自己的"依造物主的形象"被创造、又依自己的形象创造自己和世界的进化故事。

[4] 关于把形象视为一种语言的观念，最近的概括性著作见 *The Language of Images*, ed. W. J. T. Mitchell（Chicago：University of Chicago Press，1980）。

形象的家族

对试图概览被置于形象名下的所有现象的人来说，有两件事必定即刻引起其注意。第一件不过是此名所涵盖的广大事物。我们说图画、雕像、视觉幻象、地图、谱系表、梦、幻象、景象、投射、诗歌、图案、记忆，甚至作为形象的思想，而这个名单的纯粹多样性似乎不可能导致系统、统一的理解。第二件惊人的事是，用"形象"这个名称称呼所有这些事物并不必然意味着它们具有共性。最好是把形象看作一个跨越时空的、来自远方的家族，在迁徙的过程中经历了深刻的变形。

然而，如果形象是一个家族，那就有建构起谱系的可能性。如果我们开始时不去寻找该术语的普遍定义，而是看待形象基于不同制度化话语之间的界限相互区别的那些地方，那么，我们就得出了有如下列的谱系表：

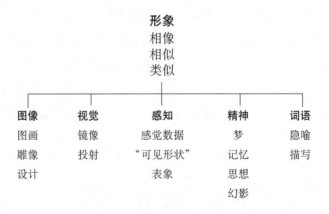

这个家族谱系的每一个分支都指代一种形象，是某一知识学科话语的核心：精神形象属于心理学和认识论；视觉形象属于物理学；图画、雕塑和建筑形象属于艺术史；词语形象属于文学批评；感知形象在生理学、神经学、心理学、艺术史以及不自觉地与哲学和文学批评合作的光学之间占据一个临界区域。在这个区域里，有一些怪物在关于形象的物理学和心理学叙述的边界上徘徊：（亚里士多德所说的）物体发射出来的"可见形状"或"感觉形式"，然后像戒指图章一样印在我们蜡一样的感觉的接收器上；[5] 幻影是原来激发这些印象的物体不在场的时候由想象重新唤起那些印象时的新的表达；"感觉数据"或"知觉对象"在现代心理学中发挥大体上相似的作用；最后，"表象"（用普通的语言说）介于我们自身与现实之间，我们常常称其为"形象"——从技艺高超的演员投射的形象，到专家为广告和宣传制造的产品和人物。

光学理论的历史充满了居于我们与我们感知的物体之间的这些中介。有时，如在柏拉图关于"视觉之火"的学说和关于幻影或形象的原子论中一样，这些中介被当作物体发射出来的物质，即物体繁殖的微妙但却实质地、有力地施加于我们感觉之上的形象。有时，可见形状只被看作没有本质的、通过非物质性中介繁殖的形式实体。有些理论甚至认为它们的传达是反方向的，即从我们的眼睛到物体。罗杰·培根对古代光学理论的普遍前提进行了圆满的综合：

[5] *De Anima* II. 12. 424a; W. S. Hett, trans. (Cambridge: Harvard University Press, 1957), 137.

> 每一个充足理由都通过自身的力作用,将力施加在邻近的物体之上,好比太阳光把它的力照射在空气上(这个力就是光),从太阳系把光发射到全世界。而这个力叫做"相像性""形象"和"可见形状",还有许多其他名称。……这个可见形状促成了世界上的每一个行动,因为它作用于感觉、知性和世界上的所有物质以便生成物。[6]

从培根的论述可以清楚地看到,形象并不简单是一种特殊的符号,而是米歇尔·福柯称之为"物的秩序"的一条根本原则。形象是普遍观念,生发出各种特殊的相似物(和谐、摹仿、类比、共鸣),这些相似物通过"知识形态"把世界聚拢起来。[7]因此,我认为主宰所有这些特殊形象的是一个母概念,即形象"自身"的观念,适合这个现象的制度化话语是哲学和神学。

现在这些学科的每一门都在自己的领域内生产了大量关于形象的文献,使想要对这个问题进行总体研究的人望而却步。但也有一些令人鼓舞的先例,把与形象相关的不同学科整合起来,如贡布里希根据感知和光学对图画形象的研究,或让·哈格斯特卢姆对诗歌和绘画这对姊妹艺术的探讨。但总起来看,任何一种关于形象的论述都易于把其他论述贬降到作为主要论题的未经检验的"背景"的地位。如果有什么关于形象的统一研究,一种连贯一致的图像学,那么,如潘诺夫斯基所警告过的,它可能"不像对

[6] 引自 David C. Lindberg, *Theories of Vision from Al-Kindi to Kepler*(Chicago: University of Chicago Press, 1976), 113。

[7] 见 Foucault, *The Order of Things: An Archaeology of the Human Sciences*(New York: Random House, 1970), chap.2。

立于人种志的人种学,而像对立于天体制图学的占星学。"[8] 关于诗歌意象的讨论一般依赖关于精神形象的理论,这种理论是由 17 世纪有关精神的观念的线索综合提出的。[9] 关于精神形象的讨论反过来取决于非常有限的对图画形象的认识,往往从这样一个有问题的前提开始,即有些形象(照片、镜像)提供直接的、未经中介的再现。[10] 对镜像的光学分析绝对忽视了什么生物能够使用镜子这个问题。而关于图画形象的讨论则倾向于艺术史的褊狭主义,因此失去了与更广泛的理论问题和思想史的联系。因此,试图对形象进行总体研究,详细检验我们在不同形象之间划分的界限,并对不同学科就临近领域中形象的性质提出的各种前提进行批评,似乎有所裨益。

我们显然不能同时谈论所有这些话题,所以下一个就是从哪里开始的问题。一般的规律是从基础的、明显的事实开始,从这里进入模棱两可的或有问题的方面。既如此,我们就可以追问在形象家族里哪些成员可以称作严格的、适当的、直接意义上的形

[8] *Meaning in the Visual Arts* (Garden City, N. Y.: Doubleday, 1955), 32.

[9] 《普林斯顿诗歌与诗学百科全书》(*The Princeton Encyclopedia of Poety and Poetics*, Princeton: Princeton University Press, 1974) 中"形象"一词的定义完全可能是直接取自洛克的:"形象是物质感知所生产的一种感觉在精神中的再生产。"

[10] 下文中我将就精神形象的"摹仿"谬说多说几句。就眼下来看,精神形象的批评家和倡导者们都在论证自己的论点时陷入了这个谬误,注意到这一点很有助益。精神形象的倡导者们把摹仿论看作精神形象之认知效果的保证;真正的思想则被看作稻草人一样的学说,用来揭穿精神形象的真面目,或声称精神形象与"真实形象"完全不同,"真实形象"与所再现的东西"相像"。关于心理学界现代亲偶像派与惧偶像派之间争论的介绍,见 *Imagery*, ed. Ned Block (Cambridge: MIT Press, 1981)。对摹仿论的最佳批判见 Nelson Goodman, *Language of Art* (Indianapolis: Hackett, 1976),本书第 2 章予以专门讨论。

象？哪种形象涉及这个术语的某种引申的、比喻的或不适当的用法？很难抵制这样的结论，即我们在谱系表左侧看到的那种乃是"正当的"形象，即我们看到的在某一客观的、可公开分享的空间里展示的那种图画或视觉再现。我们可能想要论证一些特殊例子的状况，看是否可以把抽象的、非再现性的绘画、装饰或结构设计、谱系表以及图画可以正当地理解为形象。但不管我们希望思考什么样的临界例子，我们对直接意义上的形象都有一个大概的看法，这么说似乎是公平的。而这个大概的看法使我们感到该词的其他用法都是比喻的和不正当的。

谱系表右侧的精神形象和语言形象似乎只能是某种不确定的、隐喻意义上的形象。人们可能会说他们在阅读或做梦时大脑体验到了形象，但我们只有他们所说的话为凭。没有客观检验的方法。而即便我们相信关于精神形象的报告，似乎明显的是，这些形象一定不同于真正的物质的图画。精神形象并不像真的图画那样稳定和永恒，而且因人而异：如果我说"绿"，有些听者会透过心眼看到绿色，但也有人说只看到了一个词，或什么都没看到。精神形象并不像真的图画那样是完全可见的；它们需要各种感官全部参与。此外，语言形象也涉及全部感官，或根本不涉及感觉因素，有时不过是反复出现的抽象思想，如正义或慈悲或邪恶。难怪当人们按直义理解语言形象的观念时，文学学者都变得神经质了。[11]

[11] 关于文学形象观念的最彻底的案例，见 P. N. Furbank, *Reflections on the Word "Image"* (London: Secker & Warburg, 1970)。Furbank 揭露说关于精神形象和语言形象的全部观念都是不合理的隐喻，并认为我们应该仅限于"'形象'一词的自然意义，就是一种相像性、一幅图画或一个幻象的意思"。

几乎毫不奇怪的是，现代心理学和哲学的主要任务之一就是推翻精神形象和语言形象的观念。[12]

最终我将提出"正当的"形象与其不合理的后裔之间这三种普通对比都是令人怀疑的。我希望表明的是，与一般看法相反，在形而上学的意义上，"正当的"形象并不是稳定的、静止的或永恒的。观察者们只把它们当作梦的形象；它们不全是可见的，但涉及多感官的理解和阐释。真的正当的形象与其私生的后裔之间的共同之处比我们所能承认的要多。但就眼下而言，让我们只采纳这些规矩的表面价值，来检验那些不合理的观念的谱系，即精神中的形象和语言中的形象。

精神形象：维特根斯坦批判

> 那么对于思想的灵魂而言，形象取代了直接的感知；而当它断定或否定这些形象的好坏之时，它避开或追逐它们。因此，灵魂在思想时总是伴随着精神形象。
>
> ——亚里士多德，《灵魂》，III.7.431a

一个以三百年的制度化研究和思辨历史作为支撑的根深蒂固的权威观念，不经过斗争是不能让步的。至少自亚里士多德的《灵魂》发表以来，精神形象是有关精神的理论的核心特征，而且

[12] 但精神形象早已经走上了归路。如奈德·布洛克所说，"在行为主义盛行的50年中遭到忽视之后，精神形象再度成为心理学研究的话题"（*Imagery*, 1）。

仍然是精神分析学、感知的实验研究和关于精神的民间信仰的里程碑。[13] 一般的精神再现与特殊的精神形象的地位，始终是现代精神理论论争的重要战场之一。记述这一问题之两面性的优点的一份完整索引，实际上，就是我们时代最杰出的精神形象批评家所能提出的关于意义的"图像理论"，这是他早期著述的核心，此后，他毕余生精力驳斥自己的理论造成的影响，试图清算他提出的精神形象的观念及其全部的形而上学观点。[14]

然而，维特根斯坦抨击精神形象的方式并非是直接否认这些形象的存在。他毫无拘束地承认，我们可能有与思或言相关的精神形象，不过，他坚持认为，不应该把这些形象看作私下的、形

[13] 柏拉图在《泰阿泰德篇》中把记忆形象比作蜡版上的印象，而他的理念论往往是用来支持精神中固有的或原型形象的。对精神形象的经验主义研究一般遵循亚里士多德的传统，即首次在《灵魂》中叙述的感知论："感觉就是接受没有物质的可感客体的形式，就像蜡版记下非铁非金的戒指印章的印象一样"（II.12.424a）。在亚里士多德看来，想象就是在缺乏物体感官刺激的情况下繁殖这些印象的能力，它之所以被叫做"幻想"（派生于表示光的词）是因为"视觉是最高度发展的感觉"，是所有其他感官的典范。在这个典范的不同特征受到质疑的同时，其基本前提在整个18世纪仍然盛行。比如，霍布斯就揭示了亚里士多德提出的"视觉种属"的观念，它在感觉印象中发挥了戒指印章的作用，同时把想象的观念看作是腐朽的（见 *Leviathan*，chaps. I and II）。洛克在《P. 马勒布朗契的意见研究》（1706）中承认他对感知的看法与亚里士多德的观点有相似之处。精神形象的第一个真正的反对者，苏格兰哲学家托马斯·里德，把亚里士多德的幻影说看作是"顺着滑坡下降到休姆"这一整个旅程的开端。见 Rorty's *Philosophy and the Mirror of Nature*（Princeton：Princeton University press, 1979），144。

[14] 维特根斯坦在《逻辑哲学论丛》（1921年德文第一版）详尽阐述了图像理论，一般认为在发表《哲学研究》（1953）之前的著作中他已经放弃了这个理论。我在此提出的观点认为，维特根斯坦的图像理论与他的精神形象批判非常契合，他的主要关注是纠正对图像理论的误解，尤其是将其与关于知觉形象的经验主义论述相关联的理论，或关于理想语言的实证观念。

而上的、非物质的、与真实的形象一样的实体。维特根斯坦的策略是给精神形象祛魅,将其置于我们能公开看到的场所。"色彩、形状、声音等等的精神形象,以语言为工具发挥交流的作用,我们将其置于与实际看到的色彩、实际听到的声音的相同范畴之中。"[15]然而,要把精神形象与物质的形象放在"相同范畴"里确实有点难。我们当然不能切开某人的脑袋,将其精神形象与墙上的形象作一番对比。一个更好的办法,而且比较适合维特根斯坦的精神的方法,是检验我们如何把这些形象"放在自己头脑中"的方式,首先描述这一步骤中产生意义的那个世界的图景。我下面提供的图示就是这样一个图景。

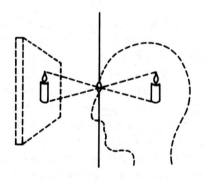

这个图示应该看作一个变余结构,展示三种相互重叠的关系:(1)真实物体(左侧的蜡烛)与那个物体折射的、投射的或描画的形象之间的关系;(2)真实物体与被认为是镜子、暗箱、或

[15] *The Blue and Brown Books* (New York: Harper & Brothers, 1958), 89.

图画或印刷表面的（如亚里士多德、霍布斯、洛克或休姆所认为的）精神内部的精神形象之间的关系；（3）物质的形象与精神形象之间的关系。（这里把这个谱系表想象为三个重叠的透明体可能会有所帮助：第一个展示两根蜡烛，左面的是真的，右面的是形象；第二个增加了人的脑袋，表明所描画的或折射的蜡烛向精神内的投射；第三个在真实的蜡烛周围增加了一个框架，使其反映右面蜡烛的想象位置。简言之，我认为所有的视觉倒错都扭转了过来。）整个谱系表所展示的是类比（尤其是视觉隐喻）的母体，主导所有关于精神再现的理论。它尤其表明西方形而上学的古典分化（精神—物质、主体—客体）是如何转而抑制再现模式的，也即它们所代表的视觉形象与物体之间的关系。意识本身被解作图像生产和再生产的一项活动，以及由诸如透镜、接受表面和在表面上铭刻印记的印刷和印象的机制所控制的再现。

这个模式显然会招致各种异议：它把所有知觉和意识都融入了视觉和图画范式；它在精神与世界之间设置了绝对对称和相似的关系；它肯定了物与形象、世界现象与精神或图像表征的再现之间对位认同的可能性。我用谱系表表示这个模式不是为了证明它的正确性，而是让我们明白我们是如何划分一般所说的宇宙的，尤其是把感觉经验看作一切知识之基础的说法。这个模式还提供了如何直接理解维特根斯坦把精神形象与物质形象"放在相同范畴"的建议，帮助我们看到这两个观念的相互关系和相互依赖。

姑且以稍微不同的方式说明这一点。如果这个素描的一半再现了"精神"——我的精神、你的精神、全部的人类意识——将被灭绝，那么，我们倾向于假定物质世界仍然会安然存在下去。但

相反的情况就不成立：如果世界被灭绝，意识就不会继续（而这恰恰是这个模式的对称性给人以误导的方式）。然而，当我们把这个模式作为讨论形象的叙述，那么，这种对称性就不是误导的了。如果不再有什么精神，也就不再有什么形象了，无论是精神的还是物质的。世界不会依赖意识而存在，但世界上的形象（自不必说）显然依赖意识而存在。而这并不是仅仅因为人类用手作画或镜子或其他任何幻影（在某种意义上，动物在掩盖自己或相互摹仿时也能够呈现形象）。这是因为，形象在不玩弄意识的悖论的情况下就不能看作形象，它具有同时视某物"在"和"不在"的能力。当一只鸭子对假鸭子做出反应时，或宙克西斯的传奇画中鸟儿啄葡萄的时候，它们看的不是形象；它们看的是其他鸭子或真的葡萄——物本身，而非物的形象。

但是，如果我们识别世界上真实的、物质的形象的关键是我们同时说"在"和"不在"的奇异能力，那么，我们就必须问，为什么精神形象应该看作比"真实"的形象更神秘——或没那么神秘。哲学家和普通人就精神形象观念始终不能解决的一个问题，就在于这些形象似乎在真实的共享经验中有一个普遍基础（我们都做梦，用视觉观察事物，能够不同程度地再现具体的感觉），但我们不能对他们说"看——那就是一个精神形象"。然而，如果我试图指出一个真实的形象，并对一个不懂得形象的人解释形象是什么，完全相同的问题就出现了。我指着宙克西斯的画，说"看，那就是一个形象"。回答是："你指的是五颜六色的表面吗？"或："你指的是那些葡萄吗？"

那么，当我们说精神就像一面镜子或画面时，我们显然假定

另一个精神在描画或解释其中的画。但必须明白的是，这个隐喻同时也切断了另一条路：教室墙上物质的"空石板"，我前厅里的镜子，我眼前的书页，都是它们之所是，因为精神用它们把这个世界和精神自身呈现给自身。如果我们开始讨论精神，仿佛它是一块白版或暗箱，那么，不久空白的书页和相机就会有了它们自己的精神，就自行成了意识的场所。[16]

这不能看作真的把精神当作白版或镜子的主张——只不过是精神为自身画像的方式。精神也能以其他方式为自身画像：一座建筑、一尊雕像、一种看不见的气体或流体、一个文本、一个叙事、一个曲调、或毫无特殊之处的一物。它也许不愿意有自身的画像，拒绝一切自我再现，正如我们可以看一幅画、一尊雕像或一面镜子，而视其为再现性物体一样。我们可以把镜面看作闪光的纵向物体，把画看作平面上的涂色块体。没有什么规则规定精神必须为自身画像，或在内部视自身为图画，就仿佛我们必须走进画廊，而一旦走进画廊就必须看画一样。如果我们打消关于精神或物质的形象的必然、自然或自动形成的观念，那么，我们就能像维特根斯坦那样提出建议，将其置于功能性象征的"相同范畴"，或在我们的模式中将其放在同一个逻辑空间里。[17] 这并未

[16] 亚里士多德恰当地描述了物质符号的画与精神活动之间的这种相互性，他说，"精神所思考的一定与不标志实际书写的白版上的文字具有相同的意义"（De Anima III.4.430a.）。思想、形象、"精神所思考的"（或精神在内心里思考的）无非就是心"中"所想，与印刷之前写在纸面上的文字并无二致。

[17] 我在此提出的论点与福多尔的论点相同。见 Jerry Fodor, *The Language of Thought* (New York: Crowell, 1975). 福多尔讨论了经验主义哲学中许多反对精神形象之"元学说"的决定性观点，尤其集中讨论了"思想是精神形象，恰恰由于（转下页）

消除精神形象与物质形象之间的差异,但能够帮助为这种差异的形而上性质或神秘性祛魅,消除我们的怀疑,即精神形象是"真物"的不适当的或不合法的描摹。从原始模式到非法类比的衍生过程也可以不难从相反的方向追溯。维特根斯坦会说:"我们完全可以……用观看物体或任何油画、图画或模型的每一个过程替代每一个想象的过程;用大声说话或书写替代每一个自言自语的过程",[18]但这种"替代"能够(而且的确)向相反的方向运动。我们可以同样容易地用"书面的、大声的或形象的思考"等说法替代我们所说的"对符号的物质操纵"(绘画、写作、说话)。

澄清精神形象与物质形象之间关系的一个很好的方法就是反思我们刚刚用过的方法,即用谱系表展示把再现理论与精神理论关联起来的各种类比的母体。我们或许可以说,这个谱系表的精神视觉在呈现于书面之前一直存在于我们脑中,控制着我们讨论精神形象与物质形象之间界限的方法。也许这是实际情况;也许这只在讨论的过程中当我们开始使用"界限"或"领域"等字眼儿时才想到的一点。或许我们在思考或写下这些事情时根本没有想到这一点,而只是在后来经过多次修改后才浮上心头的。这是否意味着这个精神谱系表始终作为决定我们如何使用"形象"一词之用法的一种无意识深层结构而存在呢?或者它只是一个事后建构,

(接上页)(而且仅仅根据)它们相似于客体(的事实),它们也指涉客体"的观念。如福多尔指出的,有许多有力的观点反对这个学说,这个事实并非对立于"摹仿"理论中不以精神形象观为基础的其他假设,而是把形象看作必须在文化背景下加以阐释的传统符号。关于福多尔就这些问题的讨论,见 174 页以后。

[18] *The Blue and Brown Books*, 4.

是我们关于形象的命题中隐含的逻辑结构的一种图像投射呢？在这两种情况下，我们都不能把这个谱系表看作"私下"或"主观"意义上的精神；相反，它是在语言中浮出表面的东西，不仅是我的语言，而且是我们从讨论精神和图像的悠久传统继承下来的一种说话方式。我们的谱系表既可以称作精神形象，也可以称作"语言形象"，这又使我们想到形象的家族谱系中另一个著名的不合理分支，即形象的语言观。

语言形象简史

> 思是物之形象，而词即思；而我们都知道形象和图画只有在真的再现人和物时才是真实的。……诗人和画家都认为他们的行当就是从物的外表撷取物的相像性。
>
> ——约瑟夫·特拉普，《诗论》(1711)[19]

> 理解一个命题时，想象与其相关的一切与画出它的素描同样必要。
>
> ——维特根斯坦，《哲学研究》396[20]

[19] 引自 Lecture VIII: "Of the Beauty of Thought in Poetry", trans. William Clarke and William Bowyer (London, 1742)。引自 Scott Elledge, ed., *Eighteenth Century Critical Essays*, 2 vols. (Ithaca, N.Y.: Cornell University Press, 1961), I: 230—231。

[20] Trans. G. E. M. Anscombe (New York: Macmillan, 1953), 120.

与精神形象形成对比的是,语言形象似乎不会被抨击为闭锁在私下主观空间里的不可知的形而上实体。文本和言语行为毕竟不单纯是意识的问题,而是与我们创造的所有其他物质再现——图画、雕像、图像、地图等——共同构成的公共表达。我们不必说一个描述性段落就和一幅画一样,具有类似的公共象征的功能,投射出我们大致可以达成一致和临时见解的事物状态。

关于语言形象观之合理性的最有力陈述之一,颇具讽刺意味地出现在维特根斯坦的早期主张之中:"一个命题就是现实的一幅图……我们所想象的现实模式",不是隐喻,而是"普通意义":

> 初看起来,一个命题——比如写在纸上的命题——看起来似乎不是它所关心的现实的一幅图;书写出来的音符初看起来也不像是一曲音乐的图画,我们的音节标识(字母)也不像是言语的图画。然而,这些符号语言在普通意义上也就是它们所再现的东西的图画。(《逻辑哲学论丛》4.01)

"普通意义"恰好就是这个意思:维特根斯坦接着提出,一个命题是"它所意指的东西的一种相似性"(4.012),并指出,"为了理解一个命题的本质,我们应该考虑其象形的文字,这种文字绘出了它所描述的事实"(4.106)。重要的是要意识到语言中蕴涵着"图画",而(在维特根斯坦看来)有可能使我们陷入虚假模型的这些图画与相似物和象形文字并不是一回事。《逻辑哲学论丛》所说的图画并不是神秘力量或某一心理过程的机制。它们是翻译、同构

性、同源结构——遵循翻译规则的象征结构。维特根斯坦有时称它们为"逻辑空间",事实上,他认为它们可以用于音符、语音字符,甚至留声机的音槽,这个事实表明,它们不能混同于狭义的图像。如我们所看到的,维特根斯坦的语言形象观可以展示为经验感知模式中精神形象与物质形象之间的关系模式。这不是说,这个模式对应于我们在思考这个话题时必然产生的某种精神形象;而是说,它在图画空间中展示了由一系列典型的经验主义命题所决定的逻辑空间。

然而,语言形象是否应该正当地称作"形象",这一整个问题给予我们的是维特根斯坦所说的"精神痉挛",因为直义表达和比喻表达之间的区别在文学话语中,与我们想要解释的观念,即语言形象纠缠在一起。(文学批评家)一般认为直义语言是不加修饰的、直接的、非生动的表达,缺乏语言形象和修辞比喻。另一方面,比喻语言原指我们借助语言形象谈话的方式。[21] 换言之,"语言形象"这个说法似乎成了隐喻自身的隐喻!难怪许多文学批评家建议在批评词汇中除去了这个短语。

然而,在除去这个短语之前,我们应该开始注意到,语言形象的观念指两种非常不同的,甚至相互对立的语言实践。一方面,我们说语言形象是隐喻的、比喻的或装饰性的语言,把注意力从谈话的直接主题转移到别的方面的一种技巧。但是,我们也以维特根斯坦的方式称之为"以鲜活的方式……呈现一种事物状态"

[21] 这是《普林斯顿诗歌与诗学百科全书》中语言形象的第二层意思(第一层意思是"语言在精神中产生的形象")。

的命题(《逻辑哲学论丛》4.0311)。这种观点视语言形象为某一命题的直接意义,如果在真实世界上获取的话,那种事物状态会使这个命题成真。在现代诗学理论中,休·坎纳最清楚地表达了这种语言形象,他说,一个语言形象仅仅是"词所实际命名的东西",这是把诗歌语言视为直义的、非隐喻性表达的一个定义。[22]

坎纳的现代主义观把语言形象看作简单的、具体的指涉客体,在关于语言的许多普通假设中拥有大量的先例,至少可以追溯到17世纪。[23] 下面的假设认为词的意思就是我们在经验物体时给我们留下印象的"精神形象"。按照这种说法,我们认为一个词(比如"人")是一个语言形象,与它所再现的原型隔了两层。词是思的形象,而思是物的形象,可以通过给认知的经验模式增加另一个环节来描写这个再现链:

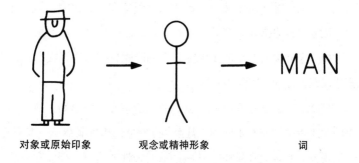

对象或原始印象　　　　观念或精神形象　　　　　　词

[22] *The Art of Poetry* (New York: Holt, Rinehart, & Winston, 1959), 38. 处理语言形象这两个意思通常采取的策略是 C. D. 刘易士采纳的方法,即把二者混同起来,如在一个句子中称诗歌意象为"一种形容,一个隐喻,一个明喻",同时又称其为"纯粹描述性的"段落 (*Poetic Image*, London: Jonathan Cape, 1947, 18)。

[23] 此处主要依赖 Ray Frazer 的一篇重要文章:"The Origin of the Term 'Image'", *ELH* 27(1960), 149—161。

我用比较形象的细节描绘"真实的人",而用棒线画表示精神形象或"思想"。这个对比可以用来展示休姆用"力和生动性"表示的印象与思想之间的区别,在图像再现的语汇中,这两个词被用来区别现实的或栩栩如生的绘画与风格化的、抽象的或图式化的图画。休姆追随霍布斯和洛克,用图画隐喻描写认知和意指链:思想是"微弱的形象"或"衰弱的感觉",由传统的联想而与词联系起来。休姆认为澄清词义,尤其是抽象术语的词义的正当方法是追溯思想链的缘起:

> 当我们产生……怀疑,认为一个哲学术语没有意义或思想时(而这是常见的),我们只需要追问这个假定的思想衍生于哪个印象?[24]

这种语言理论的诗歌影响当然是一种彻底的生动描写,把语言的艺术理解成恢复感觉的原始印象的艺术。爱迪生也许最有力地表达了这种艺术信念:

> 精心挑选的词具有如此伟大的力量,致使某种描写能比物本身表达更加生动的思想。读者发现,用鲜艳色彩描画的一个场面在他借助词语的想象中比实地勘察所描画的地点更接近生活。在这种情况下,诗人似乎占了自然的上风;他实际上在摹仿自然的景色,但却给了它

[24] *An Inquiry Concerning Human Understanding* (1748), sec. II; ed. Charles W. Hendel (New York: Bobbs-Merrill, 1955), 30;着重点为休姆所加。

更有力的笔触，夸张了自然的美，从而使整个景色鲜活起来，致使流自物体的形象比起衍生于这些表现的形象来显得微弱无力了。[25]

对于爱迪生和其他18世纪的批评家来说，语言形象既不是隐喻的概念，也不是表示隐喻、比喻或普通语言的其他"装饰"的术语。语言形象（通常解作"描写"）是一切语言的关键。准确简明的描写生产"来自语言表达的形象"比"流自物体自身的形象"更加生动。亚里士多德假想的流自物体以便给我们的感觉留下印象的"种属"，在爱迪生的书写和阅读理论中成了词自身的属性。

把诗歌以及普通语言看作图画生产和再生产过程的这种观点，是伴随着17和18世纪文学理论的兴起和修辞转义的没落而来的。"形象"的观念取代了"比喻"，"比喻"开始成为老式"装饰"语言的特点。语言形象的文学风格是"朴素"和"明晰"，直接触及物体的一种风格，（如爱迪生所说）比再现自身的物体更加生动的一种风格。这与修辞的"欺骗性装饰"形成对比，这种修辞现已仅仅被看作符号之间的关系。当提及修辞比喻时，它们或是被看作前理性、前科学时代的过分做作而被打发掉，或被融入语言形象的霸权而被重新定义。隐喻被重新定义为"准确描写"；"典故和明喻是被置于对立观点的描写……而夸张往往不过是超越可能性极限的一种描写。"[26] 甚至抽象名词也被当成图画的视觉客体，通过

[25] *The Spectator*, no.416, June 27, 1712 ("The Pleasures of the Imagination, VI"), in Elledge, *Eighteenth Century Critical Essays*, I; 60.

[26] John Newberry, *The Art of Poetry on a New Plan* (London, 1762), 43.

人格化的语言形象投射出来。[27]

在浪漫主义和现代诗学中,语言形象仍然有利于对文学语言的理解,而该术语对直义和比喻意义的含混表达继续鼓励人们把描写、具象名词、比喻、"感觉"术语,甚至反复出现的语义、句法或语音母题置于"形象"的标题之下。然而,为了履行这些功能,形象的观念必须升华和神秘化。浪漫派作家特别把精神的、语言的,甚至图画的形象同化成"想象"的神秘过程,这种想象依其与精神画面的"纯粹"回忆、对外界景色的"纯粹"描写、(在绘画中)对外部可见视野的"纯粹"描画的对比而定义,以对立于某一景色的精神、感觉或"诗意"。[28]

换言之,在"想象"的庇护之下,"形象"的观念被分成两部分,一部分是属于低级形式的画或图画的形象——外部的、机械的、已死的、往往与感知的经验模式相关的形象;另一部分是"高级的"、内在的、有机的、活的形象。虽然 M. H. 艾布拉姆斯主张"表现"的比喻(灯)代替了摹仿的比喻(镜),但像和图画的词汇仍然主导 19 世纪关于语言艺术的讨论。但在浪漫派诗学中,形象被精练和抽象成了康德的图式论、柯勒律治的象征和"纯形式"或超验结构的非再现性形象。这种升华的、抽象的形象错置并涵盖了语言形象的经验主义观念,视其为对物质现实的清晰再

[27] 见 Earl Wasserman, "Inherent Values of Eighteenth-Century Personification", *PMLA* 65 (1950), 435—463。

[28] 对诗歌意象的这种"升华"的经典研究,见 Frank Kermode, *The Romantic Image* (New York: Random House, 1957), and M. H. Abrams, *The Mirror and the Lamp* (New York: Oxford University Press, 1953)。

现，正如早些时候图画涵盖了修辞比喻一样。[29]

形象的这种逐渐升华在把整首诗或文本当作一个意象或"语像"时达到其逻辑顶峰，此时，这个形象不是被界定为图画的相似性或印象，而是某一隐喻空间里的共时结构——（用庞德的话说）就是"在瞬间呈现思想和情感综合体的东西"。意象派强调诗歌中具体的、特殊的描写，这本身就是我们刚刚看到的18世纪爱迪生观点的残余，即诗歌努力以生动性和直接性超越"流自物体本身的形象"（威廉姆斯的"没有思想而只有物"似乎是这一思想的另一种表达）。但典型的现代派把重点放在一种透明结构上，即一首诗具现的思想和情感的动力结构。形式主义批评既是这种语言形象的诗学，又是其诠释学，表明诗歌如何在具有构造张力的母体中包含着能量的，以诗的命题内容展示了这些母体的一致性的。

由于把现代主义意象当作纯粹形式或结构，我再回到这次语言旅行的起点，回到年轻的维特根斯坦的主张，即真正重要的语言形象是由某一命题投射出来的"逻辑空间"里的"图画"。然而，逻辑实证主义者把这幅图画误解为一种关照现实的未加中介的窗口，是17世纪关于直接接触物体和思想的一种完全透明语言的梦想的实现。[30]维特根斯坦的大部分生涯都用来纠正这种误解，坚

[29] 关于华兹华斯对几何学的兴趣及其回忆"即将消失的"或"被涂抹的"诗歌意象的倾向，见我的文章"Diagrammatology", *Critical Inquiry* 7：3（Spring, 1981），622—633。

[30] 这种误解一般可追溯到《逻辑哲学论丛》的第一批读者之一勃特兰·罗素，他于1922年写的序言为该书的接受奠定了基础："维特根斯坦先生关注一种逻辑上完美的语言的条件——这不是说任何语言在逻辑上都是完美的，或相信我们此时此地能够建构一种逻辑上完美的语言，而是说语言的整个功能就是具有意义，语言只能在接近我们所假定的理想语言时才部分完成这种功能"（《逻辑哲学论丛》X）。

持认为语言中的图画不是未加中介的对现实的拷贝。沉积在我们语言之中的图画,无论投射在心眼还是纸页上,似乎都是人为的世俗符号,与相关的命题别无二致。这些图画的地位就仿佛是与代数等式相关的几何图形的地位。[31] 维特根斯坦之所以认为我们通过用物质的形象取代精神形象而为精神形象祛魅("用观看物体或油画、图画或描摹的过程取代每一个想象的过程"),原因就在于此。维特根斯坦之所以认为"思考"不是一种私下的神秘过程,而是既用语言又用图画的"符号工作的活动",原因也在于此。[32]

维特根斯坦关于精神形象和语言形象的批判的力度在于展示一种新的方式来阅读经验主义认识论中词、思、形象之间的关联:

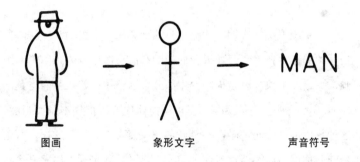

图画　　　　　　象形文字　　　　　声音符号

现在来解读一下这个图表,这不是从世界到精神再到语言的运动,而是从一种符号到另一种符号的运动,是书写系统发展的

[31] 在这方面,维特根斯坦所说的"图画"非常相似于 C. P. 皮尔斯所说的"语像"。关于谱系表和代数等式的"语像",见 Peirce, "The Icon, Index, and Symbol", in *Collected Papers*, 8 vols., ed. Charles Hartshorne and Paul Weiss (Cambridge: Harvard University Press, 1931) 2: 158。

[32] *The Blue and Brown Books*, 4, 6.

一部图解历史。现在其运行是从图画到相对扼要的"图表"再到用语音符号的表达,这个序列可以通过附加一个新的、中介的符号,即象形文字或"表意文字"而具体体现出来(这里我们想到维特根斯坦在《逻辑哲学论丛》中提出的观点,即一个命题就好比"描画它所描写的事实"的"象形文字"):

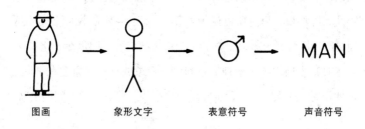

图画　　　　　象形文字　　　　表意符号　　　　声音符号

这个象形文字表明,比喻,具体地说是一个提喻[33]或换喻,把原始的形象错置了。如果我们把圆和箭头读作身体和阳物的图画,那么这个象征就是提喻,用部分表示整体;如果我们将其读作盾与矛,那它就是换喻,用相关物体代替所指物本身。当然,这种替代也可以通过语言—视觉的双关意义来表示,这样,所画物的名称就与以类似声音命名的另一物联系起来了,如大家都熟悉的画谜所示:

[33] 提喻(synecdoche):相当于借代、指代。——译注

这些插图应该表明语言形象观念的另一种"直接"意义——显然是最直接的意义，因为它指代书面语言，即把言语转译成一种可见的代码。仅就语言的书写而言，它必然密切相关于物质的、逼真的形象和图画，这些形象和图画以各种方式删减和浓缩，构成字母表似的书面文字。但书写的形象和图画的形象从一开始就是与语言修辞，即说话的方式分不开的。西北部印第安人在岩石上画的鹰也许是一个武士的签名、一个部落的徽章、勇气的象征，或纯粹是一只鹰的图画。这幅图画的意义并不表明它简单地、直接地指它所画的对象。它也许描写一个思想、一个人、一个"声音形象"（就画谜而言）或一件器物。为了懂得如何解读这幅画，我们必须知道它如何说话，该怎样从它的角度来谈论它。"言说的图画"这种说法一方面常常用来描写某些诗意的或生动的景象，另一方面也用来描写栩栩如生的雄辩力，不纯粹指艺术中形象的特殊效果，而是书写与绘画的共同起源。

如果图表或象形文字的图形要求观者懂得说什么，那它就也有办法构成可以言说的事物。再来看一下岩石画"鹰"含混的徽章/签名/象形文字等意义。如果武士是一只鹰，或"像"一只鹰，或（更可能的是），如果"鹰本身"上了战场，回来后讲述它的经历，那么，我们就可以认为这幅画有了引申意义。鹰无疑从远处就看到了敌人，然后突然扑向它们。鹰的"语言形象"是言说、描画和书写的综合体，不仅描写他做了什么，而且预示并构成他能够并将做什么。那是他的"性格"，既是语言的又是图画的标识，既是他行动的叙述也是他行动的总结。

象形文字的图形具有与语言形象和精神形象并行不悖的历史。

被17世纪批评家视为过度的"迷信"或哥特行为而抛弃的详尽修辞和寓言图形，常常被拿来与象形文字作比较。沙夫兹伯里称它们为"虚假的摹仿""魔幻的、神秘的、修道院的和哥特的象征"，并将其与真正的、清晰的"镜像—书写"对立起来，后者将使人们注意到作家的主体而不是作家巧妙的策略。[34] 但有一种方法可以为一个现代的启蒙时代拯救象形文字，那就是使它们脱离魔幻和神秘的联想，将它们视为一种新的科学语言的模式，保证完美的交流和清晰地再现客观现实。维柯和莱布尼茨把对一种普遍科学的语言的希望与基于数学的新的象形文字系统的发明联系起来了。同时，图的形象也进入了心理研究，在经验主义认识论和基于镜像模式的文学理论中起到了特殊的中介作用。埃及象形文字本身就屈从于一种修正主义的、反封闭的阐释（以18世纪的沃伯顿主教著称），这种阐释认为古代象征符号都是透明的、普遍可读的，而时间的流逝将其神秘化了。[35]

如我们所期待的，象形文字的语言形象在浪漫主义诗学中恢复了它的崇高和神秘性，在现代主义中也起到了核心作用。维特根斯坦把象形文字用作语言图像理论的模式，而艾兹拉·庞德则感兴趣于中国的象形文字，视其为可能标志着语言图像作用之极限的诗歌意象模式。最近，我们又看到后现代批评中象形文字的

[34] *Characteristics of Men, Manners, Opinions, Times* (1711), 引自 Elledge, *Eighteenth Century Critical Essays*, I, 180。沙夫兹伯里关于象形文字的说法见 *Second Characters or the Language of Forms*, ed. Benjamin Rand (Cambridge, 1914), 91。

[35] 关于象形文字的反封闭叙述，见 Warburton's *Divine Legation of Moses Demonstrated*, bk.IV, sec.4 (1738, 1754), in *Works of... William Warburton*, ed. Richard Hurd (London, 1811), 4: 116—214。

复兴，如雅各·德里达的"文字学"观念，一种"书写的科学"，它废除了口语语言在语标（*graphein* 或 *gramme*）即图画标记、踪迹、字符或其他语言符号中的统治地位，这些符号使"语言……成为基于文字的普遍可能性的一种可能性"[36]。德里达重申了作为文本的世界这个古代比喻（在文艺复兴时期的诗学中，这个比喻使自然本身成为一个象形文字系统），但赋予其以新的意义。由于这个文本的作者已经离开了我们，或者失去了他的权威性，那么这个符号也就失去了基础，没有办法停止无休止的意指链了。这种意识能使我们感觉到深渊，令人头晕目眩的能指真空，在那里，唯一适当的策略就是陷入自由和任意的虚无主义。或者使我们认识到，我们的符号，因此还有我们的世界，都是人类行为和人类理解的产物，尽管我们的认识和再现模式是"任意的"和"因袭的"，它们却是生命形式的组成因素，是我们于中进行认识、伦理和政治选择的实践和传统。德里达对"什么是形象？"这个问题的回答无疑是："不过是一种文字，一种掩饰自身的图标，把自身掩饰成它所再现的东西、事物的外表或事物的本质的直接誊写。"对形象的这种怀疑似乎仅仅适合于这样一个时代，即窗外的景色已经远不是日常生活的景观了，而是需要不断保持阐释警觉的各种媒介的再现。一切事物——自然、政治、性、其他人——都作为形象出现在我们面前，事先刻上了一张华而不实的外表，而那也不过是被罩上一层疑云的亚里士多德的"可见形状"。现在，我们要追问的问题似乎不仅仅是"什么是形象？"而且有"我们如何把形象和生

[36] *Of Grammatology*（Baltimore：Johns Hopkins University Press, 1976），52.

产形象的想象力改造成值得信赖和尊敬的力量?"

回答这个问题的一个方法就是把想象和精神再现的观念当作笛卡儿的海市蜃楼而消解掉。精神形象和语言形象的概念,以及文字、印刷和绘图等镜像和表面的所有舞台机制,所有这些(如罗蒂所论)都将作为一种过时范式的机制而被丢掉,这种范式就是过去三百年中以"认识论"为名主导西方思想的哲学与心理学的混合。[37] 这是行为主义的主要目的之一,我同意这个说法,因为它推翻了知识就是现实留在精神上的印记或形象的观念。似乎清楚的是,最好应该把知识解作社会实践、争论和异议的问题,而不是某种特殊的自然或未加中介的再现模式。然而,当现代把物质形象的研究的主要目的设定为清除作为"特权再现"的精神形象时,这种抨击就似乎奇怪地具有了时代错误的嫌疑。当我们不再拥有关于图画自身的图像理论时,揭露语言的图像理论的真相就有些勉为其难了。[38]

那么,对这些难点的解决就似乎不是抛弃关于精神和语言的再现理论。那将与以往通过偶像破坏来清洗形象的世界一样徒劳无益。而我们可以做的是,弄清把形象作为透明图画或"特权再现"这个观念是如何取代了精神与语言观的。如果我们明白了形象如何获得了当下控制我们的力量,我们就可能重新占有生产形象的那种想象力。

[37] 至少自托马斯·里德抨击休姆把"思想"的概念当作精神形象以来这个回答始终流行。本文取自理查·罗蒂在《哲学和自然之镜》中的批判。

[38] 这里我与科林·穆雷·图尔贝尼的观点相同,见 Colin Murray Turbayne, "Visual language from the Verbal Model", *The Journal of Typographical Research* 3: 4 (October, 1969), 345—354。

作为相似性的形象

迄今为止,我一直讨论的是"形象"一词的直义,即某种生动的图画的再现,某一具体的物质的对象,以及诸如精神的、语言的或感知的形象等观念,这些都是从这个直义衍生出的非正当意义,即图像向非图像领域的延伸。现在我该承认这整个故事也可以用另一种方式讲述,即从视"形象"一词的直义为绝对的非图像甚或反图像观念的传统来讲述。这当然是讲述"依上帝的形象和样式"造人的传统。我们现在译作"形象"的词(希伯来语 *tselem*,希腊语 *eikon*,拉丁语 *imago*),如评论家们不厌其烦地告诉我们的,不是我们通常所说的物质的图画,而是抽象的、一般的、精神的"样式"。[39] 通常在"形象"之后加的"样式"(即"相似性":希伯来语 *demuth*,希腊语 *homoioos*,拉丁语 *similitude*)不应该看作新附加的信息,而是要避免一种可能的混淆:"形象"不应解作"图画",而应解作"相似性",是灵魂的相似性问题。

不应该令人惊奇的是,执迷于用禁忌反对雕像和偶像崇拜的一种宗教竟然会强调"形象"的诸观念的精神的、非物质的意义。迈蒙尼德等塔木德学者的评论帮助我们看到了被理解为精神意义

[39] 克拉克的评论提供了《创世纪》I: 26 中的解释,把上帝宣布的"我们要照着我们的形象、按着我们的样式造人"分成两部分。"上面所说的"("让我们造人")只指人的身体;这里所说的("照着我们的形象、按着我们的样式")指人的灵魂。这就是按上帝的形象和样式造的。既然神性是无限的,他既不受部分所局限,也不能依热情来定义;因此在造了人的身体之后他就没有肉身了。形象和样式就必然都是思想上的了(*The Holy Bible... with a Commentary and Critical Notes* by Adam Clarke [New York: Ezra Sargeant, 1811] vol. 1)。

的这些术语："形象这个术语用指自然形式，我说的是一物作为物质而构成并成为其所是的观念。这是物的真实现实，物就是那个特殊存在。"[40] 必须强调的是，对迈蒙尼德而言，形象（*tselem*）在直义上就是一物的本质存在，而仅仅由于一种堕落才与像偶像这样的有形之物联系起来："偶像之所以被称作形象的理由在于这样一个事实，即在偶像中所找到的东西被视为其生命，而不是其形状或外形。"[41] 真正的直义的形象是我们的感官，尤其是眼睛所接收的物质形状。[42]

无论如何，这是关于形象是相似性而非图画这一观点的激进表达。在实践中，迈蒙尼德承认形象是一个"含糊的"或"模棱两可的"术语，可以指"特殊形式"（即一物的身份或"物种"）或"人造形式"（其物质形式）。[43] 但他非常清楚地说明了这两种意义之间的区别，非常肯定哪个是原始的、真实的，哪个是派生于不正当的用法的。我认为他倾向于眷顾形象之抽象的、理想的表

[40] Moses Maimonides（1135—1204），*The Guide of the Perplexed*, 2 vols., trans. Shlomo Pines（Chicago：University of Chicago Press, 1963），I：22.

[41] Ibid., Maimonides, I：22.

[42] 参见圣奥古斯丁对偶像的分析，即把真正的精神形象屈从于虚假的物质形象："人们……崇拜四脚而不是三脚野兽的头，心灵朝向埃及；在一头吃草的牛犊的像前叩头（低下他们的灵魂）。" *Confessions*, bk. VII, chap. 9, trans. William Watts（1631），Loeb Classical Library, 2 vols.（Cambridge：Harvard University Press, 1977），I：369.

[43] 迈蒙尼德的"特殊形式"与亚里士多德在直接的、物质"反射"意义上使用的"种属"构成了对比，这个种属是身体繁殖的、印在我们感官之上的形象。亚里士多德的"种属"就是迈蒙尼德的"人为形式"。

达，这概括了犹太教和基督教关于这个问题的思想。[44]一个词及其后来衍生的"物质"应用的这种原始精神意义对我们来说可能是难于理解的，这主要是因为我们对词的历史理解都是围绕我所描述的经验主义认识论进行的：我们都易于认为一个词最具体的、物质的应用就是其原始的意义，因为我们有通过形象从物派生出词来的模式。这个模式并不比我们对"形象"一词的理解更有威力。

但是，这个不能混同于任何物质形象的"精神"相似性究竟是什么呢？我们首先应该看到它似乎包括一种关于差异的假设。说一种树或一种树中的一棵与另一种或另一棵相似，并不是说它们相同，而是说在一些方面相似，而在另一些方面则不相似。但正常情况下，我们不说每一种相似性都是一个形象。一棵树与另一棵相似，但我们并不说这棵是那棵的形象。但"形象"一词只有在我们试图建构我们如何认识一棵树与另一棵树的相似性的理论时，才与这种相似性有关。这种解释将诉诸某种中间的或超验的物体——一个思想、形式或精神形象——为解释我们的范畴如何得以确定提供了机制。"物种起源"并不仅仅是生物进化的问题，

[44] 本质主义把形象作为它所再现的内在物的承载者，有这样一个事实能恰当地解释这一观点，在18和19世纪就拜占庭的宗教偶像展开的斗争中，偶像破坏者与偶像崇拜者都同意这个前提（这惊人地相似于，现代心理学界惧偶像派与亲偶像派就偶像的"自然相似性"达成一致见解的事实）。比如，争论的双方都把圣餐仪式当作"基督身体和血液的真正在场的符号"，因此值得"崇拜"（*The Picture of Basil*，引自Pelikan, 2：94）。帕立肯指出，"二者之间的问题不是……圣体在场的本质，而是'偶像'定义和偶像使用的含义。圣餐仪式是否能引申为关于通过物质对象显示神力的仪式中介的一般原则，或者，这是否是阻止将其引申到如偶像崇拜等其他感恩方式的排外原则？"（2：94）

而是意识机制在精神的再现模式中得以描述的问题。

但我们应该看到这些理想的对象——形式、物种或形象——不必理解成图画或印象。这些种类的"形象"也可以理解成罗列一种物体特性的叙述名单：树（1）高大垂直的物体；（2）扩散的绿色顶部；（3）根在地下。这个名单不可能不被理解为围绕一棵树的画而提出的命题，但是，我要说这是我们在谈论并不（仅仅）是一幅图的一个形象时所指的那种东西。我们可以用"模式"甚或"定义"等词来解释我们在谈论并不（仅仅）是一幅图的一个形象时所指的那种东西。[45]因此，作为相似性的形象必须理解为罗列相似性和差异的叙述。[46]但是，如果这就是这种"灵魂"形象

[45] 关于"形象"的这种语言或"描述性"叙述常见于像丹尼尔·德奈特等认知心理学的惧偶像派的著述。德奈特在强调恐惧时说"一切精神形象，包括视觉和幻觉，都是描述性的"。德奈特提出认知更像是写作和阅读，而不太像绘画或看画："写作的类比有许多陷阱但仍然是对付类比的一个很好的对策。当我们在环境中看到某物时，我们不是一下子看到每一个斑纹都是色彩，而是那个场面中最突出的东西，对感兴趣之物的一种编辑过的评论。"（引自"The Nature of Images and the Introspective Trap", in *Imagery*, ed. Ned Block, 54—55。）德奈特的分析在我看来是无与伦比的，但却走错了方向。他可以轻松地把"写作的类比"既用于精神形象，也可以用于真实图像的建构和感知；这种"一下子"的意识往往是就图像认知而假设的，不过是个稻草人。我们看图像就像看其他物体一样是有选择的，是在时间中观看（这并不否认观看各种形象时有特殊的习惯和方法）。德奈特认为，精神形象不像真实的形象的主张只能含糊地把真实的形象描写为涉及整体瞬间认知的物体，甚至排除了所有时间性，并坚持认为真实形象与精神形象不同，"一定相像于它们所再现的物体"（52）。

[46] 把形象从根本上看作词语问题这一观念有其神学的先例，即认为精神形象，也即imago dei，不仅是人的灵魂和精神，而且是上帝之言（道）。下面是亚历山大的克利门就这个问题的论述：

"上帝的形象"就是上帝之言（神之言，是作为光之原型的光，是精神的真正的儿子）；而言的形象是真正的人，也就是说，人的精神，在这个叙述中据说是按（转下页）

所涉及的一切，那么，我们就必然要问它为什么取"形象"之名，这种名称将其与图画再现混同起来了。促进这种用法的当然不是敌视偶像崇拜之人的兴趣；我们只能猜测关于形象的术语是某种隐喻"流"的结果，在周边民族和以色列人自身的偶像崇拜倾向的压力之下，对具体类比的探讨已经字面化了。相似性与图画的混淆也是牧师用来教育文盲信徒的工具。牧师懂得"真实形象"并不是物质客体，而是得到精神——也即语言和文本——理解的编码的，而一个外部形象就可以满足民众的感觉，鼓励他们笃信。[47] 精神与物质、内部与外部形象之间的区别绝不简单是神学教义的问题，而始终是政治的问题，从僧侣阶层的权力到保守派与改良运动之间的斗争（亲善偶像崇拜者与破坏偶像崇拜者之间的斗争）到民族身份的保持（以色列人清洗内部偶像崇拜的斗争）。

（接上页）上帝的"形象"和"样式"创造的，因为通过他那颗有理解力的心，他被造成神的言或理性的样子，所有这些都是可以以理说明的。但人形的雕像，由于是可见的陶制偶像，生于尘土的人，远离真理，所以显然不过表明是物质的一个临时印象。

克利门还称奥林匹亚的宙斯的雕像为"形象的形象"（*Exhortation to the Greeks*, trans. G. W. Butterworth, Loeb Classical Library, Cambridge: Harvard University Press, 1979, 215.）。

[47] 亚历山大的克利门主张，真实的形象是上帝之言（道）。亲偶像崇拜之人非常富有才智，以微妙的区别保存了形象的广泛流行的用法，回应了（表面上非常强硬的）他们在实践偶像崇拜的抨击。他们区别出用于礼拜、尊敬和教育的形象（圣餐、十字架、圣徒雕像和圣经的画面，这些例示了作为形象属性的自上而下的神圣"光晕"）。偶像破坏者所诉诸的禁止雕像崇拜的圣经文本反过来以"联想罪"的逻辑把矛头对准自身：由于只有犹太人和穆斯林教徒笃信这些禁忌，偶像破坏者就可能成为反对古代基督教传统的异端阴谋家。关于这些策略的更多信息，见 Pelikan, vol.2, chap.3。

精神相似性与物质形象这两种诉求之间的张力，最明显地表现在，弥尔顿在《失乐园》第四部中，把亚当和夏娃比作精神形象（*imago dei*）的处理：

> 两个异常崇高的形状高大屹立，
> 神一样笔直，披着赤裸的荣光
> 那耀眼的威严就好比帝中之帝
> 也似名人，目光闪烁神的光芒
> 照射出造物主无比辉煌的形象，
> 真理，智慧，朴实纯净的圣洁，
> 朴实，但却是真正顺从的自由。
>
> （*P. L.* 4: 288—293）

弥尔顿故意把形象的可见的图画意义，与对形象看不见的、精神的和语言的理解混淆起来。[48]一切都与关键词"looks"的含混功能相关，向我们展示亚当、夏娃的外表，他们的赤身裸体和挺直屹立，或指该词并非十分具体的意义，如亚当、夏娃的凝视，他们的"表情"的性质。这个性质不是看起来像是异物的一个视觉形象；它更像是一个形象得以被观看的光，是照射而非折射的光。而要解释"他们的目光中"何以"闪烁"这个形象，弥尔顿必须诉诸一系列述词，表示亚当、夏娃与上帝共同具有的一系列抽象的

[48] 关于弥尔顿在《失乐园》的宏大计划中使用这种含混的用法，见 Anthony C. Yu, "Life in the Garden: Freedom and the Image of God in *Paradise Lost*", *The Journal of Religion* 60: 3（July, 1980），247—271。

精神属性——"真理,智慧,朴实纯净的圣洁"——以及一种限定性的差别,强调人并不是上帝:"朴实,但却是真正顺从的自由。"处于完美的孤独之中的上帝不需要孝顺的父子关系,但是,要使他在人类眼中的形象完美,男人与女人的社会和性别关系必须建立在"真正顺从的自由"之上。[49]

那么,以上帝的形象造人,是说人看起来像上帝,还是说我们可以就人和上帝讨论类似的问题?弥尔顿想要同时做这两件事情,我们可以从其非正统的物质主义以及形象概念的更加根本的历史转变中追溯出这一欲望,即试图把精神相似性的观念——尤其是使人成为上帝之形象的"理性灵魂"——与某种物质形象等同起来。弥尔顿的诗歌是不信任外部形象的偶像破坏派与迷恋偶像魔力的亲善偶像派之间斗争的场所,这场斗争是为防止读者专注于任何特殊图像或场面,而频繁产出视觉形象的实践中自行显示出来的。为了弄清这场斗争的舞台是如何设置的,我们需要更密切地关注把图像或"人造形式"与作为"相似性"的形象(迈蒙尼德的"特殊形式")等同起来的革命。

[49] 弥尔顿对亚当和夏娃之间关系及其堕落的处理,可以根据内部和外部形象、偶像破坏和偶像亲善的辩证关系得到详尽说明。夏娃是外部形象的造物,她的外表既是对自己也是对亚当的诱惑。亚当是内部精神形象的造物;他是与夏娃的沉默和被动性相对比的语言和知性的存在。夏娃犯有自恋式偶像崇拜的罪过,受撒旦把她当作女神的诱惑;反过来,亚当使夏娃成为他崇拜的女神。然而,弥尔顿的目的不仅仅是要表现外部的可感形象,而是要证实依上帝形象造人的必要性,并戏剧性地表现其不可避免的悲剧的吸引力。

图画的暴政

这里我所想到的革命当然是首先由阿尔伯蒂于 1435 年加以系统化的人造视角（artificial perspective）的发明。这一发明的结果不过是使整个文明相信它具有绝对可靠的再现方法，关于物质和精神世界自动和机械生产真理的一个系统。对人造视角之霸权的最好说明就是其否认自身人造性和主张"自然"再现"事物真实外表"的方式，即"我们观看事物的方式"或（用迈蒙尼德为之骄傲的一句话说）就是"事物的真实状况"。在西欧政治和经济不断上升的形势下，人造视角打着理性、科学和客观性的旗帜攻克了再现领域。来自艺术家的任何数量的关于有其他方式图绘"我们真实看到的"现实的反证都不能动摇这样一个信念，即这些图像与自然人的视觉和客观的外部空间具有某种同一性。为生产这种图像而制造的机器（照相机）的发明，恰恰颇具讽刺意味地强化了存在着一种自然再现模式的信念。显然，所谓自然的再现就是我们制造的机器为我们绘制的东西。

甚至做了大量工作揭示这个系统的历史性和因袭性的贡布里希也似乎无法打破它周围的科学魅力，不时地回归图像幻觉主义的观点，认为这个观点提供了"打开感觉之门的钥匙"，这句话本身就忽视了他自己提出的警告，即我们的感觉是一种目的性的、同化的想象借以透视的出口，而不是被一把万能钥匙砰然打开的大门。[50] 贡布里希对人造视角的科学理解尤其脆弱，特别是以这

[50] *Art and Illusion*, 359.

种非历史的和社会生物学的主张表达的时候,即我们的感觉决定某些特殊的再现模式。然而,当用信息论和波普尔的科学发现论等复杂术语来表达时,这听起来却比较合理。贡布里希通过不把视角看作固定经典的再现,而看作不断尝试的灵活方法,这似乎拯救了目的性想象,在这种不断尝试中,绘画图式就仿佛是用视觉事实检验的科学假设。在贡布里希看来,图式绘画假设的"制造"先于它们与可见世界的"匹配"。[51] 这种格式存在的唯一问题就在于没有与物相匹配的中立的、单义的、"可见的世界",关于我们目之所见以及看的方式,不存在任何未加中介的"事实"。贡布里希本人曾经最有力地提出了不存在没有目的的视觉,天真的视觉是盲目的。[52] 但是,如果视觉本身是经验——包括制造图画的经验——和同化的产物,那么,我们用来匹配图画再现的东西就不是任何赤裸的现实,而是已经用我们的再现系统所包裹的一个世界。

这里重要的是要警惕误解。我提出的不是某种抛弃"真理标准"或有效知识的可能性的肤浅的相对论。我提出的是一种艰难的、严密的相对主义,它把知识看作一种社会行为,是关于世界

[51] *Art and Illusion*, 116.
[52] 贡布里希是从语言角度研究形象的主要代言人之一。他不厌其烦地告诉我们,视觉、图画、绘画和朴素的观看是与阅读和写作非常相像的活动。近些年来,他逐渐撤回这个类比,而倾向于从自然主义和科学主义的角度解释各种形象,认为它们含有固有的认识保障。比如,他对"人造"与"机器制造"或"科学"形象之间所做的区别,见"Standards of Truth: The Arrested Image and the Moving Eye", in Mitchell, *The Language of Image*, 181—217。贡布里希关于形象的自然和科学论述问题上的复杂逆转的较完整的叙述,见本书第3章。

的不同看法，包括不同语言、意识形态和再现模式之间对话的问题。一种观点认为，"某种"科学方法如此灵活和宽容，甚至能够包含它们中的所有差异和判断，这是科学家随手拈来的一种观念，是奉献给科学权威的一种社会制度，但在理论和实践上似乎都是错误的。科学，如保罗·费耶拉班德所指出的，并不是提出假设，再根据独立的、中立的事实为其"证伪"的一个规整的程序；而是一种不规整的、具有高度政治性的过程，其中，"事实"是作为看上去显得自然的某个世界模式的组成部分而获得权威性的。[53] 科学进步完全是修辞、直觉和反归纳（如采取与明显事实相反的假设）的问题，与系统观察和信息收集没什么两样。最伟大的科学发现总是在做出忽视明显"事实"的决定之后、寻求解释永远不可能观察得到的一个环境时发生的。如费耶拉班德所看到的，"实验"不只是被动的观察，而是"一种新经验的发明"，是"让理性……证明哪种感性经验似乎与之相矛盾"、才使之成为可能的一种愿望。[54]

反归纳的原则，即为了生产一种新的经验而忽视明显可见的"事实"的原则，在形象制造的世界上有其直接对应物，这就是：图像艺术家，即便属于"现实主义"或"幻觉主义"的传统，也像关注可见世界一样关注不可见的世界。如果我们不掌握展现不可见因素的方式，我们就永远不会理解一幅画。在幻觉的图画或隐藏自身的图画里，不可见的东西恰恰是它自身的人为性。关于精

[53] 见 *Against Method*（New York：Schocken, 1978）。
[54] Ibid., 92 and 101.

神的内在理性和空间的数学性质的全部假设就像语法一样使我们能够提出命题、识别命题。如维特根斯坦所指出的,"一幅画不能描画其图画形式:它展示图画形式",正如一个句子不能描写自己的逻辑形式,而只能运用逻辑形式来描写别的什么(《逻辑哲学论丛》,2.172)。"描画不可见世界"这个观念,如果我们想到画家始终以"表现"的名目声称向我们呈现了"大大超过了目之所见"时,就显得不那么自相矛盾了。在关于古代把形象视为精神"相似性"的概念的简要叙述中,我们看到始终存在着一种感觉,事实上是一种原始感觉,即总是要把形象理解为内在的和看不见的世界。视角幻觉主义的力度就在于,它所揭示的似乎不仅仅是外部可见的世界,而是理性灵魂的本质,所再现的恰恰是这个理性灵魂的视界。[55]

难怪现实主义、幻觉主义和自然主义形象的范畴已经成了与西方科学和理性主义观念相关的现代世俗偶像崇拜的焦点,而且,这些形象的霸权已经在艺术、心理学、哲学和政治等领域中生产出偶像破坏的反动潮流。真正的神奇之举是图像艺术家对这种偶像崇拜的成功抵制,他们坚持用所能征集的资源继续为我们呈现大于目之所见的世界。

[55] 如约珥·施奈德所说,"对文艺复兴初期的绘画爱好者来说,这些图画的场面一定非同一般——就仿佛窥见了灵魂。"见他的"Picturing Vision", in Mitchell, *The Languages of Images*, 246.

图绘不可见的世界

有时,给神奇事物祛魅的最好方法,尤其是当它已经硬化为神秘事物的时候,就是借非信仰者的眼光从新奇的视角去看待它。绘画能够表现某一不可见的本质这一观念几乎未能吸引马克·吐温怀疑的目光。站在季多·雷尼著名的毕翠思·桑奇的画像前,他说了下面这番话:

> 为了获取信息,一个非常清楚的标签通常价值一幅历史画中上千种态度和表达。在罗马,具有强烈同情心的人都在"毕翠思·桑奇行刑之日前"这幅画前肃立哭泣。这表明了一个标签所能做到的一切。如果他们没有展出那幅画,他们会冷淡地审视之,说:"患花粉热的年轻姑娘;头装在袋子里的年轻姑娘。"[56]

吐温对艺术中比较美好的事物充满疑虑的回应,反映了对图像表现之局限性的一种比较复杂的批判。在《拉奥孔》中,莱辛论道:"表现",无论是关于人、观念或叙述的展开,在绘画中都是不合适的,充其量具有次等的重要性。拉奥孔群像的雕塑家表明,某种安详的面孔不是因为斯多葛学说要求压抑痛苦,而是因为雕塑(和所有视觉艺术)的正当目标同样是描画身体美。在希腊诗歌中,归属于拉奥孔的任何强烈情感都要求改变这尊雕塑的对称平

[56] *Life on the Mississippi*, chap. 44, "City Sights".

衡，转移它的原始目的。莱辛也提出了相同的论点，认为绘画不能讲故事，因为其摹仿是静态的，而不是循序渐进的，绘画不应该试图表达思想，因为思想只能通过语言而非形象来表达。莱辛警告说，以图画形式"表达普遍思想"的尝试只能生产出荒唐的寓言形式；最终它将引导绘画"抛弃其正当领域，堕落成武断的写作方法"——图表或象形文字。[57]

如果我们把吐温的明显敌意和莱辛关于图画表现之贫乏的评论打个折扣，就会发现图绘不可见世界这个观念所蕴涵的一个相当清楚的叙述。所谓表现指的是把一些线索巧妙地植入一幅画，促使我们从事一种腹语行为，一种赋予图画以雄辩力、尤其是非视觉的和语言的雄辩力的行为。一幅图可能用寓言形象表达抽象的思想，如莱辛所指出的，这一实践接近了书写系统的标记程序。一只鹰的形象可能描绘出一只长羽毛的捕食动物，但它表达了智慧的观念，因此起到了象形文字的作用。或者，我们可以理解表现的戏剧性和演讲性，正如文艺复兴时期的人文主义者构想出一种历史绘画的修辞，完成了关于面目表情和姿态的一种语言，一种准确得足以让我们用语言来说明所描画的图像就是思想、感情或言说。表现不必局限于我们与所画对象相关的那些表述：背景、画面布局、色彩图案，都可以是表现的载体，于是我们可以说情绪和情感环境，其适当的语言对应物也许就在一首抒情诗的秩序之中。

[57] *Laocoon: An Essay upon the Limits of Poetry and Painting* (1766), trans. Ellen Frothingham (1873; rpt., New York: Farrar, Straus, and Giroux, 1969), x.

形象表现就变成了这样一种主导，致使形象成了完全抽象的和装饰性的，既不代表形态也不代表空间，而只不过是呈现自身的物质和形式因素。抽象的形象乍看起来似乎逃离了再现的领域和语言的说服力，留下的只是形状的摹仿和诸如叙事或寓言等文学特征。但是，用汤姆·沃尔夫的话（而不是他那揭露性的态度）来说，抽象的表现主义绘画是一个"被绘制的词"，一种图像语码，要求像任何传统绘画模式的辩解一样细腻的语言辩解，"艺术理论"中用作形而上学的代用品。[58]画布上五颜六色的涂抹和线条在正当的语境中——也就是在出现正当的腹语的时候——成了关于空间、感知和再现性的陈述。

如果我似乎把吐温的讽刺态度看成了图画所表达的主张，那不是因为我认为表现是不可能的或幻觉的，而是因为我们对表现的理解常常被罩上了一层神秘的"自然再现"的乌云，阻碍了我们对摹仿再现的理解。吐温说那个标签就信息而言要值"上千种意义的表达"。但我们可以问吐温，如果没有季多·雷尼的图画，或用图画、戏剧或文学形象再现桑奇的故事这整个传统的话，无论就信息或别的什么，那个标签究竟能具有多少意义呢？绘画是形象和语言传统的交汇处，对吐温无辜的眼光来说，二者都不是明显的，因此他几乎没有看清楚那究竟是什么，更不用说回应了。

吐温和莱辛就形象表现所表达的怀疑主义的价值，就在于，它揭示了语言必然以形象呈现不可见世界的性质。其误导之处在

[58] 见 Wolfe's *The Painted Word* (New York: Farrar, Straus, and Giroux, 1975)。与吐温和莱辛一样，沃尔夫把绘画对语言环境的依赖看作是固有的不适当因素。我认为那是不可避免的，而适当性是另外一个问题，只能在对特殊形象的审美判断中解决。

于，它把语言对形象的这种增补谴责为不正当的或非自然的。使得具有"美好同情心"的人对雷尼的毕翠思·桑奇肖像做出反应的各种再现方式可能是任意的、约定俗成的符号，取决于我们对这个故事的事先了解。但是，使得吐温看到"患花粉热的年轻姑娘；头装在袋子里的年轻姑娘"的那些再现方式，尽管很容易学，却同样是约定俗成的，同样是与语言密切相关的。

形象与词

图像必然是约定俗成的，必然受到语言的污染，这一认识大可不必把我们抛入无限倒退的能指的深渊。不过，它对艺术研究具有的暗示意义在与文艺复兴时期的图画诗学观念和各种艺术的姊妹关系始终没有离开过我们。词与形象的辩证关系似乎是符号构架中的常数，文化就是围绕这个构架编织起来的。所不同的是，这种编织的准确性质，即经与纬的关系。文化的历史部分是图像与语言符号争夺主导位置的漫长斗争的历史，每一个都声称自身对"自然"的专利权。有些时候，这场斗争似乎以开放边界上的一种自由交换关系结束；而在另一些时候（如在莱辛的《拉奥孔》中），边界消除了，各自相安无事。关于这场斗争的最有趣和最复杂的描述可以称作颠覆的关系，其中，语言和形象都反观自己的心灵，发现其对手就潜伏在那里。关于这种关系的一种说法自经验主义兴起就始终萦绕着语言哲学，这种说法怀疑在语言之下、在思想之下，精神的终极所指是形象，即在意识表面上标记的、图绘的

或反映的对外部经验的印象。维特根斯坦试图从语言中剔除的、行为主义者试图从心理学中清除的、当代艺术理论家试图从图像再现中抛弃的,就是这种颠覆性的形象。现代图像,犹如古代的"相似性"观念,至少揭示出了其内在机制是语言这一事实。

我们为什么会有用政治术语构想词与形象关系问题的冲动,将其视为争夺地域的斗争或意识形态的斗争?在以下各章里我试图详尽回答这个问题,但这里也许提供一个简要的答案:词与形象的关系在再现、意指和交流的领域内反映了我们在象征与世界、符号与其意义之间的关系。我们想象词与形象之间的鸿沟就如词与物、文化与自然之间的鸿沟一样宽阔。形象是假装不是符号的符号,伪装成(或对信徒来说,实际上获得了)自然的直觉和在场。词是形象的"他者",是人类意志的人为的任意的生产,通过把非自然的因素——时间、意识、历史和象征性中介的异化介入——扰乱了自然的正常秩序。关于这个鸿沟的表述,在我们描述每一种符号时将重新出现。有自然的摹仿的形象,它相似于或"捕捉"它所再现的东西,而其图画的对手,即人为的、表现的形象不可能"相似于"它所再现的东西,因为物只能用词来表达。词就是它意在表达的东西的自然形象(如仿声词),词就是任意的能指。在书面语言中,在物的图画的"自然书写"与象形文字和声音标记的任意符号之间存在着分歧。

我们要从词与形象的再现之间的斗争中得到什么?我建议对其加以历史化,不是根据某种包容一切的符号理论将其视为和平解决的问题,而是把我们文化的根本矛盾带入理论话语核心的一场斗争。因此,问题的关键就不是弥合词与形象之间的分裂,而

是看它为哪些利益和权力服务。当然，这种观点只能通过以怀疑主义开始的视角得出，即认为有关词与形象之间关系的任何特殊理论都不是充分的，同时又本能地相信二者间存在着根本的差异。在我看来，莱辛是绝对正确的，因为他把诗歌和绘画看作根本不同的两种模式或再现，但他的"错误"（理论仍然介入其中）就是根据自然与文化、空间与时间等类比的对立而将这种差异物化了。

那么，哪些类比不这么物化、不这么神秘，更适于做对这种词—形象差异进行历史批评的基础呢？一个模式也许是具有悠久交往和互译历史的两种语言之间的关系。当然，这个类比绝不是完美的。它即刻使这个案例具有了有利于语言的内涵；它把在词与形象之间建立关联的困难减少到最低限度。相比之下，我们更熟悉英国文学与法国文学之间的关联，而不那么熟悉英国文学与英国绘画之间的关联。自动出现的另一个类比是代数与几何之间的关系，一个以逐步解读的任意的语音符号为机制，另一个则在空间里展示同样任意的形态。这个类比的吸引力在于它看上去非常像插图本中词与形象之间的关系，而这两种模式之间的关系是复杂的相互翻译、相互阐释、相互图解和相互修饰的关系。这个类比存在的问题在于它太完美：要坚持在词与形象之间进行系统的、有规则的翻译的理想似乎是不可能实现的。但是，有时一个不可能实现的理想是有用的，只要我们认识到它的不可能性的话。数学模式的优势在于它提出了词与形象之间的阐释和再现互补性，对一个的理解必然吸引另一个。

在现代，这种吸引的主导方向似乎是从形象到词，前者被认为是显示的表面内容或"物质"，后者被认为是潜在的隐藏在图像

表面之下的意义。在《释梦》中，弗洛伊德评论了"梦无能"表达逻辑的词语关系和潜在的梦的思想，把"梦得以做成的心理物质"与视觉艺术的物质加以比较：

> 与使用语言的诗歌相比，绘画和雕塑劳动的造型艺术实际上也受到类似的局限；这里，其局限性在于，这两种艺术形式在表达某种意义的过程中，试图操控的那种物质的本质。在绘画熟悉了控制绘画表现的那些规律之前，它就试图克服这一障碍。在古代绘画中，在所再现的人的口中悬挂着小小的标签，上面写着艺术家无法用图画再现的言词。[59]

对弗洛伊德来说，精神分析学是一门关于"表现规律"的科学，控制着对无言的形象的阐释。不管那形象是在梦中、还是在日常生活的场面中投射的，分析都能提供在误导的和不可言表的图画表面提取潜在词语意义的方法。

但我们必须提醒自己，有一种恰好从相反的方向看待阐释的反传统，即从词语表面到潜藏在这个表面背后的"视觉"，从命题到给予命题以意义的"逻辑空间中的图画"，从对文本的线性背诵到控制文本秩序的"结构"或"形式"。维特根斯坦发现这些"图画"就在语言之中，与我们生产的其他种类的形象一样自然、自动或必要，认识到这一点，能使我们以比较简单的方式运用它们。

[59] Trans. and ed. James Strachey (New York: Avon Books, 1965), 347.

其主要的运用一方面是再度尊崇形象的雄辩力,另一方面,是再度信仰语言的明晰性,使人感到,话语的确描画可以具体用图画和其他再现方法表现的世界和事物状态。也许,想象力的救赎就在于接受这样一个事实,即我们是在词语与图像再现之间的对话中创造了我们的世界,而我们的任务不是要抛弃这个对话去直接攻击自然,而是要明白自然已经充斥于对话的双方。

第二部分

形象与文本:差异的比喻

爱默生曾经说过，最有效的谈话总是在两个人之间、而不是在三个人之间进行的。这个原理有助于说明诗与画的对话何以主导关于各种艺术的普遍讨论，而音乐又何以成为这种对话的局外者的。所有艺术都渴望获得音乐的状态，但当开始论证时，诗与画却占据了舞台中心。造成这种状况的原因之一在于，诗和画都要求相同的领域（所指、再现、表征、意义），这是音乐有意抛弃的一个领域。另一个原因在于词与形象之间的差异似乎是最根本的。它们不仅仅是不同的造物，而且是相反的造物。它们在争斗中吸引了造成批评话语之谜团的各种对立和矛盾，这种话语的目标之一就是，建立关于各种艺术的一种统一理论，渴望概览各种艺术符号的一种"美学"，希望理解各种符号的一种"符号学"。

那么，尽管有这些为理论统一而制订的宏大计划，但语言与图像符号之间的关系似乎顽固地抵制对其进行中性分类的尝试，

这是一个纯粹的分类学问题。词与形象似乎必然要卷入一场"符号大战"(达·芬奇称之为"争论"的东西),其中最重要的武器是自然、真理、现实和人类精神。每一种艺术,每一种符号或媒介,都声称某些事物具有最佳的中介装备,都把其主张的基础放在对"自我"、对其自身正当本质的某种描写上。同样重要的是,每一种艺术都依其与"意指的他者"的对立来描写自身。因此,诗歌,或一般的词语表现,视其符号为任意的和约定俗成的——即与形象的自然符号构成对比的"非自然的"符号。画自视为唯一适于再现可见世界的媒介,而诗则基本上关注思想和感情的不可见领域。诗是时间、运动和行为的艺术;画是空间、静止和停止的行动的艺术。诗与画之间的比较之所以成为美学的主导,恰恰因为对这种比较存有极大的抵制,有相当大的差距需要克服。

这个差距在关于艺术及其象征系统的讨论中发挥了两个重大作用:它为关于艺术之间差异的种种断言提供了坚定的共识氛围;它为关于共性或情感转移的种种断言提供了悖论式的大胆和独创性的氛围。文本—形象差异这个话题为两个重要修辞技巧提供了联系的机会,这两个技巧就是巧喻和判断:如埃德蒙·伯克所指出的,"巧喻"(wit)"主要是精通对相似性的追溯",而判断主要是"发现差异"。[1] 由于美学和符号学都梦想建立一种理论来满足区别艺术符号、明确把符号统一起来的原则的需要,讨论这个话题的两种方法都在批评话语内部确立了传统选项的地位。

[1] *A Philosophical Enquiry into the Origin of Our Ideas of the Sublime and the Beautiful*, ed., James T. Boulton(Notre Dame, Ind.: Notre Dame University Press, 1968), 16.

巧喻，也即"追溯相似性"的模式，是画诗和"姊妹艺术"批评传统的基础，类比和批评巧喻的建构识别出文本与形象之间的情感转移和相似性。尽管这些巧喻几乎总是承认艺术之间的差异，但它们一般都被视为批评应该纠正的对优秀判断的破坏。莱辛在《拉奥孔》中开宗明义地指出"第一个把画和诗加以比较的人是情感细腻之人"，而不是批评家或哲学家。[2] 莱辛继续解释说，他是克奥斯的西蒙尼德斯，即画诗传统的传奇式奠基人。莱辛把西蒙尼德斯描写成一个有感情和会用巧喻的人，"希腊的伏尔泰"，他那"画是哑言的诗、诗言说画这个耀眼的对仗，是任何教科书中都没有的。正是由于在西蒙尼德斯的著作中经常出现的这些巧喻，我们才感到勉强为了它们包含的真理而忽略了它的不准确性和虚假性"[3]。

在下一节中，我将主要关注像莱辛这样的作家，他们把注意力放在了诗与画比较的"不准确性和虚假性"上，力主定义文本与形象之间的种属差异，并陈述控制各种艺术之间边界的法则。我关注这些作家，部分是由于他们所抨击的传统，即关于姊妹艺术和画诗的话语，已经引起了学者和批评家们的注意，既作为有待解释的传统，又作为需要抨击或矫正的程序。对巧喻的比较模式的强调，易于把我们从研究和批评的基本主张转移到判断的模式上来，转移到谨慎的区别和推崇差异的模式上来。尤为突出的是，它易于掩盖我们自己的判断准则的比喻基础。换言之，我们一般

[2] *Laocoon*, trans. Ellen Frothingham (New York: Farrar, Straus, and Giroux, 1969), vii.
[3] *Lacoon*, ix.

认为，诗与画之间的比较是一个隐喻，而诗与画之间的区别则是一个事实。我在此将要检验的是艺术之间的差异何以通过比喻而制度化了的——差异、区别和判断的比喻。

在提出这些谨慎的区别都是比喻性的建议时，我并不是要断言它们不过是虚假的、幻觉的或毫无效应的。相反，我想要指出，它们恰恰是艺术得以实践和理解的有力的区别。但我的确想要暗示的是，它们在直义上是虚假的，或在（比较慷慨的）比喻意义上是真实的。我在此提出的论点是双重的：（1）诗与画之间没有本质的差别，也就是说，没有任何差异始终控制着这些媒介的本性、它们所再现的对象或人类精神的法则；（2）一种文化中总是有一些差异在起作用，使这种文化清理出其符号和象征组合中的独特性质。如我所指出的，这些差异与文化想要拥护或排斥的所有对立价值纠缠在一起：诗与画之间的争论绝不仅仅是两种符号之间的竞争，而是身体与灵魂、世界与精神、自然与文化之间的一场斗争。

诗与画要调动这些对立价值之寄主的倾向，现在也许越来越明显了，因为在我们所生活的世界上，把审美符号的领域分成诗与画来思考似乎有点奇怪。自18世纪末以来，西方文化已经目睹了艺术、媒介和交流领域中的长足进步，因此很难准确地找出划定界限的位置。在目睹了从移动图片（eidophusikon）到激光波谱等一切发展的文化里，在由摄影、电影、电视和可用来制作图表、游戏、文字处理、信息储存、计算和一般设计（"编程"）的计算机所环绕的一个社会里，难怪"画与诗"的两极对立似乎过时了，而我们则喜欢"文本与形象"这对儿比较中性的术语。当然，我

们可以认为，发现了所有这一切都已经出现在地平线上的恰恰是莱辛。他在《拉奥孔》的前言中告诉我们，"我一般也把造型艺术包括在绘画的名下；至于诗歌，我有时也把渐进摹仿的其他艺术包括进来"[4]。因此，画与诗对莱辛来说包括所有可能的艺术符号，因为它们是表示整个时间和空间意义范围的举隅。这个比喻的奇异性现在对我们来说已经比较清楚了，但那似乎并不会阻止我们将其更新，以新的互补的对仗形式探讨符号的领域：文本与形象、符号与象征、象征与语像、换喻与隐喻、能指与所指——所有这些符号的对立，我认为，重申了传统的比喻描写诗与画之间差异的方式。

我不想讨论就文本与形象之间的差异提出各种理论的数不清的作家，而选择集中讨论四个展示重要划界方式的关键人物。身处现代语境的尼尔森·古德曼试图建构一种普遍的象征理论。古德曼的《艺术的语言》被广泛认为是这种理论最有力、最系统的研究之一，不仅考虑到诗与画，而且包括了广泛的其他艺术和象征系统，从音乐和舞蹈到建筑、剧本、地图、图解和模型。我将从古德曼移到 E. H. 贡布里希，集中探讨贡布里希所区别的"自然"和"习俗"在图像艺术中的意义，他认为，这种区别最根本地体现在词与形象之间的差异上。随着这一现代理论根基的确立，我将继而转向作为诗画传统批判的两个核心文本，莱辛的《拉奥孔》和伯克的《对崇高和美的哲学探讨》。莱辛的《拉奥孔》一般认为是对诗画之间明晰界限的最有力的辩护，人们讨论这个问题时常常

[4]　*Lacoon*, ix.

将其当作常规仪式而加以引用。另一方面，伯克的《探讨》也许没发生那么广泛的影响，但却是论文本—形象差异的重要陈述，它是对新古典主义诗学的图画论的有力批判，并把基本的审美模式（崇高和美）分别与诗和画相关联，这都是我们要讨论的核心。

古德曼、贡布里希、莱辛和伯克的著作还提供了一种理论的概览，也就是对看似文本与形象之间重要的区别性比喻的概览。古德曼例示了现代人对所谓"差异的语法"的尝试性描写，这是根据象征系统的结构和功能对文本—形象之间界限的分析。贡布里希所依赖的或许是词与图之间最古老的比喻，即自然与习俗之间的对立。莱辛的《拉奥孔》虽然运用了各种艺术间的全部传统的差异性比喻，但却把其范畴最坚实地置于空间与时间的对立之中。而伯克，由于其经验主义的、几乎是生理学的取向，把文类分成感觉结构（视觉和听觉）、感情（摹仿和移情）以及审美模式（美和崇高）等范畴。

从古德曼到贡布里希到莱辛到伯克的整个发展，除了提供了这一系统的主题研究外，还逐渐增进了与这些比喻相关的道德和政治意义。在古德曼的著作中，价值问题是故意为了对符号功能进行纯粹的技术分析而被中止。我认为，贡布里希和莱辛对意识形态问题采取了一种模棱两可的态度，在表面上，把理论呈现为对不同符号类型的结构进行中性的探讨，但经常堕入诉诸权力和价值结构的一种修辞。最后，伯克无疑把美学、伦理学和政治之间的关系当作核心问题。我认为，对伯克来说，符号学和意识形态是不可分割的。

我在本研究中采用的方法是把批评分析与历史语境结合起

来。也就是说，我就这几位作家提出了两类问题。首先，就文本与形象之间的差异问题，他们给出的概括性理论答案是否充分？其次，是什么历史压力迫使他们进行那种研究并予其以权威性的？这里提请读者注意的是，我将以颠倒的历史顺序讨论这些作家，从最近的开始，以最远的结束。此外，每一对儿作家都具有历史和批评关系。古德曼经常引用贡布里希的思想，在图像艺术的约定俗成方面承认贡布里希的权威性，但批评贡布里希没有充分发展传统。莱辛在写作《拉奥孔》时同样深受伯克的《探讨》的影响，尽管在书中从未提及伯克，（我认为）他是有意没有提及这位先驱的影响的。

最后两点意见：第一，读者将发现历史与批评素材的比例随着我们回归古德曼和伯克而逐渐增加。到讨论伯克时，对其提出的区别性比喻的一种批判将自动出现。关于伯克，我提出的基本问题是：他提出的符号和审美模式范畴在他反思法国革命时是如何发挥其政治效应的？第二，我不过是从纯批评理论的角度采用最接近尼尔森·古德曼的视角来进行这些解读的。从历史方法的角度看，这些解读也许离古德曼相距最远，因为它们试图提出特殊历史语境的权力和价值问题。

2

画与段落：尼尔森·古德曼与差异的语法

现代关于文本与形象关系的讨论易于将其简约为语法的问题。在现代理论家的著作中，诸如时间和空间、自然与习俗等观念表达的传统区别已被各种符号功能和交际系统的区别所取代。我们现在根据类比和数码、语像和象征、单义表达和双义表达等术语来讨论文本与形象之间的差别。[1] 这些取自系统分析、符号学和语言学的术语似乎能促成对画与诗之界限的一种新的科学的理解。它们有希望更严格地界定差异的意义，尤其是结构主义者提出的差异概念，并有希望对各种艺术进行系统的比较。简言之，现代理论对机智的比较学者和谨慎的甄别者之间就艺术进行的传统争论都使人受益匪浅：对于前者，现代理论有希望提供更高层次的概括，在艺术间建构大的结构同源；对于后者，现代理

[1] 见 Anthony Wilden, *System and Structure* (London: Tavistock, 1972)，尤其是论"类比和数码交际"的第七章，对这些符号对立进行了百科全书式的探讨。

论提供了严格的分类法,从而对符号种类和审美模式进行准确的区分。

下面我想指出,这些希望何以在现代理论的实际效果方面大多是令人失望的。我无法在此提供对现代理论的全面剖析,但我希望表明,符号学,声称是"符号之一般科学"的符号学,当试图描写形象的性质和文本与形象之间区别的时候遇到了特殊的困难。我将指出,这些困难与殃及关于这些问题的传统研究的那些困难极其相似。我用以进行剖析的工具是尼尔森·古德曼的象征理论,这位哲学家的著作常常与现代人建构象征系统的普遍语法的尝试有关,但许多现代理论都认为他的思想有害于这一语法的建构。古德曼帮助我们看到了,假定的现代象征理论的"发展"大多是幻觉的,但他也使我们明白了这些理论何以影响巨大,一种更加充分的理论会向我们提出什么样的问题。

符号学与象征理论

古德曼与其他象征主义理论的关系乍看起来一点都不明显,这部分是因为他更关心创建自己的系统,而不关心标识与其他人的区别。在《艺术的语言》中,他承认他认识到了"皮埃尔、卡西尔、莫里斯和朗格等哲学家对象征理论的贡献"——这些都是符号学和新康德派象征理论的第一代和第二代理论家,但他没有发表关于这些作家的不同意见,因为这样做是会使他分散主要工作——即所从事的"一种普遍的象征理论"——精力的"纯粹历史

问题"。[2] 不难看出古德曼与新康德派、卡西尔和朗格分道扬镳的理由。在所有现代象征理论家中，他们最接近关于不同象征类型之间关系的唯心主义和本质主义观念。比如，朗格根据康德关于时间和空间的先验模式讨论了绘画和音乐媒介的本质：

> 每一种伟大的艺术都有其自己的魂灵，那是其全部作品的本质特征。这个命题对我们目前的讨论具有两个重大意义：它首先意味着伟大艺术之间的一般区别——绘画与音乐、或诗歌与音乐、或雕塑与舞蹈之间的区别——由于现代的一种分类热，而不是虚假的、人为的划分，而是建立在经验主义和重大事实之上的；其次，它意味着不存在既属于一种艺术又属于另一种艺术的杂交作品。[3]

对于古德曼这样顽固的墨守成规者，这段话中最突出的就是把艺术间的"人为"划分与"虚假"划分相等同的那句话，暗示说人造的、约定俗成的区别就其人为性而言固然是虚假的。这些"虚假的、人为的划分"与基于"经验主义和重大事实"的"本质"特征之间暗示的对比在一位墨守成规者的心中敲响了警钟；它也应该提醒在论证过程中不喜欢离题而分散注意力的人，让他们即刻去寻找与导致朗格做出"不存在杂交作品"这一范畴判断的"经

[2] *Languages of Art*（Indianapolis：Hackett，1976），xi—xiii，以下正文中标识为 *LA*。

[3] "Deceptive Analogies：Specious and Real Relationships among the Arts"，in *Problems of Art*（New York：Scribner's，1957），81—82.

验主义事实"相反的例证。对试图进行词语和图画符号嫁接（插图书、叙述性绘画、电影和戏剧）的作品进行经验主义的研究，并不直接使我们得出不可能存在这种杂交作品的结论。甚至朗格自己的关于艺术间"本质"差异的逻辑，除了那些经验事实所诉之外，也不能导出这样的结论。不难证明这种差异是杂交的必要条件；不同形式"相交叉"而构成新的合成体，如果不克服固定组合的差异，无论是人为的还是自然的，都没有任何意义。朗格提出的"艺术中没有幸福的婚姻——只有成功的强暴"（86）这个著名论断，充分表明了她将其与艺术媒介的联合相关联的那种暴力和侵犯，（非常生动地）暗示了性别范畴中的意识形态基础。

如果古德曼——或几乎任何人——抵制随朗格新康德主义而来的、对艺术媒介的盲目崇拜的原因已经显而易见，那么，也许不太明显的问题是，他以什么理由驳斥那些符号学家？符号学的范式始终是语言学，这个领域似乎是为墨守成规的唯名论者量体裁制的。古德曼论象征理论的重要著作的题目《艺术的语言》本身，就意味着语言将为构成艺术的所有象征系统提供模式，包括图像系统。罗兰·巴特指出，这恰恰是作为一门学科的符号学的要旨：

> 尽管起初作用于非语言的物质，符号学迟早要在其途中发现语言（普通意义上的语言），不仅将其作为一个模式，而且作为传输或所指的一个组成部分……似乎越来越难于构想由形象和物构成的、独立于语言而存在的一个系统：要理解某物的意义，必然要借助于某种语

言；不存在未被表征的意义，所指的世界不过是语言的世界。[4]

当然，许多符号学家会对这种语言帝国主义感到不自在。[5]他们会抵制巴特关于"语言学不是一般符号科学的一部分，甚至不是特殊的一部分，而是作为语言学之组成部分的符号学"的主张，[6]而倾向于采用识别其他符号之独特性的方法。事实上，最难融入符号学的符号类型是图像（icon），即传统上与词语符号相对立的符号。[7]然而，符号学的图像观念不仅提供形象或画的定义，而且具有更大的意义。如 C. S. 皮尔斯所定义的，图像是"主要依其相似性再现其客体"的任何符号，[8]这个定义可以扩展，把从图解到地图到代数公式到隐喻等一切都包括进来。对皮尔斯来说，符号世界的完整描写是由图像、象征和索引——即由相似性或类比、习惯（词和其他任意符号）以及"因果"或"存在"关系（表示起因的踪迹；指指点点的手指）来表示意义的符号。

符号学难于界定图像之意义的一个原因就在于相似性是具有

[4] *Elements of Semiology*, trans. Annette Lavers and Colin Smith（1968；rpt., New York：Hill and Wang, 1977），10—11.

[5] 比如，安伯托·艾柯就指出"在 20 世纪 60 年代，符号学由一种危险的以词语为中心的教条主义所把持，因此，'语言'的尊严只给予了由双义表达所控制的系统"（*A Theory of Semiotics*, Bloomington：Indiana University Press, 1976, 228）。

[6] *Elements of Semiology*, 11.

[7] 乔纳生·卡勒把图像作为"哲学的再现理论的关怀，而非基于符号学的语言学关怀"而打发掉了（*Structuralist Poetics*, Ithaca, N.Y.：Cornell University Press, 1975, 17）。

[8] "The Icon, Index, and Symbol," in *Collected Papers*, 8 vols., ed. Charles Hartshorne and Paul Weiss（Cambridge：Harvard University Press, 1931），2.276, 2：157.

包容性的一种关系，几乎任何事物都可以包括进来。如果我们仔细观察，世界上的一切事物在某些方面都与其他事物相似。但从更根本的意义上说，如尼尔森·古德曼所展示的，对任何种类的再现，无论是图画的还是图像的，或相反的，相似性都不是必要的和充足的条件：

> 一个物体最大程度地相似于自身，但很少再现自身；与再现不同，相似性是反思性的。再者，与再现不同，相似性是对称的：B像A就如同A像B，但是，一幅画可以再现惠灵顿公爵，但公爵并不像那幅画。此外，在许多情况下，一对儿相像的物体并不是相互再现的：离开组装线的任何一辆汽车都不是其他汽车的画；一个人通常不是另一个人的画，即便孪生兄弟亦如此。简单说，任何程度的相似性都不足以是再现的充足条件。……相似性也不是必要的参照；几乎任何事物都能代表别的事物。一幅画再现——就像一段话描述——所指的物，尤其是标志这个物。标志是再现的核心，独立于相似性。（*LA*, 4）

解决这个问题的一个办法就是按照安伯托·艾柯的建议，即符号学考虑全然"摆脱'图像符号'"：

> 图像符号片面地受习俗的控制，但同时也以习俗为动机；有些图像符号指一种确定的风格规则，而另一些

似乎提出新的规则……在其他情况下，相似性的构成尽管受运行成规的控制，也似乎比较坚实地与感知的基础机制而非与明确的文化习惯相联系……此时似乎能得出的唯一结论是：图像的形成不是一种单义现象，实际上也不是独特的符号现象。它是各种现象聚集在通用的名目之下（正如在黑暗时代，"黑死病"一词也可能涵盖许多不同的疾病）……难以站得住脚的恰恰是符号的观念，它使派生的"图像符号"困惑难解。[9]

图像观念存在的问题不仅在于它包含太多的事物，而更根本的是，派生于语言学的"符号"的整个概念似乎不适于表示一般的图像性，以及特殊的图画象征。语言帝国主义的计划基于使符号概念继续漂浮的一个观念，而严格区分形象与文本、图画符号与语言符号的希望则再次令人困惑。

或者，更准确地说，激发人们探讨"符号的一般科学"的那种旧的不充分的相同区分，也易于在人们为根除它们而付出的最大努力中浮现出来。致使艾柯将其视作不连贯范畴的图像符号领域内部的差别，恰恰是传统上视为文本与形象之间差异的那些对立。有些图像"受习俗的控制，但同时也以习俗为动机"。"动机"一词在这个语境中占据了传统文本—形象差异叙述中"自然"的位置："有动机的"符号与其意指的东西具有自然的、必然的关联，"没有动机的"符号是任意的、约定俗成的。艾柯认识到图像

[9] *A Theory of Semiotics*, 216. 着重点为艾柯所加。

有时"似乎比较坚实地与感知的基础机制而非与明确的文化习惯相联系",这同样是对(有些)图像是"自然符号"这一观念的符号学修订,对于以基于语言的符号观开始的一个系统来说,这已经构成了矛盾。

符号学未能就形象与其他种类的符号的关系提供逻辑叙述,我认为这一失败是可以预见的,如果在早期就承认它要以新的术语重新介绍这些传统的区别的话。比如,我们完全可以注意到皮尔斯的语像、象征和索引与休谟的观念联想三原则——相似性、临近性和因果关系非常接近:

> 这些原则是连接观念的,我相信这是毋庸置疑的。一幅图自然地把我们的思想带到了原物。提及一栋楼里的一套公寓,自然引起对其他公寓的询问或话语参照;如果我们想到一块伤疤,我们几乎克制不了对伤疤引起的疼痛的反思。[10]

相似性、临近性和因果关系在皮尔斯的系统中被从精神机制转换成各种意指。类似的转换也出现在罗曼·雅各布森的主张中,他

[10] *An Enquiry Concerning Human Understanding*, chap. 3. 这一比较中的弱点就在"并置"与词语象征之间。不仅以休谟的空间术语来思考并置,而且将事物或符号在空间或时间中进行惯性连接,这会裨益匪浅。"习俗"就是把具有关联结构的事物"集合"起来,因此,从根本上说,是并置行为。这个并置行为可能是比喻的(以换喻形式将相关术语聚集起来)、符号的(在交流中把符号的句法或语义关联起来)或社会的(人类交往的聚集)。这里值得一提的是,休谟认为所有这些"关联原则"对人来说都是自然的(即"第二自然"),并没有把相似性作为独一无二的自然关系单独提出来。

提出比喻语言的世界被分成基于相似性的隐喻和基于并置的换喻。雅各布森认为，这些修辞比喻之间的对比可以通过各种失语症的精神失常得到说明，使语言与心理描述之间的关联显而易见。[11]

如果不是像所说的从形而上学中解放出来而变成一种新科学，那么，这种重新描写就丝毫没有错处。把休姆的联想原则转译成符号种类或比喻模式，这相当有意义。拣重要的说，这种转译帮助我们看到，经验主义传统的那些假设的"直接"感知机制是如何与间接的、象征的中介纠缠在一起的。这种中介的最惊人的例子，如我们已经看到的，是精神或感知影像（"观念"和"感觉—数据"）的观念，一方面，这个观念似乎保证了对世界的真实接触；另一方面，又不确定地和无法挽回地通过中介符号系统而疏远了世界。这种双重束缚可以最清楚地见于符号学家要提供关于"摄影符号"的尝试性叙述。

皮尔斯的叙述，通过把摄影定义为图像和索引符号的综合体而为后来的符号学确定了模式：

> 照片，尤其是快照，是非常有益的，因为我们知道它们在某些方面精确地相像于它们所再现的客体。但这种相似性是由于照片得以产生的环境，它们不得不物质地与自然确切地对应。因此就这方面而言，它们属于第二类符号，即具有物质联系的符号。[12]

[11] "Two Aspects of Language and Two Types of Aphasic Disturbances", in Roman Jakobson and Morris Halle, *Fundamentals of Language*（The Hague：Mouton，1956），55—82.

[12] *Collected Papers*, 2.281, 2：159.

在经验主义认识论中，照片在物质符号的世界上占据了精神符号或"观念"世界上"印象"的位置。那种神秘的自动主义和天赋必然性同样弥漫着这些同源观念。观念与它所再现的物体具有双重关联：它是借助相似性发生作用的一个符号，由感觉经验绘制在精神上的一幅画；它也是借助因果关系发生作用的一个符号，物体印在精神上的一个结果。

因此，这种双重的自然符号，即图像和索引的符号，是所有深入的意念和话语活动的基础。最重要的是，它们是词的所指对象，与观念—印象—精神影像不同，它们（如洛克所说）"不是借助自然关联……而是借助自动的强迫接受［发生意指活动］，这样一个词就这样任意地成了这样一个观念的标记"[13]。对比之下，观念是由经验和反思自然地刻写的烙印：它们是（理想地）站在语言的任意符号背后的自然符号。词与观念、话语与思想的关系，在符号学中都是靠同一条铰链转动的，把象征与索引图像、任意的语码与"自然"语码联系起来。[14] 难怪罗兰·巴特不自觉地就照片说了下面这番话：

> （直接状态的）照片就其绝对的类比性质而言，似乎构成了一个没有语码的信息。然而，这里的结构分析必须区别开来，在所有种类的形象中，只有照片能

[13] *An Essay Concerning Human Understanding*, bk. III, chap.2, p.1.

[14] 关于在象征和索引之间运作的这种区分的历史，见 Bernard Rollin, *Natural and Conventional Meaning*, (The Hague: Mouton, 1976)。Rollin 认为这是"起源"而不是种类的区分 (95)。

够转达(直接的)信息,而不通过断裂的符号和转换规则来构成信息。因此,照片,即没有语码的信息,必定与画相对立,后者甚至在表征的时候也是一个带语码的信息。[15]

作为对照片的人类学研究的一番评论,即关于某一种类的形象的特殊文化地位的一番评论,这段话似乎非常准确。与其源生观念精神印象一样,照片在我们的文化中具有一定的神秘性,可以用"绝对的类比"和"没有语码的信息"加以描述。如巴特所主张的,照片的确涉及与图画和绘画的伦理完全不同的一种"伦理"。然而,作为对"一般的符号科学"的演绎,声称要脱离形而上学和"幼稚经验主义"的一种研究项目,巴特的观点似乎充满了盲点。它绝没有脱离形而上学和经验主义,而只是用新的符号功能术语重新描写了它们的基本范畴。

在说符号学仅仅根据主要取自语言理论的术语"重新描写"关于精神和审美对象的传统叙述时,我并不是说这种重新描写缺乏力度或意义。相反,作为一个因循守旧的唯名论者,我不得不承认,对一个探究领域予以系统的重新命名,实际上标志着那个领域的一次重大变革。术语的转换反映了文化对自己象征生产的理解也发生了重大变化,因而影响了这些象征得以生产和消费的方式。如文迪·斯坦纳所指出的:

[15] "Rhetoric of the Image", in *Image-Music-Text*, trans. Stephen Heath (New York: Hill and Wang, 1977), 43.

符号学再次使绘画—文学的类比成为一个有趣的探究领域，因为甚至那里出现的不同点也不同于以前普遍认为存在的那些不同点。我们可以说，符号理论已经改变了游戏规则，所以使游戏值得玩下去。本世纪的艺术家已经回应了这种刺激，生产了有待于从这个角度进行研究的新现象。比如，具象诗人引用了数量惊人的符号理论，而至少有一位诗人——马克斯·本斯——本人就是个符号学家，他创作具象诗是为了实现他以前提出的那些理论。[16]

以这种方式理解，作为一种现代主义或"立体派"修辞，即用来反思象征实践的一组术语，符号学具有相当大的意义。然而，它"失败"的地方则是要成为一种科学的主张，不仅要改变游戏规则，还要有理论建树，以说明为什么游戏要有规则。在我看来，符号学最好要以我们理解文艺复兴的修辞的方式来理解，视其为刚出现的元语言，将无休止地生产差别和符号"实体"的网络。文艺复兴的修辞展示出完全一致的要繁殖这些转义和话语比喻的名称，以及要把这些比喻变成实体的倾向。杰拉德·热奈特是这样描写这个过程的：

人们极易掌握……修辞生产比喻的方式：它确定文中可能并不存在的一个属性——诗人描写（而不是用一

[16] *The Colors of Rhetoric* (Chicago: University of Chicago Press, 1982), 32.

个词指称），对话是断裂的（而不是相关联的）；然后通过命名而赋予这个属性以实际内容——文本不再是描写的或断裂的了，它包含一个描述或一个断裂。这是旧的繁琐哲学的习惯：鸦片并不会让人直接睡觉，它具有的是催眠的力量。修辞中有一股命名的激情，这是自我扩张和自我证明的一种模式：它通过在一个人的权限内增加物的数量而发挥作用……修辞的提升是任意的；重要的是提升并因此建立文学尊严的秩序。[17]

同样，符号学也可以解作为增进各种符号和交流活动的尊严而采取的提升策略。符号学打破了"文学性"和美学精英论的防区，扩展到通俗文化、普通语言的领域，进入了生物学和机械交流的王国，这几乎不是偶然的。符号随处可见；任何事物都不可能不是潜在的或实际的符号。"意义"这个尊称被赋予一切事物，从高速公路法到烹饪法到遗传密码。自然、社会、无意识都成了符号和比喻相互纠结的"文本"，而这些文本只指称其他文本。

我认为这种环境是唯名论者量体裁制的。唯名论者是试图抵制盛产实体的哲学家，但他也相信世界产生于名称。这不是通过轻率地诉诸"客观性"或"真实世界"，并将其作为衡量符号膨胀的金标准而承认调控的那种环境。[18] 我们也不可能用金标准来衡量

[17] *Figures of Literary Discourse*, trans. Alan Sheridan (New York: Columbia University Press, 1982), 53.

[18] 关于这种诉求，见 Gerald Graff, *Literature Against Itself* (Chicago: University of Chicago Press, 1979)。

审美优势，或永恒的人文价值，来确立调控未加控制的符号生产的标准。我们所需要的是一种艰难严格的相对论，怀疑地对待符号、意见和系统的多产，然而又承认它们是我们必须使用的素材。

我认为，尼尔森·古德曼的唯名论（或因袭主义，或相对论，或"非现实主义"）提供了我们所需要的那种奥坎氏简化论，以便在符号的丛林里辟出一条路来，所以我们才能看出我们所面对的是哪种植物。这里，我将主要关注古德曼的象征理论，尤其是他所论证的形象与文本之间的差别。我的兴趣并不完全在他对与符号理论相关的认识论问题的解决，而在他给符号的分类，以及这种分类所开拓的对形象与文本之间相互作用的历史研究。

古德曼的差异语法

人们乍一看就把古德曼错当成符号学家，这是常有的事。他所感兴趣的话题也是符号学家们所感兴趣的。他对"艺术的语言"的研究并没有终止于美学的边界，而继续思考地图、图解、模式和衡量措施等事物。他选择了"语言"作为主术语，这意味着他所实践的也是符号学家所实践的那种语言帝国主义。实际上，最近一部论古德曼的专著的副标题是"唯名论视角下的符号学"[19]。古德曼的相对论和因袭主义，如果远距离审视的话，非常相像于符

[19] Jens Ihwe, Eric Vos, and Heleen Pott, "Worlds Made from Words: Semiotics from a Nominalistic Point of View", *Monograph* (University of Amsterdam, Department of General Literary Studies, 1982).

号学的泛文本论，是基于语言的一种世界制造。

古德曼叙述的符号学中最异常的现象，即图像观念，似乎肯定了他对语言学模式的忠诚。这里，古德曼的经典文章《世界所是的方式》的总结，也同样描写了现代许多哲学家的研究生涯：

> 对语言的图像理论的破坏性攻击是，一种描写不能再现或反映真实的世界。但是我们已经看到，一幅画也做不到这一点。我开始时就丢掉了语言的图像理论，结论时采用了图画的语言理论。我拒绝用语言的图像理论，理由是一幅画的结构与世界的结构并不一致。然后我得出结论，使某物与之相一致或不一致的世界结构这种东西并不存在。你可以说语言的图像理论与图画的图像理论一样虚假和真实；或，另言之，虚假的不是语言的图像理论，而是关于图画和语言的某种绝对观念。[20]

很容易看到这种谈话能够被误解为一种"绝对的相对论"。如果没有一个可以用来作为标准的世界，那么描画世界的意见怎么能有正确的或错误的呢？它还展示了希望建立一种"图画的语言理论"前景的符号学姿态，它将消除文本与形象之间的界限——或许，像符号学家那样，重申这些文本和形象，找出一些特殊的例外，如照片或其他"比较坚实地与感知的基础机制而非与明确的文化习惯相联系"的图像。[21]

[20] *Problems and Projects* (New York: Bobbs-Merrill, 1972), 31—32.
[21] *Theory of Semiotics*, 216.

然而，随着《艺术的语言》的展开，古德曼似乎超越了那些玩自己游戏的符号学家。"感知的基础机制"似乎区别了一些种类的形象，并赋予其认知的有效性（照片、视角图画、幻影再现），而这些机制证明恰好与作为任何文本的习惯和常规纠缠在一起：古德曼论证道，"视角图画与其他图画一样，必须被阅读；而阅读的能力必须要后天才能获得"（LA，14）。对古德曼来说，照片作为视觉经验的复制品或"未编码的信息"，并不拥有任何特殊地位："在照片中失去的一种相似性可以在漫画中捕捉到。"（LA，14）对忠诚的检验标准从来不单纯是"真实世界"，而是对世界的某种标准建构。"现实主义的再现……并非取决于摹仿、幻觉或信息，而取决于教育。"（LA，38）古德曼用以证明这种文化相对论的现实主义图像观的证据是人皆熟悉的人种志学者的观察，即从未看到过照片的民族必须学会如何去看，也就是如何阅读所描画的东西（LA，15n）。"感知的基础机制"常常被用作理解某些图画的跨文化基础，但似乎在古德曼的图像理论中不扮演任何角色。

简言之，古德曼似乎对常理犯下了每一种可能的罪过。他否认用来检验我们的再现或描画的一个世界的存在；他否认照片和现实主义图画作为再现的地位取决于它们在多大程度上相似于所再现的物体；他把所有象征形式甚或所有感知行为都简约为文化上的相对建构或阐释。把所有象征简约为指涉惯习的这种做法，似乎消除了不同种类符号之间的所有本质差别："一幅画与它所呈现的东西之间的关系……被同化为一个述词和它所应用的对象之间的关系。"（LA，5）在古德曼的著作中，画诗这个转义似乎受到了语言的神化。与照片一样，图画必须读作一种任意的语码。结

果,如 E. H. 贡布里希所描述的,是"一种极端的因袭主义",它将废除各种符号之间的界限,引导我们相信"图画与地图之间没有任何差别"的断言,更不用说形象与文本之间了。[22]

然而,真实的情况是,古德曼极端的因袭主义,一方面可能违背了人们珍视的有关常理的一些教条,另一方面也促进了对各种符号的遗传差异进行的区别,比新康德派或符号学家的形而上学范畴要细腻清晰得多。古德曼也许由于过分沉溺于符号学相对论的"立体主义修辞"而犯了错误,但很难看到在这种修辞之下,他实际上在诸如地图与画、形象与文本等事物之间进行了高度严密的区分。这些区分与贡布里希和符号学家提出的区分不同,并不诉诸以共享自然的比例来分化"共享的惯习"。对古德曼来说,惯习在意指的经营中占据全部股份。由于这个原因,就有可能清楚确切地看到哪种惯习在不同的象征形式中运作,如刻痕、笔迹、文本、图解和形象,这些差异不必在自然与惯习意蕴深远的二元对立之间加以剖析,但可以从对控制象征形式所实际运用的规则的研究中派生出来。[23]

然而,必须承认的是,在《艺术的语言》所定义的各种符号的全部遗传差异中,对文本与形象之间差异的处理是最间接的。古德曼在第一章结束时指出,他对再现的"摹仿"论的攻击涉及一

[22] "Image and Code: Scope and Limits of Conventionalism in Pictorial Representation", in *Image and Code*, ed. Wendy Steiner (Ann Arbor: University of Michigan Studies in the Humanities, no. 2, 1981), 14.

[23] 最清楚地表明古德曼抵制符号学二元对立论诱惑的,是他在《艺术的语言》中长篇探讨的音乐符号。古德曼不是把一切都集中在画与文本的差异上;他的符号范式是"刻痕,笔迹和素描"。

个可能误导的隐喻:

> 我由始至终强调图像与语言描述之间的类比,因为在我看来,二者都是改善性的和暗示性的……其诱惑在于,称一个描述系统为一种语言;但在这里我戛然而止了。把再现系统与语言系统区别开来的问题需要详尽的检验。(LA,41)

直到《艺术的语言》的最后一章,当追溯了古德曼所称的一条"不可能的路线",包括关于表现和范例、真实性和伪造,以及标记理论的探讨之后,他才对这个问题给予了直接的回答:

> 非语言系统不同于语言,描画不同于描写,再现性表达不同于语言表达,画不同于诗,基本上是由于象征系统缺乏区别性——实际上是由于这个系统的密度(因而造成表达的总体缺席)。(LA,226)

乍看起来,古德曼似乎简单地重申了传统的令人反感的比较,把形象看作语言的贫穷的异母姊妹:"缺乏区别性"和"表达的总体缺席"使人想起那个人皆熟悉的主张,即图画不能用来提出陈述或表达准确的思想。但仔细审之,我们发现古德曼所说的"缺乏"和"缺席"具有肯定的意义,而这就是"密度"的观念,是与他的标记理论中的"区别"相对照的一个术语。"密度"与"区别"之间的差别,最好用古德曼自己的例子来说明,即有刻度的与无刻度

的温度计之间的对比。在有刻度的温度计上，水银到达的每一个位置都具有确定的阅读：水银已经到达标尺上的某一点，或被解作最接近于那一点。任何两点之间的一个位置并不算作系统中的一个记号；我们圆满地接近了最近似于确定的阅读。另一方面，在一个没有刻度的温度计上，独特的、确定的阅读在温度计的任何一点上都是不可能的：一切都是相关的和近似的，没有刻度的标尺上的每一点（显然是一个无限数）都是系统里的一个记号。水银水平的每一次微妙变化都是对温度的不同指示，但所有这些差异都不能给予一种独特确定的阅读。一次性阅读不可能有有限的区分或"表达"。

如何用这个朴素的例子来说明形象与文本之间的差异？很简单：一幅画的正常"阅读"就好比我们读一个没有刻度的温度计一样。每一个标记、每一次变化、线条的每一次曲张、质地或色彩的每一次变化，都载有潜在的语义。实际上，一幅画，当与没有刻度的温度计或一个图表相比较时，都可称作"超密度"，或古德曼所说的"饱满的"象征，因为象征的相对较多的属性都被考虑进来了。我们通常在水银柱的宽度或色彩上看不到任何意义，但这些特征会对饱满的图表象征具有不同的意义。形象在句法上和语义上具有密度，因为任何标记都不能作为独特的区别性记号（如字母表上的一个字母）而孤立出来，也不能赋予它一个独特的所指或"屈从因素"。在一个有密度的连续的领域里，其意义取决于它与所有其他标记的关系。一块特殊的色块可以读作蒙娜丽莎鼻子上的亮点，但那个色块却在它所属的一个特殊的图像关系系统中获得了意义，不是作为特别区别开来的、可以转换到其他画板上的记号。

对比之下，一个经过区别的象征系统不是有密度的和连续的，而是断裂的和中断的。人们最熟悉的这样一个系统就是字母表，它（似乎并非完美地）基于这样一个前提，即每一个字母都区别于其他的字母（句法差别），每一个都有特别专属于那个字母的附属因素。一个 a 和一个 d 在书面上看起来几乎无法区分，但系统的工作却取决于它们区分的可能性，且不管书写如何变化。这个系统也取决于其从一个内容向另一个内容的可转换性，所以，a 的各种写法，不管写出什么样儿来，都算作同一个字母。系统内字母的数量是有限的，而字母间也没有任何记号；在 a 和 d 之间没有居间的、在系统中发挥作用的记号，而一个有密度的系统则把无限数的新的意义标记引入象征之中。用古德曼的话说，图画在句法上和语义上是"连续的"，而文本则采用一组"不连贯的"、由没有意义的空隙构成的符号。

古德曼用一些附属的差别详细描写密度与区分之间的差别。也许最重要的（而且具有潜在的误导性的）是模拟与数码系统之间的对比。没有刻度的温度计是"所说的模拟电脑的一个纯粹基本的例子"（*LA*，159）。另一方面，用确定的数字汇报其阅读的任何一种衡量措施都是一个数码计算机。然而，古德曼警告说，使用这些术语将悄悄地倒退到符号—语像的区别，以及借助相似性进行再现的观念上来：

> 显然，一个数码系统与数字没有关系，一个模拟系统与类比没有关系。数码系统的记号可能记下了任何种类的物体或事件；而模拟系统的屈从因素可能随我们的

意愿而与这些记号相距遥远……一个符号体系如果具有句法的密度那就是模拟；一个系统如果具有句法和语义的密度那就是模拟。因此，模拟系统在句法和语义两方面都未予区分。(*LA*, 160)

与密度和区分状态密切相关的另一个差别就是古德曼所说的"亲笔"与"代签"符号之间的差别——在这类作品中，产品标记的真实性和历史既是、又不是问题之所在。图画与雕刻都是"亲笔的"：拥有真品或赝品，伦勃朗的真迹或赝品则大为不同。另一方面，对于文本通常不做这种方式的思考。谈论《李尔王》的一部赝品似乎很奇怪，但如果有人试图做某一特殊四开本的赝品，那就要特别注意文本记号的密度问题。每一个差别都是至关重要的。

这最后一句话可以看作古德曼研究象征理论的方法的总结。他坚持认为，我们研究任何符号系统都要追问其构成性差异造成了哪种差异。我认为他会同意符号学家和语言学家的最初假定，即每一个符号都在差异的系统中具有意义。但他并未在一开始就以为，我们懂得不同符号种类之间的差异都是某种先验知识的结果，即对其媒介的本质的内在结构，也就是精神或世界的认识。符号种类之间的差异是应用、习惯和因袭的问题。文本与形象、图画与段落之间的界限是在使用不同种类的象征标记时由实际差异的历史划定的，而不是由形而上学的分界线划定的。在符号系统内部导致意义产生的那些差异也是由应用规定的；我们需要追问的是一种媒介，不是其本质记号所规定的"信息"，而是在特殊语境中它所使用的那种功能特征。

古德曼的系统使我们看到符号种类之间的差异,而不将其物化为"自然"或"习俗",这些术语必然输入某种令人反感的观念比较,同时声称不过是中立的描述。[24] 一次地震的地震仪表与一幅富士山画画面上的一条线,二者间的差异并不在于前者比后者更加"习俗化",也不在于前者是动态的参照,而后者是视觉的参照。其差异在不同种类的习俗之间,是句法和语义功能相对比的关系。图表是有密度的,但部分是模拟,部分是数码;图画是有密度的、饱满的;模拟是符号。线条密度的每一个差别,色彩或质地的每一次变化,都使我们对图画的阅读有所不同。图表虽然不是完全区别开来的,但与素描相比却屈从于更多的束缚和"断裂"。笔墨的色彩、线条的粗细、纸张的色度或质地等差异,都不能算作意义的差异。唯一重要的是坐标的位置。

用古德曼的术语,我们可以准确地区分符号种类,而这种准确性是以不同媒介所假定的"自然"为基础的本质主义对立论所不能获得的。他的术语也可以用来抵消表示符号种类的词汇,从而消除在对符号系统的区别中常见的关于认识论和意识形态优越性的固有主张。我们不想根据某一"密度"象征系统的认识论效应建立一种感知理论,这种基础措施在经验主义对"感觉数据"和"印象"的诉诸中人人皆知。事实上,我们从一开始就知道这样一个系统,既有一些优势(无限的区分和感性),也有一些劣势(不能给我们一个独特确定的回答),而且我们还知道这个系统不可能存在于任何纯粹的状态。古德曼的术语中没有规定艺术家该做什么

[24] 见第3章论贡布里希关于自然和习俗的详尽讨论。

和不该做什么。杂交作品在他的系统中不仅是可能的,而且是极具描述性的。一个文本,无论是一首具象诗,一份装饰的手稿,还是小说中的一页,都可能是作为有密度的模拟系统而建构或浏览的,而结果则不必担心这是否违背了哪条自然法则。[25] 唯一的问题是这结果是否有意义。差异的边界被保留了:"任何程度的熟悉都不能把一段话变成一幅图;任何程度的新颖都不能把一幅画变成一段话"(LA, 231)。与此同时,实验的可能性或注意力和应用的日常变化是允许的:"一个系统中的一幅画在另一个系统中可以是一个描写。"(LA, 226) 一段话可以靠边站而被"读"作城市景观;一幅画也许与字母表上的字母纠缠在一起,也可能按从左到右、自上而下的序列来阅读。特殊的标记或记号就其内在结构和自然本质而言并不规定阅读的方式。决定阅读模式的是碰巧起作用的符号系统,而这通常是习惯、习俗和作者约定俗成的问题——因此也是选择、需要和兴趣的问题。

古德曼关于象征主义的论述的吸引力在于他能够解释事物何以如此有规律,它们都遵循什么规则,同时又在象征形式的生产或消费领域里留有足够的革新、选择和空前转变的余地。古德曼付出了一定代价而获得了这种奥林匹克式的中立性和一般性。他有意避免"价值的问题,没有建立任何批评正典"[26](LA, xi)。他

[25] 此外,文本的"密度"并不局限于物质刻写的"直义"特征。词的声音、内涵、词根和历史在阅读中都可以算作把每一个差异看作制造差异的特征。

[26] *Languages of Art*, xi. 又见 *Ways of Worldmaking*(Indianapolis: Hackett, 1978), 138—140, 书中,古德曼指出,审美"正确性""基本上是适当的问题"——适于不同的意见、世界和实践,为求得正确而与"权威"文本相一致。古德曼的审美价值既是形式主义的又是功能主义的,把"适当性"看作功利性和一致性的问题。(转下页)

承认，对任何艺术的历史不感兴趣，甚至对他进行的哲学探索也不感兴趣。他对一些经久的话题无话可说，比如艺术审查、艺术的道德和说教功能，不可避免地进入关于艺术创造和使用的政治和意识形态问题。从根本上说，他并不追问艺术概念自身的历史性，而似乎抱定了这样一个前提，即这不过是可以从中立的分析视角加以描写的一个普遍范畴。[27] 这些严重的局限性使古德曼受到一些可以预见的反驳。一种反驳认为他"超越意识形态"的立场是典型的资产阶级的自欺欺人，名副其实的艺术理论都不能没有隐蔽的或公开的结盟。从历史上说，古德曼的著作可以作为某种现代精神的产物而被打发掉，与分析哲学和"无价值判断"的社会科学对待事物的态度别无二致。

在某种意义上，对这种批评是没有回应的，我一点都不确定这是否是不满于古德曼的系统的理由。毫无疑问，古德曼对政治毫无兴趣，而如果他有某种审美倾向或道德预设的话，那也不是在《艺术的语言》中。最接近古德曼观念的是自由多元主义，完

（接上页）因此，艺术中"好的"或"有价值的"或"正确的"革新并不仅仅是对以前适当性标准的违背，而是新标准的逻辑表达："蒙德里安的一个设计如果能投射出有效看待世界的图案那就是正确的。当德加画一个女人坐在一幅画旁，目光却超过了那幅画时，他是在蔑视传统的创作标准，是用例子提出一种新的看待事物和组织经验的方式。"因此，古德曼的形式主义可能排除的将是不能投射出逻辑世界、拒绝坚持任何适当性标准、因而不具有任何价值的艺术品。

[27] 古德曼在 Ways of Worldmaking (57—70) 中建议我们用"艺术什么时候诞生？"的问题替代"什么是艺术？"的问题，表明他的范畴已经转向历史应用。然而，当古德曼借这个问题探讨"美学的症状"时，那些症状结果非常相似于现代形式主义的经典：密度、饱满、表现或例示的丰富性，以及"多元或复杂的指涉"（67—68）。因此，历史地应用古德曼的术语必须一开始就追问在现代西方艺术传统中是否有违背这些症状的实践。

全容忍各种相互竞争的意见、理论和系统，但这些容忍也是有限度的。古德曼不能容忍哲学上的柏拉图主义和生活中的绝对主义。他对神秘主义的苛评具有清教的严肃性，并继续抨击纯正和"新奇"的艺术理论。他的伟大价值在于严格、简朴、清晰、开阔的视野和正当性。尽管充斥着相对论，古德曼的著作所致力于解决的问题是如何纠正错误的意见而发表正确的意见。在他看来，有许多正确的关于世界的论述，但虚假的甚至更多。

古德曼拒绝考虑意识形态问题、显然使他看不到对他的理论至关重要的那些问题的一个地方是他对现实主义的处理。古德曼视现实主义为习惯和教育，而非幻觉、信息或相似性的问题，从而消解了现实主义再现的整个问题。

> 现实主义是相对的，是再现系统在特定时代为特定文化或个人确定的标准。新的或旧的或外来的系统被视为人为的或无技艺可言的。对第五朝代的埃及人和对18世纪的日本人来说，直接再现的方式的意义完全不同。而这两个时代的现实主义对20世纪初的英国人又有不同的意味。……如果绘画属于传统的欧洲再现风格，我们通常认为那是直接的或现实主义的。(LA, 37)

把现实主义与熟悉的、传统的和"标准的"方式相等同，所存在的问题在于不能考虑以前提出的哪些价值能保证标准的实施。有些描画的风格完全可能成为熟悉的、标准的和正常的方式而不主张"现实主义"。再现孟加拉仪式中的女神难近母的标准方式是用一

个泥罐,这个泥罐被认为是女神的"肖像",一个包含其所指的本质现实的一个象征。[28] 然而,熟悉的、习惯的和标准的描画难近母的方式却不是现实主义的,完全不同于我们在西方文化中看待现实主义图画的方式。[29] 现实主义不能简单地与描画的熟悉标准相等同,而必须解作再现传统内部的一种社会反映,与某些文学的、历史的和科学的再现模式具有意识形态联系的一种反映。任何熟悉程度都不能使立体主义或超现实主义"看起来"(或更重要的是)像或算作现实主义的,因为作为这些运动之保证的价值与现实主义的价值并不是一致的。[30]

[28] 感谢芝加哥大学人类学系的拉尔夫·尼古拉给我提供的这个例子。

[29] 在就这个问题与古德曼进行的谈话中,他指出如象征着难近母的泥罐这样的仪式器皿可能不是他所说的"再现"——即有密度和饱满的象征系统中的记号。当然,这种仪式用物体并不具有我们与西方图画再现相关的那种视觉密度和饱满性,但它确实具有其他特征,似乎能满足古德曼特殊意义上的再现性标准。泥罐是一个亲笔符号,因为其生产和准备应用的历史是关键因素;作为直接的和隐喻的"器皿",它具有类比的方面;最根本的是,其应用引发出一个系统,其中,泥罐的许多特征具有了句法和语义的差异,因此满足了密度和饱和的要求,尽管不是在视觉或图像意义上的密度和饱满性。

[30] 古德曼在 "Realism, Relativism, and Reality" [*New Literary History* 14: 2 (Winter, 1983), 269—273] 中详尽阐述了他的现实主义观,但没有改变其要素。他区别了三种现实主义:(1)"依赖熟悉程度;……人们都习惯的、标准的再现模式";(2)达到"相当于某种启示"程度的再现模式,如视角的发明和"19 世纪末画家重新发现的东方模式";(3)"对立于想象存在的对事实的描画",这里的"事实"不是历史存在,而是一种虚构实体(兔子哈里与三月兔的对比)。有趣的是,古德曼的第一个"启示性"现实主义的例子(视角的发明)与他举的习惯或标准的现实主义的主要例子是相同的。我在此表示的唯一异议是,有些启示(如视角)在不能简单地由"盖棺定论"的事实(269)来解释的一种文化中占有特殊地位,致使我们去寻找"新的和有力的"再现模式。问题是一种实践为什么会令人生厌,一种新的启示性模式为什么迅速获得了,不能根据熟悉程度或新奇性而必须依其价值、兴趣和权力问题而获得跨历史和跨文化地位的?

古德曼拒绝涉及这些价值问题，这可能给他留下一些盲点，但我认为这不能导致对他的系统的严重的或破坏性的驳斥。古德曼严格的自我限制，他在讨论符号时拒绝涉及意识形态问题，这种做法的价值就在于，这种中立性自相矛盾地提供了，能比较准确地衡量其他论符号理论的著作中，意识形态问题的基础。古德曼研究符号种类的非历史性的、功能主义的方法为积极地对符号进行历史的理解清除了障碍，弄清了哪些习惯和选择促进了特殊习俗的构成。比如，他能够让我们追问艺术间、尤其是诗与画之间差异的传统比喻能够满足哪些价值和利益。毫无疑问，他的著作必然被超越而成为他拒不反思的哲学史的组成部分，他的价值和利益体系也会由于越来越清晰而越来越不具有吸引力，但与此同时，他为关于文本—形象差异问题的历史探讨提供了起点，这种探讨将提出古德曼自愿抛弃的关于人类利益的所有问题。

这不是说古德曼完全成功地压抑了与他的立场相关的价值感。在关于文本—形象差异的结论中，古德曼暗示说他的中立性也许根本没那么中立：

> 所有这些构成了公开的异端。描写与描画区别开来，不是由于更加任意，而是由于属于表达的而非有密度的系统；词比画更加约定俗成，仅仅因为约定俗成是根据差异性而非人为性来理解的。这里，一切都不取决于一个符号的内在结构；因为某些系统中的描写在另一些系统中就成了描画。相似性作为再现的标准消失了，而作为标音符号和其他任何语言之必需的结构熟悉程度

也消失了。图像与其他符号之间常常强调的区别已经是昙花一现或无足轻重的了;于是,异端哺育了对偶像的破坏。而彻底的改良则迫在眉睫。(*LA*,230—231)

我们需要自问的是,像"异端""偶像破坏"和"改良"这样的字眼儿在这个语境中是什么意思?也许古德曼的中立性根本不是奥林匹克的中立性;也许他的清教主义并非如此清正,而与打破某些偶像和影像观念的政治改良具有某种遥远的关系。如果古德曼的偶像破坏要具有某种意义的话,我们就需要看一看促发这种偶像破坏的那种偶像崇拜,这把我们直接带到了对 E. H. 贡布里希的研究。

3

自然与习俗：贡布里希的幻觉

> 我相信画给人的影响大于诗，而这个意见有两个理由。第一个是画通过视觉作用于我们。第二个是画并不像诗那样利用人造符号，而使用自然符号。画就是用这些自然符号进行摹仿的。
>
> ——阿贝·杜波斯，《关于诗画的批评反思》(1719)

关于形象与词之间的区别的最古老、最有影响的比喻无疑是"自然"符号与"习俗"符号之间的区别。柏拉图被认为是第一个系统阐述这种区别的人（在《克拉底鲁篇》中），但这似乎是如此普遍的一个常识，以至于没有理由认为不是起源于他。相反，如果自然—习俗的区别，如其倡导者们所声称的，仅仅是定义文本与形象之间差异的一个真实必然的方法——也就是我们要做的一种"自然"区分，那么，就很难理解人类在没有这种区分的情况下是如何生存的了。这几乎不可能是一个历史发明，或是对历史的

一次介入，而更像是我们理解人性的一个基础时刻。做人就是要感觉我们自身与其他造物之间的区别，感觉我们自己作为造物生活在时间中，创造工具和符号，为我们自身铸造一个"非自然的"环境——即习俗的、文化的和人造的环境。仅就词与形象之间的差异是自然对立于习俗的问题，那么，它就易于呈现为原初的、太古的和原始的。人可能是照"上帝的样子"造的，但独特的人类能力既不是形象的产物，也不是对形象的感知，这似乎是人与动物所共有的能力。做人就是要被赋予说话的能力，把我们从自然状态中提升出来，具有使文化、社会和历史成为事实的能力。

自然与习俗之间的区别当然应用于符号种类之外的许多其他事物，除词与形象之外的其他符号。有些批评家指出音乐符号与语言的约定符号相对立，这也是"自然的"[1]，而这种区别在伦理学和各种认识理论中起到了重要的作用，在这些领域中，核心问题是善与真是否是客观的、自然的需要或是"纯粹的"习俗、风俗和约定。近年来，自然在这种争论中处于最劣势。对文化相对论、怀疑主义和历史主义的一次现代审查给"自然"的旧观念冠上了一个大写的N，好像自然是一个时代错误一样。[2] 但是，时代错误总会以新的方式再次打扰我们。恢复自然力的一个策略始

[1] 见 James Harris, "A Discourse on Music, Painting, and Poetry", in *Three Treatises* (London: 1744), 58n: "所画的一个人像，或创作的音乐声音，总是与那个人或声音有一种自然的关系，它们都是有意摹仿自然的。但是，词的描写极少有与若干思想建立这种自然关系的，词只是这些思想的符号。因此只有讲这种语言的人才能理解这种描写。相反，音乐和图画的摹仿是所有人都可以理解的。"

[2] 关于近来分析哲学中就自然—习俗之区别的最佳思考，见 Hilary Putnam, "Convention: A Theme in Philosophy", *New Literary History* 13: 1(Autumn, 1981), 1—14。

终见于悠久的"第二自然"的概念之中,这个"第二自然"就是如此习惯、如此平常以至于似乎无可争议的文化和社会风俗的层面。然而,"自然"的这种用法实际上与"习俗"没有任何区别了,我们注意到我们已经倾向于用"正常的"和"习惯的"替代"自然的"了。自然与习俗之间的这种区别不过是程度的问题,而不是种类的问题,是持久的、根深蒂固的、广泛流传的习俗与相对任意的、不断变化的和肤浅的习俗之间的差异。

在下文中,我主要讨论的不是自然—习俗之间区别的这种"软"说法,而是比较坚硬、比较"形而上"的、一般可以追溯到柏拉图的那种说法。自然—习俗之间区别的硬说法所处理的是种类的差异,而不是程度的,视"自然"为生物的、客观的和普遍的,而"习俗"则是社会的、文化的和地方的或区域的。我主要关注的不是这种区别之硬说法的一般用法,如在柏拉图的《克拉底鲁篇》中一样,我将探讨词与形象之间差异的特殊问题,甚至更狭隘的不同种类的形象之间的差异。我选择了恩斯特·贡布里希的著作作为这个问题的研究案例,因为他也许是研究形象对自然和习俗的相对共享的最有影响的现代评论家,因为他在许多场合都受到争论双方的认可。贡布里希有时以顽固的拘泥习俗者出现,认为必须根据语言模式来理解形象。最近他倾向于讨论"可以自然识别的形象之间的普通区别,因为这些形象是基于习俗的摹仿和词",这一立场的权威性可以追溯到柏拉图的《克拉底鲁篇》。贡布里希所关注的不是苏格拉底为语言的"图像理论"提出的新奇观点,即词自然相似于它们所再现的对象;而关注这样一个事实,即"参与对话的人当然地认为,词、图和视觉形象所含的不管是

什么，都是自然符号"[3]。

我将在本章后半部分再回过头来讨论贡布里希对自然—习俗区别的应用，以及对柏拉图《克拉底鲁篇》的依赖。但首先总览一下作为习俗和自然符号的词与形象之间的普通区别还是大有裨益的。就自然和习俗的作用引起的争论在两个地方与词和形象的区别相交叉。第一个问题可以称作"正确贴标签"的问题："克拉底鲁"是否被正当地标识为"自然符号"，而把词标识为习俗（也就是习惯的或"制度的"）符号？第二个问题可以称作"相对善"的问题：一旦不同符号种类的标识到位，那么，接下来该如何看待它们作为符号的力量呢？就习俗和自然符号可以提出哪些关于真理和交际效应的主张呢？柏拉图《克拉底鲁篇》中的争论完美地例示了这两个问题的相互作用：对话的大部分都是关于正确地标识的问题，苏格拉底努力说服克拉底鲁，词不是习俗的和习惯的符号，而与它们所命名的东西具有天然的相似关系，就如形象一样。当然，这场争论的前提并没有明确地提出来：即如贡布里希所说的，"不管词、图画、视觉形象包含什么，它们都是自然符号"（*LC*，II）；以及克拉底鲁提出来的、得到苏格拉底肯定的前提："由相似性所再现的被再现的物绝对完全地优越于偶然符号的再现。"[4]

[3] Gombrich, "Image and Code: Scope and Limits of Conventionalism in Pictorial Representation", in *Image and Code*, ed. Wendy Steiner（Ann Arbor: University of Michigan Studies in the Humanities, no. 2, 1981），II，以下简称 *LC*。

[4] *Cratylus* 434a, trans. H. N. Fowler（Cambridge: Harvard University Press, 1926），169. 所有引文均出自这个版本。

用自然—习俗的区别赞同形象优越于词或词优越于形象的主张，这种做法的最佳例子见于就意义进行比较（paragone）的传统，即诗与画竞争的传统。比如，达·芬奇就用柏拉图关于"自然相似性"之优越的前提支持自己的主张：画高于诗。对达·芬奇来说，绘画是一种双重自然的艺术：画摹仿自然物体，即上帝的杰作，相反，诗包含的"只是关于人类行为的谎言虚构"；画用自然的、科学的再现方式进行这种摹仿，因而保证了真理。[5] 另一方面，雪莱用自然—习俗的区别证实了恰恰相反的情况。诗高于其他艺术，恰恰因为诗的媒介是非自然的："语言是由想象力任意生产的，只与思想相关。"[6]

应该清楚的是，接受自然符号与习俗符号之间的区别并不是指定符号种类相对优越性的任何特殊立场。但也应该清楚的是，这些术语在不主张相对价值的情况下极少使用。词在与形象的竞争中发生典型的修辞运动，几乎达到了仪式般的熟悉程度，因为它们在关于符号种类的争论中，在自然与文化之间悠久的斗争中不断重复。因此，当语言的习俗被用来证明语言对形象的优越性时，任意的符号便成为我们脱离自然并优越于自然的表征；它象征着精神和知性的事物，对立于只再现可见的、物质的对象的形象；它能够表达复杂的思想、陈述命题、说谎、表达逻辑关系，而形象只能以无言的展示向我们表明什么。当提出有些种类

[5] *Treatise on Painting*, trans. A. Philip McMahon (Princeton: Princeton University Press, 1956), 19, 16.

[6] *Shelley's Poetry and Prose*, ed. Donald H. Reiman and Sharon B. Powers (New York: W. W. Norton, 1977), 483.

的形象（寓言、历史画）可以讲故事、表达复杂的思想时，通常的回应是形象"本身"不能表达这些思想，除非寄生于语言的增补——题目、评论等。因此，形象即"自然符号"的观念可以从其劣势把"自然"理解为低级的领域，是动物需要、难以言喻的本能和非理性。画，恰恰因为是"自然符号"，才只能传达有限的和相对低级的信息，适于处于"自然状态"的人——儿童、文盲、野人或动物。

证明形象的自然劣势的所有这些例子都可以变成优势。形象的自然性使其成为普遍的交际工具，提供直接的、未加中介的、准确地对事物的再现，而不是间接的、不可靠的关于事物的报告。目击证据与道听途说、犯罪现场的照片与对犯罪的语言描述之间的法律区别，取决于这样一个前提，即自然和视觉符号本质上比语言报告可信。自然符号可以被低级存在者（野人、儿童、文盲和动物）所解码，这个事实在这个语境中成了论证形象的较大的认识能力和作为交际工具的普遍性的论点。贡布里希在讨论庞贝著名的"小心狗咬"的马赛克时提出了这个观点："你很快就会明白画与词之间的根本差别。……要理解这个告示，你必须懂拉丁语，要理解这幅画，你必须了解狗。"（*LC*, 18）

对贡布里希来说，语言记号通过间接的、迂回的途径表达意义，这是只有少数学者才懂的任意的语码中介。另一方面，画直接表达它所再现的对象，直接面对观者。按贡布里希所说，画是"自然符号"，因为它并不取决于同等程度的"后天知识"。贡布里希说，"我相信我们不需要像学习语言那样去获得关于齿和爪的知识"（*LC*, 20）。如果形象涉及语码，那它就不是任意的或习俗的，

而是生物进程:"我们的生存往往取决于我们对有意义的特征的认识,动物的生存也如此。因此,我们都按着固定程序审视世界,寻找我们必须寻找或躲避的对象"(*LC*, 20)。

贡布里希给自然和习俗符号的主题提供的证据特别有趣,因为他是提出图像符号含有习俗这一观点的人之一。曾几何时,我们指望他会要求我们要了解比狗、齿、爪更多的知识,以便理解庞贝的马赛克:我们需要了解图像再现的"语言"或习俗,尤其是马赛克的高度风格化的习俗。[7] 他现在已经为这一立场感到难为情了。在最近论"习俗的局限"的一篇文章中,他开宗明义,"恐怕我得承认破坏了这个似乎正确的观点",即"形象……能自然地识别出来,因为它们是摹仿,而词……则基于习俗"(*LC*, 11)。

贡布里希对自然—习俗区别的"破坏"最明显地发生在《艺术与幻觉》(1956)中,这无疑是他最有影响的著作。书中,贡布里希指出,图像再现不单是拷贝我们所见事物的问题,而是涉及制订风格化"方案"的复杂过程,在与可见现象"匹配"之前,必须按自己的方式操纵表示习俗形式的一套词汇。贡布里希把这一公式扩展到美学的传统界限之外,以包括我们在广告和通俗文化中所称的"普通语言"。贡布里希指出,甚至裸体照和漫画

> 都能为思想提供食粮。正如诗歌研究在不了解散文语言的情况下仍然不是完整的,我认为艺术研究将不

[7] 事实上,拉韦那的马赛克被用作习俗化艺术的例子,在同一篇文章中,"小心狗咬"的马赛克被视为"自然"形象的例子。参见:*LC* 12 and 18。

断深入探讨关于视觉形象的语言学。我们已经看到图像学大纲包括形象在寓言和象征中的功能,及其对所说的"不可见的思想"的指涉。艺术语言指涉可见世界的方式既如此明显又如此神秘,致使其大部分仍然是未知的,除非对于使用形象就像我们使用语言一样的艺术家——无需懂得其语法和语义学。[8]

"艺术的语言"这一观念,贡布里希后来在《艺术与幻觉》中坚持认为,"不仅仅是松散的隐喻";它是一种图像学或"形象的语言学"的奠基性前提,它"与作为习俗符号的口语词与使用'自然'符号'摹仿'现实的绘画之间的传统区别发生冲撞"。1956年的贡布里希宣称,这个区别是"合理的……但它引发出一些难点","我们逐渐意识到这个区别是不真实的"(*Art and Illusion*,87)。

然而,如果形象语言的比较"不仅仅是松散的隐喻",那它就并非没有界限,甚至在《艺术与幻觉》中,以及在后来的大部分著作中,贡布里希都致力于阐明这些界限。贡布里希举出的大量例子,以及修辞的精湛技巧,使读者很难确定他究竟在多大程度上、在哪些观点上想要重申这个区别。有时他似乎只是简单地澄清《艺术与幻觉》中已经清晰论证过的观点,另一些时候,他似乎确实改变了主意。我认为,他的立场没有发生根本的转变,而且从一开始就致力于自然—习俗的区别。所改变的是贡布里希的读者和语境。由于相信贡布里希提出形象的"语言"观,一代学者深

[8] *Art and Illusion*(Princeton: Princeton University Press, 1956), 9.

邃而系统地探讨了这个隐喻的隐含意义，远远超越了贡布里希所想到的界限。当贡布里希现在提到这个问题时，他感到没有必要提倡形象的习俗性，而认为他的任务是抵制他帮助构成的墨守成规的审查。他不再提倡天真的"拷贝"的再现论，而提倡复杂的相对论和符号学家和符号理论家的因袭主义。[9]

那么，贡布里希提出的习俗的局限性在哪里呢？在论这一主题的文章中，贡布里希重温了自己的一个主张，即"图像再现的语言这种东西是存在的"（LC, 12）。他提到了这一主张的无可争辩性，指出"大多数艺术史学家都同意在过去的风格中，形象常常是在必须学习的习俗的帮助下形成的"。他表明这种分析在对诸如埃及艺术中"封闭和象形文字"的风格或"远东绘画中……可比较的习俗"的研究中特别咄咄逼人（LC, 12）。重要的是，要注意到，贡布里希嵌入他所承认的习俗影响之中的保留意见，没有公开讲出而通过一些关键的修饰语暗示出来的保留意见。艺术史学家一致认为，习俗在"过去的风格"中发挥了作用，"过去的风格"这一短语意味着习俗在近来或当下的风格中并非如此重要。习俗似乎特别在很早以前或遥远的他乡的形象中——埃及艺术中"封闭和象形文字"的风格或"远东绘画中……可比较的习俗"——"咄咄逼人"。这里的含义在于，习俗的规则在西方艺术中并不如此咄咄逼人，因此，不是"封闭的和象形的"，而（大体上）是开放的和通俗的。

[9] 尼尔森·古德曼和马克斯·沃托夫斯基基是贡布里希在《习俗的界限》中提到的"极端活动家"。

但是，贡布里希是位技巧娴熟的修辞学家，我们不可能非常轻易地就能划定习俗与自然形象之间的界限。正当我们准备解读根据古代和现代、东方和西方的对立来界定的界限时，他破坏了我们的计划，提出了近代西方艺术中习俗的例子：

> 任何艺术史学家都会记得来自其他领域的例子；我在别处（*The Heritage of Apelles*，1976）讨论过一直延续到古代末期的再现岩石的习俗，如拉韦那的马赛克，和公元15世纪以及之前的艺术。甚至达·芬奇也在发自他想象的宏大景物画的视野中利用了习俗。我从未断言达·芬奇的画不如以前的习俗那样紧密地再现自然，更不必说，任何风景画——如明信片画——都能比《蒙娜丽莎》的背景更真实地再现一个风景。（*LC*，12）

这段结尾时的双重否定很难使读者一下子就能明白贡布里希在说什么或在声称他以前的确说过的东西。有两件事似乎是清楚的：贡布里希相信达·芬奇的画"比以前的习俗更紧密地再现自然"，还有另一些画（如明信片）甚至能比我们在达·芬奇的背景中发现的风景"更真实地再现一个风景"。习俗似乎在这个叙述中被稀释了：它们被追溯到"公元15世纪以及之前的艺术"，而且，"甚至达·芬奇也利用了习俗"——但应该注意到的是，只在"发自他想象的宏大风景画的视野中"，（大概）不是在他描摹自然的画中。在某处——很难说在具体的哪个地方——习俗失去了对形象再现的控制。是在达·芬奇的"现实主义"风景画中吗？在图画

的明信片中吗？抑或继续在这些相对自然主义的形象中以不同的方式发挥着作用？是否有些习俗比另一些习俗更适合于"对某一风景的忠实再现"？如果这是实际情况，那么，我们就的确没有发现习俗的界限，而只是观察到有些习俗被赋予了特殊的忠实性和自然性。形象的整个范围仍然在习俗的领域之内，但有些习俗是为专门的目的的（如"现实主义"），而另一些习俗是为另一些目的（如宗教灵感）。"自然"与习俗并不对立，而只不过用来比喻某种特殊的习俗——在明信片中发现的那种，也许在较小的程度上还包括在《蒙娜丽莎》中发现的那种。在对贡布里希观点的这种理解中，"自然"只是"第二自然"，而非物质的必然。

我怀疑贡布里希会抵制这种阅读。从该文的其余部分来看似乎清楚的是，他把自视角发明以来关于幻觉画的"自然性"的主张看作实际现实，而非比喻。视角不单纯是用来再现可见世界的一种方式，一个传统程序，而是占据了一个特殊位置，贡布里希认为这个位置影缩了"一张照片上客观的、非习俗的因素"（LC，16）：

> 如果你想要采纳我现在愿意称作"目击者原则"的意见的话，换言之，如果你想要准确地图绘从特定视点看到的东西，或相机所记录的东西的话，视角是一个必要的工具。（LC，16）

贡布里希承认，一张照片（或"无论如何一张黑白照片"）"不是对所见物的复制"（这因此意味着一张彩照就是复制的吗？），而是一种"改造，必须经过重译而生产出所要求的信息来"（LC，16）。但

是，承认有些照片（黑白而非彩色）是"改造"而不是"复制"，贡布里希坚持认为，并不证明我们把照片当作习俗的再现：

> "它们因此而被改造"这个事实并没有让我们称它们为任意的语码。它们不是任意的，因为在主题中观察到的从暗到亮的渐变，即便在时段上减短也仍然是相同的渐变。恰恰是为了牢固使用这个类比，摄影师从技术过程的开始就把"底片"变成了"正片"。经过训练的眼睛也能够阅读底片，这的确不假，但我相信，这种改造比阅读一张正常的照片需要更多的学问。形象与现实之间对应性的缺乏在后一种情况下不如在前一种中那样明显。事实上，广泛流传的观点最近已经遭到挑战，即照片的习俗因素阻碍天真的理论读者阅读这些照片……无论如何，学会阅读一张普通照片与学会掌握一个任意语码似乎非常不同。一个较好的比较则是学习使用一种工具。（*LC*，16）

重要的是注意到，自然和任意符号之间的区别在贡布里希论证的过程中变换理由的方式，始终接近但从来没有完全实现自然符号的目标，把大量开始看似"自然"而最终看似相对任意的例子抛在了后面。首先，与语言的习俗符号相比较的正是作为自然符号的一般形象。其次，与相对风格化和约定的埃及形象或远东艺术相比较的是作为符号的形象（西方幻觉画、照片）。再次，是彩色摄影与黑白照片的对比，最后是正片与底片的对比；这两个

对比占据了自然性的相对位置。然而，当"自然"符号似乎不过是容易学到的符号时，贡布里希似乎意识到了整个区别已经陷入了麻烦：

> 我们刚刚从这个角度处理问题，即后天习得的角度，"自然"与"习俗"的传统对立就证明是误导的。我们所观察到的是两种技艺之间的一个连续体，一种是我们天生就能熟练使用的技艺，而另一种则需要付出努力才能获得。……如果我们根据学习的相对难度来划分视觉形象的所谓习俗，那么，问题就转向了一个非常困难的水平。如我们已经看到的，必须要学习的是一个同义符号表，其中有些如此明显，以至于感到它们几乎不是习俗……而另一些是"特别"选择的，必须为那个特殊场合而一点一点地烂熟于胸。(LC, 16—17)

"自然符号"我们就谈到这里了，它证明不过是容易学会的或方便使用的符号，我们所习惯的符号，我们毫不费力就能学会使用的符号。当然，在这个基础上，形象与词作为自然和习俗符号之间的整个区别就垮掉了。我们是否更容易获得语言或图像技艺？事实上，我们称法语、德语和英语的任意语码为"自然语言"，而儿童不用付出目的性的努力就能学会这些语言，这意味着这些语言在后天习得的难度上与形象一样是自然符号。这并不是说，词与形象之间没有差别；只不过是说，它们之间的差别不可能依据被解作"难易"程度的自然和习俗来加以逻辑地界定。依据

容易的习得，我们提出形象是比较"约定俗成"的符号，因为它们的生产要求特殊的技能和训练，而这并不是每一个人都能熟练掌握的，而每一个人却都能讲他或她的社群的自然语言。

但贡布里希不愿意放弃自然符号与习俗符号之间的这个万能区别，甚至在他自己的分析证明是"误导"的时候也不愿意放弃。他提出的形象"自然性"观点，他可能会论证说，是基于形象的消费而非形象的生产的。制造一个形象可能是要求某种特殊技艺的一种人造行为，但看到它所意味或再现的东西正如睁开眼睛看见世界上的物体一样自然。[10] 因此，形象的一些本质特征不是任意的或约定的，而是由我们的感觉工具所"给予"的：

> 常常有人说轮廓是一种习俗，因为我们环境中的物体不受线条的束缚。毫无疑问这是真实的，如任何一张照片所表明的，在光的分配中，只要有足够的坡度，表示空间中个别物体的终结，轮廓就很容易地消失了。然而，把轮廓看作习俗的传统观点是以一种过分简化为基础的。我们环境中的物体，实际上清楚地与其环境相脱离，至少当我们一开始运动时它们就脱离了。轮廓就相当于这种经验。(*LC*, 17)

[10] 有几种方式回驳这个异议。你可以指出，消费过程的比较，被放在了一个错误的层面上，听，而不是读，才是看世界的同等物。但最根本的回应就是，追问观看"这个世界"究竟有多"自然"。如果我们用"自然"表示人们就世界的样子大多意见一致，那么，我们就需要考察这些一致意见的基础是什么，找出哪些是基于生物学的，哪些是基于对世界共同理解的习俗的。

轮廓并不是表示物体与其背景分离的唯一的传统方式；它是这种经验的同等物，而不是它的符号。这个主张是与假定具有破坏性的反证同时提出来的；照片，以前曾经是"客观的、非习俗的"形象的范式，表明"轮廓可以轻易地消失"，而且有其他方法再现物体与其背景的分离。实际上，我们必须质疑这些其他方法（明暗对比；色彩变化；质地、反思性、色调、饱和度等的不同；质料的不同，如在拼贴中；民族图案的不同，如蚀刻中的交叉线条或点与菱形)，而只有赶上新的习俗平面艺术家的发明才能限制这些方法。轮廓仅仅是平面艺术之间用来区别、对比或表达意义的许多手段之一。必须注意的是，轮廓不仅仅局限于把物体与其背景区别开来；它能表明一物体内部的差异（褶子、缝隙、皱纹）或其表面上的差异，它也可以表达与空间的物体再现毫无关系的意义。轮廓绝不是概述的"习俗"所再现的"自然"，它只是赋予某一概述的许多阐释之一。

　　那么，贡布里希为什么把轮廓专门拿出来作为自然的、非习俗的符号，作为符号所代表的东西的同等物呢？或许，我们可以提出更根本的问题：贡布里希为什么坚持把任何种类的符号孤立出来作为自然符号，以证明自然与习俗符号这一整个区分都是误导的呢？是什么引导他在前一页上把这种区别当作垃圾而抛弃掉，热衷于难易之间的一个连续体，而接着在下一页上又重申"画与词之间的根本区别"的呢？我并不想暗示贡布里希在这些明显的矛盾中包藏多大的阴险动机，也不是说他是那种愿意被认为是专事悖论的思想家。为什么这些论点对贡布里希似乎是可信的，为什么另一些矛盾没有明显表现出来？我们也可以向自己提出这两

个问题。我们这一代读者都被贡布里希广博的知识、智慧和论证技巧所蒙骗了。在我们自己关于形象生产和消费的文化习惯中，有哪些因素使贡布里希把形象作为"自然符号"的观念如此流行并掩盖了它的矛盾性？

一个答案不过是贡布里希修辞的不可思议的灵活性，尤其是他玩弄自然—习俗问题的两面的技巧。称贡布里希为自然主义者或幼稚的现实主义者，他就会在你面前摆上无数的例子证明图像中的习俗因素；称他为习俗主义者或相对论者，他就会回过头来做下面这番陈述：

> 西方艺术不会提出特殊的自然主义策略，如果人们还没有发现在西方艺术的形象中已经融入了我们在真实生活中用以发现和检验意义的所有特征的话，正是这些特征使得艺术间越来越少地关注习俗。我知道这是传统的观点，我认为应该予以纠正。（LC, 41）

贡布里希的权威性源自他在保留关于形象的"传统观点"的同时又玩弄看似革新的、现代的或接近常识边界的观念的能力。当哲学家们驳斥贡布里希最喜欢的一个术语"相似性"，说如果不将其规定在相比较的两个物体的某些"方面"就毫无用处时，他的回答完全可能是"这不会有什么问题，如果形象是学逻辑的学生为学逻辑的学生制造的话"（LC, 18）。在贡布里希所诉诸的普通经验的世界里，诸如物体的相似性和相像性等能力恰恰在于它们的某些"方面"不必是规定的。照片看上去就是这个世界；我们不必学

习任何语码就能理解一幅画是什么意思。贡布里希的普通经验原理还没有被哲学的强词夺理所腐化，必然会进一步诉诸"自然状态"，即动物行为的领域。这是康拉德·洛伦茨和社会生物学家的世界，"自然符号"以最纯洁的形式出现的地方："啪嗒一下咬住人造蝇的鱼并不问逻辑学家它在哪些方面像一只蝇，哪些方面不像。"在这个领域里，逻辑学家必须"用'同等物'的观点代替'相似性'这个难懂的词"(LC，20—21)。"我总是愿意提醒极端的相对论者或习俗主义者，"贡布里希结论说，"这一整个观察区域就是要表明自然的形象，如人类语言的词一样，无论如何都不是习俗符号，而只展现了真实的视觉相似性，不仅对我们的视觉或我们的文化，而且对鸟或动物"(LC，21)。

此时驳斥动物与人类行为之间的类比的误导性是毫无益处的，其相似性（在某些方面的相似性，而在另一些方面则是可识别的差异）根本不同于"同等物"，或者，啪嗒一声咬住人造蝇的鱼没有视其为形象或符号，而视其为一只蝇。指出一条狗会叼来一根棍，而不理睬一只鸭的照片也是没有益处的，他将忽视它自己在镜中的形象，但却会瞬间对呼唤其名或任何（任意的）语言命令做出反应。这些异议都是无用的，因为贡布里希似乎已经把它们考虑在内了：

> 我完全意识到了这个事实，即人与动物之间存有差异，而那种差异恰恰是文化、习俗、法律、传统对我们的反应所起的作用；我们不仅拥有一个自然（*physis*），而且拥有英语中非常恰当地称之为的"第二自然"。……

> 识别一个形象当然是一个复杂过程，依赖于人的许多先天的和后天的能力。但是，如果没有一个自然的起点，我们永远不能获得那种技能。(*LC*, 21)

恰恰如此：自然符号只是在"起点"上才是自然的，贡布里希没有提到的是，这是语言的人造和习俗符号所共享的一个起点。如果我们不具有天生的能力，某种"自然的起点"，我们永远不能获得使用词或形象的技能。

但是，贡布里希似乎使我们相信，形象比词更自然，而且是在"自然"一词的每一种可能的意义上。它们更容易学习；它们是我们与动物分享的符号；它们是客观的和科学的；它们天生就适于我们的感官；它们根基于人类在充满敌意的"自然状态"中为求得生存而采取的策略性的感知技术（"我们都被预设来审视这个世界，寻找我们必须寻找或躲避的物体"）。它们甚至是为满足我们的低贱本能而设计的，如贡布里希所指出的，在引用最后一个自然的、非习俗的形象的例子时，他说，"我们城市里销售的杂志的封面或纸页上的肉欲裸体展示了如此单调的常规，"贡布里希观察到，"致使对这个样式的反应大多取决于'教育'"(*LC*, 40)。

这种关于色情形象之"自然性"的主张提出了两个问题。第一，哪种媒介能更有效地生产适当的色情效果？我的质疑是，一般说来，词比形象更有力，如果不通过附加幻想叙述而使之词语化，形象相对来说效果极微。如果我们的确有色欲的"本能"，词就是能够满足这种本能的自然符号。第二个是比较根本的一个问题。色情形象真的能满足人的自然本能吗？许多女人否认这一点，

而且很难以压倒一切的证据论证色情形象主要是为男性生产的。对"人类"来说，自然的东西结果证明对社会人都是自然的。就我所知，这种男性本性是否是生理本能，还是产生于特定文化和历史状况的"第二自然"、习惯、规约和习俗，仍然是悬而未决的问题。我猜想有些性本能是人类两性固有的，而对色情形象的欣赏则是后天的，与细腻的礼仪和习俗交织在一起的高度复杂的文化现象。

贡布里希关于色情形象之自然性的论证有助于我们更清楚地看到他的修辞何以如此令人信服，尽管其自然和习俗的重要区别含有不合逻辑的成分。在哪种文化中才能把"自然"作为具有下列属性的一个符号孤立出来：

1. 它源于我们固有的、生理的主宰生存环境的需要，我们得以在一个充满敌意的世界上生存的遗传"程序"；
2. 它涉及循序渐进地更好地掌控环境，自身与对现实的、科学的、理性的、客观的再现相认同，为自身求得一种普遍的、国际的合理性，并与依赖传统和习俗的那种"不太"进步的理解模式相对峙；
3. 它的目标是轻松地、自动地、机械地再现现实，以摄影为典范复制自身。

应该清楚的是，贡布里希形象论隐含的"自然"绝不是普遍的，而是一种特殊的历史构成，与四百年来西欧现代科学的兴起和资本主义经济的出现相关的一种意识形态。这是在霍布斯和达

尔文著作中发现的自然，作为人类为生存而进化和竞争的对手的自然，作为侵犯和占领对象的自然。因此，在这种自然中，人通常被想象为（男性）狩猎者、捕食者或武士，而不是农夫或游牧民。贡布里希的形象的捕食者性格，最清楚地表现在对设套、幻觉和捕捉过程的参与。这个形象的自然性以诱捕为典型，从宙克西斯传奇中的葡萄到鱼—蝇的比喻，这个完美的幻觉都是一个不是符号的人造符号，一个只是"同等"而非"相似"的形象。抑或这个形象是对策略的捕食的感知本身的比喻，（在视角或"现实主义"图像中）是我们用来"审视这个世界，寻找我们必须寻找或躲避的物体"的"程序"的图像投射（*LC*, 20）。最后，它比喻没有劳动的生产，对现实的无限制消费，对瞬间的、未加中介的挪用的幻想。

总而言之，形象作为"自然符号"的观念是西方文化的物恋或偶像。作为偶像，它一定被建构成它所意指的真实存在的体现；它必须通过与其他部落的虚假偶像形成对照而证实自身的效应，这些虚假偶像包括：图腾、物崇拜、异端的仪式用品、原始文化、非西方艺术的"风格化的"或"习俗的"模式。最富创意的是，西方对自然符号的崇拜在一种仪式化的偶像破坏之下掩盖了自身的本质，声称我们的形象与"他们的"不同，是由怀疑主义和自我矫正的批评原则构成的，一种祛魅的理性主义，它并不崇拜自身投射的偶像，而改正、证实它们，用"我们看到的事实""事物的表象"或"事物的本来面目"经验地检验它们。

毫无疑问，把西方对"自然现象"的态度描写为偶像崇拜似乎有些怪异，因为这些对象似乎不是任何特殊崇敬、崇拜或礼拜

的中心。相反，它们似乎明显是无足轻重的、陈腐平庸的，是我们在花哨的杂志广告、广告画、相簿、明信片、报纸和色情杂志上发现的那种东西。我们认为，偶像崇拜的正当脚本是一群裸体野人，在一块怪石面前叩首顿足。但假定我们开始怀疑这个脚本是我们自己的种族志投射，为了巩固一个信念而设计的幻想，这个信念就是我们的形象没有任何迷信、幻想和强制性行为的色彩，那又如何呢？假定我们开始认为我们对形象采取的普通的、理性的行为有点奇怪，充满了古怪的礼仪般的偏见和意识形态内容呢？我不认为（当然也不推荐）这种注意力的转变会使我们烧掉全部的相册和《花花公子》的过刊。但也可能使我们有资格批评地看待形象，从文化和历史关系的角度看待形象，不仅仅将其看作自然的组成部分，也看作我们自身的组成部分。

这也可能使我们回到柏拉图的《克拉底鲁篇》中人造符号与自然符号之间区别的传奇基础上来，让我们追问这个区别在那里派上了什么用场。我在前面提到贡布里希假定"这次对话的参与者想当然地以为词、图画、视觉形象无论包含什么，都是自然符号。它们是可识别的，因为它们或多或少'相似于'它们所描画的物或生物"(*LC*, II)。就表面看来，这个假设非常合乎情理。苏格拉底在大部分对话里都在颠覆赫莫根尼的主张，即名称除了"习俗和协议"没有别的基础。[11] 苏格拉底提出了相反的观点，"名称本质上属于物"(390e; p.31)，名称运用形象的类比："一个名字

[11] 赫莫根尼说，"任何名称本质上都不属于特殊的物，只是在习惯和风俗上人们使用它，确定了某种用法"(*Cratylus*, 384d; 10—11)。

是一种摹仿,就像一幅画一样。"(*Cratylus*,431a;159)贡布里希的确非常正确,他认为这个阶段的争论取决于形象即自然符号这个一致见解。而涉及的问题是名称是否与形象相似;形象自身的本质并没有受到直接检验,而是被作为比较的基础。现在,人们常常注意到,苏格拉底关于词与其所命名的东西之间,具有自然的摹仿关系这一观点也许并不是认真的。他虚构了异想天开的词源学来表明名与物之间的"自然"关系,而一旦他说服了克拉底鲁,让他相信了名称的图像理论,他就即刻开始将其拆解开来。而人们没有注意到的是,苏格拉底也开始质疑图像的图像理论。苏格拉底指出,"形象如果是形象的话,也绝不意味着它复制所摹仿的事物的全部属性"(432b;163)。如果它确实"复制了全部属性",我们就有了一个"复制品",而不是形象。因此,形象必然是不完善的,通过相似性和不相似性再现事物。但如果这是事实,苏格拉底问道,那么,形象不就和名称一样也是不完善的了吗?"因为相似和不相似的字母,就习俗和约定的影响来说,不都是用来生产指示的吗?而即便习俗完全区别于约定,我们会因此有义务说,习俗不是相似性,而是指示的原理,因为习俗似乎是通过相似和不相似来指示的。"(435a—b;173)

苏格拉底认为,词和形象一样,与它们所命名的东西具有一种自然的相似关系,而所命名的东西最终抨击自身,不仅破坏了语言的图像理论,而且破坏了图画的图像理论。他结论说:

> 那么,我的朋友,我们必须在形象和名称中寻找别的准确原则……不能坚持认为它们[词]不再是形象了,

> 如果缺少什么或需要附加什么的话，难道你没有看到这一点吗？难道你没有认识到形象远没有拥有它们所摹仿的原物的相同属性吗？（432c—d；165）

苏格拉底想让我们做的是拒绝我们视为珍宝的一个观念，即真理就是准确地用形象反映或再现的问题。所有符号，无论是词还是形象，都通过习俗和约定运作，而所有形象都是不完善的，都包含着偏差。认为我们能够通过了解正确的名称、符号或再现就能知道事物的真理，这是谬误。

而另一个谬误是认为我们可以在不需要名称、形象或再现的情况下认识事物。当柏拉图在《国家篇》卷7中，开始他著名的对"纯粹"形象和表象的虚幻认识的抨击时，我们不能忽视这样一个事实，即他是用一个形象来进行这种抨击的，那就是洞穴的寓言。柏拉图的寓言可在两种意义上说是一个形象：（1）它要求读者必须在精神中构建一个细腻场景或图画；（2）这个场景必须被阐释为一系列相似性或类比，把洞穴的场景比作人类境况。苏格拉底把人生建构为洞穴里的生活，在洞穴里，我们只能看到形象的影子而没有别的，当他结束构建这幅图画时，格劳孔的评论是，"你说的真是一个奇怪的形象。"[12] 换言之，柏拉图没有直接提出偶像破坏，即禁止形象而提倡对"真实事物"进行直接的、未加中介的

[12] *The Republic* 514b, trans. Paul Shorey（Cambridge：Harvard University Press，1935）；121. 我的这种阐释得自与约珥·施奈德的多次谈话。

理解。[13] 实际上，洞穴寓言意味着未加中介的感知的目的是回归影子的世界，再次回归由形象构成的洞穴：

> 因此，每个人都必须轮流下去与其他人生活在一起，习惯于观察那里的模糊事物。一旦习惯了，你就会比原来住在那里的人更善于无限地观察事物，你就会知道每个"影像"都表示什么，与其相似的原型是什么，因为你已经看到过了实际的美、正义和善。（520c；143）

当然，对美和善的理解在形象中仅仅是一种可能——苏格拉底称之为"刺激"，刺激人们进行反思的一幅不完善的图画或相似性。[14] 声称拥有对理想的直接认识，声称拥有对自然的完美描画，就等于有偶像崇拜之嫌，就等于把形象当成了它所再现的东西。但是，由于形象是我们所拥有的一切，我们就必须学会辩证地使用它们，承认并识别出它们的不完善之处，把它们作为对话或谈

[13] 柏拉图在给狄翁的信中清楚地谈到了中介的必要性："对每一个存在的物都有三类物体，知识必须经过这三类物体得来：知识本身是第四类，而我们必须加上一个第五类的实在，那就是知识的实际对象，即真正的现实。因此，我们首先有名称，第二，描写，第三，形象，第四，关于对象的认识。"（Letter VII, trans. L. A. Post, in *The Collected Dialogues of Plato*, ed. Edith Hamilton and Huntington Cairns [New York：Bollingen Foundation, 1961], 1589）

[14] 在寓言的后部分，苏格拉底区别了"我们感知的报告"，它"不刺激思想……因为感官对这些报告的判断似乎是充分的，而另一些则总是需要理性的反思，因为感官没有生产出任何值得信的东西"（523b；153）。当然，苏格拉底喜欢"矛盾感知"的经验（和感知者）（523c；155），他称此为"刺激者"。也许洞穴寓言本身就是"刺激"的一个例子。

话的起点。对柏拉图来说，对"自然"的了解，超越一切表象或形象之外的深刻真理，不能通过放弃尘世的习俗和约定而得到，也不能通过逃避习俗的某种特殊的"自然"符号，而必须借助在习俗的世界上把我们径直带到极限的某种对话。

4

空间与时间：莱辛的《拉奥孔》与文类的政治

> 时间和空间是真正的存在
> 时间是男人，空间是女人
>
> ——威廉·布莱克，《最后的审判》

我认为，说文学是时间的艺术、绘画是空间的艺术，这从本能上说是再明显不过的一种主张了。当莱辛试图依据"第一原理"来区别艺术的文类时，他并没有诉诸"自然"和"任意"符号之间悠久的区别，也没有诉诸"眼"与"耳"之间普通的"感官"区别。相反，莱辛论证道：

> 如果绘画真的使用了完全不同于诗歌的符号或摹仿手段——一个用空间形式和色彩，另一个在时间中发出声音——而如果符号必须毫无疑问地与所指的物处于方便的关系之中，那么，并列排在一起的符号就只能再现并肩存在的物体，或局部并肩存在的物体，而连续的符

号只能表达在时间中相互接续的物体,或局部相互接续的物体。[1]

莱辛并不是做出这种区别的第一人,这甚至在被莱辛抨击为忽略这种区别的诗画论的倡导者中也是常见的,这个事实只能增进我们的这样一种感觉,即这是启蒙运动留给我们的"自明真理"之一。[2] 莱辛的创新性在于他对空间—时间问题的系统解答,把艺术的一半界限缩小为这一根本差别。如果牛顿把物质的客观的宇宙、康德把形而上的主观的宇宙缩小为空间和时间范畴,那么,莱辛就为符号与艺术媒介的中间世界做了相同的简约。

虽然《拉奥孔》自1766年首次面世以来一直是人们争论的焦点,但批评家对他就空间和时间艺术所做的基本区别几乎没有争议。甚至基于约瑟夫·弗兰克关于"空间形式"是现代主义文学的核心特征这一论断的批评产业也没有质疑这一区别的规范性。如最近与这一主题有关的一部选集所定义的,"最简单的空间形式指

[1] *Laocoon: An Essay upon the Limits of Poetry and Painting*(1766), trans. Ellen Frothingham(1873; rpt., New York: Farrar, Straus, and Giroux, 1969), 91. 如不另外标识,《拉奥孔》的英文翻译均引自这个版本,以下标为 *L*。德文原文出自莱辛的 *Werke*, 6 vols.(Munich: Carl Hanser Verlag, 1974), ed. Herbert G. Gopfert. 以下引语均用括弧标识出处,先是 Frothingham 的页码,然后是 Gopfert 的页码。

[2] E. H. 贡布里希指出,约瑟夫·斯宾塞和孔德·德·卡鲁斯都是莱辛抨击的对象,莱辛认为他们忽略了艺术中空间与时间的差别,但此二人恰好非常看重这个人皆熟悉的区别。见 "Lessing", in *Proceedings of the British Academy for 1957*(London: Oxford University Press, 1958), 139. 关于莱辛空间—时间区别的影响论的无数先例,见 Nikolas Schweizer, *The Ut Pictura Poesis Controversy in 18th Century England and Germany*(Bern: Herbert Lang Verlag, 1972)。

的是小说家用以颠覆叙述中固有的年代顺序的技巧"——这个定义意味着"空间"不过是"非时间",因而证实了莱辛的主张,即年代顺序"固存"于文学艺术之中。[3] 在这个意义上,"空间形式"可能不具有理论的力度;它只能是弗兰克·科莫德所称的用来形容某种中止的时间的"弱比喻",而似乎没有任何有说服力的理由认为这是"空间"现象。[4] 对文学空间观念的最好评论就是认为它具有一种有限的启发价值,是一个模糊的隐喻,比喻一般被认为是边缘的、反常的或例外的东西,它在现代主义论战中作为一个口号具有短暂而且相当无名的存在。这个必然得出的观念——绘画中的"时间形式"——的机会也同样羞怯。甚至提倡诗与画之间转移的伦瑟拉尔·李也在他的经典研究《诗画论》中承认,"没有人会否认他[莱辛]的论点的普遍正确性,即最伟大的绘画,如最伟大的诗歌一样,遵守其媒介的局限性;对绘画这样的空间艺术来说,尝试像诗歌这样的时间艺术的渐进效果是危险的"[5]。

在现代,文学的空间化的"危险"被认为特别具有政治性。弗兰克·科莫德和菲利普·拉夫认为现代主义空间美学与法西斯主义的兴起相关,罗伯特·韦曼对这一主张做了最准确的描述:"时间维度的丧失意味着具体叙事效果的毁坏,也就是说,时间程序再现的毁坏",因此,出现了对"自我改良的现实的意识形态否

[3] *Spatial Form in Narrative*, ed. Jeffrey Smitten and Ann Daghistany (Ithaca, N.Y.: Cornell University Press, 1981), 13.

[4] Kermode, "A Reply to Joseph Frank", *Critical Inquiry* 4:3 (Spring, 1978), 582.

[5] *Ut Pictura Poesis: The Humanistic Theory of Painting* (1940; rpt., New York: W. W. Norton, 1967), 21.

定,对我们这个世界的历史性的否定"[6]。因此,对许多现代批评家来说,文学空间意味着否定历史,遁入对神秘形象的非理性崇拜。另一方面,处理文学空间的典型的"安全"方法就是否认这个观念具有任何政治后果。约瑟夫·弗兰克认为空间形式这个观念是一个"中立的批评虚构",像科莫德这样的批评家都"以经典的精神分析风格……把他们自己的敌意投射在别人身上,把他们变成替罪羊"[7]。在这些攻击和反击中,有一件事把文学空间问题的论战者们团结在一起了,那就是尊重莱辛的《拉奥孔》确定的原则。攻击文类混乱的人生发出文学空间的观念,常常提到莱辛的权威性,而空间形式的倡导者们则把他的范畴用作基本的分析工具,以此表示对他的敬仰。

当一个文本在对立传统的经典中占据了核心位置,一方面被W. K. 韦姆塞特和欧文·白璧德等基督教人文主义者用作神谕,另一方面又为克利门·格林伯格等托洛茨基分子所利用时,就似乎值得重新提出文本就其假定定义的基本问题都说或说过些什么的问题。[8]在下文中,我建议重新讨论莱辛的《拉奥孔》,并提出两

[6] 这段话引自 Joseph Frank, *Spatial Form in Narrative*, 214, 见 Weimann's "*New Criticism*" *und die Burgerliche Literaturwissenschaft*(Halle: M. Niemeyer, 1962)。又见 Kermode, "A Reply to Joseph Frank", 579—588, and Rahv, "The Myth and the Powerhouse", in Rahv's *Literature and the Sixth Sense*(Boston: Houghton Mifflin, 1969), 202—215。

[7] Frank, *Spatial Form in Narrative*, 221.

[8] W. K. Wimsatt, "Laokoon: An Oracle Reconsulted"(1970), rpt. in *Day of the Leopards*(New Haven: Yale University Press. 1976), 40—46; Babbitt, *The New Laokoon*(Boston: Houghton Milfflin, 1910); Greenberg, "Toward a Newer Laocoon", *Partisan Review* 7(July-August, 1940), 296—310.

类问题，一类是批评问题，另一类是历史问题：首先，莱辛把时间艺术和空间艺术之间的基本区别用作分析工具是否充分？其次，是什么历史状况促使莱辛做出这些区别的？我并不期待任何争论的派别都接受对这两类问题的回答，因为（与弗兰克等人相反）我将论证"空间"和"时间"艺术这一整个观念是误解，因为它被用来维持艺术的或艺术内部的一种本质的区别。（与科莫德、韦曼和拉夫相反）我将论证艺术家要打破时间艺术和空间艺术之间界限的倾向不是一种边缘的或例外的实践，而是艺术理论和实践中的一种根本冲动，并不局限于任何特定文类或时期的冲动。实际上，这股冲动如此重要，甚至见于康德和莱辛等确立了否定这股冲动的传统的理论家的著述中。最后，我将提出看待艺术中空间—时间问题的一个新方法，即相互对立的术语在一场辩证斗争中扮演不同的意识形态角色，表示不同历史时刻的不同关系。这一立场可以说是一种少具竞争性的形式，发现了空间形式争论的双方都有达成一致见解的地方。也就是说，我同意弗兰克及其追随者的下列看法，即文学空间是一个值得研究的真实现象，但我认为他们的理论描述太具实验性；同时，文学空间应该看作一种鲜明的时尚（而不是非时间性），可用于所有文本，无论文学的还是其他别的文本。另一方面，我同意科莫德、拉夫和韦曼下面的观点，即空间和时间范畴从来就不是清白的，它们始终携带着意识形态的分量，而这最突出地表现在这个问题的源出文本，莱辛的《拉奥孔》。

　　说文学是一种时间艺术，绘画是一种空间艺术，这究竟是什么意思呢？文学批评家通常步莱辛的后尘，把这个表达分解为文

学作品的接受、媒介和内容。阅读发生在时间中；被阅读的符号是在时间序列中发出或记写的；而再现或叙述的事件则发生在空间中。因此有一种同源性，或莱辛所说的媒介、信息和解码的精神程序之间的一种"方便的关系"（bequemes Verhältnis）[9]。在视觉艺术叙述中也有一种类似的同源性：媒介包括空间中展示的各种形式；这些形式再现其在空间中的身体和关系；而对媒介和信息的知觉是瞬间的，不摄入可见的时间。

文学批评家和艺术史学家常常发现一些例外或对这些规则的违背，但这些例外和违背通常被视为次要的、补充的或幻觉的"偶发事件"，与媒介的本质所要求的时间或空间模式的本质重要性相对立。因此，虽然大多数文学批评家都承认探讨诸如图说这种题材的诗歌（济慈的《古希腊瓮颂》是一个仪式的例子）中的文学空间是有意义的，这一认可通常伴随着复杂的否定策略，把这种空间视为幻觉的、次要的或"纯粹比喻的"。如文迪·斯坦纳在她最近关于现代文学中艺术间性的比较研究中所说，图说诗（ekphrastic poetry）"表达艺术征服时间而不是自己去征服时间的观点。它们失败的地方恰好是视觉艺术似乎成功的地方；它们从这个主题中获得的是它们所唯一渴望获得的一个例子……其结果缺乏与绘画的艺术特征相偶合的空间延伸和审美体验。因此，文学主题的静止时刻就是引入失败，或纯粹的比喻性成功"[10]。莱辛

[9]　在这个意义上，文学和视觉艺术都使用摹仿的、图像的和莱辛所说的"自然的"符号。见 David Wellbery, *Lessing's Laocoon: Semiotics and the Age of Reason* (Cambridge: Cambridge University Press, 1984), 7.

[10]　*The Colors of Rhetoric* (Chicago: University of Chicago Press, 1982), 42.

会完全赞同这一论述。这与他认为不可能把诗歌变成空间艺术的观点以及作为这一观点之基础的原则产生了共鸣：这个原则就是斯坦纳的"审美体验与艺术品的偶合"，而这不过是莱辛在《拉奥孔》中提出的媒介、内容和解码过程之间的"方便关系"的心理学表达。

人们还提出类似的否定策略来抵制关于文学的空间形式的主张。当有人提出文学作品由于是书面的，因此是空间的表达时，这个特征就被当作次要的、非本质的因素而被打发掉了，作品的真实本质见于其口语形式之中，或见于超越任何物质文本或口头表演的某一理想表达之中。[11]对于文学空间性的比较细腻和间接的主张——提供语义或结构总体性的形式、建筑设计、形象和符号，以及促进口头表演的空间记忆系统——都被以各种各样的方式打发掉了：它们"不过是隐喻"空间，因此"不是真实的"；它们是对表演、阅读或阐释的纯粹增补，而不是存在于时间之中的"作品自身"的组成部分；或者说，它们以阻止可读性自由的方式把作品"总体化"了。[12]

也有一个否认视觉艺术中空间性的类似传统。比如，提出必须在某一时间的间隙细察绘画，或必须通过环绕雕塑的运动来审

[11] 对文学文本的空间、物质或视觉"化身"的这种抵制的一个最好例子是罗曼·英加登的主张：文学作品不是一个实体，而是"纯粹的内在对象"。*The Literary Work of Art*, trans. G. G. Grabowicz (Evanston, Ill.: Northwestern University Press, 1973), 122—123.

[12] 关于厄尔·米纳和斯坦利·费什对文学空间观念的驳斥，见我的论文："Spatial Form in Literature", in *The Language of Images*, ed. W. J. T. Mitchell (Chicago: University of Chicago Press, 1980), 279 and 285.

视雕塑，或不能"同时"观看整栋建筑等主张，都遭遇了反证，这种反证认为这些时间程序不受对象本身的决定或限制。我们能以我们（或多或少）希望的任何秩序进行这些细察，而且，我们知道，在整个过程中，我们都是在时间中运动的人，而"对象本身"仍然在一个固定不变的空间构架中保持稳定和静止状态。比如，当提出有些画再现时间性事件、取自叙事的场景，甚或暗示运动的序列形象等观点时，你指望人们会给出下列回答：（1）叙述性绘画中隐含的时间性不是由符号直接表达的，而是必须从单个空间化的景观中推测出来；（2）这种时间推测以及暗示这些推测的线索，都不是绘画的基本任务，绘画的基本任务是以感性的、瞬间的直观性呈现形式，而不是争取话语或叙事的地位。绘画中的时间性必须推测这个事实，这意味着它不能像空间对象那样由媒介将其直接再现出来。

所有这些策略都是要说明，艺术中时间—空间区别这个规则是个明显例外，这在莱辛的《拉奥孔》中均有所预示。实际上，莱辛提出"第一原则"的那章也预示了对这些原则的最明目张胆的违背。在宣布"身体……是绘画的独特对象"、而"行动……是诗歌的独特对象"后，莱辛即刻做出了策略性让步：

> 然而，所有身体都不只存在于空间中，而且存在于时间中。它们在其连续时间的任何一个时刻继续，可能呈现不同的表象，处于不同的关系之中。这些瞬间的表象和组合中的每一个表象都是某一先例的结果，都可能成为下一例的原因，因此是某一当下行为的核心。所

> 以绘画也能摹仿行为，但只能通过形式暗示行为。(L 91—92/103)

空间艺术成为时间艺术，但只是间接地通过暗示、通过身体或形式（*aber nur andeutungsweise durch Körper*）。另一方面，以一种对称的类似方式，

> 行为不可能独立存在，必须一直有行为者的参与。仅就这些行为者是身体，并被视为身体而言，诗歌也描写身体，但只间接地通过行为描写（*schildert die Poesis auch Körper, aber nur andeutungsweise durch Handlungen*）。(*L* 92/103)

时间艺术与空间艺术之间的区别证明，只在再现的第一个层面上运作，符号与所指之间的直接层面或"方便关系"（*bequemes Verhältnis*）。在第二个即推测的层面上，再现"间接地"出现（*andeutungsweise*），画与诗的所指自行成为能指，而时间艺术与空间艺术之间的界限消解了。画通过身体间接地表现时间行为；诗通过行为间接地再现身体形式。因此，莱辛的整个区别悬挂在主要和次要再现、直接和间接表现之间差异的一条纤细的线上。

但是，现在我们必须自问，"直接"表现或再现意味着什么，是一个并不"间接"作用的符号吗？这当然不是指，身体或行为只是以画或诗的形式呈现在我们面前；那将否定任何发生的再现。画再现的身体在任何直接的意义上都不是直接呈现的；它们是间

接地通过形状和色彩呈现的——既是说,通过一些符号呈现的。因此,"直接"与"间接"之间的区别不是种类的差异,而是程度的差异。画通过图像符号间接地表现身体,但不如再现行为那样间接。身体的再现对绘画来说更容易或"方便"。行为的再现不是不可能,只是比较困难或不便。当莱辛转开话题讨论诗的身体再现时,关于难度的讨论就越来越清晰了:

> 眼睛一瞥摄入的那些细节,他[诗人]一个接一个地慢慢罗列起来,而当他把我们带到最后一个细节时,我们已经忘记了第一个。然而,我们将从这些细节中勾勒出一幅图画。当我们看一个物体的时候,其不同部分总是呈现在我们眼前。眼睛可以一遍又一遍地审视它。而耳朵却失去它所听到的细节,除非记忆保存着它们。而如果要这样保存这些细节,那要付出多大的痛苦和努力 [welche Mühe, welche Anstrengung] 才能回忆起这些印象的正常顺序,即便是以必要的适当的速度获得一种可容忍的总体观念。(L 102—3/110—11)

绘画和诗歌中空间和时间的适当性,归根结底是符号经济的问题,是廉价容易的劳动与代价昂贵的"痛苦和努力"之间的差异。但是,如果这仅仅是为把诗歌和绘画放在其适当领域之中而付出努力的程度问题,那么,显然,这种区别不可能是任何严格的种类区别的基础。相反,经济的论证可以非常容易地转而攻击莱辛的立场,声称一件艺术品的价值与其"付出"的技艺、劳动和克服的困难是成正

比的。莱辛讽刺法国剧作家夏托布伦在改编《菲洛克忒忒斯》时加入了一个王子,于是把索福克勒斯对阳刚之气的崇高描写变成了"亮眼睛的戏剧",这时他也许是在防范这个论点。莱辛极尽嘲讽地说,评论者提出可以称这个改编为"被克服的困难"(L 26/35)。

那么,把作为诗画之间一般区别之基础的时空差异废除之后将发生什么呢?[13] 首先,并不接踵发生的一件事是文本与形象之间差异的废除。我这里所说的一切都不应视为混淆两种艺术之间界限的主张,而只是说空间和时间观念未能为二者间的区别提供一个逻辑基础。质疑时空区别的一个最直接肯定的后果就是:恢复艺术家所实践和批评家所观察的许多事物的光彩。使文学空间化、使绘画时间化的所有受到怀疑的策略,乍看起来都具有比较实质性的内容。我们知道伦瑟拉尔·李曾发表意见说,"像绘画这样的空间艺术,尝试向诗歌这种时间艺术的渐进,效果是危险的",我们认为这是一种有些冒险的挑战,而不是阻止其发生。我们读到文迪·斯坦纳把图说的主题称作"承认失败,或纯粹比喻性的成功"时,我们会自问诗歌还能渴望哪些其他种类的成功呢?

废除时空样式的观念的另一个实际结果就是:可以不再进行有关艺术的许多讨论了,而这几乎没有或根本没有任何意义。我们的首要前提是,艺术品,与人类经验中所有其他物体一样,都是时空结构,而有趣的问题就是理解特殊的时空构造,而不是给它贴上时间或空间的标签。一首诗既不是直义的时间形式,也不是比喻意义上的空间形式,而是一个时空构造。"空间"和"时间"

[13]　综合性讨论见 Mitchell, "Spatial Form in Literature", 271—299。

这两个术语只有在相互抽象为独立的、用来界定物体属性的对立本质时，才是比喻性的或不适当的。严格说来，这两个术语的用法是一种隐蔽的提喻，把整体减缩为部分。

然而，揭示时空样式之比喻基础的最重要结果，并不在于给予我们一种新的阅读方式。我认为，在不关心这些"第一原则"的情况下，对艺术的实际阐释也同样可以进行。这些原则确实影响实践的地方，乃是价值判断、可接受的艺术经典，以及具有意识形态意义的关于风格、运动和文类的表述的形成。由于这些规范性原则一般都作为自然的、必要的或直接讨论艺术的方式推而广之，所以，揭示其比喻的基础，能有助于我们重构弗雷德里克·詹姆逊所说的，使这些原则得以运行、决定其形式的"政治无意识"。[14]

在这方面，莱辛选择时空作为区别艺术的第一原则，这是极其明智的，因为其结果似乎把他的论点从欲望的王国转移出来，直接建基于天赋必然之中。（人们坚持认为这些范畴是"中立的批评虚构"，这证明了他的这一选择的有效性。）莱辛把他这一区别的比喻基础，隐藏在自然以及控制身体、精神和符号宇宙的"必然局限性"（notwendigen Schranken）的伪装之下。但关于必然性的论证悄悄滑进了关于欲望的论证：绘画不应该是时间的，因为时间并不是绘画的本性。当然，关于欲望的论证必须轻描淡写，因为只有当关于必然性的论证明显失败之后这个论证才有意义。如果这些样式不能够混合的话，没有必要说明它们不应该混合起

[14] Jameson, *The Political Unconscious* (Ithaca, N.Y.: Cornell University Press, 1981).

来。然而，莱辛不断混淆这两种论证的界限，以防止这两种艺术的混淆：

> 诗歌有对描写的爱好，绘画有对寓言的幻想，一个产生于使画成为说话的图画，而不真正懂得能够和应该画什么，而使另一个成为哑言的诗的欲望，却不考虑绘画能在多大程度上表达普遍观点，而不放弃其正当领域，不堕入某种任意的写作方法。(*L* x/11)

莱辛想要说诗歌是"能够和应该画"（*was sie malen könne und solle*）的，应该是相同的东西——时间中的行为。不幸的是，它所能做到的，在莱辛所批评的当代文化场景中简直太明显了：它能堕入"对描写的爱好"（*Schiderungssucht*）中，使自己成为一幅"说话的画"（*redenden Gemälde*）。同样，绘画也能放弃其寓言的正当领域，而成为写作（*Schriftart*）。

因此，关于欲望的论证达到了揭露关于必然性的论证意识形态性的有益效果。绘画抵制时间、文学抵制空间的案例现在必须建立，不是因为这些是虚幻的或不可能的，而是因为它们太可能了。"文类的法则"看似是由自然规定的，结果证明是人为的、人造的法规。我们已经注意到，莱辛曾经不经心地暗示说，这些法则至少部分是经济的，是与"方便"劳动相关的、付出不适宜的艰辛和高成本的劳动的文类规矩。我们现在还必须加上一句，这些规矩是政治经济的问题，与公民社会的观念直接相关，同时也超越公民社会而与稳定的国际关系相关。《拉奥孔》的副标题

一般译作"论绘画和诗歌的局限性",但译作"局限性"的那个词(*Grenzen*)的更准确的译法应是"界限"(borders),如莱辛对该词的最令人难忘的用法:

> 画与诗应该是两个正义和友好的邻居,它们两个都不允许擅自闯入对方的领域,但在边界上都相互容忍,能够和平处理双方都可能在情急之下对对方权利的侵犯。(*L* 110/116)

莱辛描写的空间艺术与时间艺术之间的隐喻界限,与他在《拉奥孔》中勾画的欧洲文化地图具有直接的类比关系。如 E. H. 贡布里希最先注意到的,这个论点在结构上是"欧洲队的一次锦标赛。第一轮是迎战德国人温克尔曼;第二轮迎战英国人斯宾塞;第三轮迎战法国人孔德·德·卡鲁斯"[15]。由于莱辛批评这三位民族代表没有看到艺术的界限,所以可以把他的立场看作是开明的国际主义者的立场,正对一场不公平的竞争进行调节。但比较仔细的观察能够揭示出莱辛不公平的立场:是法国人"虚伪的高雅"、他们所"克服的困难",以及死板的新古典主义,所有这些模糊了界线,使诗歌与古典绘画和雕塑冷峻的美及统一达成了一致。温克尔曼认为拉奥孔没有发出呼喊,因为他对情感的斯多葛式压抑(而不是像莱辛所说的是"出于媒介的需要"而抑制情感)似乎是危险的,因为他看上去仿佛一个受法国思想污染的德国大

[15] Gombrich, "Lessing", 139.

学者。对比之下，英国人是反法分子的同盟。莱辛以亚当·斯密为例，说"一个英国人，因此一个普通人，还没有受到法国虚伪的高雅的污染"（L 26/35），并以弥尔顿和莎士比亚为例（借自伯克的《探讨》）来反对法国的绘画主义诗学。贡布里希建议说："我们在此观看不同传统的融合：典型、艺术间的竞争，与崇高和美的古典区别交织在一起，这些范畴反过来又从政治和民族传统、自由和暴政、英国和法国等视角加以审视。莎士比亚的诗是自由的、崇高的，而高乃依是冷峻的，即便是美的雕塑。"[16]

当然，莱辛不反对美的雕塑，只要它保持雕塑的位置，不努力成为诗歌的模式。另一方面，它也可能是一个相当有用的模式，因为莱辛想要把严格的局限强加于各种视觉和造型艺术。如我们看到的，这些局限是作为法则呈现的，使视觉艺术家摆脱异己兴趣，尤其是宗教兴趣：

> 在未被埋葬的古董中，我们应该加以甄别，只称那些出自纯粹艺术家之手的作品为艺术品。……其余的，凡是表现出宗教倾向的，都不值得称为艺术品。在这些作品中，艺术不是纯粹的艺术，而只是宗教的工具，把象征性再现强加于艺术，更关注意义而非美。（L 63/74）

宗教束缚了绘画，使绘画脱离了再现空间中美的身体的正当使命，而屈从于一种外来的关怀，即通过"象征性再现"表达"意义"，

[16] Gombrich, "Lessing", 142.

这是话语或叙事等时间形式的正当使命。莱辛与英国人结盟反对法国人，而这既出于政治的又出于宗教的原因——反对罗马天主教偶像崇拜而与新教结成"神圣的联盟"。在这方面，我们毫不惊奇地发现莱辛赞同"虔诚的偶像破坏者"（*frommen Zerstörer*），因为他们捣毁了具有象征属性（如酒神的角）的古代艺术品，只宽恕了"从未作为崇拜物而被亵渎"（*welches durch keine Anbetung verunreiniget war*）的那些艺术品（*L* 63/74）。"宗教绘画"对莱辛来说是一个矛盾；那是对艺术家政治自由的颠覆，是对绘画媒介的自然法则的破坏，把视觉艺术局限于身体的、空间的美，而把精神意义留给了诗歌等时间性媒介。

因此，莱辛规定文类法则的目的，显然不是要把空间艺术和时间艺术分离开来，而是要使二者平等，要把它们在他所说的天赋的不平等中隔离开来。诗歌有"比较广泛的领域"，这是由于"我们想象的无限范围及其形象的不可触知性。"一种艺术对另一种艺术的"侵犯"总是由绘画来完成的；绘画试图冲破其正常领域，成为"一种任意的写作方式"，或更加阴险，试图引诱诗歌进入图像美学的狭隘领域。莱辛说，"诗歌具有比较广泛的领域。美就在它所及的、绘画永远达不到的范围之内"，因此，"诗人比雕塑家或画家有更广泛的领域"。这里论证的对界限的相互尊重明显证明是一种帝国主义的设计，即用一种更主导的、更扩张的艺术来吸收其他艺术：

> 如果较小的不能包含较大的，那就势必被包含在较大的之中。换言之，如果描述性诗人并非不能使每一个

特征都在画布或大理石上产生同样好的效果,那么,艺术家的每一个特征也能在诗人的作品中产生相同的结果吗?毫无疑问,因为艺术品给予我们快感的并不是使眼睛产生快感,而是通过眼睛的想象力。(*L* 43/52)

如果莱辛按照这一推理线索得出其逻辑结论,那绘画就根本没有存在的必要了。所以他没有得出那个结论,而与自身相矛盾。绘画被赋予了各种优势:它"从生动的感知印象中创造美的画面",而诗歌则依靠"任意符号的无力且不确定的再现"(*L* 73/86);绘画具有"那种幻觉的能力,这是表现可见物体时艺术具有的高于诗歌的能力"(*L* 120/124);有时,当"诗歌结巴,雄辩变得麻木"的时候,绘画就"成了阐释者"(*L* 135/138)。在逻辑上,在理性上,我们可以没有绘画;诗歌包含了绘画的全部效果,此外,正如对康德而言,空间范畴是我们认识外部对象的基础,而时间范畴是认识所有内部和外部对象的基础。[17] 理论上,如果没有空间,就没有绘画。而没有身体,我们也应该能够在一个纯粹时间意识的王国里生存下去。

然而,莱辛承认我们不能那样生存:直观性、生动性、在场、幻觉和某种阐释性赋予形象一种奇怪的力量,一种蔑视自然法则、

[17] "时间是一切现象的先验的形式条件。空间,作为所有外在直觉的纯粹形式,迄今是有限的;它只是外部现象的先验条件。但是,由于一切再现,无论是否以外部事物为对象,本身都作为精神的决定,因而属于我们的内在状态;又由于这个内在状态处于内在直觉的形式条件之下,所以属于时间,时间是一切现象的先验条件"(*Critique of Pure Reason* II, 6. A34; trans. Norman Kemp Smith [New York: St. Martin's Press, 1929], 77)。

可能篡夺诗歌领域的力量。所以，必须像古代人那样用"公民法的控制"来阻止绘画。[18]一如以往，莱辛介绍这个法则时就仿佛它能够应用于所有艺术，不能应用的只有科学，因为追求真理（与追求快感不同）不应该被立法。但当他讲到具体例子时，法则就只应用于绘画了——希腊人"抵制漫画的法律"和"底比斯人要求艺术家的复制比原作更美的法律"（L 9/18）。绘画似乎比诗歌需要更加严格的规定："尤其是造型艺术，除了对民族性格施加不可避免的影响外，它们还有产生一种效果的力量，要求法律的认真参与。"（L 10/19）在解释这"一种效果"时，莱辛加入了一段著名的离题的话。莱辛说，在希腊人看来，"依照漂亮的男人铸造的漂亮雕像反映了它们的创造者，而国家则为这些漂亮的男人而感激漂亮的雕像"。另一方面，对我们现代人来说，"母亲多愁善感的想象似乎只能以怪物的形象表现出来"（L 11/19）。莱辛解释了从古代漂亮男性创造者、其创造和观者，到酿成怪物的现代母亲这一奇怪的跳跃，阐释了传奇中不断出现的一个梦：

> 从这个观点出发，我认为我在一些由于是寓言而被拒斥的古代故事中窥见了一条真理。阿里斯托曼尼、阿里斯托达玛、亚历山大大帝、西庇阿、奥古斯都和加莱

[18] L 10/19："当我们读到古代人的艺术服从于公民法，我们都大笑不止，但我们没有笑的权力。法则无疑应该奈何不了科学，因为科学的目标是真理。真理是灵魂的必需，而以任何方式限制这一本质需求的满足都是暴政。相反，艺术的对象是快感，而快感不是不可或缺的。允许享受哪种快感、达到何种程度，这都取决于法律的制定者。"

里乌斯的母亲，都在怀孕时梦见了蛇。蛇是神性的象征。酒神、墨丘利和赫拉克里斯俊美的画像和雕塑上几乎都有蛇。这些高尚的女人白天时目光一刻不离上帝，而那令人迷惑的梦向她们显示了蛇的形象。于是，我为这个梦证明，用她们的儿子的自豪，用毫不脸红的谄媚来解释。因为通奸的幻想总是以蛇的形式出现必定会有某种理由的。（L 11/19—20）

的确会有某种理由的。莱辛不需要弗洛伊德的物崇拜和阳物崇拜分析就能明白个中道理：梦是通过促成梦的形象解释的。而这个梦反过来又帮助我们看到视觉艺术所产生的那"要求法律的认真参与"的"一个效果"。那个效果恰恰是形象的非理性的、无意识的力量，激发"通奸幻想"，即那种不正当的、臭名远扬的媾和的能力——被比作女人与野兽交媾的人与神的结合。

但是，带有蛇象征的美丽雕像的形象，在莱辛看来，本身就是一种不正当的样式结合。它把正常的形象（再现美的身体的美的雕像）与一个不正当的、任意的、象征性比喻结合起来了。蛇并不再现蛇：它是神性的象征，不能用形象自然表现的一种"征象"。当然，在这个神性象征的表层之下，是一个亵渎神圣的、有伤风化的物恋。它吸引"高尚的女人"在白天"一刻不离"地对着偶像礼拜，到了晚上则进入与其"通奸的幻想"。难怪虔诚的偶像破坏者在这些雕像中看到了肮脏的东西，而他们只放过那些严格局限于美的自然遗传法则的雕像。不同艺术和不同样式的非法结合是每一种本土的、政治的和自然区别的非法结合的诱因，尤其是形

象的诱因,这是它们具有必须用法律加以控制的"一个效果"。

莱辛在这段卓越论述的结尾承认他"离题了,这只是为了证明,古代美中摹仿艺术的最高律法"。然而,在离题的过程中,莱辛揭示了他的文类法则,也即性别法则的最根本的意识形态基础。艺术的典雅归根结底与正常的性别角色相关。莱辛并未在《拉奥孔》的任何地方清楚地阐述这一点。只是在对比古代父系生产的雕塑与现代艺术的畸形的母性通奸时才不经意地联想到这一点,他才让这个差异比喻浮出表面。然而,我们一旦瞥见了文类与性别之间的这种联系,它就似乎自行出现在调节莱辛话语的所有对立项中表现出来,由下表可见这些对立项之一斑:

绘画	诗歌
空间	时间
自然符号	任意(人造)符号
狭隘的领域	无限的范围
摹仿	表现
身体	精神
外部	内部
沉默	雄辩
美	崇高
眼	耳
女性	男性

与女人一样,理想的绘画是沉默的,是为满足眼的快感而设计的美的造物,与男性诗歌艺术崇高的雄辩相对立。绘画局限于身体外部展示及装饰空间的狭小领域,而诗歌则自由地安排一个具有

无限潜能的行为和表现的领域,即时间、话语和历史的领域。

莱辛感到性别与文类的这些自然法则有可能遭到违背,这可见于他下面把类属术语与评价术语相对比的表格:

模糊的文类	清晰的文类
现代人	古代人
通奸	忠诚
怪物	美的身体
母亲	父亲
法国的"高雅"	英国和德国的"阳刚"

莱辛严厉抨击夏托布伦认为菲洛克忒忒斯的痛苦是由于失去一位美丽公主而不是由于失去了他的弓,在这个语境中,他的苛评显然是针对女性的法国式高雅,这种高雅把崇高的、男性的悲剧变成了"亮眼睛的戏剧"。

当然,文类与性别之间的关联并不是莱辛的发明。他的一个有力而非常清晰的先例是伯克论崇高和美的文章。毋庸置疑,该文一方面阐明了诗歌、崇高和男性阳刚之气之间的关系;另一方面又阐明了绘画、美和女性之间的关联。但莱辛从未提及伯克,尽管在《拉奥孔》中,他借用了伯克的许多观点和例子。[19] 他也没有提到自己的父亲,父亲曾经在威登堡用拉丁文写了一篇题为《论女人穿男装和男人穿女装的不得体》(*de non commutando sexus habitu*)的文章。[20] 相反,他把一切都基于他所承认的一条"枯燥

[19] 见 William Guild Howard, "Burke Among the Forerunners of Lessing", *PMLA* 22 (1907), 608—632。

[20] 感谢贡布里希为我提供了这一了不起的事实。

的结论链"上（diese trockene Schlusskette）(L 92/104)，即空间和时间的抽象范畴。他把自己与牛顿和康德同日而语，置身于一个超越意识形态和性征领域的超验空间里，在那里，文类的法则是由物质自然和人类精神的法则所决定的——他从此再也没有走出这个空间。

把莱辛从皇帝的宝座降到美学的牛顿的位置会产生什么后果呢？可以肯定的是，他的天才没有因此而被磨灭。相反，我建议的那种阅读正是我以为是莱辛所欢迎的，他警告我们《拉奥孔》的结构是"偶然的"，而"发展中的"章节顺序"是按照我阅读的顺序的，而不是按一般原则系统展开的。因此，这些章节与其说是一本书，毋宁说是不规则的选集"（L x/11）。把他的这些不规则的、联想式的论证变成一个系统；将其战斗的、充满价值的术语变成"中立的批评虚构"的正是莱辛的读者。尽管莱辛公开否认试图建立一个系统，但他说："我们德国人不缺少系统的著作。从一些定义中得出我们所喜欢的具有最公平和逻辑秩序的结论，世界上任何国家都不能超过我们……如果我的推理不那么严密……那至少我的例子将更好地品尝泉水的味道。"[21]（L x—xi/11）

莱辛作为与艺术相关的联想之泉，所教给我们的要比作为系统的建构者多得多。[22] 几乎与他精明的修辞本能不符的是，莱辛让我们懂得了诸如诗歌与绘画等文类的关系并不是纯粹的理论问

[21] 重构莱辛批评的论战语境在近来的学术研究中越来越重要。比如，Dan L. Flory, "Listening, Mendelssohn, and *Der nordische Aufsehr*: a Study in Lessing's Critical procedure", in *Lessing Yearbook* Ⅶ（Munich：Max Huber Verlag, 1975），127—148。

[22] 关于莱辛的这种"系统"研究，见 Wellberry, *Lessing's Laocoon*, 7。

题，而是与社会关系相类似的问题——因此是政治的和心理学的、或（把这些术语综合起来的）意识形态的问题。文类不是技术定义，而是排除和挪用的行为，易于将某一"重要的他者"具体化。"仁慈"与"自然"必然基于与"无情"及其"非自然的"行为倾向的对比之中。艺术关系就好比国家关系、氏族关系、邻居关系和家庭成员之间的关系。因此有兄弟姐妹、母系和父系、婚姻、乱伦和通奸的关系；因此服从于调节社会生活形式的法律、禁忌和仪式。

莱辛试图宣布控制文类这个"家族罗曼史"的理性法则，这有助于我们理解故意违背这些法则的艺术家的作品，比如威廉·布莱克这样的艺术家，他们坚持在诗歌和绘画这种混合艺术中模糊文类的界限。布莱克的混合艺术预示了一场革命，这不是偶然的。在这场革命中，"性必须消失，不再出现"，随之而去的还有"时间和空间的虚无"[23]。布莱克这位把抽象概念人格化的伟大作家，清楚地看到了位于莱辛的"第一原则"之下的东西："时间和空间是真实的存在—时间是男人—空间是女人。"[24]

莱辛从第一原则向偶像崇拜和物恋等主题的转向，最终有助于我们看到他那文本的奇异力量的源泉，这股力量引发出后来要理解诗歌与绘画之差异的一切努力。这股力量并非只源于理性和必然性的表面修辞，而是更深切地源自莱辛对偶像恐惧和偶像

[23] Blake, *Jerusalem* plate 92, 11, 13—14. *The Poetry and Prose of William Blake*, ed. David Erdman (New York: Doubleday, 1965), 250. 关于"时间和空间的虚无"的废除，见 Blake's "A Vision of the Last Judgment", Erdman, 545。

[24] "A Vision of the Last Judgment", Erdman, 553.

破坏修辞的狡猾的利用，这种修辞充斥于西方文化中我们称之为"批评"的那种话语之中。莱辛出于理性，探讨了对形象的恐惧，这种恐惧，可见于从培根到康德到维特根斯坦的每一位重要哲学家。不仅仅是对异教原始"偶像"的恐惧，或对庸俗市场的恐惧，而且有对渗透到语言和思想之中的偶像的恐惧，这些偶像是把感知和再现加以神秘化的虚假模式。通过把这种偶像破坏的修辞文学化——也即将其用于绘画和雕塑，而非用于比喻的"偶像"或肖像——莱辛帮助我们揭示了潜藏于我们的偶像恐惧之中的一些危险。比如，他帮助我们衡量了，我们在多大程度上迷恋于我们自己的偶像破坏的修辞，把我们声称打碎的偶像重又抛了出去。从技术上说，一个偶像不过是一个形象，它具有压倒某人的一股毫无根据的、不合理性的力量；偶像已经成为崇拜的对象，某人抛入偶像之中的力量的积蓄，但它实际上并不具有这些力量。但偶像破坏的行为首先假定形象的力量作用于别人；偶像破坏者所看到的是偶像的空虚、虚无和不得体。因此，偶像一般指（在我们看来）受到某一他者过度评价的一个形象：这个他者可能是异教徒或原始人，儿童或愚蠢的妇女，天主教徒或空想家（他们有某种观念；我们有政治哲学）；资本家崇拜金钱，而我们则看重"真正的财富"。因此，偶像破坏的修辞是排除和控制的修辞，是把他者描绘为卷入我们（幸运地）得以豁免的非理性下流行为之人的漫画。偶像崇拜者的形象是典型的阳物形象（想一想莱辛描述的古代雕像上通奸的蛇），因此，他们必须是被阉割的、女性化的，舌头被割掉，从而剥夺了表达或雄辩的能力。他们一定被说成是"哑巴""沉默""空洞"或"虚幻"。对比之下，我们

的神——理性、科学、批评、逻各斯、人类语言和文明对话的精神——是看不见的，能动的，不能被物化为任何物质的、空间的形象。

我不否认，如果不是无意中流于这种修辞，就很难进行批评写作，这种批评也不会具有力量和价值。我只能说这种说话方式使人很难听到、更不用说偶像批评或偶像崇拜者之所说。也许我们最好还是听一听，如果我们除了莱辛的选项——沉默者、被阉割者、审美对象或阳刚的、滔滔不绝的偶像——外，还有别的形象概念。

尾声

本文应该就此结束，留下一个问题和一个空旷的空间让读者来填充。然而，很难拒绝这种推测的诱惑，即什么样的形象可以填充我们的文化在审美对象与偶像之间创造的空旷空间？人类学用图腾的观念为我们提供了这样一种形象的例子。图腾不是偶像或物恋，也不是崇拜的对象，而是观者可以对话、奉承、欺凌或置之不顾的"友好形式"（柯勒律治语）。用詹姆斯·弗雷泽爵士的话说，它们是"在一群人与一组物体之间以完全平等的基础建立的一种想象的兄弟关系"[25]。当然，长久以来，一直以偶像破坏的

[25] Frazer, *Totemism and Exogamy*, 4 vols.(London: Macmillan, 1909), 4: 5. 这个例子和后续关于图腾的思考，均感谢 David Simpson's *Fetishism and Imagination* (Baltimore: Johns Hopkins University Press, 1982)。

方式看待自己精神和知识活动的高度文明中，原始文化的图腾崇拜是难以复苏的。也许，我们应该更加紧密地看待西方艺术家的作品，他们自觉地努力解决形象的问题，在作品中，公开把物恋、偶像崇拜和偶像破坏当作主题或形式问题来处理。比如，我们可以重新检验西方文学和艺术史上，空间和时间艺术之间的界限尤其模糊这两个时代。首先是18世纪，画诗、艺术的姊妹关系，以及心理批评等，基于精神想象的观念都易于模糊艺术之间的界限，将其简约为图像、语言或"图像—语言"的合成形式等单一原则。另一个著名的时期是现代主义时期，它强调抽象的、非再现的形象观念，把重心放在形式主义和结构主义等空间批评的范式上。每一场运动都违背空间和时间的传统规矩，都把空间的或形象的价值置于时间价值之上，而每一场运动都遇到了抵制，这些抵制试图借助时间和历史价值的高级地位而试图重申空间与时间之间的界限。对许多19世纪的作家来说（如麦尔维尔、狄更斯和康拉德），偶像破坏的抵制不可能采取拒斥形象或想象的简单形式（尽管涉及对形象和想象的极度焦虑）。[26] 相反，偶像破坏的运动采取了华兹华斯建议的形式，他试图把想象的"活的形象"与已死的偶像区别开来，后者的"真理不是运动或形状／具有生命功能的本能，而是一块木／或你自己制作的蜡像／而且你敬仰"。

我们看到对"活的形象"的这种焦急的偶像破坏式的寻求，最直接最具体地体现在威廉·布莱克的作品中。他是怪人中的怪人，一位清教徒画家，一位破坏偶像的偶像制造者。如我们已经

[26] 关于这些作家在这方面的讨论，见 Simpson, *Fetishism and Imagination*。

看到的，布莱克清楚地看到了那些抽象概念的性征和政治基础，这些抽象概念界定了艺术体裁之间的界线。作为宗教画家，他的问题是在不创造新的偶像的情况下理解形象，使其产生神圣的崇高和力量。他用来描写对这种形象的感知的术语，非常相似于我们在莱辛的《拉奥孔》的离题讨论中看到的社会和家庭的比喻：

> 如果观者能够在他的想象中进入这些形象，乘坐思辨思想的火战车接近这些形象，如果他能进入诺亚的虹、或他的胸膛、或与这些惊艳形象之一交个朋友、或成为伙伴……那么，他就会起死回生，就会在天上遇见上帝，他就会幸福。[27]

这种态度，一种新教的图腾主义，当然很难与偶像崇拜区别开来，尤其难以与虔诚的偶像破坏者的观点区别开来。正是由于这个原因，它有资格成为偶像破坏批评家的最认真的研究。这些批评家想要把精神或市场的虚荣、下流偶像与值得称作朋友和同伴的形象区别开来。

[27] "A Vision of the Last Judgment", Erdman, 550.

5

眼与耳：埃德蒙·伯克与感性的政治

> 人通过发声交流，而最重要的是靠耳朵的记忆；自然是靠眼睛从视域和表面得来的印象……
>
> ——柯勒律治，《论诗或艺术》（1818）

沉默的诗和盲目的画

词与形象之间最根本的差异，似乎是视觉和听觉经验这两个领域之间的物质的、"可感的"界限。在欣赏画的时候比视觉这个本能需要更加基本的是什么？在理解语言的时候比听的感觉更加基本的是什么？甚至画诗传统的传奇般奠基者——克奥斯岛的西蒙尼德斯也承认"画［充其量］是沉默的诗"[1]。它可能渴望词的雄

[1] 关于用这句话说明绘画之劣势的讨论，见 Wendy Steiner, *The Colors of Rhetoric* (Chicago: University of Chicago Press, 1982), 5。

辩力，但是它只能获得聋哑人所能有的那种表达、姿态语言、可见的符号和表达方式。另一方面，诗可能渴望成为一幅"说话的图画"，但用列奥纳多·达·芬奇的话说，它能更准确地描写实际做到的，即一种"看不见的画"。诗中的"形象"可以说话，但我们不能亲眼见到这些形象。

我不想一味地把这些艺术简约到可以理解它们的那些感觉，而只想提出，人们在试图系统论述它们时可能会遇到的几个难点。第一个难点是：每一种感觉之于其适当媒介的相对"必然性"包含着某种非对称性。耳之于语言不像眼之于画那样近似于必然。事实上，眼在语言习得的过程中完全可以代替耳。聋人能学会读写，通过读唇法和触摸的声音摹仿来交谈。也许，这就是我们为什么一般不像说绘画和雕塑是视觉艺术那样确切地说诗歌、文学，或语言是"听觉"艺术或媒介。如果说诗歌是"听觉艺术"似乎有点怪，那么，把绘画和其他造型艺术标识为"视觉艺术"则似乎相对保险。

何以保险呢？这当然取决于所说的"视觉"是什么意思？艺术史中最有影响的风格定式，不是把视觉看作所有绘画的普遍条件，而是作为某种特殊风格的一个特征，只能通过与一个特殊的历史选项"触觉"相对比时才具有意义。我暗指的是亨利希·沃尔夫林在（可触的、雕塑式的、对称的和封闭的）古典绘画与（视觉的、绘画式的、非对称的和开放的）巴洛克艺术之间所做的对比。[2] 当然，沃尔夫林把"视觉"和"触觉"这两个术语用作表示

[2] *Principles of Art History*, trans. M. Hottinger(London：1932).

事物间差异的隐喻，（我们想要说）这些差异在直义上必须解作视觉的。我们不能通过触觉理解一幅可触的画；没有视觉我们就不能理解任何画。

抑或能够理解呢？"理解一幅画"这句话是什么意思？抑或应该提出这样一个问题：盲人对绘画了解多少？对像弥尔顿这样的人来说，他在失明之前积累了关于文艺复兴艺术杰作的记忆，因此他的回答是了解许多。但假设我们举一个生下来就失明的人的例子呢？我认为回答仍然是了解许多。盲人就绘画可以愿意了解多少就了解多少，包括它所再现的、它的样子、它的色彩图案、它的构图。这些信息可能是间接地了解的，但问题不是他们是如何了解一幅画的，而是他们都了解什么。完全可以想象一个聪明的、爱刨根问底的、懂得该问什么问题的盲人观察者对一幅画的了解要比视力优秀的笨蛋要多得多。我们对绘画的正常的视觉经验，事实上有多少是通过一种或另一种"报告"交流的。从我们学会看和说"画"的东西中，我们学会使用和操控的标签，到我们赖以评论画的描述、评述或复制？

当然，无论一幅画的概念对一个盲人来说多么完整、详尽和具有表现力，绘画（或一幅画中）都有某种本质的东西对盲人的理解是永远封闭着的。有的只是看待某一对象独特性的纯粹经验，任何东西都无法替代的一种经验。而这就是问题的关键：有如此多的替代，如此多的增补、支撑和中介。当我们声称"看待某一对象独特性的纯粹经验"的时候，这些替代比已往任何时候都多。这种"纯粹"的视觉感知，摆脱了功能、用法和标签的视觉感知，也许是我们能做的最高度复杂的那种看；这不是眼睛所看的"自

然"物体（不管那是什么）。"无辜的眼睛"是一个隐喻，表示一种具有高度经验和高雅的视觉。当这个隐喻被文学化时，当我们试图要求"纯粹"视觉的基础经验，即未被想象、目的性或欲望所污染的一个纯粹机械的过程时，我们必然会重新发现贡布里希和尼尔森·古德曼都同意的少数几句格言之一："无辜的眼睛是盲目的。"假如盲人永远不会拥有的那种纯粹身体的视觉却原来本身就是一种盲目呢。

我认为，深入探讨这一观点似乎有些反常，尤其是当我唯一的目的只是给围绕作为视觉艺术的绘画观念的直义感和必然性施加一点压力时。姑且承认视觉是理解绘画的一个"必要条件"，而这当然不是一个充足的条件；还有许多其他"必要条件"——意识，甚或自我意识，以及阐释所论形象所要求的各种技巧。无论如何，这里的关键是注意词与形象之间类属差异关系的某种物化或本质化，颇似空间与时间、自然与习俗等范畴之间的类属差异所发生的物化。视觉和听觉具有把这些差异置于生理学之中的独特优势；感觉结构成了感性结构、审美模式，甚至判断和理解范畴的基础。如在关于时间和空间、自然与习俗的讨论中一样，这里也倾向于把符号的视觉/听觉结构看作一种自然划分，规定了这些符号能够（或应该）表达的东西的必要界限。在这种情况下，自然符号似乎就是身体符号，是人的知觉的身体条件。与这种物化的"自然"相悖，我们必须确定身体和感官的历史性，（首先由19世纪德国艺术史学家里格尔提出的）那种本能，认为"视觉"有自己的历史，而我们关于视觉是什么、哪些东西值得看，以及

为什么看等问题的思考,都深嵌于社会和文化史中。[3] 眼与耳以及与其相关的感性结构,在这方面都不同于词与形象之间差异的其他比喻:它们是权力和价值范畴,是把自然纳入我们的视野和圣战之中的方法。

达·芬奇与感官的论证

把感官用作论战工具最清楚地见于列奥纳多·达·芬奇的《绘画论》,即诗画之间的一场争论,在争论中,视觉艺术仅仅因为是视觉艺术而胜出。达·芬奇尽他最大所能搜集了所有有关知觉的传统偏见:眼是最高贵的感官,灵魂的窗口;它的视野广远;它是最有用的和科学的,因为它"沿着基于对象而建构金字塔的、并指引目光的那些直线"而自然地建构一种视角观点;它比"其他任何感官都少具欺骗性"。比较而言,诗歌只能提出想象中软弱短命的形象:

> 想象不如眼睛看得清楚,因为眼睛接受对象的形象或相似性,将这些形象或相似性转给可以产生印象的精神,而精神反过来又将其送到感官的社区,并在那里接受判断。但想象并不超越感官,除非指记忆的时候,而一旦变成记忆它就消失了,如果想象的物没有什么价值

[3] 贡布里希在《艺术与幻觉》中讨论了"看的历史"。

的话。……我们可以说身体与其派生的影子之间也是这种关系。甚至更加紧密,至少这样一个身体的影子通过眼睛获得了感性知觉,但在眼睛不发生作用的时候,身体的形象便不为感官所知,而在源出的地方不动。眼睛在黑暗中想象光与在没有黑暗的地方实际看到光,这二者之间该有多么大的区别呀![4]

绘画与诗歌之间的区别是物质与影子、事实与事实的纯粹符号之间的区别:"事实与词之间的关系就是绘画与诗歌之间的关系,因为事实服从于眼睛,而词服从于耳。"(Leonardo,2)

然而,达·芬奇对形象的认知优越性的高度赞扬使他进入了一个奇怪的悖论。绘画不仅能比诗歌更好地讲真理,而且还能更好地讲谎言。其呈现"事实"的能力也使它能呈现最令人信服的幻觉,如此令人信服致使"绘画甚至欺骗了动物,因为我看到过一幅画使一条狗相信那就是它的主人;同样,我还看到过许多狗对着画上的狗号叫,想要咬它们;一只猴子对画上的另一只猴子做了许多蠢事"(Leonardo,20—21)。对画做出蠢事来的不仅有动物:"许多男人……爱上了并不再活着的一位女子的一幅画"(Leonardo,22),他们可能"因为那些色情场面和栩栩如生的幻觉而激起情欲和色欲,当然,他们也许经不住诱惑而犯了大罪——偶像崇拜的罪过":

[4] *Treatise on Painting*, ed. A. Philip McMahon(Princeton:Princeton University Press, 1956),xx. 以下简称 Leonardo。

> 如果你，诗人，描写某些神的形体，那被写的神就不会与被画的神受到相同的待遇，因为画上的神将继续接受叩首和祷告。各地的人们将世世代代从四面八方或东海之滨蜂拥而至，他们将求助于这幅画，而不求助于书面的东西。(Leonardo, 22)

达·芬奇并没有驻足于绘画的这些相当险恶的力量，其既能表现关于现实的科学真理，又能表现最不具理性的异想天开的幻觉的奇异能力，因为这个观点会不利于他想要辩护的那种绘画，会直接与他自己的主张相矛盾，那就是"与其他任何感官相比"眼睛不易受到欺骗。他的目的仅仅是要让绘画好看，而如果与其相关的"益处"（真理和权力）证明是相互冲突的，那就不提这种冲突了。

很难相信达·芬奇没有意识到这个冲突。令人惊奇的是，他的《绘画论》是一种夸张的智力练习，是对关于诗歌是最高艺术形式（基于机械和自由艺术之间区别）的既定观念的一种戏仿。《绘画论》直接与以词为中心的论文相对立，挪用了传统上与词相关的一切价值（理性、科学的准确性和修辞的力量）。达·芬奇对视觉形象的神化在各种艺术交战的日子里也许没有获胜，但却是再现现实战争的一个转折点。他的形象观念恰好是控制从霍布斯到洛克到休姆的经验主义者们建构的精神图画的那种观念——自动的、必然的和显然准确的现实誊写，它构成了观点的基础，也构成了词的基础。欧洲新古典主义的图像美学，也即在非常突出和直接意义上把诗看作"说话的画"的主张，就基于把精神当作形象的储藏室、把语言当作检索这些形象的系统的观念。交际的可能

性就是以形象的"普遍语言"为基础的,这也是人类言语中有限的地方语言的基础。"思想"的观念与图像或刻印的记号是不可分离的,这是经验在想象中留下的"理想"印象,特别是典型的视觉经验留下的印象。

智力与判断：伯克与洛克

然而,这个形象的欺骗性,其讲真理和产生幻觉的能力,甚至将其作为精神模式之核心的经验主义哲学家也对其作用抱一种奇怪的模棱两可的态度。我们前面提到过的《绘画论》,或画与诗之间的竞争,给智力和判断提供了进行比较和区别的无限机会。但这些精神活动与诗画竞争的联系在一种基于形象的精神理论中更加深刻：智力与判断之间的区别本身就被看作词与形象之间竞争的精神表达。洛克在《论人类理解》中是这样阐述的：

> 智力大多位于思想的组合之中,迅速多样地把这些思想组合在一起,于中发现相似性或一致性,据此画出令人愉悦的画面,幻想出令人愉悦的景象;相反,判断恰好位于另一端,仔细地把一个一个的思想区别开来,于中发现最小的差异,据此避免受到相似性的误导,避免根据类似性将一物当成另一物。[5]

[5] *Essay*, bk. II, chap. XI, par.2.

判断的适当媒介，即抵制和调节"幻想的……令人愉悦的画面"的能力，结果证明就是语言，或至少是语言的理想表达，其中，词与其表达的思想具有清晰、确定和一致的关系。在实践中，洛克承认语言经受相似性和形象制造的诱惑，也许不可能控制"幻想的画面"，就像不可能控制——还有别的什么呢？——女人一样："雄辩，就好像漂亮的女性，具有压倒一切的美，以至于不能忍受半个不字。"[6] 但哲学的任务恰恰是抵制语言的这种倾向，尤其是原始形式（充斥着比喻的东方语言）以及诗歌和修辞之中的这种倾向。形象与词的区别最先在语言领域中出现，然后才出现了诗歌与散文、古代与现代、原始迷信与当代分析的清晰性之间的区别，以及女性般的"图像的愉悦性和幻想的快感"与男性般的"真理和理性的严格规则"之间的对立。[7]

由于洛克的精神理论立足于把意识当作形象的记录器和反射器的观念，因此，这种区别还必须放在形象本身的领域之内。由理想的语言目的所调解的形象，由判断规则和普通差异所调解的形象，将是"清晰独特的"。另一方面，智力和幻想的形象将是未经过任何调解的、混乱和朦胧的。这些区别的复杂的相互作用可在下表中略见一斑。

我认为，这个名单颠倒了词与形象的区别：这种区别产生于最初在对形象的模棱两可的认识中，对散文和言语价值的研究结果与清晰独特的思想或精神图画站在了同一条线上，而盛产这些

[6] *Essay*, bk. III, chap. X, par.34.

[7] *Essay*, bk. II, chap. XI, par.2.

智力	判断
相似性	差异
诗歌	散文
形象	词语
原始的	现代的
朦胧的形象	清晰的形象

形象的诗歌和幻想的领域，则似乎由于生产了这些不能被看见的形象而自行消解了。[8]

这种角色颠倒在洛克的著作中绝不是清晰的，但在像埃德蒙·伯克这样的理论家的著作中却是毋庸置疑的。伯克想要重新划定文本与形象之间的界限，想要挑战流行的把精神形象／思想作为词的指涉的洛克式观念。伯克在他《关于崇高美和秀丽美概念起源的哲学探讨》的开头，就以洛克的口气谈到了智力与判断的区别：

> 人的精神在追溯相似性方面，自然要比寻找差异快得多，并带来更大的满足；因为通过寻找相似性我们制造新的形象，我们联合，我们创造，我们扩大了库存；但在寻

[8] 洛克把对词的理性使用与图画清晰性的观念等同起来的做法，最惊人地表现在他关于实名和种属的讨论之中，他称其为由精神建构的"复杂思想"或"名义上的本质"。这些复杂思想是由两种实体的属性组合而来的，即形状和色彩，因此，"我们通常把这两种明显的属性，即形状和色彩，看作是若干种属的如此熟悉的观念，以至于在一幅好画面前，我们仅仅根据铅笔呈现在眼前的不同形象和色彩就能冲口说出：'这是狮子，那是玫瑰；这是金子，那是银制高脚杯'。"（*Essay*, bk. III, chap. VI, par 29.）

找区别时，我们没有给想象提供任何食粮；这个任务本身就比较艰巨和无聊，我们从中得到的快感是反面的、间接的。……因此，人们天生就轻信而不怀疑。正是基于这一原则，最无知和野蛮的民族才往往擅长于使用相似性、比较、隐喻和寓言，而不擅长于区别和归纳思想。也正是由于这个原因，荷马和东方作家，尽管非常喜欢相似性，尽管常常令人刮目相看，但极少确切地表达这些相似性；也就是说，他们只采纳一般的相似性，给以浓墨重彩，但不注意可能在比较的事物中出现的差异。[9]

如洛克所指出的，东方的图像式写作缺少焦点和区别：它"浓墨重彩"，但不确切。然而，在《哲学探讨》的结尾，伯克已经使洛克的观点远远超越了这个层次：语言唤起朦胧混淆的形象，甚或不唤起任何形象的倾向似乎已经是正常的了。朦胧和其他反图像的特征（有时）是普通语言的特性，不仅仅是诗歌语言或原始语言的特性。伯克会说（仍然追随洛克），"词在听者的心中产生三种效果：第一是声音；第二是图画，或由声音表意的物的再现；第三是由前面一个或两个因素产生的对灵魂的影响"（*Enquiry*，166）。但对伯克来说，图画效果最终将是边缘的、可有可无的。只有像"蓝色、绿色、热、冷等简单的抽象词才能影响词的三个目的"（*Enquiry*，166—167）。但即使这些简单的抽象词，其"一

[9] *A Philosophical Enquiry into the Origin of Our Ideas of the Sublime and Beautiful*, ed. James T. Boulton (Notre Dame：University of Notre Dame Press, 1959), 18. 以下称 *Enquiry*。

般的效果"也不取决于精神图画：

> 我认为这些词的最普遍的效果，并非产生于他们构成在想象中再现若干物体的图像；因为对我自己的精神进行勤奋的检验，并对别人的精神进行检验后，我发现，二十次中也没有一次形成这样的图像，而一旦有，最普遍的结果也是想象专为产生图像而特殊努力的结果。（Enquiry, 167）

因此，一切语言表达，尤其是机智的、栩栩如生的表达模式，证明都不是图像的："实际上，诗歌的效果竟然不依赖于制造知觉形象的能力，致使我相信，如果这就是一切渺小的必然结果的话，那诗歌语言就会失去它的大部分能量"（Enquiry, 170）。伯克有时认为，这种反图像性是语言的一般属性，但在比较谨慎的场合，当他就不同语言实践进行谨慎的区别时，他步洛克的后尘，将这种反图像性视为"东方语言"、诗歌和修辞的特殊属性。洛克理想的、经过理性调节的语言将呈现清晰独特的形象—思想，这在伯克的体系中存留下来，但只作为具有可疑价值的现代翻版：

> 也许我们会看到，非常华丽的语言，比如具有高度明晰性的语言，一般来说力量不足。法国语言具有那个优点，也具有那个缺点。而东方语言，以及大多数非高雅民族的语言，都具有巨大的表现力。（Enquiry, 176）

如果人类精神是反射自然形象的一面镜子,那么,伯克就对为改善理智的清晰性而"抛光"这面镜子、同时牺牲情感的影响力而表示怀疑。

崇高的词和美的形象

词—形象差异的奇异转化,在伯克的应用中达到巅峰。伯克将其作为区别崇高与美的辅助性比喻。崇高最适于用词语来表达,而美属于绘画的领域。然而,这些审美属性在伯克关于崇高和美的论述中并不是必要条件,而衍生于最基本的一组范畴,即快感与痛感,及其视觉对应物的清晰性和朦胧性。对伯克来说,词是崇高的媒介恰恰因为词不能提供清晰的形象:

> 清楚地表达思想是一回事儿,使其影响想象则是另一回事儿。如果我画一座宫殿,或一座庙宇,或一个景物,我就表现关于这些物体的一个非常清晰的思想:但是,……我的画充其量只能像现实中的宫殿、庙宇和景物那样发生影响。另一方面,我所能用词语描写的最生动最鲜活的物体,表达的是关于这个物体的非常朦胧和残缺不全的观点;但却是尽我所能用词语描写激发的、比我的最佳绘画所能激发的一种更加强烈的情感。
> (*Enquiry*, 60)

现已没有任何障碍可以阻止伯克在他的理论中为"崇高的绘画"留有余地了。他认为崇高的确在可见的自然中发生（在硕大惊人的场面，或巨大力量的展示之中），又由于"绘画中的形象与自然中的形象完全相似"（*Enquiry*，62），所以，假定这些场面能够在绘画中取得崇高的效果似乎是符合逻辑的。但是，伯克蔑视自己立场的逻辑性，因为他想要保留诗歌和语言艺术中艺术的或"人造的"崇高。因此，当他提出绘画中的崇高这一观念时，他认为这种尝试是注定要失败的：

> 当画家试图向我们清晰地再现这些富于想象力的、可怕的思想时，我认为他们几乎总是失败的；因为在我所见过的所有描写地域的画中，不管画家是否有意描写荒谬的场面，我都不知如何理解。（*Enquiry*，63）[10]

对伯克来说，朦胧就是崇高，因为这恰好是对视觉能力的挫败。从生理上说，朦胧由于竭力让我们理解不能理解的事物而给我们带来了痛苦。[11] 由于绘画在定义上就是"清晰地再现"（也许还由于它影缩了主题），所以它只能通过努力获得崇高而取得荒诞的效果。同样，语言本质上不能表现清晰独特的形象，这个特征自然适于取得崇高的效果。当然，伯克能够根据悠扬悦耳的声音举例

[10] 有迹象表明，伯克看到了绘画获得崇高的可能性，因为他喜欢"一幅画的未完成的素描"（77），并建议历史画要用悲戚的、朦胧的色彩（82）。

[11] 见 *Enquiry*，146。此处伯克讨论了朦胧为崇高之源的机械的、生理的基础，把眼睛当作一种努力引进光的"括约肌"，在黑暗中无能为力。

说明语言的美，但其论证的动力使他偏离了这种主张。他举的文学的例子都把语言作为获得崇高的媒介——表达力量、庄严、恐惧和朦胧。在理论上，任何东西都不能阻止语言再现清晰独特的形象，"但是，一种意志行为是必不可少的"（Enquiry, 170），而我们身体中固有的某些因素使这种行为难于实施，甚或成为不必要的了。[12]

伯克《哲学探讨》中辩证关系的最奇怪的转折就是：他就崇高的词和美的形象的生产和消费这两种论述之间的冲突。我们已经注意到，智力及其"追溯相似性"的能力就是语言形象的生产力，但是，这种能力的多产似乎由于自己的过分行为而消解了自身，生产出"大量了不起的和混乱的形象"，而恰恰由于它们是"了不起的和混乱的"，它们才是崇高的（Enquiry, 62）。另一方面，寻找差异、"不给想象提供任何食粮"（18）的判断，最终以监护清晰独特的形象告终。但要注意到，如果我们用快感和痛感原则来协调这些生产活动的话会发生什么。伯克认为，对相似性的感知不可避免地与快感相关（17—18），而对差异的感知"更加严肃无聊，我们从中得到的快感也是反面的、间接的"（18）。但这种反面的、间接的快感恰恰是伯克以前所分析的那种"愉悦"，痛苦消失之时或远离痛苦之时的那种感觉，它是说明痛苦何以成为审美愉悦和崇高之源泉的关键词。看到相似性（智力）的那个愉悦过程产生了过多的形象，其混乱的局面给人一种痛苦的朦胧

[12] 这里应该注意的是，伯克对困难的、"意志的"精神行为的贬低与莱辛对符号与其所指之间的"方便联系"的强调相类似。见本书第4章。

之感，这就是诗歌中崇高的源泉。寻找差异（判断）这个痛苦而艰辛的过程产生清晰性，[13]伯克始终将其与美联系起来："美不应该朦胧"，而应该"明亮和优雅"（124）；"眼睛的美首先包括它的明亮"（118）；"一个清晰的观点是……表示一个小思想的另一个名称"（63），而伯克将用其著作的一节来表明"美的对象是小的"（113—114）。

我过分扼要地介绍了伯克所做的崇高和美的区别和词与形象、痛感与快感、模糊与清晰、智力与判断等对立因素的关系。一个比较清晰的观点会承认词并不总是与崇高相关，形象也不总是与美相关，而智力和判断则与二者有着复杂的关系。然而，这个扼要介绍能帮助我们看到伯克论证中的一切倾向，如果不实际图绘出其关键术语的运动就很难理解这些倾向。其中一个倾向可以称作辩证逆转的原则，即对立因素似乎于中变换位置的过程。伯克有时视其为一种自然法则，一种对立的偶合（*coincidentia oppositorum*）。崇高与美是"对立的和矛盾的"，如"黑与白"或"痛苦与快乐"一样（*Enquiry*，124）。"它们之间的区别是永恒的，是以激发情感为业的人所永远不能忘记的一种区别。"然而，这种区别永远存在于"无限变化的自然组合中，我们必须期待看到相距遥远的可想象的事物的属性在同一个物体中结合起来"（124）。根据消费或生产的观点，快乐和痛苦可以轻易地共存于同一个客体中。此外，还有超越了单一物体内对立因素"相结

[13] 见 *Enquiry*，135。这里，伯克把"理解"的工作与身体工作联系起来："劳动就是克服困难，就是肌肉收缩的力的施行，因此类似于痛苦……"

合"的一个原则，涉及从一个极端向另一个极端转变的原则。因此，虽然伯克把光明和黑暗与美和崇高关联起来，他还将指出"极端的光明由于克服了视觉器官而抹掉了所有对象，所以在效果上与黑暗别无二致"（80）。伯克将把极端对立因素的这种结合本身视为崇高的原则：当"两个对立观点结合起来"，"在二者的极端中协调起来"时，它们"共同生产了……在所有事物中痛恨平凡的崇高"（81）。

重要的是，要注意到伯克的辩证方法，无论我们将其赞扬为崇高的修辞，还是贬低为自相矛盾，它都基于他所认为的人类感觉的身体结构。我们的激情、情感和审美模式都从某一生理基础派生而来，也就是痛苦和快乐的经济，以及不同感官的接受能力。伯克拒绝接受洛克把审美和社会价值解作"联想"和教育产物的观念："在事物的自然属性中找到激情之前，在联想中寻找我们产生激情的原因……是毫无结果的。"（*Enquiry*，131）伯克提出"对我们的激情的自然和机械原因进行探讨……将给……我们探讨这些问题的原则增添双倍的力量和光彩"（140）。这一"双倍的力量"证实了由习俗、经验和共识所规定的原则的合理性，从而诉诸更深层次的自然需求。这些原则当然不仅仅局限于知觉、感觉和审美经验的领域，而充斥于社会生活的每一个层面。人类感性的自然结构规定政治秩序的某些特征也是自然的，这是使伯克超越年轻时对艺术理论的兴趣而过渡到政治和社会革命理论的一种政治美学。

作为美学的政治:性别与种族

伯克从知觉机械论派生出来的最著名的政治价值,就是把崇高和美与性别原型联系起来。崇高的基础是痛苦、恐惧、身体和力量,因此是男性的审美模式。对比之下,美基于娇小、柔润和优雅等属性,因此,机械地引发出快感和情感的优越性(伯克注意到"可爱的娇小",尤其是"法国人和意大利人"使用的这个术语,指的是"爱的对象")(*Enquiry*, 113)。不难看到,这些审美和知觉范畴是如何与性别的范畴联系在一起的。伯克反对把美视为"适宜"或"有用"的传统观念,这是他用来了结这个案例的性别例证:

> 如果我们自己种属的美与用法密切相关,那么,男人就会比女人可爱得多;而力量和速度就会被视为唯一的美。但称力量为美,只用一个名称称维纳斯和赫拉克勒斯几乎在各个方面都完全不同的属性为美,必然是奇怪的思想混乱或对词语的滥用。(*Enquiry*, 106)

一个类似的例子也被用来拒绝"完善是美的构成因素"这一观念:

> 迄今为止所论的完善并不是美的原因;这个属性在女性中是最高的品格,几乎总是携带着软弱和不完善的因素。女人对此非常敏感;由于这个原因,她们学会咬

舌,蹒跚走路,假装虚弱甚至病态。所有这些都是本性使然。(*Enquiry*,110)

伯克后续对性别差异的详尽阐述,清楚地说明他并未把性别差异看作知觉或审美得体的问题,而是将其比作一切政治和宇宙秩序的自然基础,是统治、控制和奴役的普遍结构:"崇高……总是基于大的和可怕的对象;而美则基于小的和令人愉悦的对象;我们屈从于我们仰慕的对象,但我们爱屈从于我们的对象"(113)。这种天赋的统治美学从家庭("父亲的权威……妨碍了我们向给予母亲那样给予他全部的爱")(111),引申到国家(恐惧和羡慕是领袖激发的情感),再到对父亲—神的恐惧。

应该看到,这些权威人物身上,由知觉推行的崇高,在伯克笔下始终被描写为剥夺视觉的策略。父亲冷酷疏远,母亲亲切可触。

> 基于男人的激情,主要是恐惧情感建立起来的独裁政体,尽量让他们的头儿避开民众的目光。宗教在许多情况下也实施这一策略。几乎所有的异教神庙都是黑暗的。甚至在当今美洲的蛮夷神庙中,他们也把偶像放在庙里最黑暗的地方,并将其奉为拜神之所。(*Enquiry*,59)

犹太教—基督教传统的看不见的神就其全部禁止视觉再现的戒条而言,不过是对这种崇高理论的抽象完善。词,间接的词语报告,而非直接接近形象,才是适于这个神的适当媒介,甚至词也要用得婉转,如弥尔顿的"谨慎的朦胧"(59)。当然,禁止偶像崇拜也

可以扩展到词,因为词也是一种再现。因此,上帝的名字是不能说出口的,甚至不能写在纸上的。

伯克把权力与黑暗联系起来,这当然有一个非常明显的例外,即与光明和黑暗的知觉审美关系构成直接相矛盾的主人与奴隶权力关系。在拒绝洛克关于"黑暗并非天赋的恐惧",但与迷信故事联系起来就相当可怕的观点时,伯克讲述了

> 关于一个小男孩的奇异故事,他在 13 或 14 岁之前一直是个盲人;然后他被放在一个瀑布下,眼睛复明了。在他第一次看到的许多特殊东西中……男孩第一次看到的是一个黑色物体,使他感到非常不安;……过了一些时候,他偶然看到了一个黑人妇女,这使他感到极度恐惧。(*Enquiry*, 144)

我们不能不认为看到黑人妇女而产生的"极度恐惧"(对立于看到黑色物体时产生的"不安"的感觉)完全是由于审美和政治感性的冲突,就仿佛视觉机制的冲突造成的一样。奴隶制的双重比喻,性别和种族奴役的双重比喻,是以权力和崇高的天然色彩出现的。权力和软弱的这种不协调的混合,知觉的审美映象与性别、社会阶级和象征模式的"自然"秩序这种混淆,如我们将看到的,将成为伯克描写法国革命形象的基础。[14]

[14] 参见 Ronald Paulson, *Representations of Revolution* (New Haven: Yale University Press, 1983), 70, 伯克在此把法国革命视为"虚假的崇高"。

法国人和反映的崇高

人们常常提及,在伯克明显偏爱的、作为一种审美模式的崇高,与他对有生期间发生的最崇高的政治事件及法国革命的反映之间存在着一种分歧。[15] 阐述这一分歧的最直接的方式就是说明崇高在艺术和自然中是一回事儿,而在政治中则完全是另一回事儿。产生了诗歌巧喻的这种丰富的想象在现实世界中是一股危险的力量:

> 当男人的想象长期受到某一思想的影响时,他们如此着迷于这个思想以至于不同程度地拒不接受几乎所有其他思想,并打破可能会局限它的每一个精神隔膜。任何思想都足以达到这个目的,这显见于导致疯狂的无限多样的原因。(*Enquiry*, 41)

这种疯狂在美学领域里是允许的。按照伯克所说,维吉尔关于伍尔坎的洞穴的描写在想象的生产方面比"狂人的妄想更加狂野和荒诞"(171),所以"崇高得令人羡慕"。当精神"以朦胧混乱的想象匆匆走出自身……并由于它们的朦胧和混乱而发生影响"(62)时,其效果就是以诗歌隐喻的形式呈现的崇高,只有在以文学形式再现为无秩序行为时才是危险的。

[15] 见 Paulson, "The Sublime and the Beautiful", in *Representations of Revolution*, and Isaac Kramnick, *The Rage of Edmund Burke: Portrait of an Ambivalent Conservative* (New York: Basic Books, 1977),从心理学角度论述了伯克的"政治美学"。关于比较直接的政治叙述,见 Neal Wood's "The Aesthetic Dimension of Edmund Burke's Political Thought", *Journal of British Studies* 4(1964), 41—64。

这个直接的说明存在着两个问题。第一个也许微不足道，但却给伯克的《哲学探讨》添加了真崇高（审美的）和假崇高（政治的）之间的区别，这在法国革命发生40年后才付诸应用。第二个是比较严肃的问题，即这样一种区别与伯克（在《哲学探讨》以及后来的著作中）对审美和政治感性之连续性的强调相矛盾。父亲、政治家和神应该是崇高的；如果政治是权力和感觉的问题，那就没有办法把崇高的美学排除在政治之外。伯克后来对法国革命的反动是抛弃了美学与政治之间的关联吗？或如伊萨克·克拉姆尼克所说，从一个审美范畴向另一个审美范畴的转化是不是从"自然"向政体的转化——用政党政体的"美的道德"代替"皮特政体的崇高的道德"呢？[16]

且来看一看伯克在《新辉格党向旧辉格党的诉求》（1791）中对新的、危险的政治崇高的总结：

> 现在整个世界都清楚的是，关于政体的一种理论可能像宗教教条一样成为狂热盲信的。当人们依感觉行事时，其激情是有界限的；而当他们受想象的影响时，则没有界限。当依感觉行事、消除怨恨时，你便向平息骚动迈进了一大步。但政体的行为无论好坏，人们享受保护或遭受压迫，当一个政党从纯思辨的角度出发，彻底与其形式相悖时，就都无关紧要了。[17]

[16] Kramnick, *The Rage of Edmund Burke*, 114; 转引自 Paulson, 70。

[17] *The Works of Edmund Burke*, 12 vols., ed. George Nichols (Boston: Little, Brown, 1865—67), 4: 192. 以下伯克引文（《哲学探讨》除外）均引自该版本，称 *Works*。

这段话显然说明，伯克使用的心理学与他在《哲学探讨》中论证语言和修辞崇高的生产时所用的心理学是一致的——他再次强调了想象对视觉形象的过度生产，但却加上了"思辨"一词，在《哲学探讨》中并未起到重要作用的一个术语。这段话中，还有一个关键词说明伯克已经摆脱了以前的立场，这就是"现在"这个词。"现在整个世界都清楚的是，关于政体的一种理论可能像宗教教条一样成为狂热盲信的。"但这并不总是如此清楚；事实上，伯克关于法国革命的重要论断是没有人能够预见这场革命：

> 历史和思辨的书籍（如我已经说过的）并没有教人们去预见这类事情，当然也没有教人们去反抗。既然这已不再是什么洞察力的问题，而是经验的问题，最近的经验、我们自己的经验，那就没有理由诉诸古代的记录来教我们管理它们从未能使我们预见到的东西。(On the Policy of the Allies [1793], 4: 470)

根据伯克自己关于美学的深刻洞察力而可能预见得到的是，以理性著称的一个民族，天生就有一种"优雅"语言、那种以"力量不足"为代价而以"高度清晰性"(Enquiry, 176)著称的语言的一个民族，竟然做出避免革命的英明判断。伯克引作诗歌崇高之例证的那些"朦胧混乱的形象"，包括下列具有预言性质的项目："一座塔，一个大天使，穿破薄雾或被遮盖的阳光，君主的废墟，以及王国的革命"(Enquiry, 62)，而这些形象并非见于法国新古典主义诗歌的冷酷的美，而见于骨子里都具英国性的约翰·弥尔顿

的诗中。人们会期待由英国人发动的一次革命,"一种有力生动的语言"的使用者极其适合崇高的字眼儿,或适合革命性修辞的谄媚奉承。由画家、理性主义者和鉴赏家构成的民族似乎天生就不具备一场革命所需要的狂热盲从和能量:

> 杜波斯神甫开创了一种批评,在一篇感人的文章中把对诗歌的偏爱给予了绘画;主要是由于绘画具有再现思想的更大的清晰性。我认为这一卓越判断由于他的体系而铸成了这个错误(如果是错误的话),他发现这比我所能想象的经验更容易保持一致。我认识几个人都欣赏和喜欢画,但却以极冷淡的态度对待他们欣赏的那种艺术对象,而对比之下,却以热忱对待一首诗或修辞。在普通人中,我从未见过绘画会激发他们的情感。当然,最好的画和最好的诗在那个圈子里不怎么被理解。但可以肯定的是,狂热的布道者、追猎的歌谣、林中的儿童,或他们圈子里流行的那些小诗和故事,都能唤起他们强烈的情感。我不知道有哪些画,好的或坏的,会产生同样的效果。所以,诗歌,尽管朦胧,能比另一种艺术更加普遍地、更加有力地控制情感。[18]

这段话捕捉到了伯克对法国人和英国人所做区别的整个美学基

[18] 康德在《判断力批判》(第29节)中提出了类似观点,他指出政体容许"偶像和幼稚的仪式"以保持民众的被动和服从。对比之下,"崇高"的禁止偶像在康德看来恰恰是激发激情。

础：即眼与耳、绘画与语言——尤其是口语——表达、系统和个人经验、"冷静"的判断与热烈的"激情"之间的区别。而与此同时，这段话也揭示了伯克在《哲学探讨》中对这种差异的理解与他后来在《关于法国革命的感想》中的有关论述之间的悬殊差别。伯克在1757年与1790年之间所学到的是，法国人——曾以其"系统"使他在美学问题上误入歧途的"优秀裁判"——能够从那个系统的清晰性中派生出温暖、激情和能量。1757年伯克所没有考虑到的是：想象和推理这两种能力之间联合的可能性，这是将在抽象思辨与系统构建的勃兴中自行显现的一种联合，大量清晰形象的创造，其力量将源自科学和数学的权威性。当伯克说"一个清晰思想因此是一个小思想的别名"时（Enquiry，63），他没有考虑到"意识形态"的出现，也即崇高的理性革命。

实际上，在1757年，他似乎认为理性清晰和"数理思辨"不能激发与崇高和美相关的任何激情：

> 正是从精神的这种绝对冷淡和宁静中，数理思辨才衍生出最大的优势；因为没有什么能激发想象；因为判断会自由而毫无偏见地检验这个观点。（Enquiry，93）

到18世纪90年代，伯克开始以新的角度看待数学以及全部的"实验哲学"，将其视为一种新的冷静的理论热的执行者：

> 他们的想象没有为思考人类痛苦而疲惫，那数百年的浪费再加上数百年的苦难和凄凉。他们的人性就在地

平线上，——而且，像地平线一样，它总是飞到他们眼前。几何学家和化学家，一个来自其图形的骸骨，另一个来自其熔炉的烟灰，他们的性情使他们全然不顾作为道德世界之支撑的那些感觉和性情。[19]

对伯克来说，一个"清晰的思想"不再是一个"小思想"了。如同关于地平线上没影点的理性几何学一样，它已经生产出对"感觉和性情"的一种崇高的冷淡，革命的思辨者们想要推迟抵达"地平线"也就是彻底革命之时的那种"人性"。

英国人与语言的崇高

虽然伯克没有预见到一种拥有清晰系统思想的"政体理论"能够成为"像宗教教条一样的狂热盲从的原因"，但他并非没有涉及这种理论。我们甚至可以说，他对源自想象的崇高的剖析预示了一种类似的理论。我们还可以回顾他论崇高和美的文章，看看他用以反对和批判想象的和反映的崇高的术语。这对儿对立的术语就是感觉和经验："男人依感觉行事时其激情是有界限的；当受想象影响时则没有界限。"[20] 他用未被看作纯粹理性而被视为经验、习俗、传统和习惯的产物的判断的权威性抵制形象在抽象思辨的

[19] *Letter to a Noble Lord* (1796); *Works*, 5: 216—217.
[20] *Appeal from the New to the Old Whigs* (1791), *Works*, 4: 192.

过程中无限度地生产的倾向。他用英国诗歌、修辞和传统的"朦胧思想"抵制清晰思想和意识形态的革命盲从。英国的崇高，英国的盲从，将集中于词，而不是形象；集中于宗教，而不是政体理论；集中于经验，而不是思辨。英国的盲从者将是教士；英国人民将为他的声音所感动，或为民歌和故事而激动。

实际上，如果我们对伯克对崇高的剖析追根问底，直至打破偶像的反视觉情绪，我们就能从中读出一种主张，即语言的崇高最终与形象毫无关系，无论这些形象是清晰的还是朦胧的：

> 实际上，诗歌的效果几乎与激发知觉形象的力量毫无关系，因此，我相信它会失去相当大的一部分能量，即便这是一切描写的必然结果。因为所有诗歌工具中最有力的工具是感人的词，这些词的结合常常由于其适当性和一致性而失去力度。(*Enquiry*, 170)

伯克用引自维吉尔的一段话说明这一观点，如我们前面看到的，这段话也说明了作为野性和混乱的崇高：

> 这种崇高令我羡慕；然而，如果我们冷静地对待这种知觉形象，即由此类思想构成的形象，狂人的妄想就不能比这样一幅图画更野蛮和荒诞了。……其绘画关联是不需要的；因为并未构成真正的图画；而这番描述也几乎没有影响到这番叙述。(*Enquiry*, 171)

伯克早期对弥尔顿的分析表明崇高的效果是一些混乱形象的产物，"它们产生影响是因为它们朦胧和混乱。"（*Enquiry*，62；着重点为我所加）但现在伯克似乎要转移重心，否定绘画关联的必要性。显然，他是在与洛克的语言图像理论做斗争：维吉尔的描写是一幅"野蛮荒诞"的图画；接着又说它根本不是图画。他的主张中也有一种类似的含混，语言表达中"一种形象的清晰性对于作用于激情的一种影响来说是绝对不必要的，因此激情不需要任何形象就能被激发出来"。这里，被拒斥的是清晰的形象，还是清晰或朦胧、有序或混乱的形象呢？

无论我们如何回答这个问题，伯克的欲求都是毫无疑问的：他想要把语言的崇高追溯到某种正面的源头，而非模糊的语言形象。这个欲求如此强烈，以至于他甚至对词与思想相关的观念感到不安，因为在伯克想要纠正的这种理论中，一个思想不可避免地与一个形象相关。他引用了弥尔顿关于地狱的描写："死亡的岩石，洞穴，湖泊，兽窝，泥淖，沼泽和阴暗之地"：

> 一个词激发的这种思想或情感，只有词才能将其与其他事物联系起来的这种思想或情感，提出了一种高度的崇高；而这种崇高继而被"死亡宇宙"提到了一个更高的层面。这里，两个思想只能通过语言才能表现；而它们的结合则是任何概念所无法表达的；也许可以正确地称它们为不给精神呈现独特形象的思想。（*Enquiry*，175）

伯克承认,"与任何一个人争论他是否在想什么,这似乎是一个奇怪的话题"(168),但这恰恰是他所要论证的情况:"看起来似乎很奇怪,但我们常常不知道对事物持何看法,或是否对一些主题有何意见。"(168)伯克接着举了"两个惊人的例子说明这种可能性,即一个人可以听人讲每一个词,但不明白这些词所再现的事物,然而事后却能以一种新的方式把这些事物讲给别人听。"这就是盲人诗人和盲人数学教授的例子,一个能够"以精神和正义……描写视觉对象",另一个则做"关于光和色彩的精彩讲座"(168—169)。

那么,赋予语言交际和激发情感的力量的原理,如果不是在形象、思想和想象之中,那又能在哪里呢?我认为伯克的答案就是在他提出的共感和替代的观念之中。诗歌和修辞的"任务""就是通过共感而非摹仿来唤起情感;展示事物对说话者精神的影响而非表达关于事物本身的清晰观点。"(*Enquiry*, 172)。严格说来,只有在通过言语摹仿人们所说事物(而非他们所讨论事物)的戏剧诗中,词才可看作是"摹仿"。然而,在普通言语中,以及在诗歌和修辞中,语言"主要通过替代发生作用;通过习惯上对现实发生影响的声音发生作用"(173)。词通过共感、替代和声音发生作用,而不是通过形象生产的机制,即摹仿、相似性和视觉。

然而,注意到这一点也就是注意到词最终与我们以前看到的词语崇高的根源——想象——隔绝开来,这种想象能识别"相似性",创造新的形象。在这种关于语言的反图像理论中,词只对人性的低级部分产生微弱的、间接的联系;其影响就是习俗、习惯和文化渗透的产物。导致这种生产的主要情感是共感,社会情感

中最重要的情感,我们可以通过这种情感在"替代"的过程中"关怀他人"。这种社会纽带也是符号:词通过人与人之间的纽带与事物和感觉联系起来——一种把不同事物聚集在一起的本能。

伯克把词与形象分离开来,将其影响追溯到习俗、习惯和交往的作用,这易于使词语的崇高脱离自然的崇高,脱离我们对恐怖危险物体的直觉机械的反应。"不管词对情感发生什么作用,它都不是衍生于对词所代表的事物的精神的再现。"(*Enquiry*,164)语言崇高和强烈词语的机制是以习惯为中介的:

> 这些词实际上只是纯粹的声音;但它们是用在特殊场合的声音,在这些场合中,我们接受善,或忍受恶,或看到别人受到善恶的影响;或我们用于其他有意义的事物或事件的声音;而且用于各种各样的场合,以至于我们习惯上知道它们属于那些事物,无论何时,只要事后提起就能在心中产生与在那些场合产生的类似的影响。(165)

这些"纯粹声音"甚至没有影响到自然声音的崇高领域。比如,动物的喊叫"不纯粹是任意的",因此"总没能使自己得到充分的理解;但这不能说是语言"(84)。语言恰恰由于其任意性适度地控制它所调解的每一事物,因此能够以快感和崇高所要求的距离提供最痛苦最令人讨厌的感觉形象:

> 任何味道或味觉都不能产生深切的感觉,除非过度的苦涩和难以忍受的恶臭。的确,味道和味觉的这些影

响，当达到极致并直接依赖知觉时，只能是痛苦的，没有任何快感的陪伴；但当得到调解，如在描写或叙事中时，它们就成了崇高的源泉，与其他源泉一样真实，并依赖用以调解痛苦的同一个原则。(85)

因此，必须认为，伯克在《哲学探讨》中提出两种关于崇高的理论。一种基于想象，即感觉的机制，主要由视觉和图像隐喻——黑暗和光明、模糊和清晰——所控制。另一种最清楚地见于《哲学探讨》的最后部分，是绝对反视觉的、反图像的，并运用感觉、共感和习惯性联想或替代等术语。用现代修辞术语来说，第一种理论基于隐喻和相似性、相似和相像的观念；第二种是换喻，基于任意的、习惯性的联系。这第二种崇高是适度的，因为它基于文化互渗和传统的感觉，给激情设置了一条界线，而视觉的、思辨的和想象的崇高没有界限，是导致革命的那种激情。在某种意义上，虚假的、思辨的法国崇高与真正的英国的语言崇高之间的区别在《哲学探讨》中并没有浮出地表，仍等待着应用的机会。

英国言语与法国书写

伯克偏爱适度的语言崇高，他对主要作为口头而非书面媒介的语言的一贯分析证明了这一点。使人回想起习惯反应的是"纯粹声音"而不是书面文字。书写，即把言语译成"可见的文字"，在《哲学探讨》的美学中没有任何位置。伯克的确在讨论"法律和

体制"的历史时评论过言语和书面文字之间的不同功能,将"风俗"和"习惯"与口头传统联系起来,而"政府法律"的观念还得等到文字的到来:

> 即便像日耳曼人那样,如此野蛮的民族没有法律,他们仍然有习俗代替法律;而这些习俗比法律更有效,因为它们已经成为统治者和被统治者的本性。[21]

在这个原始状态里(伯克谈论"日耳曼人"时指的是古撒克逊人)

> 权威虽然很大,但就性质而言,没有发展到专制主义;因为任何专制行为都会动摇支持那个权威的唯一原则,即普遍的善意。另一方面,权威不能受到任何政府法律的限制,因为法律几乎无法维持一个还没有使用文字的民族。这是一种任意的权力,由于它在诞生地的流行而弱化了。(*Works*,7:292)

伯克赞扬由口头传统而非书面法律调解的一个社会的原始民主,这在别处受到了限制,即承认书写能促进社会改善和改良。未受到书写之进步效果影响的口头传统能使一个民族保持其野蛮悲苦的状态(伯克举爱尔兰的"古代习俗"为例,这种习俗"阻止一切改良……使腐败持存"[*Works*,7:414])。如以往一样,他的基

[21] *An Abridgment of English History*(1857),7:292.

本立场被勾勒为一种妥协,但其平衡却转向了习惯、风俗和口头传承的社会秩序的基础。古代撒克逊习俗"比法律更有效",为后来的法律基础提供了结构:"因此,也为我们的宪法描绘了模糊和不准确的轮廓,我们的宪法从此便得到了崇高的建构和高度的完善。"(*Works*, 7:293)使法律以某一固定的、公开可见的形式加以编码的"文字",被贬降到了对口头传统亘古不变的智慧已经确立的东西加以"建构"和"完善"的次要地位。

仅就对言语和书写关系的这种理解,我们可以想象,伯克对托马斯·佩恩提出宪法必须以文字形式、以"视觉形式"存在的要求的反动。佩恩坚持认为,

> 一部宪法不是名义上的,而是事实上的。它不是理想的存在,而是真实的存在。无论在哪里,如果不是以视觉形式生产的,那就不存在宪法。宪法先于政府而存在,而政府只是宪法的一个造物。[22]

在《新辉格党对旧辉格党的诉求》(1794)中引用《人权》的这段话时,伯克对佩恩的观点报以蔑视,他说:"这种著作只值得用作刑事审判的反驳。"(4:161)伯克不愿意反驳关于英国宪法是隐形的和未成文的说法。他的任务是证明自己的观点,即把真正的宪法看作像人体一样的有机体,由具有不同能力和特权的感官所构

[22] *The Rights of Man*(1791—1792), Burke's *Reflections on the Revolution*(Garden City, N. Y.: Doubleday, 1961), 309. 以下引文均出自这个版本。以下简称 *Rights* 和 *Reflections*。

成，是自然行为和习俗行为的混合物，是生理和习惯、快感和痛苦、社会和自我保护相结合的产物。因此，伯克的宪法既是政治的又是审美的，涉及道德和趣味的判断，在民族语言的活的传统中，由亘古不变的习俗保存下来的。难怪伯克把《人权宣言》看作"微不足道的、看不清字迹的几页纸"（*Reflections*，100—110）；难怪他在法国空想家和几何学家构建的书面宪法中没有看到值得羡慕的东西，这些人的想象征服了感觉。"纸上谈的宪法是一回事儿"，伯克说，"而事实上的宪法和经验又是另一回事儿。"[23]

这两种宪法，一种是"视觉形式"，另一种是不可见的和听觉的，与伯克在《哲学探讨》中提出的两种崇高极为相似。就理想状态而言，它们将结合成一种不可分解的"混合宪法"，是理想的英国性格和政体的形象。伯克想要在美学和政治学中说话，"不是作为宪法特殊成员的党派人士，而是作为原则上属于宪法的一个人"（*Works*，5：99）。他懂得在感官的群体中，在人的群体中，"由平衡力量组成的宪法是脆弱的"（*Works*，4：98），一种抽象的一致性

[23] *Speech on a Bill for Shortening the Duration of Parliament* (1780); *Works*, 7：77. 伯克把法国革命与"政治文人"和"文学阴谋集团"联系起来（*Reflections*，124），这已经成为法国革命的辩护者和批评家的标准论述。威廉·赫兹利特认为，法国革命是"印刷术之发明的遥远但却必然的结果"（*The Life of Napoleon*，1828，1830；*Collected Works*，ed. P. P. Howe，21 vols. London：J. M. Dent & Sons，1931，13：38）。托马斯·卡莱尔把革命的时代总结为"纸的时代"，明确指出了伯克在政治学（纸质宪法）与经济学（纸质通货）中把"现代文字"与奔放不羁的"空想"相联系的做法。见 Carlyle，*The French Revolution*（1837；New York，1859），28—29。关于浪漫主义以及对书面语言的反动，见我的文章 "Visible Language：Blake's Wond'rous Art of Writing"，in *Romanticism and Contemporary Criticism*，ed. Morris Evaes and Michael Fischer（Ithaca，N. Y.：Cornell University Press）。

只能通过把一切审美激情像对待政治激情那样追溯到同一个根源才能获得。他担心法国的"空想"病会推翻这个宪法，这导致了一种反动，使这脆弱的平衡不可能实现，并使他陷入了背叛作为其基础的政治和审美价值的一种修辞。

"伯克先生的恐怖绘画"：法国革命的反思

伯克公正地依附于构成人性"混合宪法"的各种不同和相对立的原则，这在他对法国革命的反动中接受了最严格的考验。作为提出政治原则的一篇宣言书，《关于法国革命的感想》（1790）完全与他一生奉行的适度和尊重传统的原则相一致。然而，在修辞和审美效果的层面上，一般认为他的习惯性适度已让位于极端和过度。他所依赖的对政治事件周围环境的细致分析也让位于他在法国人身上看到的那种想象的过度。尤其是他详尽描述法国革命的"景观"而不追溯其先在的原因或历史准确性，使他在与18世纪90年代的自由派和激进派的交流中造成了一种可怕的和致命的对称，即对"反思"观念的出其不意的反讽摹仿和戏仿对立的修辞。

佩恩所说的最著名的"伯克先生的恐怖绘画"（*Rights*，287）就是他讲述的"1789年10月6日的残暴景象"，当日，"粗鲁的民众"冲进了玛丽·安托瓦内特的公寓，迫使"这位被迫害的女人……几乎光着身子逃跑了"（*Reflections*，84）。伯克把这个极具刺激性的景观描写成同样恐怖的暴力场面：一场"无缘无故的、未受到任何抵抗的、混乱的大屠杀"把"世界上最辉煌的宫殿……

变成了一片血海，断臂残肢，尸横遍野"（*Reflections*，84）。"皇家俘虏"被迫逃离宫殿，"到处是恐怖的喊叫声，尖叫声，疯狂的扭动，无耻的傲慢，无以言表的地狱般的狰狞，和最邪恶的女人的躯体"（85）。伯克尤其强调性的描写，尤其是女人的暴力性质，也许是在暗示男扮女装参与凡尔赛宫游行的流行观念。[24] 他就这样构建了能够满足镜像崇高的全部要求的一个景观：混乱、朦胧——"一群形象"——充满了暴力和危险。但它也包含着那些颠倒的信号，就好比《哲学探讨》中那个英国盲人男孩第一次看到黑人妇女一样，产生了特别的恐惧：这不是自然的女性的暴力，而是强壮和软弱的自然秩序的颠倒；甚或更糟，一群异装癖的"受虐的形体"。

是什么激发这位讲究适度和准确境遇的大师进行表面上如此夸张的叙述？最好的回答似乎是描述相同事件的图景，1789年11月，理查·普莱斯博士在宪法信息协会上所做的布道。与许多英国自由派一样，普莱斯把十月看作一场和平革命的前兆，即路易十四与国民议会和法国人民的和解。伯克把普莱斯的演讲描写为一场壮观的革命戏剧：

> 一定会有重大的场景变化；一定会产生了不起的戏剧性效果；一定会有激发想象的宏大景观。……那位牧师在法国革命中发现了所有这一切。他的整个身体里激

[24] 关于法国革命中的"男扮女装"，见 Natalie Davis, *Society and Culture in Early Modern France*（Stanford: Stanford University Press, 1975），147—150, 和 Paulson, *Representation of Revolution*, 81。

发起一股青春的热情。随着演讲的进行，这股热情燃起了火花；当演讲结束时，火花已经燃烧成熊熊烈火。他从布道坛向远方眺望，望着自由的、道德的、幸福的、繁荣的、光荣的法国，就仿佛俯瞰一片应许之地，他突然欣喜若狂。(77—78)

接着，伯克引用了普莱斯演讲中"我亲眼看到了拯救"这段话。普莱斯的"眺望"把路易国王的仪仗队和从凡尔赛去往巴黎的法国人民与耶稣进入耶路撒冷、以色列人进入应许之地融合起来。普莱斯从国王和人民身上看到的拯救场面，在伯克的"反思"中是一个亵渎的异教景观：

> 在法国上演的这些底比斯人和色累斯人的狂欢……我肯定在这个王国里只激发了极少数人的热情；尽管圣徒和使徒们可能获得了自己的启示，已经完全战胜了心灵中所有那些堕落的迷信，但却倾向于认为那是虔诚的、体面的，将其比作进入耶稣基督的世界。(85)

这是异教狂欢的画面还是基督胜利的场景？路易十四是受难者还是革命的救世主？这些对立的观念形象的修辞没有为中介或商榷提供任何开口，除了倒置和戏仿而没有别的交流方式。伯克甚至意识到自己的"画面"左右了他的想象力，尽管他的典型方法是把这种活动投射到对手身上，他们自己在构图，而他则仅仅以"自然的感觉"回应。谣言说，一些主教卷入了反革命的阴谋，并有

被逮捕或遭暗杀的危险,伯克将这个谣言扩展成一幅历史画卷:

> 这些主教的实际谋杀者,尽管已经发出那么多神圣的号召,还是没有人响应。一些弑君者和亵渎神圣的屠夫,在素描中确实突出出来,但只是素描而已。不幸的是,这幅描写屠杀无辜者的伟大历史画卷没有完成。这需要来自人权学校的一位非常有胆识的大师来完成。(86)

伯克在此是否在应用他在《哲学探讨》中发表的见解:"未完成的素描……给我的快感超过了成品?"(Enquiry,77)当承认他可能"太过详细地阐述了1789年10月6日的残暴景象,或用了太大的篇幅描写我的感想"(93)时,他是否意识到自己的修辞活动?如果意识到了,那他即刻就抑制住了对这种过渡想象的意识,指出这仅仅是革命本身的腐败影响,"试图破坏我们心中每一个崇敬原则",使他感到"几乎不得不由于隐藏了人的共同感觉而致歉"(93)。

伯克克服了关于公开他对革命景观的"感想"的疑虑,这使他直接进入了关于这个景观自身性质的沉思,使他把自己的感觉当作审美天赋的审美本能的一种沉思,而这正是他在《哲学探讨》中勾勒的那些本能,与普莱斯牧师和法国人的"非自然"感觉截然不同的本能:

> 我为什么与普莱斯牧师感觉如此不同?……理由很简单——因为那是我应该感觉到的自然的感觉;因为我

们天生就要受到这种景观的影响,就要对人的不稳定的生存状态和极端的不确定性产生忧郁的情绪;……我们惊恐地反思;我们的头脑(如很久以前就有人认识到的)接受恐惧和怜悯的洗礼。……如果这样的景观被搬上舞台,我会为之流泪。我羞愧地感到自己竟然为画面上的痛苦产生肤浅的表演的感觉,而真实生活中的痛苦足以令我骄傲不已。由于有这样一种扭曲的心态,我从来不敢面对悲剧。(94)

伯克结论说,"剧院是比教堂还好的一所道德情感学校"。任何诗人都"不敢把这样一种胜利描写成令人骄傲的事。……现代舞台会拒绝这种描写,就像古代舞台一样。……在剧院里,没有任何详细推理过程的第一个本能的目光"(94)将表明是对这种景观的真实、"自然的"反应。

当然,伯克忘记了一种含混性,即描绘这个景观的画家是谁,所公开的是他的"感想",他为我们上演的正是他编写的悲剧。这些"恐惧画面"的作者恰恰是佩恩所要质疑的:

至于伯克先生自己的想象为之震怒、并试图也使读者为之震怒的那些悲惨画面,都为了戏剧再现而经过了仔细斟酌,事实也都为了表演而经过了加工,使之利用人的同情的弱点产生哭泣的效果。但伯克先生应该记住他是在写历史,而不是戏剧。(*Rights*, 286)

佩恩与伯克就政治问题——宪法的本质，英国君主立宪制的合法性——的争论当时和现在都被认为是相对软弱的。对大多数英国自由派来说，佩恩提出的天赋人权问题太激进，而对历史和立法的理解也相对浅薄，仅次于伯克。但他对伯克修辞的分析，尤其是伯克使用的戏剧和图像效果的分析却相当显著。他注意到，伯克的修辞"适于在不提出原因的情况下展示结果的目的。这是戏剧艺术的一种做法。如果人的罪行用痛苦来展示的话，那么就会时常失去舞台效果"（*Rights*，297）。他正确地诊断了伯克控制这一景观的创作技巧："大片的人类形象被以暗淡的色彩放到了人类图画的背景之中，而以夺目的光彩上演的则是国家和贵族的傀儡戏。"（*Rights*，296）他还以惊人的反形象捕捉到伯克感想中神经质的、无序的转折："伯克先生突出描写了主教和他的灯笼，就好像魔灯里的幻影，用对比而非关联拉开了场景。"（*Rights*，301）

实际上，佩恩与激进的同僚用一整套反形象来描写伯克笔下的场面和景观。有时那是对同一个事件的不同描写：即作为异教狂欢或基督教胜利的十月；英国的玉玺成了传统认可的一件物品，或"在伦敦塔以六便士或一先令出售的一个隐喻"（*Rights*，315）。有时则是以对立图像绘制的一个完全不同的事件。伯克把十月事件描绘成一出贵族悲剧，仿佛莎士比亚笔下一座王宫的废墟，而佩恩则以不同政见者的象征传统把巴士底的陷落描写成一个清教寓言："巴士底的陷落是专制制度的陷落；而这个合成形象则在比喻意义上成了班扬的怀疑城堡和绝望巨人。"（*Rights*，289）

在对立形象的层面上，现在可以清楚地知道，战争为何难以避免，为何只能进行表面的讨论。双方都陷入了打破偶像的修

辞，都抛出了虚假的、神秘化的自我形象或"感想"，都把偶像崇拜归咎于外来的敌人。佩恩深有感触地说："我们都明白崇拜亚伦铸造的牛犊或尼布甲尼撒金像的荒诞性；但人们为什么还要继续亲身实践他们在别人身上看到的荒诞行为呢？"（*Rights*, 315）这个自觉的时刻，就仿佛伯克为斟酌自己笔下的"景象"而感到不安一样，瞬间就过去了，继而发起了对伯克话语中的教会和国家"偶像"的正面抨击。[25]然而，这个问题仍然是一个重要问题，因为它以非常生动的方式提出了审美感性与历史再现之准确性的关系，以及生产允许对话和交流的历史再现之可能性的问题。罗纳德·鲍尔森准确地总结了这个问题的前半部分：

> 由于其明显的独特性，法国革命是以非凡程度再现历史所指的一个例子。……这个所指，也即法国革命，是使历史行动得以汇报和周知的一种环境，并对刚出现的模式和隐喻发生影响。但我们也涉及自我生成的诗歌语言和形象，自我生成是因为它并不要求在称作法国革命的现象中实际发生的真实世界。……一旦埃德蒙·伯克的"法国革命"本身成为参考，革命派和反革命派都能从中发现其能指和所指，我们就到达了文学和"制作"过程已经接手的一点，只是需要不时地与历史事实相"匹配"（贡布里希语）。[26]

[25] 关于这个问题的更多信息，见 S. J. Idzerda, "Iconoclasm during the French Revolution", *American Historicism Review*, 60(1954)。

[26] Paulson, *Representations of Revolution*, 5.

当然，这种"匹配"绝不是直接发生的，而必须利用其他再现作为素材。最接近的一种再现就是：用"历史自身"加以验证的再现，即将历史应用于后续事件：谁的版本最适合于所论事件的最新发展？显然，伯克的再现不久就赢得了这种竞争：如鲍尔森所说，它成了其他版本的参考。它成了构建新的再现的基础画面、形象、图形和主题。它捕捉到所有后续对法国革命之反思的"想象力"。

如果认为这只是历史学家所面对的问题，仿佛找到了把围绕法国革命的再现归结为革命本身的方法，那就是一个令人悲哀的错误。伯克的《感想》并不单纯是颇有影响的版本；它本身就是一次历史事件，既是革命史的组成部分又是对革命的反思。（如有些人所做的）我们可以夸大它的作用，说它助长了对法国的敌意，导致了对中庸自由选择的压制，把法国革命与欧洲其余地区分离开来，因此在某种意义上导致了18世纪90年代初的孤注一掷的恐怖事件的发生。这是一种夸张，但是，说伯克的反思是与其再现内容毫不相关的一组形象，这也同样不是事实。与具有公开影响的其他行为一样，他的反思也有其前因和后果，而不是简单的具有历史因果关系的台球模型。伯克生产了一种令事物既在生活中又在艺术中发生的诗歌。他的成功使我们懂得了为什么艺术观念的某种吸引力不会使事物发生，是使伯克的诗歌脱离真正的政治而进入感性的政治，感觉、意识和"眼与耳/的全能世界"中的一场革命。它还使我们明白了这样一种逃避为什么不会成功，感官、审美模式和再现行为本身何以继续回归历史，而我们所要做的恰恰是将其从历史中拯救出来。

第三部分

形象与意识形态

如果我们试图总结文本—形象的差异在艺术和文化批评中作用的方式，我们可能注意到的第一件事，就是我所讨论的这四位作者都相聚在同一个话题上：形象是某种或可获得或可利用的特殊权力的场所；简言之，形象是偶像或物恋。伯克和莱辛把形象视为种族他者、社会他者和性别他者的形象，既是恐惧又是蔑视的对象。蔑视来自视形象为无力、沉默、低级符号的一种信念，恐惧则来自一种认识，即认为这些符号以及相信这些符号的"他者"也许正处于夺取权力、盗取声音的过程之中。因此，伯克和莱辛仅仅依赖自然法则是不够的，这些自然法则控制符号的力量以便保持形象的位置；这些法则必须继续实施遗传规定，从而保持艺术、知觉和审美模式的正当位置。对莱辛来说，这些法则将保证绘画和雕塑的"纯洁"，防止它们篡夺语言和表现的更大领域。对伯克来说，"思辨"和（女性的、野蛮的、法国的）"景观"

形象必须与反形象相匹配，这些反形象能证明事物的本土自然秩序的美和崇高，能"反映"新的危险事物的怪异、荒诞和无常。

贡布里希也把形象看作开发自然力的符号——无论是理性的科学再现的自然，还是其更加暗淡的孪生兄弟，原始的、非理性的、动物本性的自然。但是，如果伯克和莱辛以偶像恐惧来面对这些"自然"，那么，贡布里希的态度就基本上是亲善偶像的：他赞扬各种形式的形象的魔力（对现代艺术仍持一些明显的保留意见），并以自己的修辞再造了所有文化主题，使那种魔力显得更加真实：科学的神秘性、常识和传统的权威性、文化"他者"（性别的、种族的、历史的他者）限定我们的文化"自我"的力量。必须注意的是，贡布里希的文本还有另一种力量，即奢侈地展示和讨论来自各个领域的图画形象——广告、儿童艺术、装饰设计、视觉幻象、古典绘画、科学图表等等。他的伟大贡献就是重新燃起我们对形象的"普通语言"的诧异感，并打开那种诧异的源头以供分析。

当然，现代时期其他伟大的图像学家还包括鲁道夫·阿恩海姆和欧文·潘诺夫斯基。阿恩海姆用格式塔心理学解决图像认知的问题，从形式的角度归化了形象，与贡布里希对自然幻觉和再现的强调形成对比。[1] 对现代形象理论的着实完整的一种叙述或

[1] 由于阿恩海姆的"自然"是纯形式的，基于眼睛在看到任何数据时寻求视觉结构的内在倾向，因此看不到我们在贡布里希强调的幻觉和科学再现目的论中发现的那种种族中心论。阿恩海姆几乎不存在抽象现代主义的问题，也不存在原始或儿童艺术的问题。见 *Art and Visual Perception*（Berkeley：University of California Press，1954）。

许会把这两位理论家放在康德传统之中,贡布里希(追随潘诺夫斯基和卡西尔等新康德派)把康德的"系组合"用于历史主义研究,而阿恩海姆则沿着康德思想的非历史路线走向普遍主义,在认知和再现的行为中使精神与世界达到先验的和谐。[2]

与贡布里希和阿恩海姆的亲善偶像相对立,尼尔森·古德曼清楚地把自己标识为偶像破坏者(尽管没有历史的自我意识)。他把哲学家反对偶像的战斗进行到逻辑的极端,禁止把摹仿、相似性、拷贝、相像及其一切相关因素作为美学和认识论的基本观念,用基于所指和外延意义的彻底形式和传统叙述取代了这些观念。幸存于古德曼批判的论述偶像的唯一文本的思想有:(1)承认相似性可能是某种图像实践的产物(世界开始相似于我们所描绘的世界景观);(2)给隐喻以完全哲学的尊严而视其为"制造世界的一种方式"。在贡布里希的论述中,隐喻当然不是以相似性或经验主义意义上的"精神影像"为基础的,而基于对标识的出新利用。这不是说古德曼完全放逐形象的魔力。可以认为,他提出的密度和饱和度等范畴重申了现代形式主义的基本价值,把对能指的强调看作"美学的症候"。真品,其对密度和饱和度的思考与对产地和生产历史的强调并驾齐驱,都是作为审美范式的注意对象:每一个差异都是有意义的,审美优势一方面与认知的细密、复杂性和不可穷尽性相关,另一方面又与形式的简洁、正确和优雅相关。

古德曼列出的"美学的症候",当把表现作为隐喻表述而用于

[2] 关于这个传统的重建,见 Michael Podro, *The Critical Historicism of Art* (New Haven: Yale University Press, 1982)。

艺术客体时，惊人地近似于瓦尔特·本雅明提出的"光晕"概念，如同半可视的光晕环绕艺术品或仪式器皿的神秘性。[3] 古德曼所提供的是用来描写产生光晕感的"参考途径"的一个系统（从表述到艺术客体；从艺术客体到其他客体或表述；从艺术客体到从属的语义或句法领域）。他甚至没有付出任何努力去提供的东西（也恰恰是本雅明最感兴趣的东西）就是"参照的根源"，其起源、谱系、历史以及导致"光晕"或审美症候的社会力量。[4] 对古德曼来说，历史并不存在，除非作为形式而存在于独特性和根源与意义密不可分的著作中。一般的现实形象，特殊的摄影形象，在古德曼的理论中没有特殊地位。它们仅仅是局部的再现习俗，在某一时间具有新奇性，在当下已经广泛流传。它们不作为"特权再现"而享有特殊地位，而古德曼把这样的地位仅仅看作他的偶像破坏将有助于纠正的概念错误。

我已经提出古德曼非历史的、形式主义的习俗自相矛盾地为象征理论和实践打开了一个新视野。他的著作最明显的用途就是对象征实践进行系统的中立性的技术描述。然而，只要现代符号学和对象征理论的传统区别仍然流行，那么，仅仅用古德曼的术语来取代它们就会造成损失。这里的"损失"恰恰是自然和习俗、空间和时间、视觉和听觉、图像和象征等具有文化内涵的术语所承载的价值、权力和利益。从古德曼的角度看，这些术语可能是"错误的"，只要它们继续作为表达艺术意图和批评本能的词汇的

[3] 见我第6章中关于本雅明光晕概念的讨论，本书第180—185页（见页边原书页码）。
[4] 见古德曼的文章，"Routes of Reference", *Critical Inquiry* 8：1（Autumn, 1981），121—132。

话，就不能否认它们的话语力量。古德曼祛除了这些术语的神秘性，我认为这基本上是有用的，不仅可以用于一种摆脱价值的分析（在那个意义上，象征理论没有"元语言"），而且用在了直接与它们实施和涂抹的价值和利益相抵牾的一种分析上了。

实施和涂抹这种双重角色就是我在前面讨论莱辛和伯克时试图清晰解释的内容，两位作者都使用了被形而上学和生理学权威所涂抹的区别（空间与时间、视觉与听觉的区别），以便推行特殊的文化和社会价值。同样的批判也可用于古德曼对现代主义美学和自由多元主义意识形态的奉献，或者用于贡布里希用形象证实霍布斯的"自然"的必然性和具有占有欲的、贪得无厌的个人主义的做法。

这样一种批判可以导致几个不同的方向。最明显的将是大体上相同的方向——即对批评家、美学家和其他理论家的研究，他们都致力于把艺术间的界限合法化，尤其是遭到战火破坏的形象与文本之间的界限。第二个选择是就文本与形象之间有争议的界限来研究艺术实践。这场斗争是如何以文本和形象的形式特征显示出来的？这些特征的设计就是为了肯定或破坏空间与时间、自然与习俗、眼与耳、图像与象征之间的界限的。在什么程度上文本与形象的斗争成为文学、视觉艺术和综合各种象征模式的不同"合成艺术"（电影、戏剧、漫画、叙述循环、书画）的自觉主题的？这些问题超出了本书所论主题的界限，脱离了"人们如何评论"形象的话题而趋向于人们如何在实践中使用形象的问题。然而，或许明显的是，我就破坏文本—形象界限之可能性所提出的许多主张都是基于这样一个信念，即这是实践中一直发生的事

（因此我许诺就这个题目再写一部姊妹篇）。我自己研究英国浪漫主义时期绘画和诗歌的著作，以及大量关于从中世纪图案到现代诗歌中语言和视觉艺术之间关系的学术研究，有两点令我信服：第一，这种研究不仅可能，而且必要，如果我们想要理解语言或视觉艺术的全部复杂性（文本—形象界限的打破在我看来是规律而不是例外）；第二，这种研究能够经得起自我批评的检验，尤其是在一般原则的层面上。由于当下人文学科中没有真正的"领域"研究语言与视觉艺术之间的关系，没有"图像学"以统一的方式来研究知觉、概念、语言和图画形象，那就值得说一说本书提出的这些原则可能会影响这些零散实践的方式。

当然，这种研究在文学批评中已有长足发展，有时甚至是以"图像学"之名面世的。[5] 文学图像学的"书面基础"包括一些特殊形式：图解的、具体的和有形的诗歌，其中文本的具体呈现被赋予了"密度"和形象的图像特征；以及图说诗（ekphrastic poetry），其中文本试图再现一部关于视觉或图像艺术的著作。但文学图像学也提请我们特别注意所有文学文本中的视觉、空间和图像的主题：作为文学形式之隐喻的建筑；作为文学再现之隐喻的绘画、电影和戏剧；作为囊括文学意义的象征性形象；作为精神状态之投射或行动之象征场所的场景（描画或描写）；作为自我行动和

[5] 比如，George P. Landow's *Images of Crisis*：*Literary Iconology*，*1750 to the Present*（Boston：Routledge & Kegan Paul，1982），and Theodore Ziolkowski's *Disenchanted Images*：*A Literary Iconology*（Princeton：Princeton University Press，1977）。这两种研究更确当地说都是"肖像学"，因为其主要关注的不是形象理论，而是特殊的主题和象征：魔镜、鬼魂附身的肖像和会说话的雕像（Ziolkowski），以及沉船、洪水和灾难（Landow）。

投射之"代理者"的肖像或镜像;以及作为狭义上的"图像制造者"的人物(奥斯丁的爱玛、夏洛特·勃朗蒂的简·爱、弗吉尼亚·伍尔夫的莉莉·布里斯克),或作为广义上的"观看主体"的人物(亨利·詹姆斯笔下视觉敏锐的叙述者,罗斯金的"观者",和华兹华斯沉稳的"目光")。

显然,这种文学图像学在视觉艺术中有其对等物,在视觉艺术中,作家和读者、说者和听者的再现,以及文本因素(叙述、时间性、"区别性"符号、"可读性"序列)的综合始终都是可以利用和避免的一直存在的可能性。"图像学"根植于艺术史而非文学批评,根植于具有高度文学形式的艺术史,这种艺术史坚持依哲学、历史、文学文本的关系看待形象,就此而言,在视觉艺术研究中保持对语言和文学的兴趣就几乎显得是肤浅的。然而,艺术史学家中有相当一部分人抵制文本性的"入侵",其中有些无疑是有道理的。比如,符号学把每一个图画形象都当作文本,一个编码的、有意图的、习俗的符号,它似乎有意削弱图画形象的独特性,使其成为可阐释对象的天衣无缝的网络的组成部分。毫不奇怪,莱辛的权威性(确切地说,他绝不是视觉艺术的朋友)常常被引用来为艺术史这片草皮辩护。

然而,对艺术间的比较、对"姊妹艺术"的研究的抵制要比纯粹的职业隔绝根深蒂固得多。我在此说明的是,如果把这种抵制当作研究的主要对象之一而不是所要克服的障碍,那么语言和视觉艺术的比较研究就会勃然兴起。这样一种视觉转换有助于我们更清楚地定义一种媒介被另一种媒介所融合的关键因素,以及维护或破坏文本—形象界限究竟有什么价值。在各种艺术实践

中，无论是传统的还是实验的，对形式法则的遵守或忽视是如何显示的？比如，电影似乎明显地把文本和形象价值结合起来，但又显然没有规定这种结合的单一公式，尽管电影理论家已经为识别这种媒介的文本（叙事性和戏剧性）或形象价值的"本质"因素进行了最佳尝试。而这些"理论"争论（比如就无声片与"有声片"孰优孰劣的问题的争论）已经渗透到电影制作的具体实践中来。[6] 戏剧本身，如本·琼生和伊尼戈·琼斯的例子所示，是与语言和视觉语码相关的价值争斗的战场。换言之，文本中的形象因素和形象中的文本因素的表现并不是人们所陌生的，而需要通过"陌生化"而将其理解为越界，即把象征性的他者融入遗传自我的一种（往往称作仪式的）暴力行为。

对图像问题进行的这种意识形态分析如何改变了我们思考文本与形象关系的方式？其中的一个含义是，目前就形象和文本"艺术之间"进行的大量实践和历史批评不必等待某种论述艺术间关系的超结构主义理论来使这种研究合法化。事实上，这种研究的主要障碍是期待某种主修辞方式、某种结构模式的出现，从而

[6] 欧文·潘诺夫斯基的经典文章，"Style and Medium in The Motion Pictures"，把莱辛和康德的时空范畴转化为电影批评，从而再造了这些范畴的意识形态性。一些女性主义影评家也注意到了性别之间的关联以及"沉默"电影形象与电影导演之间的张力。见 Laura Mulvey, "Visual Pleasure and Narrative Cinema", in *Screen* 16: 3 (1975), and Judith Mayne, "Female Narration, Women's Cinema", in *New German Critique*, nos. 24—25 (Fall-Winter, 1981—1982) 155—171. 我本人关于符号与性冲突的讨论，见 Billy Wilder's Sunset Boulevard, in "Going Too Far with the Sister Arts", *Space, Time, Image, Text*, ed. James Heffernan and Barbara Lynes (New York: Peter Lang, forthcoming).

以论文本与形象之间关系的某种"真正的理论"为掩盖进行科学的比较的形式主义研究。过多的对文本和形象的比较批评——圆顶与对句、大教堂与史诗之间的形式类比都得到了时代精神或某一超验的"风格"观念的证实——最好理解为一种错位的欲望,即为统一各种艺术而建立一种万能理论的欲望。[7] 但是,如果我们要把文本—形象的关系理解为社会和历史的关系,体现着危及个人、群体、民族、阶级、性别和文化关系的全部复杂性和冲突,那么,我们的研究就会摆脱对统一、类比、和谐和普遍性的这种渴求,并在这个过程中以更好的姿态达到某种一致性。

我们研究的第三个方向将是检验我们自己研究的基础。我在前面已经指出形象理论与对形象的恐惧密切相关,图像学不可能脱离偶像破坏及其对立面——偶像崇拜、拜物教和亲善偶像——之间的对峙。如我们在伯克-佩恩的争论中所看到的,这种对峙易于破坏中介的条件,破坏既非真实亦非虚假、既非被崇拜的亦非被蔑视的形象。通常可以发挥中介作用的形象(尤其是在后康德美学中)是审美对象。但这些对象,如我们在莱辛的形象理论中看到的,都有将自身封闭在纯粹美学的飞地、将自身区别于芜杂的、崇拜的形象的倾向。然而,图像学家与艺术史学家、美学家和文学批评家的不同之处就在于,他愿意思考各种形式的"非纯粹"形象——从打破哲学话语之纯洁性的比喻、类比和模式,到贡布里希在大众文化中发现的形象的"普通语言",到人类学家可能

[7] 关于"标志着绘画——文学比较研究的类比洞见——和失望的历史"的卓越研究,见 Wendy Steiner, *The Colors of Rhetoric* (Chicago: University of Chicago Press, 1982), chap.1。

在"前美学"文化中发现的仪式客体。我们已经在前面的章节中看到了对这种媒介形象的暗示：作为莱辛的偶像与审美对象之间媒介的"图腾"或"友好形式"；不能用自然和习俗意义加以区别的"刺激性"或"辩证形象"的柏拉图观念。尼尔森·古德曼在形象与文本之间消解的本体区别以类似的方式暗示了审美与认知的综合，以及哲学与隐喻、科学与艺术之间相互作用的可能性。

这些辩证形象的具体例子是图像学讨论的一个常见特征。它们包括经典例子（柏拉图的洞穴、亚里士多德的蜡版、洛克的暗箱），每当形象的性质成为哲学探讨的主题时，每当形象的性质与人性讨论相关时，这些例子就出现了。它们在图画形象领域也有类似物：维特根斯坦的鸭兔图、福柯的《宫娥图》、莱辛的《拉奥孔》（图像而不是文本），与哲学家的形象一样，它们都是我所说的超图像（hypericons），即造型的图案，反映形象性质的图画。而这些超图像有一种失去其辩证性质的倾向；它们作为经典例子的地位把它们从"刺激物"或对话客体以及图腾游戏变成了物化的符号，始终表示相同意义的物体（如偶像）。那么，图像学的主要目标之一就是恢复这个刺激因素，赋予这些已死形象以对话的力量，赋予已死的隐喻以新生，尤其是充斥于自身话语之中的隐喻。

我曾经试图对图像学的批评比喻进行意识形态分析，细察充斥于我们对形象及其与语言之间差异的理解中的"政治无意识"，并提出每一种形象理论的背后都是某种形式的形象恐惧论，希望借此恢复这些批评比喻的生机。但意识形态分析这个模式本身又是什么呢？它是否也拥有构成性的比喻和形象，即控制描写其自

身活动的图画的超图像？在与它所分析的话语实践的关系上，它占有什么样的地位？它是否是某种万能理论还是超越所有那些暗淡的形象理论之上的元语言，从其自身澄明的视角揭示那些理论的盲点？抑或涉及它试图解释的那种实践？为回答这些问题，我们需要扭转讨论的方向，把意识形态观念本身作为图像学分析的主题。

6

偶像破坏的修辞：
马克思主义、意识形态和物恋

> 如果在全部意识形态中人们和他们的关系就像在照相机中一样是倒现着的，那么这种现象也是从人们生活的历史过程中产生的，正如物象在视网膜上的倒影是直接从人们生活的物理过程中产生的一样。
> ——卡尔·马克思，《德意志意识形态》(1845—1847)

意识形态理论是现代马克思主义文化批评中争论最热烈和阐释最详尽的主题。本文的目的并不是要解决这些争论，也不是要加深阐释，而是要对它所采用的那种形象语言的一些特征进行历史分析——也就是维特根斯坦所说的能够使理论"一看就理解和容易熟记在心"的"象征主义"或"模式"。[1] 在进行这种分析时，

[1] *The Blue and Brown Books* (New York: Harper & Row, 1958), 6.

我遵循我认为马克思自己所暗示的分析概念的正确方法，即通过把概念变成形象而使之"具体"的方法。任何"精神事实"或"概念总体"，马克思指出，"都绝不是自发产生、并在知觉和想象之外和之上进行思考的观念的产物，而是知觉和形象同化和转化为概念的结果"[2]。因此，分析概念的正当方式就是从抽象概念回溯到具体的起源：

> 具体概念是具体的，因为它是许多定义的综合，因此代表了不同方面的统一。因此在推理中它是总结，一个结果，而不是起点，尽管它是真正的原点，因此也是知觉和想象的原点。第一个步骤就是把有意义的形象简化为抽象的定义，第二个则通过推理而从抽象定义到具体环境的再造。[3]

马克思称作"正确科学方法"的恰恰是第二个步骤，这个方法的目标是恢复自己的起源，即要用它来解释的一种"具体环境的再造"。

我在此关注的两个具体概念是：意识形态和商品的观念。这两个术语提供了马克思的辩证法所围绕的精神—身体之轴。意识形态是马克思分析精神和意识时采用的一个关键术语，而商品则是真实世界中重要的物质客体。意识形态出现较早，主要出现在

[2] *A Contribution to the Critique of Political Economy*（1859），207. 此处和以下引文均出自 Maurice Dobb edition, trans. S. W. Ryazanskaya（New York：International Publishers，1970），以下简称 *CPE*。

[3] *CPE*, 206.

19世纪40年代马克思消除唯心主义哲学的影响的著作中。它在成熟的马克思思想中的地位是有疑问的，阐释这一观念的关键文本《德意志意识形态》甚至在马克思有生期间没有发表。然而，如雷蒙·威廉斯所说，它为"马克思关于文化的几乎全部思考，尤其是关于文学和思想的思考"奠定了基础。[4]另一方面，商品在马克思的主要著作中起到了不可置疑的关键作用。《资本论》开头长篇阐释商品，使其成为马克思全部经济理论的基础概念，但公平地说，这个概念在文化、艺术和思想研究中却起到了相对较小的作用。把这些"上层建筑"现象与社会的经济"基础"如此紧密地关联起来，这通常被看作庸俗马克思主义，而文化研究则依赖于"较柔和的"、更透明的术语，如"霸权"和"意识形态"。[5]

马克思把意识形态和商品这两个概念具体化的方式就是使用诗人和修辞学家的惯常手法：制造隐喻。用来比喻意识形态的隐喻，或如马克思所说，概念背后的形象，就是暗箱（camera obscura），直义就是影像得以投射的"黑屋"或黑箱。另一方面，商品概念背后的形象是物恋或偶像，即迷信、幻想和偏执行为的对象。当这些概念显于具体形式时，其关系便愈加明显。它们都是双重意义上的"超图像"，如柏拉图的洞穴或洛克的白版，它们本身就是"场景"或图像制作的场所，同时也是语言或修辞形象（隐喻、类比、相似性）。因此，当我们说它们是"形象"时，重要

[4] *Marxism and Literature*（Oxford：Oxford University Press, 1977），55.

[5] 对此也有明显的例外，如 Jean Baudrillard's *For a Critique of the Political Economy of the Sign*（St. Louis：Telos Press, 1981），我将在本文后面部分加以探讨。以下简称 *CPS*。

的是要记住我们是在用这个术语指：(1)在隐喻地处理抽象概念时用作具体工具的对象，以及(2)本身就是图像或生产图像的对象。暗箱是生产一种特殊形象的机器，而物恋是一种非常特殊的形象——不是我们在暗箱里看到的那种。相反，二者间并不和谐：人们认为暗箱生产高度现实的形象，是对可见世界的确切复制。它是根据对光学的科学理解建构的。另一方面，物恋是科学形象的对立面，以其粗糙的再现方式和对迷信仪式的使用影缩了非理性。它是形象的"制作者"，不是通过机械的再生产，而是通过其自身形象的有机"哺育"制作的。

但这两个形象之间鲜明的对比还不就是全部。它们在形式和功能上还具有一种相当明确的互补性：一方面，形象是影子，在黑暗中投射的非实质性"幻影"；另一方面，这些形象是作为可触的永恒形式雕刻、烙印或铭刻的物质对象。它们以辩证的方式相互影射，相互生成：意识形态是精神活动，将自身投射和铭刻在商品的物质世界上，而反过来，商品则是将自身铭刻于意识之上的被铭刻的物质对象。最重要的是，它们都与将其付诸实施的整个概念图示相关：二者都是活跃的资本主义的象征，一个活跃在意识层面，另一个活跃在对象和社会关系的世界。因此，二者都是虚假形象或弗朗西斯·培根所说的"偶像"：意识形态的暗箱生产"精神的偶像"，商品拜物教生产"市场的偶像"。在二者辩证的关系之间出现的是整个世界。如果我们把暗箱看作柏拉图的洞穴的形象后裔，将其影子投射在墙上，那么，物恋就是投射这些影子的物体，"用石头、木头和每一种物质制作的人的形象，以及

动物的形状"[6]。对洞穴寓言的标准阐释也易于解释马克思的两个概念:"人造物品与感觉、观念的东西相对应,……是投射到反映的世界上的影子,即*eikones*。"在"物品"与"反映"的相互作用中,一种辩证关系出现了——在柏拉图的例子中是唯心主义的,在马克思的例子中是唯物主义的。

在以下各节,我将分析暗箱和物恋在马克思思想中作为具体概念的比喻。我的目的部分是诠释性的:我只想表明这些隐喻通过展示它们所包含的"不同方面的统一"或"许多定义的综合"而具有多么丰富的启发性。但我也有一个批评目的,这就是展示这些具体概念如何在某种程度上,甚至在促进马克思主义的同时也削弱了马克思主义思想。我将说明这种削弱产生于对意识形态和拜物教的具体性——尤其是历史特殊性——的忽视,将其视为物化的和各不相关的抽象概念而非辩证形象的一种倾向。最简单的方式就是说,意识形态和拜物教对马克思主义批评实行了某种报复,因为它用拜物教的概念创造了一种物恋,并把"意识形态"看作建构一种新的唯心主义的机会。[7]

我应该强调的是,这种一般的论证并不是出新的,对马克思主义批评传统也没有特殊的敌意。如雷蒙·威廉斯所看到的,马克思主义批评正经历"一个根本变革的时期",已经不再"可能是一个固定的理论或学说体系了"[8]。它的许多基本概念正经历修正

[6] *Republic* VII. 514b; Loeb edition, 121.

[7] 关于阿尔都塞著作中对这种唯心主义的有力批评,见 E. P. Thompson, *The Poverty of Theory and Other Essays* (New York: Monthly Review Press, 1978)。

[8] *Marxism and Literature*, 1.

和根本的审查,一些马克思主义理论家为如何防止被像"意识形态"和"拜物教"这样的术语的物化问题所迷惑。如果下面的论述中有某种创新性,那也许在于我把马克思的文本和他所激发的著述看作一个文学传统(以对立于被赞成或不赞成的一个科学思想体系);尤其聚焦于马克思著作中的形象问题——比喻、图像和图画象征的地位,以及给这些形象以生命的偶像破坏的修辞。

作为偶像崇拜的意识形态

> 现在已占据人类理解、并已根深蒂固的偶像和虚假观念,不仅如此困扰人的精神,以致真理几乎无法进入,而且,甚至在进入之后也仍然会在科学的复古中再次令我们陷入困境,如果事先不准备防御它们的攻击并巩固自身地位的话。
>
> ——弗朗西斯·培根,《新工具》

在我们开始研究马克思,把暗箱用作意识形态的模式之前,看一看这个术语与形象生产模式的历史关系,将是有所助益的。顾名思义,意识形态的概念根植于提供思想素材的精神实体或"观念"。仅就这些观念可以理解为形象就是刻印或投射在意识媒介之上的图画、图表符号这一点而言,意识形态,即有关观念的科学,就真的是一种图像学,是关于形象的理论。当然,没有必要把观念看作形象,但把观念看作形象极有诱惑力,大多数精

神理论都在某一阶段屈服于这种诱惑，或将其作为心理崇拜而拒绝——可以称作"观念崇拜"（eidolatry 或 ideolatry）。大多数理论都采纳这两种方式：拒斥被某一竞争的意识模式所崇拜的"精神偶像"，并欢迎确实能反对神秘化和偶像崇拜的某种新形象。因此，对柏拉图来说，虚假形象是感知表象，而真正的形象（当然不真的是形象）是抽象的、理想的数学模式。对洛克来说，虚假形象是经院哲学的"固有观念"，而真正的形象是感觉经验的直接印象。对康德和19世纪德国唯心主义者来说，虚假形象是经验主义的知觉印象，而真正的形象是先验范畴的抽象格式。[9]

每一次哲学革命中，偶像破坏的修辞都有一个人皆熟悉的仪式：被拒斥的形象都被冠以人造品、幻觉、庸俗、非理性的污名；而新的形象（往往被宣布为根本就不是形象）则被冠以自然、理性和启蒙的美名。在思想史的这个脚本中，黑暗丛林和蛮荒迷信的洞穴里的偶像崇拜，让位于对潜藏于头骨内的黑暗洞穴里的精神偶像力量的迷信。而要开化蛮夷偶像崇拜者的迫切需要则让位于开化"精神偶像"之蒙昧崇拜者的规划。

意识形态的观念的历史根源就在这些启蒙规划之中。这个术语最先由法国革命期间的知识分子所使用，用指偶像破坏的"思想的科学"，即把社会问题归纳为确定的唯物主义和经验主义的科学。意识形态将决定哪些思想与外部现实拥有真正的关联，因为这是把真正的思想与虚假的思想区别开来的一种方法。如乔治·李希特海姆所指出的：

[9] 柯勒律治区别了"寓言"（"纯粹的图像语言"）和"象征"，而黑格尔则区别了"图画语言"和"观念"，他们都揭示了高级和低级形象相同的结构对立。

这个信仰的先例是培根和笛卡儿。对先于这些空想家和法国革命的孔狄亚克来说，似乎已经清楚的是，培根对"偶像"的批评必定是意识改造的起点，这是启蒙运动的主要目的。培根的偶像（*idolum*）成了孔狄亚克的偏见（*prejuge*），这也是霍尔巴赫和赫尔维希斯著作中的一个关键术语。偶像是与"理性"相对立的"偏见"。用无情的批判理性清除偏见就是恢复对自然的"毫无偏见的"理解。[10]

如我们所期待的，这种"毫无偏见的"理解，是以与偏见的虚幻偶像相反的形象为基础的。对杜撰"意识形态"一词的德斯塔特·德·特拉西来说，正确的推理过程就像"可延长的望远镜"，能够回顾任何思想在物质知觉中的根源。[11] 仅就在感觉的经验叙述中视觉的范式作用和视力工具而言，德·特拉西认为他的《意识形态诸因素》一文将提供"从真实的观点……正当的视角清晰描画物体的镜子"[12]，这几乎不足为怪。

甚至在这门对精神影像进行理性化的科学被命名为"意识形

[10] Lichtheim, "The Concept of Ideology", *History and Theory* 4(1965), 164—195.

[11] 见 Emmet Kennedy, *A Philosophe in the Age of Revolution: Destutt de Tracy and the Origin of Ideology* (Philadelphia: American Philosophy Society, 1978), 225. 肯尼迪注意到德·特拉西迄今"就感觉印象的准确性而言已经超过了洛克和孔狄亚克的主张"，他视这些印象为知识的普遍基础。有趣的是，德·特拉西批判象形文字，认为象形文字"不足以交流"，恰恰因为它们并不像图画那样直接再现感觉经验。见 Kennedy, 108。

[12] 转引自 Kennedy, 108。

态"之前，对其统治的反动就已经开始了。如我们已经看到的，伯克的崇高美学对主导经验传统的、关于精神的整个图像模式提出了质疑。他对"正当偏见"的辩护是为英国的"偶像崇拜"所做的辩护，从而抵制法国的打破偶像；他为人权制定的"多棱镜"模式，是对望远镜和镜子的直接回应，而望远镜和镜子在启蒙运动的政治理论中则是用来表示理性"透明性"的视觉隐喻：

> 这些形而上的权利进入了普通生活，就像穿透一个浓浊媒介的光线一样，其直线是折射着的。实际上，在粗糙复杂的人类情感和关怀中，人的原始权利经过各种各样的折射和反射，以至于继续谈论其简单的原始指向都显得荒唐了。[13]

对伯克来说，清晰明白的意识形态镜子是一个生产者，不是真实的影像，而是只能导致政治暴政的虚假的还原影像。按照伯克的逻辑，柯勒律治把对偶像崇拜的谴责反过来针对法国人：在柯勒律治看来，"法国人的偶像主义"包括这样一个思想倾向，即"可理解的必然是可构成影像的，而可构成影像的也必然是有形的。"[14] 柯勒律治认为，任何名副其实的"观念"恰恰是由于它不能被呈现为图像的或物质的形式而被区别开来的：它是想象的"活的推论"，只能用符号形式的半透明性而非用某一"纯粹"形象来

[13] *Reflections on the Revolution in France* (1790) (New York: Doubleday, 1961), 74.

[14] *The Friend*, in *Complete Works*, 16 vols. (Princeton: Princeton University Press, 1969), vol.4. (in 2 vols.), ed. Barbara E. Rooke, i: 422.

表现的一股"力量"。

因此，作为在历史上为推翻"精神偶像"而设计的偶像破坏的"思想的科学"，转弯抹角地把自己打扮成了一种新的偶像崇拜形式——一种观念崇拜（ideolatry）。[15] 这一讽刺的转向在马克思采纳的该术语的否定意义上呈现了最复杂的形式，成为抨击改造其意义的那些人的武器：对马克思来说，"意识形态"从根本上说是浪漫主义唯心主义反动者的虚假意识，这些反动者用这个术语来反对法国革命的空想家；确切地说，这是青年黑格尔派的"德意志"意识形态，他们认为革命可以发生在意识、思想和哲学的层面，而不是会发生在社会生活层面的物质革命。但马克思并不仅仅与反动者算旧账；显然，他把原创性的"空想家"，即启蒙运动和法国革命时期的知识分子，视为与虚假意识同样蒙昧、同样受到意识形态的欺骗。所以，马克思在批判法国资产阶级知识分子时听起来就像埃德蒙·伯克一样，抨击一个由店主、高利贷者和律师组成的民族。马克思采取了别具一格的综合和批判方法，既拒斥法国启蒙运动详尽提出的积极的意识形态科学，又拒斥英国和德国反动派把这种科学看作虚幻的偶像崇拜的消极论调，而提出了自己的意识形态观念，视其为一种新科学的关键术语，历史和辩证唯物主义的一种否定的阐释科学。然而，这种关于未来

[15] 这种看法不仅源自英国的反对者伯克和柯勒律治，还来自法国革命的核心。众所周知，拿破仑就把空想家从革命领导集团内部清除出去；不太如此知名的是作为这种看法的心理学基础：据载，拿破仑曾经说过，"有些人由于其身体或道德的独特性而勾勒出关于一切事物的一幅画（白版）。无论拥有什么样的知识、智力、勇气或优秀品质，这些人都不适于指挥。"引自 Paul Shorey's notes to Plato's *Republic*, 196, from Pear, *Remembering and Forgetting*, 57。

的科学必须与描写过去的诗歌携起手来共筑意识形态的核心概念。由于意识形态批判会提出关于"虚假意识"和对世界的扭曲再现的认知主张,因此必须利用主导经验主义、唯物主义传统的精神的图像理论,把"暗箱"比喻作为其"具体概念"的一种理论。

意识形态的暗箱

马克思用暗箱作为意识形态隐喻的最令人瞩目的用法,也许是由于这种用法与19世纪40年代通俗想象中暗箱这种机械的奇异东西的不兼容性。[16]马克思用这个比喻作为论战手法,讽刺唯心主义哲学的幻想,而此时人们正把暗箱作为终于可以用银版照相来保存"自然之完美形象"的制造者而欢呼。[17]自洛克将其用作理解的比喻以来,暗箱就以理性的观察和对自然景观的直接再造而成为经验主义的同义语:

> 我假装不教导别人而是去探讨,因此只能在这里承认外部和内部感觉不过是我从认识到理解所走过的路径。就发现而言,只有这些路径才是把光明引入暗室的

[16] 我完成本文的写作之后,才注意到 Sarah Kofman 的 *Camera Obscura de l'Idéologie* (Paris: Editions Galilee, 1983)。考夫曼分析了这个形象在马克思、弗洛伊德和尼采著作中的作用。

[17] 这是路易·达盖尔对自己的发明的描写。见"Daguerreotype"(1839), reprinted in *Classic Essays in Photography*, ed. Alan Trachtenberg (New Haven, Conn.: Leete's Island Books, 1980), 12。以下作 Trachtenberg。

窗口。我认为，理解不完全相像于完全与光明相隔绝的密室，只留某一微小的开口以引进外部可见的相似性或关于事物的观念；如果进入这种暗室的图画在那里驻足，有秩序地留在那里等待着被发现，那就相似于人根据所见物体和关于这些物体的观念而达到的理解。[18]

摄影的发明为洛克所描写的"人类理解"活动提供了确当的机制。我们应该看到，这个模式非常接近马克思自己叙述的源于具体形象的"具体概念"。洛克的"外部和内部感觉"，从功能上说，相当于马克思所说的观念形成过程中的"知觉和想象"。在把意识形态与暗箱相比较时，马克思似乎削弱了自己的经验主义、唯物主义的认知模式，不过视其为德国空想家们所发明的幻觉、"幻影""幻想"和"现实的影子"的机制。马克思把暗箱用作论战手段，以讽刺唯心主义哲学的做法显得比较笨拙，如果我们回忆一下，洛克恰恰以相反的方式，也将其用作论战手段的话。对洛克来说，暗箱是有助于我们看到思想何以源自客观的、物质的世界，何以被表现为正面比喻，以反对把思想看作精神"固有的"或自生的唯心主义观念。马克思以此讽刺青年黑格尔派的唯心主义，这就仿佛说洛克用精神的白版模式描写康德一样合适。

马克思为什么用比喻描写意识形态，而这个比喻不但在修辞上毫无效果，而且还潜在地有害于他自己对经验主义前提的依

[18] *An Essay Concerning Human Understanding*（1689），bk. II, chap. XI. Sec. 17（New York：Dutton, n. d.），107.

赖？一个回答是，这是年轻人犯的错误，用一个评论家的话说，这"是混淆的源头，不但表明马克思的论断缺乏统一性，而且还有助于遮盖马克思自己的结论"[19]。弗雷德里克·詹姆斯说"这个比喻是个悖论，其中，一种受社会条件局限的、由历史所制约的神秘化被描写成一个永久的自然过程"，他推断马克思"在这个阶段"还没有把趋于"唯心主义"的"自然倾向"与"阶级观念"区别开来。[20]雷蒙·威廉斯认为，暗箱的类比"不过是偶然的，但或许与'直接的正面认识'这一基本标准相关（尽管事实上恰好相反）。"[21]威廉斯感到马克思的隐喻中"重点是清楚的"，"但类比难懂，导向了"'反射''反响''幻象'和'亚升华'的语言"，其"幼稚的二元论"过于简单化，而后来马克思主义者的重复又使其变成了"灾难"。

我们可以把现代意识形态理论之间的争论看作把马克思在《德意志意识形态》中使用的视觉隐喻加以复杂化或细化的尝试。几乎每一个成熟的马克思主义理论家都在某个阶段否定把马克思说成是幼稚的实证主义者或经验主义者的抨击，并试图用复杂的机制细化暗箱的隐喻。特里·伊格尔顿说"意识形态……生产和建构真实，从而把真实缺场的影子罩在其在场的认知之上"，这个隐喻保留了马克思所用暗箱（shadow-box）的意象，但加倍了"投

[19] Jorge Larrain, *The Concept of Ideology* (Athens, Ga.: University of Georgia Press, 1979), 38. 解释《德意志意识形态》"缺乏统一性"的另一个途径是视其为合作的产物。也许暗箱是恩格斯用的形象。

[20] *Marxism and Form* (Princeton: Princeton University Press, 1971), 369. 我将在下文中证明把自然与历史人造物的混同完全是故意的。

[21] Williams, *Marxism and Literature* (Oxford: Oxford University Press, 1977), 59.

影"的过程,为投影而移开了任何正面的在场的物体。[22] 伊格尔顿意在指出,"在资本主义生产方式中","真实必然是经验上不可感知的"东西。阿尔都塞用一个复杂的"镜像双重性"取代了暗箱,即在一个"双重镜像"结构中某个单一形象的反射和逆反射(我们或许应该称此为意识形态的"发廊"形象)。[23] 这些细化的主旨一方面是要把意识形态变成比世界的简单倒置更加复杂的东西,而另一方面则拒绝庸俗马克思主义的观念,即认为马克思为意识形态的幻觉提供了一个直接的、实证的选择。

对马克思"年轻时的错误"所做的这些纠正有一个奇怪之处:他们都没有摆脱意识形态理论的视觉象征主义,甚至在他们试图纠正这种象征主义的时候亦如此。[24] 认为把暗箱作为意识形态隐喻是"偶然的",这一主张继续掩饰着马克思主义理论家对影子、反映、倒置等形象和各种再现媒介的执迷。摄影和电影在马克思主义批评中占有的核心地位不过是这种执迷的最明显症状。如果暗箱的比喻是马克思年轻时的错误,那么,在整个马克思主义意识形态理论中,它就是始终阴魂不散的一个错误。

假如我们不把暗箱的隐喻看作一个错误,而看作马克思意识形态观念之基础的"具体概念",是他从来没有机会得以发展其完

[22] *Criticism and Ideology*(London: Verso, 1978), 69.

[23] 见 Althusser's essay, "Ideology and Ideological State Apparatuses", in his *Lenin and Philosophy* (New York: Monthly Review Press, 1971), 178。有趣的是,阿尔都塞借助上帝形象的类比详尽阐释了意识形态的视觉模式。

[24] 就视觉模式争论的全面总结,见 Raymond Williams's chapter, "From Reflection to Mediation" in his *Marxism and Literature*。

整的综合力量的一个形象。假如他所要表达的就是他所说的意思,那么,除了把经验主义的认知模式归咎于青年黑格尔派这一惊世价值外,在19世纪40年代附属于这个比喻的还有哪种修辞和逻辑力量呢?马克思完全可能注意到的一件事就是暗箱与摄影的其他发展在当时并未受到欢迎,仅仅因为它们似乎体现了对可见世界的最自然、科学和现实的再现。他完全可能注意到暗箱始终具有作为科学仪器和生产视觉幻觉的"魔灯"的双重声誉。[25]他也完全可能读过路易·达盖尔关于银版照相法的说明:

> 有了银版照相法,每一个人都可以制作他的城堡或乡下房屋的景观:人们会进行各种景观的收集,而这将更有价值,因为艺术无法摹仿这些景观的准确性和完美的细节。……休闲阶级将发现这是一个最有吸引力的职业,尽管结果是通过化学方法获得的,所付出的些微劳动将使女士们欣喜若狂。[26]

在写作《德意志意识形态》那一年,马克思完全可能读过了威廉·亨利·塔尔伯特的描写,把暗箱中的影像描写为"美丽的图

[25] 关于暗箱的出色讨论,见 Svetlana Alpers, *The Art of Describing: Dutch Art in the Seventeenth Century* (Chicago: University of Chicago Press, 1983)。阿尔帕斯指出"现在我们如此习惯于暗箱投射的影像与荷兰绘画的真实画面(以及后来的摄影)联系起来,以至于我们易于忘记这只是这一手法的一个方面。它完全可能用于不同的用途",包括"魔幻的灯展",瞬间把一个乞丐变成国王再变回乞丐的人类变形。(见第13页和第一章)

[26] 引自 Trachtenberg, 12—13。

画，某一时刻的创造，并注定要消失"[27]，并继续阅读塔尔伯特何以产生把这些形象固着于感光纸上的想法："这就是我的想法。它是否是在以前漂浮的哲学视野中产生的，我不知道，尽管我认为它一定是这样产生的。"

172 马克思是否读过这些特殊的文字并不重要。重要的是他可能会以偏见的眼光看待暗箱和摄影的发明，将其看作另一场虚假的资产阶级"革命"。关于科学准确性的所有主张给他留下了一个冰冷的事实，即相机是有闲阶级的一个玩物，生产新的"收藏品"的机器，小康市民的肖像，乡村房屋的景观，女士的娱乐，而且既是由能够支付"漂浮的哲学视野"的有闲绅士生产的，又是为他们生产的。这些玩物能够为人所理解提供一种严肃的模式，他一定认为很荒唐。它只适合作为虚假理解的模式，也就是作为意识形态的模式。然而，这正是意识形态的悖论：它不仅仅是废话或错误，还是"虚假的理解"，一种连贯的、逻辑的、有规则的系统错误。马克思在强调意识形态是一种视觉倒置的时候就抓住了这一点。在某种意义上，这种倒置并没有任何区别；幻觉是完美的。每一物都与其他事物处于正常的关系之中。但从相反的角度看，世界是颠倒了，处于混沌之中，革命之中，疯狂地进行着矛盾的自我破坏。问题是：如何对待意识形态的颠倒的形象？如何想象一种偶像破坏的策略竟然有破除或批判幻觉的工具力量、走出幻觉以便与其进行斗争？

[27] Talbot, "A Brief Historical Sketch of the Invention of the Art", introduction to *The Pencil of Nature*(London, 1844—1846), 引自 Trachtenberg, 29。

偶像破坏的策略

如我们所期待的，第一个策略是拒绝在形象中旅行；马克思指出，我们不信任任何再现，而只注重事物本身，未经过媒介的实在的事物。

> 我们不是从人们所说的、所想象的、所设想的东西出发，也不是从只存在于口头上所说的、思考出来的、想象出来的、设想出来的人出发去理解真正的人。我们的出发点是从事实际活动的人，而且从他们的现实生活过程中我们还可以揭示出这一生活过程在意识形态上的反射和回声的发展。甚至人们头脑中模糊的东西也是他们的可以通过经验来确定的、与物质前提相联系的物质生活过程的必然升华物。[28]

基于"经验上可证实的"观察的这种直接的、实证的知识也就纠缠着各种问题，其中重要的是这样一个事实，即马克思刚刚把经验观察的核心模式（洛克的暗箱）戏仿为意识形态而非真正理解的生产者。马克思将继续批判唯心主义者和费尔巴哈这样的"空想唯物主义者"，因为他们假定"周围的感觉世界就是……直接给予的事物"(*GI* 62)，并提出"意识……从一开始就是社会的产

[28] *The German Ideology*, ed. C. J. Arthur (New York：International Publishers, 1970), 47.《德意志意识形态》引文均出自此版本，以下称 *GI*。中文译文引自《马克思恩格斯选集》第一卷，人民出版社，1972年，第30—31页。

物"(GI 51)，其矛头直接指向对"人与其环境"纯粹的、未加中介的或直接的认识这种观念。如果暗箱隐喻的意图是明确的，那么，其应用和意义就难以理解，因为即刻清楚的是，人如何绕过暗箱、直接接触世界的真实表达或再现就仿佛人不用眼睛去看世界一样。

庸俗马克思主义者通常对这个问题的回答是给暗箱假定一个反机制，能展示直接进行实证认识的手段。标准手册《马克思主义—列宁主义基础》是这样阐述的：

> 马克思主义的认识论是一种反映论。这意味着它把认知看作客观现实在人类精神中的反映。……存在于人的意识之中的不是物本身或它们的属性和关系，而是精神影像或这些影像的反映……[29]

诉诸"作为镜像的精神"的模式未能及时解决这个问题，其原因应该清楚了。如果"精神"确实像一面镜子，那么，意识形态，即扭曲的精神影像的生产，何以能够产生就不清楚了。没有污迹的直接反映的镜子只能用于处于自然状态的人的精神，外在于"历史生活过程"，这种"历史生活过程"就像"物质生活过程"一样给我们的理解造成了一系列扭曲。马克思自己用"反射和回声"描述意识形态的再现，这意味着不管哪条逃离意识形态的路线，都不是通过反射的隐喻的路线。

如果不能绕过意识形态而直接实证地观照人与其环境，那么，另一个选择显然是借助阐释来解决意识形态问题的，怀疑再现之

[29] Moscow: Foreign Languages Publishing House, 1963, 95—96.

显在的表面内容的"怀疑的诠释学"，但又只能通过这个表面进入其深藏的意义。如果我们不能绕过暗箱的倒置的形象，那么，我们就在重新阐释的过程中纠正这些形象。这个选择的唯一问题就在于它听起来像是青年黑格尔派的偶像破坏，而他们正是马克思在《德意志意识形态》前言中所嘲笑的唯心主义者：

> 就是说，我们不是从人们所说的、所想象的、所设想的东西出发，也不是从只存在于口头上所说的、思考出来的、想象出来的、设想出来的人出发去理解真正的人。我们的出发点是从事实际活动的人，而且从他们的现实生活过程中，我们还可以揭示出这一生活过程在意识形态上的反射和回声的发展。甚至人们头脑中模糊的东西也是他们的可以通过经验来确定的、与物质前提相联系的物质生活过程的必然升华物。(23)

如果我们所要使用的都是意识形态的形象，如果不存在反形象或未加中介的视觉，意识形态以外没有科学，那么，我们就不比浪漫主义唯心主义者强多少，解决更多的唯心问题（"人的本质"）或怀疑的阐释（"一种批判态度"），以便把人的偶像"从他们脑中清除出去"。马克思似乎陷于两种同样没有品位的选择之间，一个是位于历史生活进程之外的实证经验主义，另一个是只能玩弄影子、幻影和幻觉的消极唯心主义。

通常解决这一两难境地的方法是宣布经验主义的选择略好一些。事实上，《德意志意识形态》主要是针对唯心主义的，因此使

这个选择相当容易地持存下来：马克思常常把"经验前提"看作意识形态批判的基础。但这个结论并没有捕捉到马克思试图实现的艰难的综合，而这他在暗箱的隐喻中已经出色地展示过了。迄今为止，我们一直讨论这个隐喻，仿佛这个知觉手段，即"暗箱"，类似于人的眼睛和天生的生理视觉。但这种比较也涉及自然与人造物之间的对比，有机形象的生产领域与人类发明对形象的机械复制之间的对比，后者是人类历史上某一特定时刻生产的一种机器。当我们强调肉眼的最终类比时，我们把这种机器归化了，视其为仅仅反映关于视觉的永恒的自然事实的一种科学发明。[30] 但是，假设我们颠倒了这个强调，认为眼睛是以机器为模式的呢？视觉本身就不能视作一个简单的自然功能，根据光学遮蔽经验的法则来理解，而视作服从于历史变化的一个机制。视觉不仅包含透镜和视网膜的生理学，而且包括整个意识形态领域——事先选择的、事先编码的知觉特征和结构。

那么，能够避免唯心主义的影子和经验主义的直觉自然观这一两难困境的第三个选择就是历史唯物主义，它把影子和直觉视觉都看作历史产物。倒置的形象，无论是在眼中还是在暗箱中，都是倒置的，不是由光的简单的物质机制，而是由一种"历史的生活过程"造成的，只能通过重建这个生活过程才能矫正过来——也就是说，通过重新叙述使其得以产生的生产和交换的实际历史。马克思说："只要描绘出这个能动的生活过程，历史就不

[30] 正是这个强调致使詹姆逊把暗箱看作一个"悖论"。见 Marxism and Form, 369 and n. 20 above。

再像那些本身还是抽象的经验论者所认为的那样，是一些僵死事实的搜集，也不再像唯心主义者所认为的那样，是想象主体的想象活动。"(GI, 48)经验主义者所说的事实和精神影像的问题不完全在于它们是虚假的，而在于它们是静止的和已死的。如果矫正唯心主义的德意志意识形态的倒置形象，涉及将它们与物质条件和实际生活重新连接，那么，矫正经验主义的形象就要将其放在时间之中，视其为某一"历史生活过程"的产物，而非呈现给感官的简单数据。

然而，把意识形态形象世俗化只能参照被马克思抛弃的那种证据——也就是"人们所说的、所想象的、所设想的东西"——才能实现。我们"亲身"遇到的"真正的、从事实际活动的人"的活动可能没有意义，不过是已死的事实，因为经验主义者视其为直接进行实证认识的客体。[31]他们的活动只有在把他们看作一个过程的组成部分、看作历史发展的代理者、或叙事中的人物时才有意义。但在某种意义上，马克思会坚持他的主张，即我们必须忽略人们的记叙和思想以便获得真实的事实：在马克思看来，人们讲的关于自身的故事——他们的神话和传奇，甚至他们的历史——都是无关的，除非它们符合他想要讲述的物质的、社会的发展故事。特里·伊格尔顿说，"历史是文学的终极能指"，也是"任何种类的指意实践"。[32]

[31] 雷蒙·威廉斯(*Marxism and Literature*, 60)指出，拒斥"人们所说的"等等，如果按直义理解，就会导致"一种客观主义的幻觉：整个'实际生活过程'可以通过语言（'人们所说的'）和记录（'所叙述的'）而得到独立认识"。

[32] *Criticism and Ideology*, 72.

恰恰是从这个历史的观点，而不是从任何实证的经验科学出发，马克思批判了意识形态的"幻影""反射"和倒置的形象。虚假意识及其所有的精神偶像也恰恰是在这个历史过程中产生出来的。马克思本人并没有置身于这个历史过程之外而专注于某一超验的视角。他置身历史之内，但却是自觉地依照历史规律，隶属于某一特定的阶级。在一种非常准确的意义上，马克思本人是一个"意识形态论者"，如果用该术语指代某一特殊阶级的利益的知识分子，仿佛这就是全人类的普遍利益。[33]（列宁后来采用的肯定性术语"马克思主义意识形态"，就承认了这种可能性。）[34] 马克思与他反对的资产阶级知识分子之间的区别就在于他代表了一个不同的阶级（无产阶级），这个阶级不处于统治地位，而（马克思可以论证）他并没有就他的一般或"普遍"观念与这些观念背后的特殊奉献之间的关系来欺骗自己：马克思指出，"共产主义理论家，只有他们才有时间致力于历史研究，他们出名恰恰是因为只有他们才发现在整个历史中，'普遍利益'是由被定义为'私有的人'的个体创造的"（*GI*, 105）。与所有其他知识分子一样，理论的共产主义者参与"精神劳动和物质劳动的分工"，"他们是这一阶级的积极的、有概括能力的思想家，他们把编造这一阶级关于自身的幻想当作谋生的主要源泉"（*GI*, 65）。马克思传播的"幻

[33] "每一个企图代替旧统治阶级的地位的新阶级，就是为了达到自己的目的而不得不把自己的利益说成是社会全体成员的共同利益"（*GI* 65—66）。马克思、恩格斯，《德意志意识形态》，第 44 页。

[34] 见 What Is to Be Done？In *The Lenin Anthology*, ed. R. Tucker（New York：Norton, 1975），and "Ideology in the Positive Sense" in Raymond Geuss, *The idea of a Critical Theory*（Cambridge：Cambridge University Press, 1981）。

想"是：无产阶级的利益是人类的普遍利益："进行革命的阶级，仅就它对抗另一个阶级这一点而言，从一开始就不是在作为一个阶级，而是作为全社会的代表出现的（着重点为我所加）"（*GI*, 66）。马克思相信无产阶级的利益将来会成为人类的普遍利益，但他从来没有假装这是他自己所处时代的状况。[35]

因此，马克思（至少在1848年）主张从客观的、科学的角度批判"意识形态"这个一般现象，这个观点需要加以严格界定。意识形态从来就不是"一般的"现象，正如生产意识形态的社会或知识分子一样：有"德意志意识形态"，有"法兰西意识形态"，也有"英国意识形态"，[36]但没有脱离特殊社会和历史条件的意识形态这种东西（"资产阶级意识形态"的观念，绝不是"一般意识形态的理论"，如阿尔都塞所提出的，从这个观点看是毫无意义的）。[37]意识形态批判之所以可能恰恰是由于这种局部化和特殊性：

> 事实上，在适宜的条件下，有些个人能够摆脱地方的狭隘性，并不是由于这些个人通过反思而想象他们有

[35] 此处我依赖 Raymond Geuss 对马克思著作和法兰克福学派著作中"利益"概念的杰出分析。见 *The Idea of a Critical Theory*, 45—54。

[36] 关于民族主义和意识形态的有益分析，见 Jerome McGann's *The Romantic Ideology* (Chicago: University of Chicago Press, 1983)。

[37] 关于意识形态的一般理论的前景，见 Althusser, *Lenin and Philosophy*, 159。由于马克思有时把"理论"本身看作意识形态的同义语，所以不难猜测他是如何看待"意识形态的一般理论"的。那将是一种"理论的理论"，也就是一种形而上学。另一方面，"资产阶级意识形态"这个一般观念似乎在他的思想中根深蒂固。但这个观念经过了他所坚持的不同国家的资产阶级——如德国的和英国的——出于完全不同的发展阶段这一思想的锤炼。

意摆脱或已经摆脱了这种地方狭隘性,而是因为在他们的经验现实中,由于经验的需求,他们能够促成世界的交往。(*GI*, 106)

我认为,这个"经验现实"只不过是异化的地方的和特殊的事实,处于某一时间和地点的条件,其矛盾迫使我们与其保持一定的批判距离。这就是马克思,这位德国新教犹太知识分子对最接近他的物质和思想家园的那些人保留最严厉的批判的原因,其中包括德国资产阶级,作为典范资本家的犹太人,以及青年黑格尔派,后者提倡的作为世界精神的"普遍历史"是马克思自己的"终极所指"的镜像。

这种激进的历史主义是否简单地用一种称作"历史"的新偶像取代经验主义和唯心主义的精神偶像,我暂不谈这个问题,而回到暗箱的历史比喻上来。我们应该记得,马克思认为导致相机倒置的"历史过程",恰如"物质生活过程"倒置了视网膜上的形象。但倒置也是意识形态自身的一个特征,把价值、先后顺序和真实关系倒置起来。暗箱起着一种深刻的含混作用,既是意识形态幻觉的比喻,又是生产那些幻觉、为驱散这些幻觉提供基础的"历史生活过程"的比喻。如此看来,暗箱就是意识形态幻觉的生产者和医治者。其倒置的机制,如同浪漫主义文学和艺术的视觉旋涡,是革命和反革命的形式结构的比喻。[38] 当然,这一思想在

[38] 关于这个形式形象体现的19世纪的不同革命的讨论,见我的文章:"Metamorphoses of the Vortex", in *Articulate Images: The Sister Arts from Hogarth to Tennyson*, ed. Richard Wendorf (Minneapolis: University of Minnesota Press, 1983), 125—168。

马克思的著作中并不清楚。它只潜藏于他所使用的比喻语言之中。但这个思想在后来的马克思主义著作中却发挥了真正的作用，尤其是在把暗箱作为隐喻手法以及直接分析其后续发展，即研究相机和摄影的技术过程的著作中。

本雅明与摄影的政治经济

> 你的每一件奇妙的工作让人惊奇；
> 就如同在法庭有人跌倒有人爬起；
> 所以，如果你屈尊展示你的魔力；
> 高贵者卑贱，先进者后滞；
> ……
> 给人教益的玻璃，人的骄傲即源于此，
> 被削弱的崇高，与被倒置的风景。
> ——匿名作者，《看到暗箱时的感想》(1747)[39]

我在前面提到马克思主义者关于摄影的著述中有一种奇怪的不对称性。尽管摄影是19世纪的革命性媒介，是在马克思写出重

[39] 这些诗实为著名的眼镜商约翰·卡夫印制的，也许是卡夫所写。见 Heinrich Schwarz, "An Eighteenth Century English Poem on the Camera Obscura", in *One Hundred Tears of Photographic History: Essays in Honor of Beaumont Newhall*, ed. Van Deren Coke（Albuquerque, University of New Mexico Press, 1975), 128—135。感谢约珥·施奈德向我介绍了这篇文章。

要著作的年月里发明的,但除了将其看作另一种"工业"外,他从未提及。[40] 然而,不难看到摄影为什么在后来的马克思主义批评中占有特殊的位置。认为摄影原本就是现实主义媒介这一假设与马克思本人对现实主义文学和绘画的偏好非常一致。马克思和恩格斯拒斥仅仅把文学和艺术当作社会主义宣传的说教工具的观念,而提倡像巴尔扎克这样的怀旧的保皇党和倾向性小说(Tendenzroman)中的现实主义。[41] 而在视觉艺术方面,恩格斯提出革命领袖不应该被美化而应该

> 最终用强烈的伦勃朗色彩来描绘他们全部的活的属性。迄今为止,从未有人描画过这些人的真实相貌;他们被表现为官员,穿着厚底靴,头上戴着灵光。在这些拉斐尔式的美的崇拜中,绘画的真实丢失了。[42]

无独有偶,"伦勃朗式"恰好是用来描写银版照相的术语之一;萨缪尔·莫斯 1839 年就称这些新形象是"完美的伦勃朗"[43]。然而,这里赞美的现实主义并不是对景观的科学的视觉重构——而将是对这种现实主义的正确类比。而且,这并不是传统绘画意义("拉

[40] *Capital* (1867), ed. Frederick Engels, trans. from the third German edition (1883) by Samuel Moore and Edward Aveling, 3 vols. (New York: International Publishers, 1967), 1: 445.《资本论》的所有引文均出自这个版本,以下称 *C*。

[41] 见 Marx and Engels, *Literature and Art* (New York: International Publishers, 1947), 42。有一种把马克思的美学理论与圣西蒙先锋派相提并论的倾向,见 Margaret A. Rose in *Marx's Lost Aesthetic* (New York: Cambridge University Press, 1984)。

[42] *Literature and Art*, 40.

[43] *One Hundred Years of Photographic History*, 23.

斐尔式的美的崇拜")上的"历史",而是真实历史的形象,物质环境中有血有肉的人物。这个形象以一种新的光晕——主体的"活的属性"取代了人物周围的传统"灵光"。

这些"活的属性"就是相机在适当条件下捕捉到的东西,所以其机制似乎本来就装备了历史的、纪实的表白:这的确发生过,真的就像现在这个样子。这已不止是纯粹视觉忠实的表白,对视觉形象的准确誊写;而是已经捕捉到"历史生活过程"和"物质生活过程"的一种表白。也许我们现在能看到马克思主义何以迷恋摄影和电影的一些原因了,也能理解其矛盾心理了。相机复制了暗箱的含混地位,将其提到新的权力宝座,其形象,其永恒性,都成为交换的物质对象,而对暗箱"美的形象"的瞬间性克服意味着它的确能捕捉历史过程,而这对暗箱来说只在比喻意义上才是可能的。

瓦尔特·本雅明论摄影的文章最全面地表达了马克思主义对相机的矛盾态度。本雅明认为,相机是在革命世纪的门口挥舞的一种两用引擎。一方面,相机影缩了资本主义破坏性的、消费的政治经济;通过以一种摧毁性的、自动的、统计上的理性形式复制物品而驱散了物品的"光晕":"在机械复制时代萎缩的是艺术品的光晕。……从其外壳窥视一个物体,破坏其光晕,是这样一种感知的标志,其'物的普遍平等感'已增加到如此程度,甚至通过复制而将其从某一独特的物体中抽取出来。"[44] 本雅明的相机

[44] "The Work of Art in the Age of Mechanical Reproduction", first published in *Zeitschrift für Socialforschung* V, I(1936). 此处及以后引文均出自 *Illuminations*, ed. Hannah Arendt(New York: Shocken, 1969), 221, 223, 以下称"Work of Art"。

181 对视觉世界所做的恰好是马克思（在《共产党宣言》中）所说的资本主义对一般社会生活所采取的措施：资本主义就仿佛相机无情的视窗"剥掉了每一种职业的灵光"，用"公开的、无耻的、直接的、露骨的剥削"取代了"由宗教和政治幻想所掩盖的"全部传统生活形式。[45] 另一方面，本雅明也相信马克思所相信的巧妙的历史发展对这些邪恶的颠倒和救赎：资本主义必须自然发展，暴露其矛盾，促成一个被赤裸裸地剥夺一切财产的阶级，以致必然发生一场彻底的社会革命。同样，本雅明欢呼摄影的发明，视其为"第一个真正的革命的生产手段"（"Work of Art"，224），"与社会主义的兴起同时"发明的一种媒介，能够使艺术的全部功能以及人的感觉发生一场革命。如果马克思视意识形态为暗箱，那么本雅明就把相机既看作意识形态的物质化身，又看作将终结意识形态的"历史生活过程"的象征。

当然，本雅明并不是唯一对相机表示矛盾态度的人。关于摄影的艺术地位，以及摄影形象是否有特殊的"本体论"这一重大问题的无休止的争论，反映了类似的矛盾情感。摄影是否是一门美术或仅仅是一种工业？它是否是萨缪尔·莫斯所说的"完美的伦勃朗"或波德莱尔所描写的"偶像崇拜的群氓"的一种新的消遣？（"一个复仇的上帝已经听到群氓的祈祷；达盖尔是他的救世主。"）[46] 相机是否像贡布里希所说的那样，通过把视角系统机械化

[45] 关于资本主义的破坏，见 1: 397；"灵光"和"面纱"等形象都出现于 *Communist Manifesto* (1848), ed. Samuel H. Beer (Arlington Heights, ILL.: Harlan Davidson, 1955), 12。

[46] Trachtenberg, 86.

而提供了客观的科学再现的物质化身？抑或是"思辨唯物主义"的一个工具，"一个纯粹的意识形态机器"，就像马塞尔·普雷奈特所论证的，其"单目"视觉证实了资产阶级人文主义"形而上学的主体核心"？[47]

本雅明胜过了将其视为马克思主义—黑格尔意义上的"矛盾"的各种争论：他们是资本主义内部矛盾的征候，这些矛盾只能在预示未来的一种综合历史叙事中得以解决。因此，本雅明能够在批判争论双方的同时摹仿他们。他响应波德莱尔对作为大众文化偶像的摄影的破坏性影响的不满，然而又把这种破坏看作无阶级社会的预兆。他能够吸纳摄影的科学观与意识形态观之间的争论，如同马克思吸纳关于暗箱隐喻的唯心主义和经验主义之间的争论，认为它们在历史的辩证法中都是同样偏颇、同样被欺骗的观念。他能够超越关于摄影之艺术地位的论证，视其为一场"徒劳的"争论，忽视了这样一个"根本问题——摄影这个发明是否改变了艺术的整个性质"（"Work of Art"，227）。摄影即美术这种说法就被谴责为反动的偶像崇拜：

> 这里所说的是庸俗的艺术概念及其全部的愚钝意义，其任何技术上的发展都是外来的，以其新技术的刺激性挑战感觉到了自身末日的来临。然而，摄影理论家几乎在一百多年来一直寻找的正是这种拜物教的、从根

[47] 关于贡布里希论摄影的科学地位的讨论，见前面第3章。普雷奈特的话转引自 Bernard Edelman, *The Ownership of the Image* (London: Routledge & Kegan Paul, 1979), 63—64。

本上反技术的艺术概念，而他们的寻找自然没有取得些微的结果。[48]

另一方面，把摄影视作纯粹的技术，这在本雅明看来同样涉及拜物教和偶像崇拜，即把摄影形象从神圣（艺术）对象的圈子中排除出去的那种。本雅明用莱比锡《城市广告》来说明这种反动：

> 那里写着："固定瞬息的反映不但不可能，如彻底的德国研究所表明的，甚至这样的念头也是渎神。人是按上帝的形象创造的，上帝的形象不能被人的机器固定下来。最虔诚的艺术家——迷狂于天堂的灵感——可能以其对艺术的高级掌握敢于在最专注的瞬间不借助机械而把那些神/人特征复制出来。"（"Short History"，200）

对本雅明来说，摄影既不是艺术，也不是非艺术（纯技术）：它是改造艺术整个性质的一种新的生产方式。固守摄影要么是艺术、要么是非艺术这个传统观念就等于陷入某种拜物教，这是本雅明只需引用相互抨击的争论双方就能举出实例的一种攻击。然而，本雅明不想费力解释的一件事就是，这种拜物教的某一版本何以会过时。庸人（这里的庸人["philistine"]使人想起传奇中的非利士人不仅仅是偶像崇拜者，而且还是从以色列人手中偷走

[48] Benjamin, "A Short History of Photography", 原发表于 *Literarische Welt*（1931）；重印于 *Artforum*（February, 1977），Phill Patton, trans., in Trachtenberg, 201. 以下称 "Short History"。

约柜的传说中的贼；见《圣经·撒母耳上》，5：1）机制形象与美术的同化何以克服了关于人造形象的反动的虔诚？一个回答是，有一些历史的例外：早期照片主要是影子和椭圆形的形象，它们周围都有本雅明认为最终被摄影所毁灭的那种"光晕"或"灵光"（"Short History"，207）。在这些早期"前工业时期"的照片中，"摄影师处于其工具的最高水平"（"Short History"，205），因此，在本雅明看来，他们在这个媒介的历史中，占有先知或父权的地位："对第一批摄影师来说，似乎有一种圣经的祝福：纳达尔、斯戴尔兹纳、皮尔森、贝亚德都活了90或100岁"（"Short History"，205）。另一个回答是，在摄影过程中，有两种驱散物体周围光晕的方式：一个是批量生产和改进的技术带来的纯技术的、庸俗的清晰性："增进的感光对黑暗的克服……照亮了画面的光晕，就好像帝国主义资产阶级将其从现实中消除的越来越强烈的异化那样彻底。"（"Short History"，208）另一个是，首先在阿特热作品中看到的"把物从光晕中解放出来"，这预示了本雅明在超现实主义摄影中看到的"健康的异化"（"Short History"，208—210）。

然而，这两个例子都不能真的回答关于传统美术观念如何吸纳摄影的问题。当本雅明赞扬纳达尔作品中光晕的生产、阿特热作品中光晕的毁灭时，他赞扬他们建构了一种新的革命的艺术概念，规避了所有关于创造天才和美的庸俗之谈。然而，恰恰是这些传统的美学观念以及关于技艺、形式细节和语义复杂性的各种主张，才使摄影的艺术地位得以持存下来。用某种标准衡量，有些照片碰巧很美；有些则有很多可以发挥的地方，或呈现

了新颖、感人或很有趣味的主题。如果照片真的具有本雅明归于它的革命性质，那就可以期待有更多的抵制传统美学准则对它的挪用，更多的作为纯粹工业的惯性，更多的清晰证据表明，它要改善所有其他艺术的倾向——仿佛把我们的注意力从"作为艺术形式的摄影"转移到"作为摄影形式的艺术"上来（"Short History"，211）。

马克思主义传统对摄影被美术所同化的问题提供了答案，但却与本雅明将其作为革命艺术的理想化不相符合。伯纳德·埃德尔曼认为，对摄影的美学理想化是一个纯经济和法律问题。摄影师作为创造性艺术家必须获得认可，从而在法律上获得摄影形象的所有权。在摄影发明之前，埃德尔曼论证说，

> 法律承认的只是"手工"艺术——画笔，凿子——或抽象艺术——写作。（复制）生产真实世界的现代技术——摄影机器，相机——的兴起在其各种范畴尚未大肆宣扬的时候就震惊了法律。……摄影师和电影制作者必须是创造者，否则这个行业就会失去有益的法律保护。[49]

与本雅明一样，埃德尔曼提出摄影的"前工业"阶段似乎是一个特殊时刻："1860年的摄影师是从事创造的无产阶级；他和他的工具是一体。"[50] 但这个前工业时代也是前美学时代，埃德尔曼搜集

[49] *The Ownership of the Image*，44.
[50] Ibid.，45.

了大量的法律意见来证实审美正当化的兴起——尤其是摄影师的"创造主体性"——是为了巩固财产权的一种法律虚构。

埃德尔曼一点也没有提到本雅明，这在摄影和电影的马克思主义分析中是一个惊人的缺席。但理由不难给出。埃德尔曼的叙述中没有提到摄影（也许除了最早时期）能够摆脱资本主义的政治经济。埃德尔曼没有提出关于阿特热或超现实主义者的任何敏感的分析，没有像本雅明那样发现了对光晕和"健康的异化"的革命性破坏。事实上，他对此没说一句话。他感兴趣的只有作为"法律虚构"的摄影和作为资本主义管辖下的"法律主体"的摄影师。但埃德尔曼阐述的摄影与本雅明的阐述同样都是理想化的，只不过方式不同而已。区别在于，他根据某种经验证据说明他特殊的理想化（对此他只报以蔑视）具有法律的功效。可以说，本雅明的理想化具有欲望的功效：他想要让摄影把艺术改造成一股革命力量；他想要让历史规避摄影作为美术的问题（或只是图像制作的另一种技术）。他们都承认摄影的审美化是一种拜物教，这是两种叙述交汇的地方。对本雅明来说，通过装饰或摹仿绘画风格来再造摄影的"光晕"，这是一种准宗教的拜物教；对埃德尔曼来说，把照片看作具有交换价值的物，这是商品拜物教。马克思看到的暗箱投射出来的"精神偶像"，在作为资本主义物恋的摄影的法律和美学地位中有其物质的化身。这个结论符合马克思的思想逻辑，但在把那种思想应用于摄影以及一般艺术时，也出现了一些问题，即以物恋这个形象为中心的问题。

185

从幽灵到物恋

> 仅就与美术的关系而言,拜物教对人类知性采取的一般行动当然不像从某一科学观点看待的那样压抑。实际上,一种直接激活整个自然的哲学显然愿意诉诸想象的自发冲动,在那个时候,这种自发性必然占有精神优势。包括诗歌在内的各种美术的最早尝试都可以追溯到拜物教的时代。
>
> ——G. H. 刘易士,《孔德的科学的哲学》(1853) [51]

> 我们权且假定我们作为人类进行生产。……我们的产品是如此多的镜子,于中,我们看到了我们自己本性的反射。
>
> ——马克思,《评詹姆斯·穆勒》(1844) [52]

马克思从意识形态转向拜物教,将其视为偶像破坏论战的关键思想,其中的一般逻辑幡然可见。这一转向保留了资本主义社会中对偶像崇拜的普遍控诉,但却将其从理想和理论的领域转移到物质对象和具体实践的领域。这一转向伴随着增进了对马克思用比喻语言建构具体商品概念的信心和自我意识。如果马克思似乎对暗箱及其视觉投射的"幻影"还不确定或不太在意,那他却

[51] 转引自 Burton Feldman and Robert Richardson, *Modern Mythology* (Bloomington: Indiana University Press, 1972), 169—170。

[52] *Collected Works* (New York: International Publishers, 1975), 3: 227—228.

毫不犹豫地在后来的著述中用物恋作为论战和分析的武器。他在《资本论》第一章中，用整整一节详尽阐述这个隐喻，并在后续章节里继续使用。此外，马克思显然非常感兴趣于把"商品拜物"这个隐喻作为研究的特殊主题。他对摄影这个革命媒介保持沉默，这与他对十八九世纪的人类学尤其是对原始宗教的研究的强烈兴趣形成了鲜明对比。早在1842年，他就读过夏尔·德·布罗斯的经典著作《物恋的崇拜》，并在整个一生中搜集了卷帙浩繁的人种学和宗教史的资料。[53]

马克思对拜物教的兴趣，给想用他的思想研究艺术和文化史的人提出了一些问题。就对拜物教的深入研究而言，这个概念何以在马克思主义文化批评和美学中扮演了如此微小的角色？"意识形态"及其影子、投射和反射何以会成为马克思主义文学和艺术批评中的重要观念，而至少在一种直接的意义上指艺术品的物恋却在马克思主义美学中起到了较小而且是有问题的作用？[54] 对这个问题的简要回答即刻就能说明问题：拜物教是一种庸俗的、迷信的、堕落的行为方式。马克思用拜物教的观念主要是作为论战

[53] 见 The Ethnological Notebooks of Karl Marx, ed. Lawrence Krader（Assen, Netherlands: Van Gorcum, 1972）。关于马克思阅读德·布罗斯的讨论，见第89页和396页。感谢 David Simpson 和他的书 Fetishism and Imagination（Baltimore: Johns Hopkins University Press, 1982）。

[54] 关于马克思主义不把艺术作为商品的观念的典型讨论，见 Marxism and Art, ed. Berel Lang and Forrest Williams（New York: Longman, 1972），7—8。兰格和威廉斯认为"艺术品不过是……商品，具有商品交易的全部明显标志"的观念。他们指出，这种观点会导致庸俗的说教、国家的审查和机械决定论，相反，他们赞扬吕西安·古尔德曼对艺术品中"隐含意识形态"的强调。

武器，目的是使资本主义成为人们厌恶的对象。把这个概念用于诗歌、小说和绘画的讨论会陷入最庸俗的马克思主义，把所有前革命的、资本主义的艺术看作纯粹是资产阶级自欺的反映，试图用社会主义现实主义取代莎士比亚，用倾向小说取代巴尔扎克。由于我们有充分的理由认为马克思喜欢莎士比亚而非社会主义现实主义、巴尔扎克而非左拉，因此，把艺术简约为纯粹的商品（自不必说物恋了）就是违背他的思想精神。意识形态以其对"观点"、意识、直接媒介，以及上层建筑与商品拜物教统治的物质经济基础的距离的强调，是理解艺术品的理想手段。

这个回答有助于我们理解西方马克思主义美学和文化批评何以从青年马克思这位人文主义哲学家，而不是从成熟的经济学家和唯物主义历史学家那里汲取灵感了。然而，把马克思分为唯心主义者和唯物主义者很难不使我们感到不安，尤其是当我们考虑到把二者结合起来同构的话：意识形态和拜物教都是偶像崇拜，只不过种类不同，一个是精神的，另一个是物质的，二者都产生于一种偶像破坏的批判。[55]这两个马克思之间直接的区别也许非常重要——或无足轻重——也就是两种令人迷信而献身的不同形象之间的区别，一种是暗箱的幻影的视觉投射，另一种是原始野人崇拜的粗糙的"木桩和石头"。如果我们能够澄清这两种偶像之间的关系，我们就可能更好地理解马克思思想的继续和发展，明白马克思主义批评为什么常常在面对艺术时感到相互的难为情。

[55] 有趣的是，雷蒙·威廉斯对二元论的批判源自马克思主义的基础和上层建筑的观念，但没有再次把拜物教视作一个美学范畴。见他的 *Marxism and Literature* (Oxford: Oxford University Press, 1977), 75—82。

如果我们回忆一下马克思关于商品的实际论断，那么把艺术品当作"纯粹商品"引起的难为情就会消除。商品绝不是微不足道的、简单决定的或简约的现象，马克思将其描述为"透明的"存在，被赋予了"神秘的""谜一样的"属性（C，1：71）。它们是"社会的象形文字"，"就像语言一样也是社会的产物"，它们的"意义"和"历史属性"需要破译（C，1：74—75）。的确，我现在使这些描述脱离了许多充满讽刺意味的（尤其是"透明的"和"神秘的"）语境。但同样真实的是，马克思的修辞力量主要是针对肤浅的商品观念的，针对"商品乍一看是非常微不足道的物品"这一事实的。[56] 相反的主张是，一件商品"实际上是一件非常怪异的物品，充满了形而上学的玄奥和神学的精妙"。马克思用来描写商品的术语取自浪漫派美学和诠释学的词汇。一件商品是一个比喻的、寓言的实体，具有神秘的生命和光晕，如果正确地阐释，是能够揭示人类历史秘密的一件物体。因此，在我们放弃把艺术作为商品这个"庸俗"观念之前，我们需要思考马克思提出的商品非常相像于艺术品这一论断的细微之处。

是什么把"乍一看非常微不足道、容易理解的物品"（C，1：71）变成了"魔幻物体和巫术"（76）？回答之一是马克思自己的修辞策略，他坚持要把看起来绝对普通和自然的东西改造成神秘的复杂的东西。但马克思当然否认他是诱使我们把商品看

[56] 杰罗尔德·西格尔（Jerrold Seigel）指出，把商品当作神秘的象形文字这种观点需要阐释，它脱离了马克思最早的信念，即资产阶级生产的"表面混乱"是足以自明的。见 *Marx's Fate: The Shape of a Lift*（Princeton：Princeton University Press，1978），318。

作神秘的实体。他会坚持说他不过是在描写他隐藏在一层熟悉的"薄雾"之下的一个过程,而他的分析"稀释了那层薄雾,从而使劳动的社会属性作为产品自身的客观属性显示出来"(74)。因此,这种分析必须分两步进行:首先,对"自然、自明的社会生活形式的稳定性"的揭示实际上是需要破译的一个秘密;其次是那种破译工作的实际实施。商品用双重面纱掩盖了自身的本性,外部是自然和熟悉的面纱,内部是清晰的充满怪诞和邪恶形象的幻想。

下面是马克思关于这个过程的完整叙述:

> 可见,商品形式的奥秘不过在于:商品形式在人们面前把本身劳动的人的社会性质反映成劳动产品本身的物的性质,反映成这些物的天然的社会属性,从而把生产者同总劳动的社会关系反映成存在于生产者之外的物与物之间的社会关系。由于这种转换,劳动产品成了商品,成了可感觉而又超感觉的物或社会的物。正如一物在视觉神经中留下的光的印象,不是表现为视神经本身的主观兴奋,而是表现为眼睛外面的物的客观形式。但是在视觉活动中,光确实从一物射到另一物,即从外界对象射入眼睛。这是物理的物之间的一种物理关系。相反,商品形式和它借以得到表现的劳动产品的价值关系,是同劳动产品的物理性质以及由此产生的物的关系完全无关的。这只是人们的一定的社会关系,但它在人们面前采取了物与物的关系的虚幻形式。因此,要找一

个比喻，我们就得逃到宗教世界的幻境中去。在那里，人脑的产物表现为富有生命的、彼此发生关系并同人发生关系的独立存在的东西。在商品世界里，人工产物也是这样，我把这叫做拜物教。劳动产品一旦作为商品来生产，就带上拜物教性质，因此拜物教是同商品分不开的。(*C*, 1: 72)

我们在关于商品的这番叙述中注意到的第一件事就是，它所用的比喻与暗箱和视觉过程作为意识形态隐喻的比喻相重叠。商品是一种"幻想"形式——直义就是由投射的光所产生的一种形式；与意识形态中的"思想"一样，这些形式既在那里又不在那里——"既是可感知的，又是不可感知的"。与暗箱投射出来的形象的不同之处在于商品的幻想形式具有"客观属性"，也就是说，它们是向外部投射的，"印在了劳动的……产品上"。意识形态瞬间的主观投射是刻印的和固定的，就仿佛印刷机器（或摄影过程）印制的"属性"一样。马克思用了 *Charaktere* 一词的双关意思，首先指刻印的排字—图像—象形性质，然后指其人格化的比喻地位，被赋予生命和表达"属性"的物的生命客体。（几页之后，马克思就把这些人格化比喻变成了真正的人，并让他们开口说话，见第83页。）把所有这些方面联合起来的综合比喻是物恋，原始宗教的物质偶像，现在被理解为一种意识形态投射。意识形态和商品，暗箱的"幻想形式"和拜物教的"客观属性"，就成了不可分离的抽象形象，是同一个辩证过程中相互维护的两个方面。

古代与现代的拜物教

对原始拜物教的实际存在与其在现代生活中的比喻应用感兴趣的并非马克思一人。拜物教是18世纪以来人类学这门新兴学科的一个核心术语,马克思论拜物教的大多数观点都是派生的。比如,他说商品物恋是"象形文字",这无疑借自德·布罗斯,后者声称,埃及的象形文字是一种拜物宗教的符号。[57] 他把商品说成是由投射的意识行为所人格化的物体,这几乎一字不变地取自关于偶像崇拜的各种论述。拜物教的"恐怖"不仅仅在于它涉及把物质客体当作人的幻觉的、比喻的行为,还在于这种把意识转换为"木桩和石头"的行为榨干了崇拜者的人性。随着木桩和石头具有了生命,崇拜者则进入了一种活着的死亡,"残酷的愚昧状态"(de Brosses, 172),在这种状态中,偶像比崇拜者更具活力。马克思断言商品拜物教是一种邪恶的"交换","在人之间生产一种物质关系,在物之间生产一种社会关系"(C, 1: 73),恰恰用的是同一个逻辑。

就马克思的目的而言,人类学文献的最重要特征也许是偶像崇拜与拜物教之间的区别。德·布罗斯认为,拜物教"比所谓的偶像崇拜更古老"(172),视其为崇拜植物、动物和无生命物体的原始宗教的最"野蛮和粗糙的"形式。"不太愚蠢的民族崇拜太阳和星星"(德·布罗斯称之为"Sabeism")或人类英雄(171—172)。F. 马克斯·穆勒的《论宗教的起源和发展》(1878)以不同

[57] 见 Feldman and Richardson, *Modern Mythology*, 174。

方式对物恋与偶像进行标准的区分，其理由是我们所说的符号："一个物恋就其正当称呼而言本身被看作超自然的；相反，偶像原本只是形象的意思，与别的东西相像或是其象征。"[58] 这种区别澄清了马克思选择"拜物教"作为商品之具体概念的特殊力量。其部分力量是修辞的："商品拜物教"的比喻（der Fetisch-character der Ware）是一个矛盾比喻，把人类价值中最原始的、异国情调的、非理性的、堕落的物体与最现代的、普通的、理性的和开化的东西暴力地捆束在一起。[59] 通过把商品称作物恋，马克思是在告诉19世纪的读者，现代的、文明的、合理的政治经济的物质基础在结构上与最敌视现代意识的物质基础是相等的。意识形态暗箱中影子一样的形象和精神"偶像"看上去相当无害，比较之下甚至是精美的。我们开始看到对意识形态（也就是精神偶像崇拜）的谴责，比起对拜物教的攻击来，何以不那么具有威胁力了，意识形态批判比起审美形式来，何以是更可取的方法了。

但物恋/偶像的区别在《资本论》中，在马克思的货币符号学中既起到修辞又起到分析的作用。马克思不是把货币看作交换价值的"想象"符号，而是作为"全部人类劳动的直接化身"，是价值的"体现"："货币的某些功能被它自身的符号所取代的事

[58] 转引自 Simpson, *Fetishism and Imagination*, 13。

[59] 把 Ware 一词译成"商品"失去了德文中一些普通的内涵意义。但"商品"（commodity）一词的词根具有适当性、比例和合理的方便（参照"commodious"）的内涵意义，这保留了马克思的比喻的暴力力量，如神圣与世俗之间明显张力所示。另一方面，"物恋"（fetish）一词的起源（直义指一个"制造的物"）一般保留了比较的合理性，因为商品和物恋都是人类劳动的产物。

实……导致了一个错误观念，即它本身不过是一个符号"(*C*, 1：90)。当然，从资本主义之外的观点来看，货币不过是一个符号，但按照资本主义的内部逻辑，却是一个早已不被看作符号的符号，已经成为物恋，成为物自身。因此，对马克思来说，资本主义经济学家把货币看作符号的错误就在于"一种预感，即物的货币形式并不是那物的不可分割的一部分，而只是促使各种社会关系显示自身的一种形式。在这个意义上，每一种商品都是一个符号，因为就其价值而言，它不过是用于其上的人类劳动的物质外壳"。但资本家不可能遵守他们自己分析出来的这个"错误"的预言逻辑：

> 当人们把物在一定的生产方式的基础上取得的社会性质，或者说，把劳动的社会规定在一定的生产方式的基础上取得的物质性质说成是单纯的符号时，他们就把这些性质说成是人随意思考的产物。这是18世纪流行的启蒙方法，其目的是在人们还不能解释人的关系的谜一般的形态的产生过程时，至少暂时把这种形态的奇异外观除掉。(*C*, 1：91)

当然，在这个叙述中，"习俗"与普遍的、不变的"自然"是同义语（令人想到伯克提出的，包括习惯、风俗和传统的"第二自然"）。马克思想要防止拜物教论者用"普遍习俗"这样的悖论剥掉其行为的"奇怪外表"，这种"普遍习俗"只生产碰巧也是自然的"纯粹任意的符号"。他要迫使物恋者穿上其色彩斑驳的奇怪外

衣，承认他是一个拜物教论者，而不仅仅是崇拜由商品所"象征"的物的偶像崇拜者。与"木桩和石头"一样，商品真的不过是符号（从偶像破坏者的角度来看）；但从资本主义内部来看，从原始生活内部来看，它们是自身内部包含价值原则的魔幻物体。

马克思坚持认为，商品具有魔幻性质，这当然使他认识到这个主张将招致很多人的反对，而这种反对恰恰是把现代拜物教与古代拜物教区别开来的东西。告诉西非的一个物恋者说他的符咒和护身符对他来说是含有超自然力量的魔幻物体，这仅仅是对他说了他已经信仰了的东西。相反，告诉资本家金子是他的"圣杯"，这就等于是他所要全力否认的诽谤。马克思通过引申在人类学对拜物教的研究中发现的"忘却"观念阐明了这一点。物恋的魔力取决于意识向物体内部的投射，然后忘记了投射的行为。更确切地说，德·布罗斯认为，应该把物恋者看作"神的显灵的记忆"已"完全消失"的民族（172）。这样，就可以把商品拜物教解作一种双重忘却：首先，资本家忘记了是他和他的族人在交换的仪式中把生命和价值投射到商品中来的。"交换价值"似乎成了商品的一个属性，即便"任何化学家甚至没有在珍珠或钻石中发现交换价值"（C，1：83）。接着，这种健忘症的第二阶段到来了，这是原始拜物教完全陌生的。商品以熟悉和平凡、以纯粹量化关系的理性和"社会生活的自然的、自明的形式"遮蔽了自身（75）。商品拜物教的最深魔力就是否认它具有任何魔力："这个过程的中间步骤在结果中消失了，没留下任何痕迹"（92）。与象形文字一样，与语言本身一样，商品成了一个永恒的语码："人想要破译的不是它们的历史性格，因为在他眼中，它们是不动的，而是它们的意

义"(75)。因此，资本主义经济学是一种非历史的诠释学，探讨货币和商品在"人性"或"普遍习俗"中的"意义"。它所忘记的不是"神的启示"（像原始拜物教一样），而是其自身生产方式的历史性格。

18 和 19 世纪文学中拜物教的最流行的"普遍意义"之一当然是性的意义，后来成了弗洛伊德的重要主题。马克思读过的詹姆斯·佛根森的《树和蛇崇拜》(1868)暗示了一些"没有灵光的仪式"，[60]而马克思不必望得很远就能看到这些已被详尽阐释的暗示。理查·佩因·奈特的《古代艺术和神话的象征语言探讨》(1818)已经把性象征主义发展到极致，发现了每一种形式的男女性器官的象征物，从普利阿普斯的明确形象到基督教建筑的"尖顶和尖塔"。评论家们对拜物教和偶像崇拜中淫乱暗示的态度，比如奈特几乎毫无掩饰地从丑闻中获得的快感，到约瑟夫·斯宾塞的彬彬有礼（奈特研究了他搜集的宝石和金属奖章），到像莱辛这样的清教美学家的愤怒（他谴责斯宾塞的 *Polymetis* 是"难以容忍的趣味"[*Lacoon*, 51]）。

把物恋作为错置的生殖器的观念采取了两个基本形式：象征性的物体能够怂恿淫乱的幻想（如莱辛叙述的古代偶像崇拜），或导致性无能。把崇拜者的"生命"投射到物恋采取的特殊形式就是阳性的投射，结果导致拜物者的象征性阉割或女性化。大卫·辛普森对 19 世纪文学中拜物教的研究认为这个模式产生于对各种比喻性"偶像崇拜"的破坏性谴责。对奢侈和炫耀的谴责，以及关于

[60] 见 *Ethnological Notebooks*, 348。

装饰、饰物、化妆品、比喻性语言、印刷的"可见"语言以及视觉艺术（尤其是摄影）的"伤感主义"，一贯采用偶像破坏的修辞，把崇拜者描写成婴儿、女性和自恋癖——一句话，"没有男性"的人。葛德文对这种修辞进行了最清晰的政治说明，指出"君主崇拜的偶像，就真理的神性而言"，使得个人的"伟大和独立受到了阉割"[61]。

马克思关于货币和商品拜物教的描写含有上述所有这些观点，恰如现代马克思主义者谴责资产阶级的"性无能"一样。[62]资本家的贪婪常常被比作错置的性激情，一种"无法满足的欲望"（C，1：133），实际上使真正的、身体的性征无法表达。"他那想象的对快乐的无限渴望使他放弃一切快乐"，把他变成了"交换价值的殉道士，坐在金柱顶端的苦行者"（CPE，134；参见佩因·奈特的《尖塔》）。这位囤积者一定继续延迟真正的使用价值给他的满足，因此"把对肉体的欲望献给了对金子的崇拜"（133）。马克思甚至在古希腊宗教中发现了经济、宗教和性拜物教的预显形象：他指出，"古代庙宇"都扮演了教堂、银行和妓院的三重角色——"商品之神的居所"（132n），那里，"处女在爱之女神的飨宴上献身于陌生人"，只是为了"把赚来的一点钱奉献给女神"。货币不仅是资本家的"老鸨"和"普通妓女"，它还像古代物恋一样，是丰饶的表面"符号"，而实际上却把丰饶吸到自身而使崇拜者成为性无能和无生育能力者。资本要求有"能够为自身增加价值的神秘属

[61] 转引自 Simpson, *Fetishism and Imagination*, 75。
[62] 见伊格尔顿在 *Criticism and Ideology* 中所说的资本主义"无能的唯心主义良心"。

性。它生产活的后裔,或至少下了金蛋"[63](154)。交换价值的目标是一个无休止的哺育周期,其中"货币生产货币"(155),而资本家成了"人格化了的资本"(152),不过是剩余价值运动的"意识表征"。

然而,马克思在一个关键方面脱离了拜物教的性阐释。对马克思来说(如对弗洛伊德一样),性不是以不同符号为中介的一种普遍驱策力;而是历史上由劳动组织中的变化所改变的一种社会关系。因此,不是反常的性自行在商品拜物教中表现出来,而是商品拜物教把性表现得与每一种其他人类关系一样邪恶。所以,生产传统物恋的社会——原始的、野蛮的、亚洲的、非洲的或(接近家乡的)中世纪天主教欧洲的社会——在马克思那里都被看作相对于正常的人类可能性。这些传统的前资本主义社会,相对于具有人性的生活形式,都被当成"田园社会"。他们的劳动成果都带有"特殊的社会印迹"(*CPE*, 33),但不是抽象的、异化的、同质的"劳动—时间"的印迹——印在商品物恋之上的记号。它恰好是"个人的独特劳动",手工艺人或行会的记号,男人和女人工作的印迹,或传统物恋的记号,本身就是特殊的宗教客体。用性的术语说,传统物恋完全清楚其性根源:斯宾塞搜集的奖章和珠宝对其所再现的东西毫不含糊。商品物恋,其金子和硬币的"晶化"形式抹掉所有这种质的差别。[64]资本消除了性、年

[63] 马克思无疑想让我们推断出伊索的典故:如果资本是下金蛋的鹅,那么资本家就是鹅的主人,他的贪婪必然毁掉他的财富源泉。他的丰饶最终是贫乏。

[64] 有趣的是,弗洛伊德视拜物教为一种焦虑的形式,这种焦虑是由于错把母亲看作被阉割的男人引起的。因此,弗洛伊德的拜物教也涉及一种对性差异的否认,尽管出于完全不同的原因。

龄和技术的一切差异,将其变成了交换和工厂里普遍劳动时间的量。如卢卡奇所说,资本甚至消除莱辛视为体裁之根本区别的时空差别:

> 时间流露出质的、可变的、流动的性质;他僵化成被确切限定的、可量化的、充满可量化的"物"的连续体(工人被物化的、机械的客观"表演"完全脱离了他的整个人格);简言之,时间变成了空间。[65]

由于这个原因,传统意义上的物恋绝对是以商品拜物教为核心的现代经济的诅咒。由资本主义所取代的原始的、公社的、封建的或父权制经济是偶像崇拜和拜物教的,恰恰是因为它们没有发展现代的拜物教形式。这种现代形式既是对传统"异端"宗教物质主义的重复,又是对它的颠倒。它重复了结构的转移和忘却因素,但却引进了一个新的理性范畴:现代物恋,如暗箱中的形象一样,也是理性时空的一个偶像。它因此被宣布为自然魔力,一种普遍习俗,在理论上"只是一个符号"(因此不是物恋),而实际上指物本身(因此是一个物恋)。最重要的是,现代的商品拜物教自以为是偶像破坏的,它的任务就是打破传统的物恋。因此,马克思的拜物教批判中隐含的是对其辩证对象的批判,也即对偶像破坏这一现象的批判,这是下面要讨论的问题。

[65] *History and Class Consciousness* (1968), trans. Rodney Livingstone (Cambridge, Mass.: MIT Press, 1971), 90.

偶像破坏的辩证法

只有在某种程度上仿佛潜在地准备自我批评时，基督教才能有助于对早期神话的客观理解。同样，只有当资产阶级社会开始自我批评时，资产阶级的政治经济才能够理解封建的、古代的和东方的经济。由于资产阶级政治经济没有简单地以神话方式与过去相认同，那么它对早期经济的批评——尤其是对它仍然要与之进行面对面斗争的封建制度的批评——相似于基督教对异教的批评，或新教对天主教的批评。（CPE，211—212）

基督教对异教的批评，新教对天主教的批评，当然都以拜物教和偶像崇拜为靶子。实际上，对一个虔诚的清教徒来说，异端拜物教和天主教偶像崇拜之间的区别并非十分重要。韦勒姆·博斯曼的《几内亚风光》为德·布罗斯提供了大量素材，他说："如果要把黑人皈依基督教的话，罗马天主教应该比我们更成功，因为他们早已在某些特殊方面达成了一致，尤其是滑稽的仪式。"[66] 各种偶像崇拜之间的这种"一致"意味着不仅不同的形象崇拜中存有一种相似性，而对形象崇拜的各种敌意之间——也就是说，不同的偶像破坏之间也存有一种相似性。偶像破坏的典型特征现在应该是妇孺皆知了。它涉及对蠢行和罪行，即认识上的错误和道德上的剥夺的一种双重谴责。崇拜者是幼稚的、被骗的，充当了

[66] *Modern Mythology*, 46.

虚假宗教的牺牲品。但这个幻觉却从来不单纯是无辜的或无害的；从偶像破坏的角度来看，它总是危险的、有害的错误，不仅毁灭了崇拜者和他的族人，而且有毁灭偶像破坏者本人的危险。

因此，在偶像破坏的修辞中，有一种奇怪的矛盾情感。只要把重点放在崇拜者的蠢行上，他就是怜悯的对象，需要"出于自身利益"而接受教育和治疗性皈依。崇拜者"忘记"了某事——他自己的投射行为——因此他必须通过记忆和历史意识而得到医治。[67] 偶像破坏者自视与偶像崇拜者保持着历史的距离，处于人类进化的一个比较"进步"或"发达"的阶段，因此能够对崇拜者在字面意义上接受的神话提供一种神话史实的、历史化的阐释。

另一方面，由于所强调的是恶行，崇拜者是愤怒审判的客体，而这种审判在原则上是没有极限的。审判的无限严肃性在逻辑上遵循偶像崇拜的一种独特性，这种崇拜不仅对别人犯下了道德错误，而且也放弃了自己的人性，把那种人性投射到物体之中了。从定义上说，偶像崇拜者是亚人类，在他接受教育而成为全人之前，他就是适于宗教迫害、信徒社会的放逐、奴役和肃清的对象。

偶像破坏的历史至少与偶像崇拜的历史一样长。尽管它总是看起来是相对近代的革命突破，推翻了一些以前既定的形象崇拜（如罗马天主教分裂的新教改革者，抵制父权制的拜占庭帝国的偶像破坏者，逃离埃及的以色列人），但却呈现为最古老的宗教形式——在"堕落"之前向原始基督教的回归，或向初人的宗教

[67] 与弗洛伊德的拜物教理论和治疗过程的类比在此显而易见。我故意不在此讨论弗洛伊德是出于明显的历史原因，但读者应该感到他始终是在场的。

的回归,而这种堕落始终被认为是向偶像崇拜的堕入。[68] 实际上,可以认为偶像破坏仅仅是偶像崇拜的表面,不过是外向的偶像崇拜,朝向一个敌对的、有危险的部族的偶像。偶像破坏者愿意认为他没有崇拜任何形象,但在被迫的情况下,他一般会满足于完全相反的主张,即他的偶像比偶像崇拜者的偶像更纯洁、更真实。

对偶像破坏与偶像崇拜之间关系的这种理解(我们或许可以称之为"人类学"的理解),马克思是从费尔巴哈的著述中了解到的。一切宗教偶像,从最粗犷的物恋崇拜到最优雅的神的偶像,都得到了费尔巴哈的"人类学"的处理,即视作人类想象的投射。马克思还从费尔巴哈那里学会把犹太教看作偶像破坏的自欺的原型。费尔巴哈说:"希伯来人从对偶像的崇拜升级到对上帝的崇拜。"[69] 但这种"升级"对费尔巴哈来说实际上是一种降级。异端偶像崇拜"不过是人对自然的原始思考"(116),一种"审美"和"理论"意义上的活动,希腊宗教和哲学是其最优雅的形式:"多神论是对一切美的东西不加区别地报以坦诚、开放、毫无芥蒂的态度"(114)。对比之下,犹太教想要统治自然,所以把耶和华造物主其人当作"自我意志的偶像",而把现实生活中的犹太人当作纯粹的消费者。(费尔巴哈认为"吃……是犹太教最庄严的行为",而

[68] 弥尔顿描写的夏娃的自恋和亚当对夏娃之美的迷恋或许是最细密地把堕落视为偶像崇拜之结果的传统表达。见 *Paradise Lost*, XI, 508—525,其中,米迦勒向亚当解释上帝在人身上的真正形象如何被偶像崇拜取代了:"他们造物者的形象……/原谅他们吧,当他们诽谤自己时/满足那未控制的贪欲/采纳了他们所敬之神的形象/野蛮的罪过,主要归因于夏娃的罪孽。"

[69] *The Essence of Christianity*(1841), trans. George Eliot(1854). 此处引文出自 Harper Torchbook 重印的艾略特的译文(1957), 116。

"思辨"是异教的典型活动。)[70]

马克思的反犹太主义是以比较粗糙、比较直接的经济术语表达的:犹太人是彻头彻尾的偶像破坏者,他们想要捣毁一切传统偶像,用商品取而代之。"金钱是以色列的嫉妒的上帝,在他面前不存在其他的神。金钱贬降人的诸神——把他们变成了商品。"[71]这种修辞有时由于声称它只是比喻而得到原谅:马克思的编辑们说他"主要憎恨的是市民社会非人性化的异化"(*YM* 216);而马克思本人则说,从直义上和历史上理解,犹太人"不过是市民社会的犹太教的特殊表现"(*YM* 245)。但马克思显然想要对犹太教表示直义的和比喻的敌意,并认为,犹太人形象的霸权是实际的物质改造的结果。马克思的政治经济史开始于犹太人作为边缘民族的时代,在尚未内化为商品形式的"社会孔洞"中游牧的商人,结束于这已成核心形式的现代世界,在这个世界上,出于各种实际的目的,"基督徒变成了犹太人"(*YM* 244;参见 *C*, 1:79)。

马克思强调犹太人和基督徒在资产阶级社会中的身份,是要把他论战的负担转移到新教徒上来,尤其是清教徒,基督教的偶像破坏者,他们打破了封建天主教的政治经济,采纳了哈巴库克和新耶路撒冷的旧约诗歌。对马克思来说,现代政治经济由于犹

[70] 关于把偶像破坏本质上看作政治、社会和经济中央集权制之宗教借口的论点,见 Joseph Gutmann, *No Graven Images* (New York: Ktav, 1971), xxiv—xxv。古特曼提出,埃及的、犹太人的、拜占庭的和基督教的偶像破坏是由政治中央集权制的共同主题联系在一起的,而多神教崇拜往往是多样化的、多元的和多中心的地方神祇崇拜。

[71] "The Jewish Question," in *Writings of the Young Marx on Philosophy and Society*, ed. Loyd Easton and Kurt Guddat (Garden City, N.Y.: Doubleday, 1967), 245. 以下称 *YM*。

太—基督教的自由—综合犹太主义以及犹太人的"解放"而理性化了。如果亚当·斯密是摩西（CPE 37），那么他就是马丁·路德。[72]一神论是价值抽象的、统一的标准的宗教反射：对一个"把个体私有劳动简约为同质化人类劳动的标准"的社会里，"基督教，由于对抽象的人的崇拜，尤其是资产阶级的发展、新教和自然神论等，而成为最适当的宗教形式"（C，1：79）。清教，由于其希伯来主义以及艰苦工作和简朴的伦理学，则尤其提供了马克思所要求的现代基督教徒/犹太人的综合人物："只要金钱的聚敛者把苦行主义与刻苦的勤劳结合起来，他在宗教上就是一个新教徒，更是一个清教徒"（CPE，130）。

这些比喻生产的一种综合不仅仅是犹太教与基督教之间的综合，还有偶像破坏与偶像崇拜之间的综合。现代基督教偶像破坏者就是偶像崇拜者；商品拜物教就是捣毁其他诸神的偶像破坏的一神论。[73]为了给这种自相矛盾的"偶像破坏的偶像崇拜"找一个合适的象征，马克思转向可与现代美学的兴起同日而语的一个形象，作为对艺术中迷信和宗教因素的清除。毫无奇怪，这个形象就是拉奥孔。马克思指出，清教徒可以描画为拉奥孔这个偶像破坏者的扭曲或颠倒："新英格兰虔诚的、政治上自由的居民是类似拉奥孔的人，他不想付出哪怕一点点的努力摆脱正在令他窒息的毒蛇。财神是他的偶像，他不仅为财神唱赞歌，而且全身心地

[72] 见 Engels, *Outlines of a Critique of Political Economy* (1844), in *Economic and Philosophical Manuscripts of 1844*, ed. Dirk J. Struik (New York: International Publishers, 1964), 202。

[73] 关于偶像破坏与一神论的讨论，见 Gutmann, *No Graven Images*。

向他祈祷"(*YM* 244)。我们想到莱辛认为古代雕像上的蛇是纯美遭到损害的神性的象征,变成了偶像之后滋养了女人的想象,但他从未把这种分析应用到拉奥孔与蛇争斗的实际图像之中。马克思似乎把莱辛对偶像崇拜的批判应用到拉奥孔雕像上来,把神甫与其子民的斗争阐释为反对偶像崇拜的战斗想象。被动地站立而被蛇所拥抱的拉奥孔将屈服于财神,用马克思的话说,是将成为一个偶像崇拜者,用莱辛的话说就是一个偶像。[74]

马克思启用拉奥孔,并将其作为成为偶像崇拜者的偶像破坏者的想象,这种做法的讽刺意味非同一般。这就仿佛马克思视拉奥孔为莱辛要使艺术摆脱迷信的象征,这是莱辛从未公开接受的一个意思,但却潜藏于他对原始宗教艺术的讨论之中,以及把蛇作为一个含混的物恋的特殊象征。[75] 只要拉奥孔努力与蛇争斗,他就象征着与拜物教进行的偶像破坏的斗争,象征着启蒙运动美学反对原始迷信的价值。但是,就那场斗争而言,拉奥孔也象征着一种新的拜物教,即资产阶级"审美纯洁性"的崇拜,自诩与传统宗教相对立的一种艺术,在这种艺术中,人并不与蛇所代表的生成的自然力作斗争,而视其为平等的生物。为了利用拉奥孔,马克思必须为其祛历史化,废除其启蒙运动美学之典范的地位,暂且忘记,如果有一个"犹太教—基督教徒"曾质疑德国的反犹太教运动,那就是莱辛,这位基督教犹太哲人写了《智者纳坦》,

[74] 马克思在一个书单中第一次提到莱辛的《拉奥孔》,这是他在柏林学习时用的书。见他的"Letter to (father) Heinrich Marx", November 10, 1837, *The Letters of Karl Marx*, ed. Saul K. Padover (Englewood Cliffs, N. J.: Prentice Hall, 1979), 8。

[75] 见本书第 4 章。

也曾为世俗美学的先驱摩西·门德尔松辩护过。[76] 如果马克思曾经想过把他对犹太问题的批判与资本主义制度下对艺术的批判结合起来，他就会毫无疑问地认为美学是犹太人的另一个借口，在"纯洁""美"和"精神表现力"的面纱之下对商品的神秘化。他据此而对商品的描述在理想化（艺术的"形而上学"和"超验"的光晕）与贬低（作为粗糙、庸俗、亵渎性崇拜之客体的物恋）之间摇摆，使其成为后续马克思主义艺术思想中那种矛盾标准的象征。瓦尔特·本雅明对艺术光晕进行戏剧化的含混处理，认为这种光晕既是过时的，又是深有吸引力的；而西奥多·阿多诺则批判本雅明的后期批评，认为那同时既是庸俗的又是理想主义的，"处于魔幻与实证主义的交叉路口。"[77]

也许阐述所有这一切的一个比较简单的方法就是注意到美学是马克思的一个盲点，他著述中相对未予展开的一个重要哲学话题，而其观点也往往是传统而无创新的一个话题。莱辛、狄德罗、歌德和黑格尔是他的美学老师，不管在政治经济领域里他与这些人的唯心主义发生多大的分歧，他关于艺术的零散意见都基本上是与启蒙运动的艺术理想相一致的。这就是美学与马克思主义传

[76] 门德尔松认为"启蒙运动的有神论实际上与犹太教是一回事儿，他曾把这种有神论变成了一种普遍的理性宗教"。见 Giorgio Tonelli, "Mendelssohn", in *The Encyclopedia of Philosophy*, 5: 277. 马克思对这些知识联合的感觉见于他对青年黑格尔派的轻蔑比较，认为他们"对待黑格尔就像在莱辛的时代摩西·门德尔松对待斯宾诺莎一样"。见 "Afterword to the Second German Edition" of *Capital*, 19。

[77] Letter from Adorno to Benjamin, August 2, 1935, in *Aesthetics and Politics*, ed. Perry Anderson et al. (New York: New Left Books, 1977), 126. 关于这场争论的卓越分析，见 Eugene Lunn, *Marxism and Modernism* (Berkeley: University of California Press, 1982), 166—167。

统始终处于相互尴尬的对峙状态的原因。[78] 马克思主义感到尴尬的原因在于，如果遵循马克思经济思想的逻辑，那就似乎必然落入一种庸俗的把艺术简约为纯粹商品的境地，或变成意识形态暗箱的机械"反射"。如果遵循马克思早期人文主义中包含的理想主义艺术观，那么"马克思主义美学"就似乎是软弱的新黑格尔主义和非马克思思想。

另一方面，美学也同样为马克思主义的挑战而感到尴尬。其纯洁性、自治性和永恒意义等观念似乎极易受到历史的解构。你不必是庸俗的马克思主义者就可以在这样一个主张中看到力量："美学"是中坚分子的理性化，是对物崇拜的一种神秘化（尤其在视觉艺术中），这些物具有一种散发铜臭味的"光晕"。实际上，不仅艺术，而且现代政治经济中的全部交流工具——电视、印刷新闻、电影、广播——似乎都在全球网络中享有所谓的"媒体崇拜"或"符号拜物教"。广告、宣传、交流和艺术中的"形象—制造"已经取代了作为现金交易资本主义经济之先锋的硬商品的生产，而且，对这些新偶像的犀利批评如果不依靠马克思主义偶像破坏的修辞就很难维持下去。然而，也很难看到这种修辞在疯狂异化的偶像破坏中如何避免消耗自己，我们在像让·波德里亚这样的极左分子中看到这种异化。波德里亚结论说，艺术和媒体之所以成为资本主义彻头彻尾的选择，不仅因为"改革"是不可能的，而且因为一切致力于进步、解放的辩证努力也都是不可能的。

[78] 关于这个问题，见 Hans Robert Jauss, "The Idealist Embarrassment: Observations on Marxist Aesthetics", *New Literary History* 7: 1(Autumn, 1975), 191—208。

波德里亚讥笑这样的观念,即艺术馆能够把艺术品变成

> 一种集体所有制,因而恢复其"真正的"审美功能。事实上,博物馆是官僚贵族交换的一个保证。……就仿佛金行……是必要的,这样,资本的流通和私人投机才能够组织起来,所以博物馆固定的储藏对于绘画的符号交换也是必要的。(*CPS* 121)

资本主义美学的物恋,即经验的物体被理解为"美""表现"等的可能性对其使用者来说可能既发挥真实的、又发挥不真实的功能,这可能恰恰是激进的偶像破坏所不能支持的。

同样,波德里亚谴责大众媒体本身就是对人类交流抱有敌意的生产方式:

> 不是媒体承载的内容,而是其形式和运作引发了一种社会关系;……媒体不是意识形态的协同因素而是效应器。……大众媒体是反媒介的和不及物的。它们构成了非交流。(*CPS* 169)

在波德里亚看来,唯一的回答是"整个现存媒体结构的剧变。任何其他理论或策略都是不可能的。要使内容大众化、颠覆内容、恢复'这种模式的透明性',控制信息程序,设计可能回转的流通,或掌握控制媒体的权力等模糊冲动都是没有希望的——如果不打破对言语的垄断的话"(170)。波德里亚结论说,只有20世

纪60年代末学生运动中"真正的"革命交流才是规避了媒体和艺术的正式流通的象征性行为——个人谈话、涂鸦和"俏皮话",所有这些构成了一种"话语的僭越式逆转"(见 CPS 170,176,183—184)。1968年巴黎的激进派不应该占领广播站传播革命信息;他们应该打碎发射台!

我引用这些极左的美学和符号学观点是要表明马克思的偶像破坏如何在逻辑上应用于艺术和媒体,并指出他们拒斥现代生产方式、在情感上诉诸不发达的交流模式,其最终结果则不是马克思所设想的。波德里亚似乎接二连三地忘记他自己最深刻的观点,即拜物教是转而攻击使用者的一种偶像破坏修辞的组成部分。然而很难否定他把博物馆描写为银行、媒体为"非交流的建构者"等讽刺中含有一定真理。问题是这些真理何以贯穿到与事实的某种逻辑关系之中?这个事实就是博物馆(有时)是真实审美经验的场所,媒体(有时)是真实交流和启蒙的工具。偶像破坏的修辞何以作为文化批评的工具,而不成为夸张的异化的修辞,去摹仿它最鄙视的知识专制?

在其最佳时刻,在本雅明、阿尔都塞、威廉斯、卢卡奇、阿多诺等人的著述中,这种修辞已经在马克思主义与美学之间造成了一种辩证而富有成果的相互尴尬。在最糟的时刻,也是在这些人的著述中,这种修辞堕落成教条的偶像破坏,每日进行人皆熟悉的谴责。如果偶像破坏的修辞是履行辩证的功能,那就必须像马克思所认为的开展批评与自我批评,在历史上进行共感想象的一种行为。拜物教和意识形态的观念尤其不能简单地挪用为对资产阶级"他者"进行手术的理论工具。其正当用法取决于一种理

解，即将其理解为"具体概念"，含有政治无意识的历史比喻。它们基于阿多诺和法兰克福学派所说的"辩证形象""历史进程的晶化"，或"社会状况于中再现自身的客观星群"。法兰克福学派的辩证形象观的问题，如威廉斯所指出的，在于它依赖"'意识形态'或'社会产品'中'真正的社会进程'与各种固定形式之间的区别，而'意识形态'和'社会产品'的存在只是为了再现或表现这种区别"[79]。这种区别不过重申了偶像破坏这一现象的分裂："辩证形象"是真实的、真正的、真的，与意识形态和拜物教的虚假物化的形象相对立。它们作为透明的、非拜物教的形象都具有相同的乌托邦地位，都是后革命时代劳动的产物，即马克思认为"能反射我们重要本性的许多镜像"。[80]我们需要认识到，拜物教和摄影"偶像崇拜"的具体概念本身都是辩证形象——"社会象形文字"，含混的综合，其"真实的"和非真实的"方面不能通过追问其"真实社会进程"或我们的"主要本性"来加以区别的。辩证形象的本质是多价性——世界上的物体，再现，分析工具，修辞手法，比喻——最主要的是描写我们困境的两个象征，即历史的一面镜子和一个窗口。

马克思把拜物教用作商品的比喻时，西欧（尤其是英国）正在改变它对"未发达"世界的看法，从未知的、空白的空间和奴隶资源，到需要照亮的黑暗之地，实行帝国主义扩张和工资奴隶制的前沿。"拜物教"是19世纪传教士和人类学家的一个关键词，他们走出国门，把土著皈依于开化的基督教资本主义。废除已经

[79] *Marxism and Literature*, 103.

[80] "Comments on James Mill", *Works*, 3: 228.

完成，并被福音传教主义所取代，使清教的偶像破坏直面其自身对立面的"恐怖"。[81]

马克思把偶像破坏的修辞用于其主要使用者，这是一种卓越的战略措施；就19世纪欧洲执迷于当时帝国主义扩张之主要对象的原始的、东方的、"拜物教的"文化而言，不可能想象出比这更有效的修辞了。另一方面，这一特殊武器的使用史意味着它又回来搅扰那些忘记了历史的人，将其从历史批评中抽取出来使之服务于理论的人。如让·波德里亚所说，拜物教的观念"几乎有其自己的生命。它不是他人魔幻思维的元语言，而是针对其使用者的"（*CPS* 90）。我认为，这种自我破坏在本雅明对摄影的物化中、在阿尔都塞排列的无休止的意识形态镜像中和马克思自己的反犹太主义中，都是至关重要的因素。谁都不能避免犯这种错误，但谁都不能不承认这些错误，也不能认为承认得够多了。

在马克思主义传统内部培养承认错误的明显方法，将是回忆马克思关于传统宗教偶像破坏的描写（基督徒对异教徒，新教徒对天主教徒），将其视作在把矛头对外之前进行自我批评的历史运动："基督教只有在准备进行仿佛已经潜在的相当程度的自我批评时才能促进对古代神话的客观理解"（*CPE* 211）。同样，马克思主义偶像破坏的修辞必须质疑自己的前提，质疑自己的权威。从前面的讨论中应该清楚了解的是，这正是马克思主义批评所要规避的步骤，其代价是重蹈偶像破坏的先辈们的覆辙。阿尔都塞

[81] 见 Patrick Brantlinger, "Victorians and Africans", *Critical Inquiry*, 12：1（September, 1985）。

认为,这种规避发生在意识形态产生之时:"在意识形态之中的人,自认为外在于意识形态;意识形态的效果之一就是用意识形态否认意识形态的意识形态性;意识形态从来不说'我是意识形态的'。"更确切地说,阿尔都塞可能认为,当自我批评变成一种理论,所有的选择都已事先确定时,这正是自我批评可能陷入的那种克里特悖论。阿尔都塞似乎承认意识形态批判的异化的、专制的特性("众所周知,对处于意识形态之中的谴责只是针对别人的,从来不是针对自己的"),但之后,又在一个重要的括弧中将其全部收回——"(如果你不是真正的斯宾诺莎主义者或马克思主义者的话,而在这个问题上,二者是一回事儿)"[82]。如阿尔都塞所说,如果自我批评是"马克思主义的黄金规则",那么,当提出马克思主义者就是(与开化的斯宾诺莎主义者一起)具有特有的自我批评洞见的人,那"究竟什么是马克思主义者"的问题时,他就违背了这条规则。

马克思主义在现代西方知识分子的生活中起到了世俗的清教/基督教作用,是向中产阶级社会的多神教多元主义发起挑战的一种预言式的偶像破坏。它试图用一神论取代多神论,在这种一神论中,历史进程扮演了弥赛亚的角色,而精神和市场的资本主义偶像都被简约为邪恶的物恋。自由多元主义者抱怨偶像破坏修辞的不宽容性,这可能遭到马克思主义者的抨击,即视其为小资产阶级对少数特权阶级的奢侈的"容忍"。当用于真正的政治——战争、和平、经济和国家权力——时,马克思主义和自由主义相

[82] *Lenin and Philosophy*, 175.

互之间几乎无言以对。每一方都拒绝进入对方的形而上学。他们可以进行对话的唯一场所——尤其是在美国知识分子生活中——是文化的历史批评，在某种意义上，这里的关键问题不是太迫切，关于经典的意义和价值的一致意见久已存在了。在这个领域中，马克思主义与美学、马克思主义与启蒙运动的自由理想、马克思主义与犹太—新教的偶像破坏之间的尴尬至少还有成为辩证关系的机会。在这个语境下，一个西方知识分子会像杰罗尔德·赛格尔那样说，"坦白地说，我与马克思主义的关系是矛盾的；尽管在道德上和思想上倾向于马克思，但我不能同意他的社会理论，也不能认同他的政治"。[83] 而像雷蒙·威廉斯这样的马克思主义者献身于一种开放的、自由化的马克思主义，承认其传统的多元性和历史性，则能够做出回应，而不自反地"排除各种非马克思主义的、修正主义的、新黑格尔主义的或资产阶级的"思维方式。[84]

无论如何，这是自由主义的一个脚本，将接受马克思主义向它提出的难以回答的问题，这也是愿意聆听自由主义的回答的一种马克思主义。这是我在本书中试图通过研究偶像恐惧与偶像亲善之间、形象热爱与形象恐惧之间、对意识形态批评的"软"观点与"硬"观点之间的复杂关系而究根问底的那个脚本。如果这种方法的矛盾性需要一个名称的话，我建议用我在别处已经描述过的"辩证多元主义"，[85] 而最佳例子就是布莱克在《天堂与地狱的

[83] *Marx's Fate*, 9.

[84] *Marxism and Literature*, 3.

[85] "Critical Inquiry and the Ideology of Pluralism", *Critical Inquiry* 8: 4 (Summer, 1982), 609—618.

结合》中提供的两种对话模式。第一种坚持绝不能调和的"对比"的结构必要性，其冲突对于人类生存的"进步"是必要的："这两个阶级的人总是共处于世，而且应该是敌人；谁想要调和他们，谁就是在毁灭生存。"第二个是皈依的模式，其中，天使变成了魔鬼，并同意"在炼狱或魔鬼的意义上"阅读《圣经》。本书试图以皈依和调和的第二种模式为视角来研究第一种：在图像学的辩证法中把我们对"纯粹形象"的爱与恨加以对比。

参考文献

下列参考文献包括六种研究:

(1) 视觉交流和图像艺术中形象理论的研究;

(2) 感知、认知和记忆中形象的研究;

(3) 视觉与语言艺术的比较研究,包括"姊妹艺术"的比较和画诗传统的研究;

(4) 图画再现中文本性和时间性的研究,以及语言形式中图像性和空间性的研究;

(5) 美学、象征理论以及以形象为焦点的艺术哲学的研究;

(6) 偶像破坏、偶像崇拜和拜物教的研究。

参考文献中包括大量本书没有引用的著作,而本书脚注中出现的一些著作则没有出现在参考文献中。我的目的是要表明我对形象的跨学科研究过程中主要利用的学术成果。任何单一的形象研究领域(艺术史、"姊妹艺术"研究、心理学、视觉科学、认识论、文学批评、美学、神学)都不能全面地呈现出来;大多数只能通过极小的暗示而再现出来。

Abel, Elizabeth. "Redefining the Sister Arts: Baudelaire's Response to the Art of Delacroix." In *The Language of Images,* ed. W. J. T. Mitchell. Chicago: University of Chicago Press, 1980.

Abrams, M. H. *The Mirror and the Lamp: Romantic Theory and the Critical Tradition.* 1953; rpt. New York: Norton, 1958.

Aghiorgoussis, Maximos. "Applications of the Theme 'Eikon Theou' (Image of God) According to St. Basil the Great." *Greek Theological Review* 21 (1976), 265—288.

Aldrich, Virgil. "Mirrors, Pictures, Words, Perceptions." *Philosophy* 55 (1980), 39—56.

Alpers, Svetlana and Paul. "Ut Pictura Noesis? Criticism in Literary Studies and Art History." *New Literary History* 3:3 (Spring 1972), 437—458.

Argan, Giulio Carlo. "Ideology and Iconology." In *The Language of Images,* ed. Mitchell (1980).

Amheim, Rudolf. *Art and Visual Perception.* Berkeley: University of California Press, 1954.

"The Arts and Their Interrelations." *Bucknell Review* 24:2 (Fall 1968).

Bachelard, Gaston. *The Poetics of Space* (1958). Trans. Maria Jolas, Boston: Beacon Press, 1969.

Barthes, Roland. *Image/Music/Text.* Trans. Stephen Heath. New York: Hill & Wang, 1977.

Baudrillard, Jean. *For a Critique of the Political Economy of the Sign* (1972). Trans. Charles Levin. St. Louis: Telos Press, 1981.

Bender, John. *Spenser and Literary Pictorialism.* Princeton: Princeton University Press, 1972.

Benjamin, Walter. "The Work of Art in the Age of Mechanical Reproduction." Trans. Harry Zohn. In *Illuminations,* ed. Hannah Arendt. New York: Schocken Books, 1969.

Berger, John. *Ways of Seeing.* London: Pelican, 1972.

Binyon, Laurence. "English Poetry in Its Relation to Painting and the Other Arts." *Proceedings of the British Academy* 8 (1917—18): 381—402.

Bishop, John Peale. "Poetry and Painting." *Sewanee Review* 53 (Spring 1945), 247—258.

Blanchot, Maurice. *The Space of Literature* (1955). Trans. Ann Smock. Lincoln: University of Nebraska Press, 1982.

Block, Ned, ed. *Imagery.* Cambridge, Mass.: MIT Press, 1981.

Boas, George. "The Classification of the Arts and Criticism." *Journal of Aesthetics and Art Criticism* 5 (June 1947), 268—272.

Boorstin, Daniel J. *The Image: A Guide to Pseudo-Events in America.* New York: Atheneum, 1961.

Boulding, Kenneth. *The Image.* 1956; reprint, Ann Arbor: University of Michigan Press, 1961.

Brown, Peter. "A Dark Age Crisis: Aspects of the Iconoclastic Controversy." *English Historical Review* 88 (1973).

Brown, Roger, and Richard J. Hermstein, "Icons and Images." In *Imagery*, ed. Block (1981).

Bryson, Norman. *Word and Image: French Painting of the Ancien Régime.* Cambridge: Cambridge University Press, 1981.

Burke, Edmund. *A Philosophical Enquiry into the Origin of Our Ideas of the Sublime and Beautiful* (1757). Ed. James T. Boulton. South Bend, Ind.: Notre Dame University Press, 1968.

Casey, Edward S. *Imagining: A Phenomenological Study.* Bloomington: Indiana University Press, 1976.

Caws, Mary Ann. *The Eye in the Text: Essays on Perception, Mannerist to Modern.* Princeton: Princeton University Press, 1981.

"A Checklist of Modern Scholarship on the Sister Arts." in *Articulate Images: The Sister Arts from Hogarth to Tennyson,* ed. Richard Wendorf. Minneapolis: University of Minnesota Press, 1983, 251—262.

Comparative Criticism: A Yearbook. Ed. E. S. Shatter. Cambridge: Cambridge University Press, 1982. Part I: "The Languages of the Arts."

Croce, Benedetto. "Aesthetics." From *Encyclopaedia Britannica,* 14th ed. Reprinted in *Philosophies of Art and Beauty,* ed. Albert Hofstadter and Richard Kuhns. Chicago: University of Chicago Press, 1964.

Dagognet, François. *Ecriture et Iconographie.* Paris: Vrin, 1973.

Daley, Peter M. "The Semantics of the Emblem: Recent Developments in Emblem Theory." *Wascana Review* 9 (1975), 199—212.

Davies, Cicely. "Ut Pictura Poesis." *Modern Language Review* 30 (April 1935), 159—169.

Da Vinci, Leonardo. "Paragone: Of Poetry and Painting." In *Treatise on Painting,* ed. A. Philip McMahon. Princeton: Princeton University Press, 1956.

Day-Lewis, Cecil. *The Poetic Image.* New York: Oxford University Press, 1947.

Dennett, Daniel J. "Two Approaches to Mental Images." In *Imagery,* ed. Block (1981).

Derrida, Jacques. *Of Grammatology.* Trans. Gayatri Spivak. Baltimore: Johns Hopkins University Press, 1974.

Dewey, John. "The Common Substance of All the Arts." Chapter 9 of *Art as Experience.* New York: Putnam, 1934.

Dieckmann, Liselotte. *Hieroglyphics: The History of a Literary Symbol.* St. Louis: Washington University Press, 1970.

Dijkstra, Bram. *The Hieroglyphics of a New Speech: Cubism, Stieglitz, and the Early Poetry of William Carlos Williams.* Princeton: Princeton University Press, 1969.

Doebler, John. *Shakespeare's Speaking Pictures: Studies in Iconic Imagery.* Albuquerque: University of New Mexico Press, 1974.

Dryden, John. "A Parallel of Poetry and Painting" (1695). In *Essays of John Dryden,* 2 vols., ed. W. P. Kcr. Oxford: Clarendon Press, 1899, vol. 2.

Dubos, J. B. *Réflexions critiques sur la poésie et sur la peinture.* Paris, 1719;

English trans. by T. Nugent, 3 vols., 1748.

Eco, Umberto. *A Theory of Semiotics.* Bloomington: Indiana University Press, 1976.

Edelman, Bernard. *Ownership of the Image: Elements for a Marxist Theory of the Law.* Trans. Elizabeth Kingdom. London: Routledge & Kegan Paul, 1979.

Engell, James. *The Creative Imagination.* Cambridge: Harvard University Press, 1981.

Feyerabend, Paul. *Against Method: Outline of an Anarchistic Theory of Knowledge.* London; New Left Books, 1975. See Chapter 17 on perspective and optical theory.

Fodor, Jerry A. "Imagistic Representation." In *Imagery,* ed. Block (1981).

Fowler, Alastair. "Periodization and Interart Analogies." *New Literary History* 3:3 (1972), 487—509.

Frank, Ellen Eve. *Literary Architecture: Essays Toward a Tradition.* Berkeley: University of California Press, 1979.

Frank, Joseph. "Spatial Form in Modern Literature." *Sewanee Review* 53 (1945), 221—240.

Frankel, Hans. "Poetry and Painting: Chinese and Western Views of Their Convertibility." *Comparative Literature* 9 (1957), 289—307.

Frazer, Ray. "The Origin of the Term 'Image.'" *ELH* 27 (1960), 149—161.

Fresnoy, C. A. du. *The Art of Painting.* Trans. John Dryden. London, 1695.

Fried, Michael. *Absorption and Theatricality: Painting and Beholder in the Age of Diderot.* Berkeley: University of California Press, 1980.

Fry, Roger. *Vision and Design.* London: Chatto & Windus, 1920.

Frye, Roland M. *Milton's Imagery and the Visual Arts.* Princeton: Princeton University Press, 1978.

Furbank. P. N. *Reflections on the Word 'Image'.* London: Seeker & Warburg, 1970.

Gage, John T. *In the Arresting Eye: The Rhetoric of Imagism.* Baton Rouge, La.: Louisiana State University Press, 1981.

Garvin, Harry R., ed. *The Arts and Their Interrelations.* Lewisburg, Pa.: Bucknell University Press, 1979. Reprinted from *Bucknell Review* 24:2 (Fall 1978).

Gefin, Laszlo K. *Ideogram: History of a Poetic Mode.* Austin: University of Texas Press, 1982.

Gero, Stephen. "Byzantine Iconoclasm and the Failure of a Medieval Reformation." In *The Image and the Word: Confrontations in Judaism, Christianity, and Islam,* ed. Joseph Gutmann. Missoula, Montana: Scholars Press, 1977.

Gibson, James J. *The Perception of the Visual World.* Cambridge, Mass.: Riverside Press, 1950.

Gilman, Ernest. "Word and Image in Quarks' *Emblemes.*" In *The Language of Images,* ed. Mitchell.

—. *The Curious Perspective: Literary and Pictorial Wit in the Seventeenth Century.* New Haven: Yale University Press, 1978.

—. *Down Went Dagon: Iconoclasm and English Literature.* Chicago: University of Chicago Press, 1985.

Giovannini, G. "Method in the Study of Literature and Its Relation to the Other Fine Arts." *Journal of Aesthetics and Art Criticism* 8 (March 1950), 185—194.

Goldstein, Harvey D. "Ut Poesis Pictura: Reynolds on Imitation and Imagination." *Eighteenth Century Studies* 1 (1967—1968), 213—235.

Gombrich, Ernst. *Art and Illusion.* Princeton: Princeton University Press, 1956.

—. "Image and Code: Scope and Limits of Conventionalism in Pictorial Representation." In *Image and Code,* ed. Steiner.

Goodman, Nelson. *Languages of Art.* Indianapolis: Hackett, 1976.

Goslee, Nancy M. "From Marble to Living Form: Sculpture as Art and Analogue from the Renaissance to Blake." *Journal of English and Germanic Philology* 77 (1978), 188—211.

Graham, John. "Ut Pictura Poesis: A Bibliography." *Bulletin of Bibliography* 29 (1972), 13—15, 18.

Greenberg, Clement. "Towards a Newer Laocoon." *Partisan Review* 7 (July-August 1940), 296—310.

Guillen, Claudio. "On the Concept and Metaphor of Perspective." In *Comparatists at Work*, ed. Stephen Nichols and Richard B. Vowles. Waltham, Mass.: Blaisdell, 1968, 28—90.

Gutmann, Joseph, ed. *No Graven Images; Studies in Art and the Hebrew Bible.* New York: Ktav, 1971.

Hagstrum, Jean. *The Sister Arts.* Chicago: University of Chicago Press, 1958. For a complete bibliography of Hagstrum's writings through 1982, see Wendorf, ed., *Articulate Images.*

Hatzfeld, Helmut. "Literary Criticism through Art Criticism and Art Criticism through Literary Criticism." *Journal of Aesthetics and Art Criticism* 6 (September 1947), 1—20.

Hazlitt, William. "On the Pleasures of Painting." In *Criticism on Art.* London, 1844.

Heffernan, James A. W. "Reflections on Reflections in English Romantic Poetry and Painting." In *The Arts and Their Interrelations,* ed. Garvin.

Heitner, Robert. "Concerning Lessing's Indebtedness to Diderot." *Modern Language Notes* 65 (February 1950), 82—86.

Helsinger, Elizabeth K. *Ruskin and the Art of the Beholder.* Cambridge: Harvard University Press, 1982.

Hermeren, Goran. *Influence in Art and Literature.* Princeton: Princeton University Press, 1975.

—. *Representation and Meaning in the Visual Arts: A Study of the Methodology of Iconography and Iconology.* Lund, Sweden: Läromedels-förlagen, 1969.

Hill, Christopher. "*Eikonoklastes* and Idolatry." *In Milton and the English*

Revolution. Harmondsworth: Penguin, 1977, 171—181.

Howard, William G. *Laocoon: Lessing, Herder, and Goethe.* New York: Henry Holt, 1910.

——. "Ut Pictura Poesis." *PMLA* 24 (March 1909), 40—123.

Hunt, John Dixon, ed. *Encounters: Essays on Literature and the Visual Arts.* London: Studio Vista, 1971.

Hussey, Christopher. *The Picturesque.* London: Putnam's, 1927.

Idzerda, Stanley J. "Iconoclasm During the French Revolution." *American Historical Review* 60 (1954).

"Image/Imago/Imagination." *New Literary History* 15:3 (Spring 1984).

Iverson, Erik. *The Myth of Egypt and Its Hieroglyphs in European Tradition.* Copenhagen, 1961.

Ivins, William M., Jr. *Prints and Visual Communication.* 1953; reprint, Cambridge, Mass.: MIT Press, 1969.

Jakobson, Roman. "On the Verbal Art of William Blake and Other Poet-Painters." *Linguistic Inquiry* I (1970), 3—23.

Jammer, Max. *Concepts of Space.* Cambridge: Harvard University Press, 1954.

Jensen, H. James. *The Muses Concord: Literature, Music, and the Visual Arts in the Baroque Era.* Bloomington: Indiana University Press, 1976.

Kayser, Wolfgang. *The Grotesque in Art and Literature.* Trans. Ulrich Weisstein. Bloomington: Indiana University Press, 1963.

Kehl, D. G. *Poetry and the Visual Arts.* Belmont, Calif.: Wadsworth, 1975.

Klonsky, Milton. *Speaking Pictures: A Gallery of Pictorial Poetry from the Sixteenth Century to the Present.* New York: Crown, 1975.

Kofman, Sara, *Camera Obscura de l'idéologie.* Paris: Editions Galilee, 1984.

Kosslyn, Stephen Michael. *Image and Mind.* Cambridge: Harvard University Press, 1980.

Kostelanetz, Richard. *Visual Literature Criticism.* Carbondale: Southern Illinois University Press, 1980.

Krieger, Murray. "The Ekphrastic Principle and the Still Movement of Poetry; or *Laokoon* Revisited." In *The Play and Place of Criticism.* Baltimore: Johns Hopkins University Press, 1967.

Kristeller, Paul O. "The Modern System of the Arts." *Journal of the History of Ideas* 12 (October 1951), 496—527; 13 (January 1952), 17—46.

Kroeber, Karl, and William Walling, eds. *Images of Romanticism: Verbal and Visual Affinities.* New Haven: Yale University Press, 1978.

Ladner, Gerhart B. "Ad Imaginem Dei: The Image of Man in Medieval Art." Reprinted in *Modern Perspectives in Western Art History,* ed. Eugene Kleinbauer. New York: Holt, Rinehart, & Winston, 1971.

Landow, George P. *Images of Crisis: Literary Iconology, 1750 to the Present.* Boston: Routledge and Kegan Paul, 1982.

Langer, Suzanne K. "Deceptive Analogies: Specious and Real Relationships among the Arts." In *Problems of Art,* New York: Scribner's, 1957, 75—89.

"The Language of Images." *Critical Inquiry* 6:3 (Spring 1980).

Laude, Jean. "On the Analysis of Poems and Paintings." *New Literary History* 3 (1972), 471—486.

Lee, Renselaer. "Ut Pictura Poesis." *The Art Bulletin* 23 (December 1940); reprint, New York: Norton paperback, 1967.

Lessing, Gotthold Ephraim. *Laokoon: oder über die Grenzen der Malerie und Poesie* (1766). Best Modern edition, Lesing's *Werke,* ed. Herbert G. Gopfert et al. Munich: Carl Hanser, 1974. Best English translation, Ellen Frothingham, *Laocoon: An Essay upon the Limits of Poetry and Painting.* New York: Farrar, Straus and Giroux, 1969.

Lewin, Bertram. *The Image and the Past.* New York: International Universities Press, 1968.

Lindberg, David C. *Theories of Vision from Al-Kindi to Kepler.* Chicago:

University of Chicago Press, 1976.

Lipking, Laurence. *The Ordering of the Arts in the Eighteenth Century.* Princeton: Princeton University Press, 1970.

"Literary and Art History." *New Literary History* 3:3 (Spring 1972).

Lyons, John, and Stephen G. Nichols, Jr., eds. *Mimesis: From Mirror to Method, Augustine to Descartes.* Dartmouth College: University Press of New England, 1982.

McLuhan, Marshall, and Harley Parker. *Through the Vanishing Point: Space in Poetry and Painting.* New York: Harper and Row, 1968.

MacNeish, June Helm, ed. *Essays on the Verbal and Visual Arts.* Seattle: University of Washington Press, 1967.

Malek, James. *The Arts Compared.* Detroit: Wayne State University Press, 1974.

Manwaring, Elizabeth. *Italian Landscape in Eighteenth Century England.* New York: Russell and Russell, 1926.

Materer, Timothy. *Vortex: Pound, Eliot, and Lewis.* Ithaca, N.Y.: Cornell University Press, 1979.

Matthiessen, F. O. "James and the Plastic *Arts.*" *Kenyan Review* 5 (1943), 533—550.

Mitchell, W. J. T. *Blake's Composite Art.* Princeton: Princeton University Press, 1978.

—, ed. *The Language of Images.* Chicago: University of Chicago Press, 1980.

—. "Spatial Form in Literature: Toward a General Theory." *Critical Inquiry* 6:3 (Spring 1980). Reprinted in *The Language of Images.*

—. "Metamorphoses of the Vortex: Hogarth, Blake, and Turner." In *Articulate Images,* ed. Wendorf.

—. "Visible Language: Blake's Wond'rous Art of Writing." In *Romanticism and Contemporary Criticism,* ed. Morris Eaves and Michael Fischer. Ithaca, N.Y.: Comell University Press, 1986.

Munro, Thomas. *The Arts and Their Interrelations.* Cleveland: Western Reserve University Press, 1967.

Nelson, Cary. *The Incarnate Word.* Urbana: University of Illinois Press, 1974.

Nemerov, Howard. "On Poetry and Painting, with a Thought of Music." In *The Language of Images,* ed. Mitchell, 9—13.

Nichols, Bill. *Ideology and the Image: Social Representation in the Cinema and Other Media.* Bloomington: Indiana University Press, 1981.

Panofsky, Erwin. *Studies in Iconology.* Oxford: Oxford University Press, 1939.

—. "Iconography and Iconology: An Introduction to the Study of Renaissance Art." In *Meaning in the Visual Arts.* Garden City, N.Y.: Doubleday, 1955.

Paris, Jean. *Painting and Linguistics.* Pittsburgh: Camegie-Mellon University Publication, 1974.

Park, Roy. "*Ut Pictura Poesis:* The Nineteenth Century Aftermath." *Journal of Aesthetics and Art Criticism* 28 (Winter 1969), 155—169.

Paulson, Ronald. *Emblem and Expression: Meaning in English Art of the Eighteenth Century.* Cambridge: Harvard University Press, 1975.

Peirce, C. S. "The Icon, Index, and Symbol." In *Collected Works,* ed. Charles Hartshome and Paul Weiss, 8 vols. Cambridge: Harvard University Press, 1931—58, vol. 2.

Pelikan, Jaroslav. "Images of the Invisible." In *The Christian Tradition,* 5 vols. Chicago: University of Chicago Press, 1974—, 2:91—145. A survey of the iconoclastic controversy.

Phillips, John. *The Reformation of Images: Destruction of Art in England, 1535—1660.* Berkeley: University of California Press, 1973.

Pointon, Marcia. *Milton and English Art.* Toronto: University of Toronto Press, 1970.

Praz, Mario. *Mnemosyne: The Parallel between Literature and the Visual Arts.*

Princeton: Princeton University Press, 1970.

Read, Herbert. "Parallels in Painting and Poetry." In *In Defence of Shelley & Other Essays*. London: Heinemann, 1936, 223—248.

Rollin, Bernard. *Natural and Conventional Meaning*. The Hague: Mouton, 1976.

Ronchi. Vasco. *The Nature of Light*. Trans. V. Barocas. Cambridge: Harvard University Press, 1970.

—. *Optics: The Science of Vision*. Trans. Edward Rosen. New York: New York University Press, 1957.

Rorty, Richard. *Philosophy and the Mirror of Nature*. Princeton: Princeton University Press, 1979.

Rosand, David. "*Ut Pictor Poeta:* Meaning in Titian's [Poesie]." *New Literary History* 3:3 (Spring 1972), 527—546.

Rowe, John Carlos. "James's Rhetoric of the Eye: Re-Marking the Impression." *Criticism* 24:3 (Summer 1982), 2233—2260.

Saisselin, Remy G. "*Ut Pictura Poesis:* Dubos to Diderot," *Journal of Aesthetics and Art Criticism* 20 (1961), 145—156.

Sartre, Jean-Paul. *Imagination: A Psychological Critique*. Ann Arbor: University of Michigan Press, 1962.

Schapiro, Meyer. *Words and Pictures: On the Literal and the Symbolic in the Illustration of a Text*. The Hague: Mouton, 1973.

Scher, Stephen P. "Bibliography on the Relations of Literature and the Other Arts." Published annually in *Hartford Studies in Literature*.

Schweizer, Niklaus. *The Ut Pictura Poesis Controversy in Eighteenth Century England and Germany*. Frankfurt: Herbert Lang, 1972.

Simpson, David. *Fetishism and Imagination: Dickens, Melville, Conrad*. Baltimore: Johns Hopkins University Press, 1982

Smitten, Jeffrey, and Ann Daghistany. *Spatial Form in Narrative,* Ithaca, N.Y.: Cornell University Press, 1981.

Snyder, Joel. "Picturing Vision." *Critical Inquiry* 6:3 (Spring 1980). Reprinted in *The Language of Images,* ed. Mitchell.

—, and Neil Walsh Allen. "Photography, Vision, and Representation." *Critical Inquiry* 2:1 (Autumn 1975), 143—169.

Souriau, Etienne. "Time in the Plastic Arts." *Journal of Aesthetics and Art Criticism* 7 (1949), 294—307.

Spencer, John R. "Ut Rhetorica Pictura: A Study in Quattrocento Theory of Painting." *Journal of the Warburg and Courtauld Institutes* 20 (1957), 26—44.

Spencer, T. J. B. "The Imperfect Parallel Betwixt Painting and Poetry." *Greece and Rome,* 2d ser., 7 (1960), 173—186.

Spurgeon, Caroline. *Shakespeare's Imagery and What It Tell Us.* Cambridge: Cambridge University Press, 1935.

Steiner, Wendy. *The Colors of Rhetoric.* Chicago: University of Chicago Press, 1982.

—, ed. *Image and Code.* Ann Arbor: University of Michigan Press, 1981.

Stevens, Wallace. "The Relations between Poetry and Painting." In *The Necessary Angel.* New York: Knopf, 1951, 157—176.

Sypher, Wylie. *Four Stages of Renaissance Style.* Garden City, N.Y.: Doubleday, 1955.

Tinker, Chauncey Brewster. *Painter and Poet: Studies in the Literary Relations of English Painting.* 1938; reprint, Freeport, N.Y.: Books for Libraries Press, 1969.

Trimpi, Wesley. "The Meaning of Horace's *Ut Pictura Poesis.*" *Journal of the Warburg and Courtauld Institutes* 36 (1973), 1—34.

Uspensky, B. A. "Structural Isomorphism of Verbal and Visual Art." *Poetics: International Review for the the Theory of Literature.* The Hague: Mouton, 1972, 5—39.

Warnock, Mary. *Imagination*. Berkeley: University of California Press, 1976.

Wecter, Dixon. "Burke's Theory Concerning Words, Images, and Emotion." *PMLA* 55 (1940), 167—181.

Weisinger, Herbert. "Icon and Image: What the Literary Historian Can Learn from the Warburg School." *Bulletin of the New York Public Library* 67 (1963), 455—464.

Weisstein, Ulrich. "The Mutual Illumination of the Arts." In *Comparative Literature and Literary Theory,* trans. William Riggan. Bloomington: Indiana University Press, 1973, 150—166.

Wellek, René. "The Parallelism between Literature and the Arts." *English Institute Annual*, 1941. New York, 1942.

Wendorf, Richard. "Jonathan Richardson: The Painter as Biographer." *New Literary History* 15:3 (Spring 1984), 539—557.

—, ed. *Articulate Images: The Sister Arts from Hogarth to Tennyson*. Minneapolis: University of Minnesota Press, 1983.

White, John. *The Birth and Rebirth of Pictorial Space*. New York: Harper and Row, 1967.

Wimsatt, William K. "Laokoon: An Oracle Reconsulted." In *Hateful Contraries*. Lexington: University of Kentucky Press, 1965.

Wittgenstein, Ludwig. *Tractatus Logico-Phihsophicus* (1921). Trans. D. G. Pears and B. F. McGuinness. London: Routledge & Kegan Paul, 1961.

—. *The Blue and Brown Books*. (New York: Harper), 1958.

—. *Philosophical Investigations*. 3d ed. Trans. G. E. M. Anscombe. New York: Macmillan, 1953.

Wolfe, Tom. *The Painted Word.* New York: Farrar, Straus & Giroux, 1975.

Yates, Frances. *The Art of Memory.* Chicago: University of Chicago Press, 1966.

Ziolkowski, Theodore. *Disenchanted Images: A Literary Iconohgy.* Princeton: Princeton University Press, 1977.

索 引

(索引页码为原著页码,即本书边码)

A

阿多诺(西奥多·阿多诺) Adorno, Theodore, 201, 204

阿恩海姆(鲁道夫·阿恩海姆) Arnheim, Rudolf, 152

阿尔伯蒂(列昂·巴普提斯塔·阿尔伯蒂)论视角 Alberti, Leon Baptista, on perspective, 37

阿尔都塞(路易·阿尔都塞) Althusser, Louis, 163n, 170, 177, 204—206

阿尔帕斯(斯维特拉娜·阿尔帕斯) Alpers, Svetlana, 171n

阿特热(欧仁·阿特热) Atget, Eugene, 183

埃德尔曼(伯纳德·埃德尔曼) Edelman, Bernard, 181n, 184—185

艾布拉姆斯(M. H. 艾布拉姆斯) Abrams, M. H., 25

艾柯(安伯托·艾柯) Eco, Umberto, 56—58, 64

艾维(詹斯·艾维) Ihwe, Jens, 63n

艾泽达（斯坦利·艾泽达） Idzerda, Stanley J., 147n

爱迪生（约瑟夫·爱迪生） Addison, Joseph, 23—24

爱默生（拉尔夫·瓦尔多·爱默生） Emerson, Ralph Waldo, 47

安东尼·于 Yu, Anthony, 35n

安托瓦内特（玛丽·安托瓦内特） Antoinette, Marie, 143

暗箱 Camera obscura, 3, 16, 162

 暗箱与历史 and history, 175, 178;

 暗箱与意识形态 and ideology, 160, 168—172, 174—175

奥斯丁（简·奥斯丁） Austen, Jane, 155

B

巴尔扎克 Balzac, Honoré de, 179, 187

巴特（罗兰·巴特） Barthes, Roland, 8n, 55—56, 60—61

白版 Tabula rasa, 18

白璧德（欧文·白璧德）Babbitt, Irving, 97

柏拉图 Plato, 75—77, 91—94, 158, 162—164

拜物教：商品的拜物教 Fetishism：of commodities, 162—163, 186—190

 拜物教与阳物崇拜 and phallicism, 109, 113—114, 193—195;

 媒体的拜物教 of media, 55, 202—204;

 又见偶像崇拜 See also Idolatry；

 与偶像崇拜相区别的拜物教 distinguished from idolatry, 186, 190—191;

 原始对现代 primitive versus modern, 192—193, 196;

 自然符号的拜物教 of natural sign, 90

鲍尔森（罗纳德·鲍尔森） Paulson, Ronald, 131n, 143n, 148

被克服的困难 Difficulté vaincue, 102

本·琼生　Jonson, Ben, 156

本雅明（瓦尔特·本雅明）　Benjamin, Walter, 8n, 153, 178, 180—185, 201, 204, 205

彼得斯, F. E.　Peters, F. E., 5n

辩证　Dialectic, 43, 98

辩证形象，又见启示　Dialectical image, 158, 204—205. See also Provocative; Hypericon

表述　Articulation, 66—67

表现　Expression, 40—42, 45

表意文字　Ideogram, 27

波德莱尔（夏尔·波德莱尔）　Baudelaire, Charles, 181—182

波德里亚（让·波德里亚）　Baudrillard, Jean, 203—205

波德罗（迈克尔·波德罗）　Podro, Michael, 152n

波普尔（卡尔·波普尔）　Popper, Karl, 37

波特（海丽娜·波特）　Pott, Heleen, 63n

伯克（埃德蒙·伯克）　Burke, Edmund, 48, 50—52, 105, 111n, 123—149, 151, 154, 166n, 192

勃兰特灵格（帕特里克·勃兰特灵格）　Brantlinger, Patrick, 205n

博斯曼（韦勒姆·博斯曼）　Bosman, Willem, 197

不可见性　Invisibility, 39, 40—41, 48
　　英国宪法的不可见性　of English constitution, 141—142

布尔斯丁（丹尼尔·布尔斯丁）　Boorstin, Daniel J., 8n

布莱克（威廉·布莱克）　Blake, William, 112, 115, 207

布罗斯（夏尔·德·布罗斯）　de Brosse, Charles, 186, 190—191, 193, 197

布洛克（奈德·布洛克）　Block, Ned, 12—13, 34n

C

差异：差异的比喻，Difference: figures of, 49—51

 差异的语法 grammar of, 51—70

超形象 Hypericon, 5—6, 158

崇高：崇高与美 Sublime: and beautiful, 51, 125—128

 崇高与图像主义 and pictorial-ism, 126—127, 139—140;

 崇高与性别 and gender, 129—131;

 崇高与种族 and race, 130—131

抽象 Abstraction, 25, 41

纯思辨 Speculation, 133, 135—136

D

达尔文（查尔斯·达尔文）Darwin, Charles, 90

达·芬奇（列奥纳多·达·芬奇）Leonardo da Vinci, 47, 78, 82—83, 116, 119—21

达盖尔（路易·达盖尔）Daguerre, Louis, 186n, 171

达盖尔银版照相法 Daguerreotype, 171

打破偶像：打破偶像的人类学 Iconoclasm: anthropology of, 198—199

 拜占庭 Byzantine, 7, 32n;

 打破偶像的历史 history of, 198;

 打破偶像的修辞 rhetoric of, 3, 90, 112—115, 147, 197;

 浪漫主义的打破偶像 Romantic, 166—167;

 马克思主义者 Marxist, 164, 173—178, 182—183, 186—190, 196—208;

 尼尔森·古德曼的打破偶像 Nelson Goodman's, 74, 152;

 启蒙运动 Enlightenment, 164—165;

现代的打破偶像 modern, 8;

犹太人 Jewish, 35, 199—201;

宗教改良 Reformation, 7, 35—36, 106, 109, 197;

作为偶像崇拜的打破偶像 as idolatry, 90, 200

大纲 Outline, 86

戴维斯（纳塔利·戴维斯） Davis, Natalie, 143n

德里达（雅各·德里达） Derrida, Jacques, 29—30

德奈特（丹尼尔·德奈特） Dennett, Daniel, 34n

狄德罗（德尼斯·狄德罗） Diderot, Denis, 202

典范 Paragone, 47—49, 106, 121

杜波斯（阿贝·杜波斯） Dubos, Abbé, 75, 134

多元主义 Pluralism, 72, 206—8

E

厄尔·米纳 Miner, Earl, 100n

恩格斯 Engels, Friedrich, 169n, 179, 200n

F

法国大革命 French Revolution, 143—149

反犹太主义 Anti-Semitism, 199—201

斐洛斯特拉图斯 Philostratus, 1

费尔巴哈（路德维希·费尔巴哈） Feuerbach, Ludwig, 173, 198—199

费什（斯坦利·费什） Fish, Stanley, 100n

费耶拉班德（保罗·费耶拉班德） Feyerabend, Paul, 38—39

风格，风格与习俗 Style, and convention, 81—82, 90

佛根森（詹姆斯·佛根森） Fergusson, James, 193

弗雷泽（詹姆斯·弗雷泽） Frazer, James, 114n

弗兰克（约瑟夫·弗兰克） Frank, Joseph, 96—98

弗莱兹克尔（瑞·弗莱兹克尔） Frazer, Ray, 22n

弗洛里（丹·L. 弗洛里） Flory, Dan L., 111n

弗洛伊德（西格蒙德·弗洛伊德） Freud, Sigmund, 45, 109, 193

符号：符号的经济 Signs：economy of, 102

 类型 types of, 56, 58, 63；

 有动机的和无动机的 motivated and unmotivated, 57—58；

 又见自然符号 See also Natural sign

符号学：形象的叙述 Semiotics：account of imagery, 53—63

 符号学与社会义务 and social bonds, 138—139；

 符号学与意识形态 and ideology, 51

福多尔（杰里·福多尔） Fodor, Jerry, 18n

福尔班克 Furbank, P. N., 13n

福柯（米歇尔·福柯） Foucault, Michel, 11, 158

G

盖斯（雷蒙德·盖斯） Geuss, Raymond, 176n

高乃依（皮埃尔·高乃依） Corneille, Pierre, 106

歌德 Goethe, Johann Wolfgang von, 202

格拉夫（杰拉尔德·格拉夫） Graff, Gerald, 63n

格林伯格（克利门·格林伯格） Greenberg, Clement, 97, 98n

贡布里希（恩斯特·贡布里希）：贡布里希与霍布斯的自然 Gombrich, Ernst：and Hobbesian nature, 154

 贡布里希论莱辛 on Lessing, 96n, 105；

 贡布里希论摄影与视角 on photography and perspective, 37—38, 83—85, 181；

 贡布里希论无辜的眼睛 on innocent eye, 118；

贡布里希论自然与习俗　on nature and convention, 50—52, 65, 69n, 74—94;

贡布里希与科学主义　and scientism, 37—38, 83—85, 181;

作为打破偶像者的贡布里希　as iconologist, 11, 158;

作为亲偶像者的贡布里希　as iconophile, 151—152

古德曼（尼尔森·古德曼）：古德曼论拷贝理论　Goodman, Nelson: on copy theory, 12n, 57—58

古德曼论无辜的眼睛　on innocent eye, 118;

古德曼论形象—文本的差异　on image-text difference, 158;

古德曼论自然与习俗　on nature and convention, 69—70;

古德曼与符号学　and semiotics, 63—65;

古德曼与康德象征理论　and Kantian symbol-theory, 54;

古德曼与意识形态　and ideology, 71—74;

象征理论　symbol theory, 50—74

作为打破偶像者的古德曼　as iconoclast, 152—154;

作为相对论者的古德曼　as relativist, 81n

古特曼（约瑟夫·古特曼）　Gutmann, Joseph, 199n

光学　Optics, 10—11, 170

光晕　Aura, 153, 183—185, 201

H

哈格斯特卢姆（让·哈格斯特卢姆）　Hagstrum, Jean, 11

哈里斯（詹姆斯·哈里斯）　Harris, James, 76n

合成艺术　Composite arts, 154—155

赫兹利特（威廉·赫兹利特）　Hazlitt, William, 142n

黑格尔　Hegel, G. W. F., 165n, 201n, 202

华兹华斯（威廉·华兹华斯）　Wordsworth, William, 115, 155

画诗 *ut pictura poesis*，43，48—50，65，96，114，116

幻觉主义 Illusionism，39，72，120

 绘画与法律 and law，108；

 绘画与革命 and revolution，143—147

绘画与盲点 Painting：and blindness，117—118

霍布斯（托马斯·霍布斯）Hobbes, Thomas，14n，90，121，154

霍华德（威廉·吉尔德·霍华德）Howard, William Guild，111

J

几何学 Geometry，44—45

经验主义，又见约翰·洛克 Empiricism，16—18，26，33—34，166，172—173，175—176，178. See also Locke, John

镜子 Mirror，12，15

K

卡莱尔（托马斯·卡莱尔）Carlyle, Thomas，142n

卡勒（乔纳生·卡勒）Culler, Jonathan，56

卡西尔（恩斯特·卡西尔）Cassirer, Ernst，54

康德（伊曼努尔·康德）Kant, Immanuel，96，98，107，111，113，134n，l56n，158，164

康拉德·洛伦茨 Lorenz, Konrad，88

考夫曼（萨拉·考夫曼）Kofman, Sara，168n

拷贝理论 Copy theory，18n，66，81

柯勒律治（萨缪尔·泰勒·柯勒律治）Coleridge, Samuel Taylor，114，116，165n，166，167n

科莫德（弗兰克·科莫德）Kermode, Frank，25n，96—98

可见形象：与超感觉现实相对的可见形象 *Eidolon*: versus *eidos*，5

与"观念"相对的可见形象 and "ideas," 121

克奥斯的西蒙尼德斯 Simonides of Ceos, 48, 116

克拉姆尼克(伊萨克·克拉姆尼克) Kramnick, Isaac, 132

肯尼迪(艾美特·肯尼迪) Kennedy, Emmet, 166n

空间：空间与形式 Space：and form, 96—97

 空间与写作 and writing, 99—100；

 空间与性别 and gender, 112；

 逻辑空间 logical, 21, 24, 45；

 与时间相对的空间 versus time, 51, 95—115, 196

空间形式 Spatial form, 96—100

 空间形式与现代主义 and modernism, 96—98

孔德 Caylus, Comte de, 96n, 105

L

拉奥孔 Laocoon, 200—201

 又见莱辛 See also Lessing

拉夫(菲利普·拉夫) Rahv, Philip, 97—98

拉兰(乔治·拉兰) Larrain, Jorge, 169n

莱布尼茨 Leibniz, G. W., 29

莱辛 Lessing, Gotthold Ephraim, 40—44, 48—52, 95—115, 127n, 151, 154, 156, 158, 194, 200—201

兰多(乔治·兰多) Landow, George, 155n

朗格(贝莱尔·朗格) Lang, Berel, 186n

朗格(苏珊娜·朗格) Langer, Suzanne, 54—55

雷尼(季多·雷尼) Reni, Guido, 40, 42

类比：又见相似性，相像性 Analogy, 56, 61, 68. See also Likeness; Resemblance

李希特海姆（乔治·李希特海姆） Lichtheim, George, 165

里德（托马斯·里德） Reid, Thomas, 15n, 30n

里格尔（爱洛伊斯·里格尔） Riegl, Alois, 119

列宁（尼古拉·列宁） Lenin, Nikolai, 176

林伯格（大卫·林伯格） Lindberg, David, 11n

刘易士 Lewes, G. H., 185

卢卡奇（格奥尔格·卢卡奇） Lukács, Georg, 196, 204

路易十六 Louis XVI, 144—145

伦瑟拉尔·李 Lee, Rensselaer, 97, 103

轮廓 Contour, 86

罗蒂（理查·罗蒂） Rorty, Richard, 14n, 30n

罗琳（伯纳德·罗琳） Rollin, Bernard, 60n

罗斯金（约翰·罗斯金） Ruskin, John, 155

罗斯（玛格丽特·罗斯） Rose, Margaret, 179n

罗素（勃特兰·罗素） Russell, Bertrand, 26n

洛克（约翰·洛克） Locke, John, 14n, 60, 121—125, 128, 131, 137, 158, 162, 164, l68, 173

M

马克思（卡尔·马克思） Marx, Karl, 160—208

马克·吐温 Twain, Mark, 40—42

迈蒙尼德（摩西·迈蒙尼德） Maimonides, Moses, 32, 36

麦克甘（杰罗姆·麦克甘） McGann, Jerome, 177n

盲目 Blindness, 1, 38, 116—118, 138

梅因（朱迪斯·梅因） Mayne, Judith, 157n

美学：美学与马克思主义 Aesthetics：and Marxism, 202—204

 美学与词—像的差异 word-image difference, 49—50;

美学与艺术的统一　unity of the arts，47

弥尔顿（约翰·弥尔顿）　Milton, John, 35—36, 105, 117, 130, 134, 137

密度与区别　Density, and differentiation, 66—68, 70

摹仿　Imitation，91

又见拷贝理论；相似性；形象；摹仿　See also Copy theory; Likeness; Image; Mimesis

摹仿　Mimesis, 41, 43, 92

莫斯（萨缪尔·莫斯）　Morse, Samuel, 179, 181

穆尔维（劳拉·穆尔维）　Mulvey, Laura, 157n

穆勒（F. 马克斯·穆勒）　Müller, F. Max, 191

N

拿破仑　Bonaparte, Napoleon, 167n

奈特（理查·佩因·奈特）　Knight, Richard Payne, 193—194

尼古拉（比尔·尼古拉）　Nichols, Bill, 8n

尼古拉（拉尔夫·尼古拉）　Nicholas, Ralph, 72n

牛顿　Newton, Isaac, 96, 111

O

欧仁·伦　Lunn, Eugene, 202n

偶像崇拜：基督教（天主教）的偶像崇拜　Idolatry; Christian (Catholic), 7, 106

法国大革命中的偶像崇拜　in French Revolution, 147;

莱辛对偶像崇拜的批判　Lessing's critique, 113;

迈蒙尼德对偶像崇拜的批判　Maimonides' critique, 32;

尼尔森·古德曼对偶像崇拜的批判　Nelson Goodman's critique, 74;

索　引

281

偶像崇拜与图像学　and iconology, 3;

偶像崇拜与眼睛　and eye, 120, 130, 165;

偶像崇拜与意识形态　and ideology, 164—167;

与拜物教相区别的偶像崇拜　distinguished from fetishism, 190—191;

与图腾崇拜对比的偶像崇拜　contrasted to totemism, 114—115;

"自然符号"的偶像崇拜　of "natural sign", 39, 90—91

偶像恐惧派，见打破偶像　Iconophobia. See Iconoclasm

P

派里坎（加罗斯拉夫·派里坎）　Pelikan, Jaroslav, 7

潘诺夫斯基（欧文·潘诺夫斯基）　Panofsky, Erwin, 2, 12, 152, 156n

庞德（艾兹拉·庞德）　Pound, Ezra, 29

培根（弗朗西斯·培根）　Bacon, Francis, 113, 163—164

培根（罗杰·培根）　Bacon, Roger, 11

佩恩（托马斯·佩恩）　Paine, Thomas, 141, 143, 146—147

皮尔斯（查尔斯·桑德斯·皮尔斯）　Peirce, Charles Sanders, 26n, 54—56, 58—59

普莱斯博士（理查·普莱斯博士）　Price, Dr. Richard, 144—146

普雷奈特（马塞尔·普雷奈特）　Pleynet, Marcel, 181

普特南（希拉里·普特南）　Putnam, Hilary, 76

Q

亲偶像派，又见拜物教；偶像崇拜　Iconophilia. See Fetishism; Idolatry

区别于词语的再现性　Representational, distinguished from verbal, 66

圈套　Decoys, 90

诠释学　Hermeneutics, 173—174, 188

R

热奈特（杰拉德·热奈特） Genette, Gerard, 62

人物，作为人和文字的 Character, as person and letter, 190

任意的语码 Arbitrary codes, 76, 78—79, 83—84

瑞帕（塞萨尔·瑞帕） Ripa, Cesare, 2

S

萨特（让－保尔·萨特） Sartre, Jean-Paul, 5

赛格尔（杰罗尔德·赛格尔） Seigel, Jerrold, 188n, 207

色情形象 Pornography, 89

沙夫兹伯里的第三位伯爵 Shaftesbury, third earl of, 28

莎士比亚（威廉·莎士比亚） Shakespeare, William, 105—106, 187

商品，见拜物教 Commodities. *See* Fetishism

社会生物学 Sociobiology, 37, 88

摄影 Photography, 8n, 12, 59—61, 64—65, 83—84, 87, 168, 171—172, 178—85

神的形象 *Imago dei*, 31—36, 75—76

施奈德（约珥·施奈德） Snyder, Joel, 39n, 179n

施威泽（尼古拉·施威泽） Schweizer, Nikolas, 96n

施沃兹（亨利希·施沃兹） Schwarz, Heinrich, 179n

时间：时间与性别 Time: and gender, 112

　　视觉艺术中的时间 in visual art, 100—103

视角 Perspective, 37—40, 64, 83

视觉 Vision, 38, 48, 116—120

　　视觉与历史 and history, 119;

　　又见盲目；不可见性；种属；景观；纯思辨 *See also* Blindness; Invisibility; Species; Spectacle; Speculation

与感觉相对的视觉　versus feeling，117；

　　与听觉相对的视觉　versus hearing，51，85n，117

（视觉）种属　Species (visual)，10，30，33

谱系表，与画画相对的谱系表　Diagrams, versus drawings，69—70

数码，与类比相对的数码　Digital, versus analog，68—69

斯宾塞（约瑟夫·斯宾塞）　Spence, Joseph，96n，105，194

斯密（亚当·斯密）　Smith, Adam，105，200

斯坦纳（文迪·斯坦纳）　Steiner, Wendy，61，99，103，116n，157n

松塔格（苏珊·松塔格）　Sontag, Susan，8n

索福克勒斯　Sophocles，102

索引性　Indexicality，58—60

T

塔尔伯特（威廉·亨利·塔尔伯特）　Talbot, William Henry，171

汤普森，E. P.　Thompson, E. P.，163n

特拉普（约瑟夫·特拉普）　Trapp, Joseph，19—20

特拉西（德斯塔特·德·特拉西）　de Tracy, Destutt，165—166

体裁：体裁与性别　Genre：and gender，109—112

　　体裁的规律　laws of，107；

　　体裁的混合　mixture of，104—105；

　　体裁与社会形式　and social forms，112；

　　体裁与时空差异　and space-time distinction，102—104

图表　Pictograms，28，41

图表　Schemata，80

图尔贝尼（科林·穆雷·图尔贝尼）　Turbayne, Colin Murray，30n

图说　Ekphrasis，99，103

图腾主义　Totemism，114—115

图像性 Iconicity, 2, 26n, 56—62
 图像性与名称 and names, 91—92
图像学 Iconology, 1—3, 8, 12
 图像学与打破偶像 and iconoclasm, 158—159;
 图像学与意识形态 and ideology, 159;
 文学的图像学 literary, 155—157
图像主义 Pictorialism, 121—25
托奈里（吉奥吉奥·托奈里） Tonelli, Giorgio, 201n

W

王尔德（贝利·王尔德） Wilder, Billy, 157n
王尔登（安东尼·王尔登） Wilden, Anthony, 53n
威尔贝利（大卫·威尔贝利） Wellbery, David, 99n
威廉斯（弗莱斯特·威廉斯） Williams, Forrest, 186n
威廉斯（雷蒙·威廉斯） Williams, Raymond, 161, 163, 169, 170n, 176n, 187n, 204, 207
韦曼（罗伯特·韦曼） Weimann, Robert, 97—98
韦姆塞特（W. K. 韦姆塞特） Wimsatt, W. K., 97—98
唯名论 Nominalism, 55, 62—63
维吉尔 Virgil, 132, 137
维柯 Vico, Giambattista, 29
（维特根斯坦的）图画理论 Picture-theory (Wittgenstein's), 2, 15, 25—26, 37, 45
维特根斯坦：鸭—兔 Wittgenstein, Ludwig: duck-rabbit, 158
 词语形象 verbal images, 20—21, 26, 43, 45;
 精神形象 mental images, 15—19, 43;
 理论模式 theoretical models, 160;

象形文字　hieroglyphics, 27;

形象恐惧　fear of imagery, 113

温克尔曼　Winckelmann, Johann Joachim, 105

沃伯顿（威廉·沃伯顿）　Warburton, William, 29

沃尔夫（汤姆·沃尔夫）　Wolfe, Tom, 41—42

沃尔夫林（亨利希·沃尔夫林）　Wölfflin, Heinrich, 117

沃米尔（简·沃米尔）　Vermeer, Jan, 180

沃斯（埃里克·沃斯）　Vos, Eric, 63n

沃托夫斯基（马克斯·沃托夫斯基）　Wartofsky, Marx, 81n

无辜的眼睛　Innocent eye, 38, 118

伍德（尼尔·伍德）　Wood, Neal, 131n

伍尔夫（弗吉尼亚·伍尔夫）　Woolf, Virginia, 155

X

希尔（克里斯托佛·希尔）　Hill, Christopher, 7n

习俗，习俗主义　Convention, conventionalism, 52, 55, 63, 65—66, 81

　　习俗对自然和自然主义　versus nature and naturalism, 51, 66, 69, 75—94;

　　习俗与轮廓　and contour, 86;

　　习俗与僧侣体　and hieratic style, 82—84, 90;

　　作为"第二自然"的习俗　as "second nature", 192;

　　作为任意语码的习俗　as arbitrary code, 76, 78—79, 83—84;

　　作为习俗主义者的贡布里希　Gombrich as conventionalist, 87

（戏剧）景观　Spectacle (theatrical), 146—147

夏洛特·勃朗蒂　Brontë, Charlotte, 155

夏托布伦　Chateaubrun, 102, 110

现代主义　Modernism, 96—97, 108, 110

现实主义　Realism, 39, 65, 72—73, 83, 90, 120

相对主义　Relativism, 3, 63—65

相似性　Likeness, 31—36, 87

 又见形象；相像性　See also Image; Resemblance

相像性　Resemblance, 48, 56—57, 78

 又见拷贝理论；摹仿；相似性　See also Copy theory; Imitation; Likeness; Mimesis

想象：想象与疯狂　Imagination: and madness, 132

 想象与纯思辨　and speculation, 133—135;

 想象与感知　and perception, 37;

 想象与浪漫主义　and Romanticism, 24—25;

 想象与政治　and politics, 132—133;

 又见巧智　See also Wit;

 哲学家叙述的想象　philosophers' accounts of, 14n, 30

象形文字：象形文字与商品拜物教　Hieroglyphics: and commodity fetishism, 188, 190, 193

 维特根斯坦对象形文字的使用　Wittgenstein's use of, 20—21, 27;

 象形文字与数学　and mathematics, 29;

 作为辩证形象的象形文字　as dialectical images, 205;

 作为堕落绘画的象形文字　as degenerate painting, 41;

 作为文学比喻的象形文字　as literary figures, 28—30

象征理论：康德的象征理论　Symbol theory: Kantian, 54—55

 符号学的象征理论　semiotic, 56—62;

 作为元语言的象征理论　as metalanguage, 154

肖像学：与图像学的区别　Iconography: distinguished from iconology, 2

 文学中的肖像学　in literature, 155n

辛普森（大卫·辛普森）　Simpson, David, 114n, 186, 191n, 194

索　引

形象：作为寓言的形象　Image：as allegory，92—93

　　辩证形象　dialectical，158；

　　词语形象　verbal，19—30；

　　非图像性　nonpictorial，31；

　　拟人化　personification，24；

　　色情的形象　pornographic，89；

　　生产与消费　production and consumption，85，87，90；

　　形象的种类　kinds of，9—14；

　　形象与比喻或隐喻　and figure or metaphor，21—24；

　　形象与动物行为　and animal behavior，89—90；

　　形象与几何学　and geometry，44—45；

　　形象与理论模式　and theoretical models，160—161；

　　形象与描述　and description，23—24；

　　形象与朴素风格　and plain style，24；

　　形象与性别　and gender，122；

　　作为结构的形象　as structure，25，34，45；

　　作为具体概念的形象　as concrete concept，160—161，168；

　　作为逻辑空间的形象　as logical space，21，24，45；

　　作为模式的形象　as model，34；

　　作为书面语的形象　as written language，28—30，41，104，107，
　　　　140—142；

　　作为透明窗口的形象　as transparent window，8；

　　作为相似性的形象　as likeness，11，31—36；

　　作为自然符号的形象　as natural sign，8，43—44，47

性别：性别与体裁　Gender：and genre，109—112

　　性别与媒体　and media，55，122

休·坎纳　Kenner, Hugh，22

休姆（大卫·休姆） Hume, David, 22—23, 58, 121

雪莱 Shelley, Percy Bysshe, 78

Y

雅各布森（罗曼·雅各布森） Jakobson, Roman, 59

亚里士多德 Aristotle, 10, 14, 30, 158

亚历山大的克利门 Clement of Alexandria, 34n

岩画 Petroglyphs, 28

眼 Eye, 38, 118—120

 与耳相对的眼 versus ear, 134

姚斯（汉斯·罗伯特·姚斯） Jauss, Hans Robert, 202n

伊格尔顿（特里·伊格尔顿） Eagleton, Terry, 170, 176

移动图片 Eidophusikon, 50

意识形态：意识形态的定义 Ideology: defined, 3—4

 对意识形态的拒绝 refusal of, 71—74;

 肯定的意识形态 in positive sense, 176—177;

 意识形态的性质 of nature, 90—91;

 意识形态与法国大革命 and French Revolution, 135;

 意识形态与符号学 and semiotics, 51—52;

 意识形态与图像学 and iconology, 158—159

隐喻：隐喻与形象 Metaphor: and imagery, 21—24

 隐喻与换喻 and metonymy, 59

印象 Impression, 60

 又见经验主义；种属 *See also* Empiricism; Species

英加登（罗曼·英加登） Ingarden, Roman, 100n

犹太教 Judaism

 见反犹太主义；打破偶像；偶像崇拜 *See* Anti-Semitism;

Iconoclasm; Idolatry

与代签名相对的亲笔签名 Autographic, versus allographic, 68—69

与改造相对立的复制品 Replica, as opposed to transformation, 83—84

与判断相区别的巧智 Wit, distinguished from judgment, 48—49, 121—124

 又见想象 See also Imagination

与图像相对的象征 Symbol, versus icon, 68

语言学 Linguistics, 56, 58, 63, 81

语言游戏 Language games, 8—9

寓言：柏拉图的洞穴寓言 Allegory: of cave (Plato), 93—94

 绘画中的寓言 in painting, 79;

 寓言与写作 and writing, 41, 104;

 作为寓言的商品 commodity as, 188

Z

再现，直接对间接 Representation, direct versus indirect, 101—102

 又见自然表征 See also Natural representation

詹姆斯（亨利·詹姆斯） James, Henry, 155

詹姆逊（弗雷德里克·詹姆逊） Jameson, Fredric, 103, 169, 175n

宙克西斯 Zeuxis, 17, 90

装饰 Ornament, 21, 41

兹奥克沃斯基（西奥多·兹奥克沃斯基） Ziolkowski, Theodore, 155n

姊妹艺术 Sister arts, 48, 114

自然表征 Natural representation, 37—40, 42, 60

自然符号 Natural sign, 8, 43, 47, 51, 60, 78—79, 84—87, 90—91

自然：生物学的自然 Nature: biological, 76—77, 79, 88

 达尔文主义 Darwinian, 90;

 霍布斯式自然 Hobbesian, 90;

与习俗相对的自然　versus convention, 75—94;
自然与第二自然　and second nature, 76, 83, 192;
自然与科学再现　and scientific representation, 78, 90;
自然与"舒适的习得"　and "ease of acquisition," 84—85;
自然与资本主义　and capitalism, 90;
作为摹仿的自然　as imitation, 78, 80—81;
作为普遍语码的自然　as universal code, 79

自然语言　Natural languages, 85

左拉（埃米尔·左拉）Zola, Emile, 187